一個東西南北人

| 水墨現代化之父　劉國松傳 |

劉素玉、張孟起
著

Contents

尉天驄／政治大學中文系教授

■ 推薦序 一

走過那一段歲月 ——

劉國松是我國民革命軍遺族學校的同學，這座學校是宋美齡女士所創辦的，專門收容為國犧牲的軍人子女，校園設在南京中山門外中山陵與明孝陵之間。我和國松雖是同學，但班次差了很多，民國三十七年入學的時候，我讀初一，他已經是初三的學生，但因為讀了一年，學校就開始搬遷逃難，在流亡生活中，不管年紀大小，都混編在一起，所以彼此都直呼其名，沒有學長學弟之分，大的照顧小的，就像親兄弟一樣。

這樣將近一年的飄泊生活，到了廣州算是第一個安置點，全校三百多人，都寄居在南海縣夏教鄉鄉下，分住在不同的祠堂和廟宇裡。我和國松等人，住在一座小祠堂裡，每天除了等兩餐飯外，就隨意鬼混，等待命運的安排。那時候，國松不知從哪裡帶來一大本厚厚的《紅樓夢》，就每天一本正經地抄錄裡面的詩詞。我那時還看不懂，也看不進那種談情說愛的書，但看國松正襟危坐地寫字，有時嘰嘰咕咕地唸著什麼「花謝花飛飛滿天」，也覺得別有佳趣，而他枕邊的一本沈從文的《邊城》，被我拿來閱讀，倒成了我進入文學世界的啟蒙書。

在遺族學校，我與國松特別接近，這緣分與繪畫有關。遺族學校在南京校園裡有一個漂亮的會客室，我們剛入學時總是先在那裡等候安排。會客室掛著很多國畫，讓我這從北方鄉下來的土包子，一進入室內就立刻為之眼亮起來，入校以後也經常進去觀看，對於其中兩幅山水特別感到興趣，它的作者就是劉國松。

在夏教鄉鄉下，大家都窮，身邊的一些紙張筆墨也只能用來寫信。國松很少畫畫，但練字練得很勤。後來我們到了臺灣，併入臺北的師大附中就讀，學校興辦壁報，我們遺族學校的寄讀生就做了一幅大的，張掛在校門進來的走廊上，國松畫的老虎，就經常成為壁報的刊頭。但是這刊頭，也經常被人用刀片割下拿走，害得國松只好再畫一幅補上。然而，沒過幾天，這樣的事情又再次發生，最後只好在壁報旁貼上一張紙條：「如果你喜歡老虎，請到高一六班找劉國松，不要再割裂壁報。」那時在大家心中，劉國松已經是一位畫家了。

雖然這樣，但那時很少人會把畫畫當作追求的事業，畫得再好，也只覺得那不過是一種生活的興趣而已。一般人都認為畫畫的人都是生活隨便的人，國松卻是做任何事都很認真。他讀的那一班，是那一年級的資優班，已被註定為臺大的先修班，那班的導師，以往教過大學，教學嚴格，偏偏劉國松每次考試都是名列前茅，成了老師最寄厚望的學生，認為是理工的好材料，但結果不管怎樣鼓勵勸說，他堅持非讀美術系不可，氣得這位女老師有好一陣子不願意理他。

國松讀師大美術系的時候，我還在讀中學，我常去找他，碰到週末，還經常在他的宿舍過夜。我找國松，不是為了藝術，那時，我根本不懂什麼叫做藝術，我去找他，實在只是為了想去看他。和他不著痕跡地聊上一陣，在他的學生餐廳吃上一頓客飯，就覺得是一種過癮。

但是這樣的見面，也會多多少少得到一些藝術上的享受。國松走路的時候，會自得其樂的哼舒伯特《未完成交響曲》的主旋律，一遍又一遍，久了，就會為一種傳染，讓我也成了舒伯特迷。我看到畫家劉獅畫的鯉魚，真像活的一樣，恨不得抓過來紅燒成一道菜，國松卻說：要說像不像，那何必畫，拿照相機一照不就成了？又說：畫裡要有畫家的感覺，畫出來的東西不再是「物」，是一種精神。我似懂不懂，卻學會從這談話中啟發自己去思考一些問題。

我因為常到師大去找國松，跟他班上的一些人也似熟非熟地認識起來，有時也參加他們的郊遊。

有一次去圓通寺，他們還找到我姑母家（我離開遺族學校後就去中和跟姑母同住）歇息。過後，我對國松說：「你班上有位女生生得很像電影明星英格麗褒曼，你為什麼不去追？」他笑笑說：「人家已經有對象了！」過些日子他又來找我陪他逛圓通寺，說那裡洞穴的綠石，似玉非玉，綠得讓人難以忘懷，他要仔仔細細地再去看一遍。我說：「一座破山洞有什麼值得畫的？」他說：「你錯了，世界上任何東西都是有生命的，你只要看透它，就會發現其中有無數奧秘，你能掌握它，就可以受到啟示，創造一個新世界出來。」果不出其然，過了一些日子他就創造了一種方法，先把石膏塗在畫布上，再慢慢著色，那綠就晶瑩得處處顯示出一種無法解說的、活生生的生命現象。

他說：「不要小看美術教育，從其中可以窺見一個民族的個性，你看那些所謂名人的畫，不管線條、色彩，畫得多熟練，一看再看，都是死板板的，一點生氣也沒有，替別人祝壽就千篇一律地畫松樹仙鶴，賀人家升官發財就畫一個小孩抱著一條大鯉魚，那能叫畫嗎？那是死的符號。」

他議論著，就套梁啟超的話說：欲新一國的國民必先新一國的藝術。他說了就幹，就約了一批朋友組織了「五月畫會」。就在那個時候，我接辦了一份文化批評刊物《筆匯》，那時他已經大學畢業，

在基隆市立中學教書，我去找他，原來只要請他畫封面，結果卻經過一番討論，決定了此後《筆匯》的發展方向。

為了要推動文化的新方向，我們決定把原來的《筆匯》改稱為「革新號」，由原來的十六開小報改為三十二開的雜誌型，以現代藝術的開跑，往現代詩、現代小說、現代戲劇、現代音樂的大路去開拓。我們分頭找人，大都是年輕一代的知識分子。在那被稱為「文化沙漠」的五〇年代，這份小刊物實在發揮了不少的啟蒙運動，而我們這些朋友，也由於經常的聚會，經常的討論，經常的批評，而在相互的自我教育下有了很好的成長。在這成長的過程中，國松所付出的辛勞實在是最多的，特別在我當兵服役期間。而算一算這一段歷史，雖然那是一個貧窮物質缺乏的時代，一回憶起來，總有說不盡的感情。所以這部《一個東西南北人》不僅是他個人為中國現代藝術的開拓史，也是我們那一代在艱苦中摸索和奮鬥的歷程，讀著讀著就止不住生出無限懷念起來。我的這一段回憶只不過其中的一個代表而已。

重見視界革命的英雄年代 ——

林平／臺北市立美術館館長

過年時節，在熱鬧聲中尋得平靜，閱讀一本仿若熟識者的傳記，是相當奢華與享受的旅程。我出生於「五月畫會」成立的年代，劉國松是我在師大美術系七○年代末學生時代未曾謀面的大學長，而人生路巧，他同時也是我九○年代末進入東海大學美術系任教之後、常聽人提起，亦未曾謀面的前輩同事。

我與劉國松並不相熟，但作為一位學院出身的藝術工作者，他始終是我成長歲月和藝術生涯中，帶著傳奇性格、如雷貫耳的名字。即便我是學「西畫」的，而他似乎被歸類為「水墨書畫」藝術家，卻沒能隔離我對他作品的好奇、認識、與熟悉；不全然是透過原作，多半是透過報章雜誌上的印刷品。

或許這些認識來自於一種專業訊息發展成的「知識」，而非關於一個人的「故事」，直到我閱讀到張孟起與劉素玉共同著作、膾炙人口的劉國松傳記。

這本書不只是關乎劉國松的藝術成就，還有更多個人口述歷史的還原書寫。它透過作者文字意象和大師口語，傳述了一個對我而言仿若熟悉、顛沛流離的大時代和與一個小女孩世界平行的英雄事蹟，包含著文化概念建構的筆戰運動，和藝術社群的政治作為、藝術探尋與創造實踐的冒險之路，夾雜著未竟親情和兒女情長，讓一位跨越東西藝術史的巨匠活生生地歷現目前。

霸氣、積極、自信、才華洋溢，可能只說清楚了他的顯性特質，直率、執著、愛家、重情意、義

無反顧，才得見其真性情。早年的「正統」論爭文采、英年的「中鋒」革命思辨、壯年的「宇宙」視觀開創、近期重回心性遊歷「追求天趣」的大地風貌；雖然看似踽踽獨行的創作路途，劉國松的生涯傳記其實充斥了當代文史哲學的名家匯集、交流激辯，各路英雄好漢的價值捍衛與對峙，更如一本光怪陸離的江湖傳奇。

閱讀此書好比觀看了一場時代大戲，書中鋪陳的生活事例和學術佳句比比皆是，透過大小觀見和巨微視野貫穿成一本邂逅大師的日常閱讀。一九六一年他與徐復觀唇槍舌劍的文藝政治論戰，可見其文論氣質的「勇」與「險」；一九六八年來自兒子劉令時童言稚語而反省自諷的「幾幅亂七八糟畫，一個東西南北人」，但見其創作心性的「靈慧」與「妙巧」、見識的「廣博」、處世態度的「摯真」。

這篇章鋪陳、格局結構、編纂註記的文字工夫，積累自曾為記者、文化採編、酷愛藝文的劉素玉，和曾經從事媒體工作、深受國學薰陶的張孟起。忝為創作者身分的我，讀後有感作序，不只欽佩劉國松立於古今中外的文化激流勇任砥柱、處於價值撞擊時代的奮身革新，更拜服他在永無止歇的技法顛覆與視野創造過程中所建構的繪畫視界觀。

歷史是一件奇妙的事物，光澤其實來自於它的碎片；即便我寄身於那個年代，也無能全觀整體；就算我熟讀劉國松紀年，也無為定奪他的藝術造詣。但是，何其有幸，當劉國松在年前同時獲頒「美國文理科學院海外院士」及「第三十六屆行政院文化獎」的榮譽時，我躬逢盛事。即將邁入八十五歲的國松學長，仍然在藝術創作、跨文化的道路上扮演竄臼的叛徒和創造的信徒。好一個典範的新年啟示！

　　　　林平 書於丁酉雞年 一元復始、萬象更新之時

■ 全新增修版序一

正義終於來臨 ── 張孟起

眼尖的讀者或許會發現臺北市立美術館館長林平女史為本書作序「書於丁酉雞年一元復始、萬象更新之時」，也就是二○一七年二月春節時期。二○一九年年十月出版的本書，何以提前兩年半餘即央人作序？林館長序已寫妥，何以本書要延後兩年半餘始面世？

造成本書延遲出版的原因，正是本書後記《戰勝世紀官司》所述臺灣藝術界所發生的世紀大災難，全球華人藝術網（以下簡稱華藝網）於民國一百年起詐騙包括劉國松在內的三百餘位藝術家簽下賣身契，無償讓渡其畢生著作權。筆者為劉國松作傳，書中所使用劉國松作品圖檔，其著作權皆為劉國松所有，筆者早已獲得劉國松授權。未料因劉國松控告華藝網侵權，華藝網始於二○一六年七月向法院出示劉國松受詐騙而簽下的賣身契，形同劉國松著作權的歸屬，已出現爭議。

二○一七年三月本書即將付梓之際，華藝網持賣身契全面對劉國松往來畫廊與拍賣其作品的拍賣公司提告，謂彼等侵害其著作權。筆者得知後即請教劉國松委任律師蕭雄淋，蕭雄淋建議暫緩出書。以免本書作者及出版社遭華藝網興訟，雖然一旦遭訴也未必會敗訴，但總是徒增困擾，應待檢察機關對遭訴畫廊與拍賣公司不起訴確定之後再出版。

於是筆者將上情告知出版社，不料該出版社總編輯勃然大怒，要求筆者賠償出版社因未能出版而

未能獲得的銷售利益新臺幣壹百萬元，且譏諷筆者為劉國松作傳應保證書中圖文皆擁有著作權，為劉國松友人十數年，又在藝術圈工作二十餘載，竟不知其著作權已經讓渡。

筆者念及與該出版社負責人相交逾二十年，對該總編輯過激之語仍平和以對，且表明願負擔已經產生的編輯與製版費用，待官司釐清之後再行出版。該總編輯仍堅持筆者需賠償彼尚未發生的利益，且冷嘲熱諷辱沒斯文。殊不知劉國松於此為受害人，筆者於此為善意第三人，對於臺灣最重要的藝術家遭此離奇詐騙，臺灣藝術界蒙受浩劫毫不在意，毫不關心，此等出版人、文化人、文字工作者唯利是圖的嘴臉，令人心寒齒冷。其後歷經接到存證信函，赴律師事務所協調，賠償、和解等一連串的不堪，終於了結此無端受辱。

所幸在其後的兩年裡，華藝網的騙局沸騰了整個藝術界，華藝網對畫廊與拍賣公司的訴訟無一勝訴，法院還判決劉國松所簽下的賣身契自始無效，八十餘位藝術家控告華藝網詐欺，文化部將華藝網案移送調查局偵辦，華藝網負責人林株楠遭收押，華藝網的犯行已無所遁形。筆者也才得安心將本書付梓。

劉國松為推動水墨現代化，除了自身刻苦鑽研畫藝，不斷與自我做挑戰之外，對外還遭受保守派勢力攻擊，然歷經一甲子的努力，終於突破種種橫逆，名重國際藝壇，然而竟於此之際，遭人設計簽下讓渡所有作品著作權的賣身契，與他同樣受害者竟逾三百人，真是天道寧論？他一本對抗強權的英雄本色，不惜打官司，期間身心疲憊，非常人所能耐，纏訟多年，最終獲得勝利，這可謂遲來的正義，而這遲來的正義不但保障了他個人的權益，也終將保障了其他的受害藝術家，其功績實不下於他推動現代水墨畫，在臺灣美術史上更值得記上一筆。

今年的十二月，劉國松將受邀在高雄市立美術館舉辦展覽，那將是又一次的大型精彩個展，筆者謹以歷經波折終得出版的本書，作為對該展覽、對劉國松的一份賀禮。

張孟起書於二〇一九年盛夏三伏

■ 全新增修版序二

活出精彩的篇章——

劉素玉

二〇一六年十月八日，劉國松在美國文理科學院院長芬頓（Jonathan F. Fanton）及董事會成員見證下，在院士名冊上簽名，高齡八十四的劉國松邁向人生旅程的一個高峰。

院士授予儀式在美國哈佛大學桑德斯（Sanders）劇院舉行，陪同劉國松參加新任院士授予儀式的是他的大千金劉令徽，她用手機拍攝當天的活動，並及時分享給我。當我透過視頻看到劉國松聽到自己的名字，神情輕鬆地上臺，邁著穩健的步伐走在舞臺上與嘉賓一一握手，然後走到院士名冊上簽名時，我的心情激動而喜悅，相信與在現場觀禮的劉令徽不相上下。

美國文理科學院創立於一七八〇年，首任院長為美國第二任總統亞當斯（John Adams），是美國歷史最悠久且地位最崇高的榮譽學術團體，當選為其院士一直被認為是美國最高榮譽之一，過去華人當選該院士的有胡適、錢學森、丁肇中、李遠哲等，劉國松是首位來自臺灣的藝術與人文領域院士，更是全球第一位入選的華人畫家。

我與劉國松結識二十多年，至今還留存他印著「東海大學美術系專任教授」的名片，當時他剛轉任臺南藝術學院，所以名片上有他手寫新職的筆跡，現在看起來彌足珍貴。當時劉國松自香港中文大學藝術系退休回臺，定居臺中，雖然年過六旬，但是體力充沛，健談爽朗，對於推動現代水墨尤顯熱

情，令人印象深刻。當我任職於漢雅軒畫廊時曾考慮舉辦他的畫展，不過那時候現代水墨畫幾乎乏人問津，即使當時他名聲早已遍及海外，在臺灣未必能打開藝術市場大門，因而不敢冒進，但對於他的藝術成就十分肯定，並持續關注他的創作。

二〇〇四年春天，我接受臺北觀想藝術中心的邀請，為加拿大籍的華裔陶藝家顏鉅榮舉辦個展，由於展覽成功，負責人徐政夫又邀請我為該中心規劃將於翌年舉行的臺北國際藝術博覽會的展覽，我推薦了三位藝術家：陳其寬、劉國松、李義弘。徐政夫全力支持，於是我就各別與他們見面，並談定翌年參展計畫及展出作品，從此掀開我與劉國松正式合作的一頁。

人生的際遇真是奇妙，雖然當時我客居溫哥華，與居住在桃園的劉國松相隔上萬里，但是卻感覺十分熟悉，或許是對其藝術成就仰慕已久，又被他推動現代水墨的熱情所感染，所以一見如故；更奇妙的是，從當年的合作開始，他的藝術展覽活動漸漸增加，而我也不知不覺地加入了與他一起推動現代水墨藝術的陣線。

二〇〇五年觀想藝術中心繼臺北國際藝術博覽會展出劉國松作品，頗受矚目，隨即又邀請我為該中心在蘇州投資的聽楓觀月畫廊的開幕策劃首展，我提出劉國松個展的構想，徐政夫欣然同意，這是我第一次為劉國松策劃個展，而且是為了一個全新的畫廊做開幕首展，所以十分隆重。我趁著在臺灣停留的時間，與劉國松密集見面，商議展覽主題及挑選作品，然後就回去溫哥華，直到暑假再飛到蘇州參加開幕。

接下來，我每年從溫哥華返臺的假期幾乎都與劉國松見面，因為隨著他的藝術版圖的擴大，我們的合作日益密切，尤其是他獲知將於二〇〇七年四月在北京故宮博物院武英殿舉行個展，這不只是一

項畫家個人難得的榮譽，更是現代水墨藝術劃時代意義的分水嶺，因為故宮博物院過去只展傳統國畫、古字畫，當代在世藝術家，尤其是現代水墨畫家根本不得其門而入，當時劉國松是繼吳冠中之後，第二位被北京故宮邀請舉行個展的當代畫家，意義非比尋常。當時劉國松詢問我是否可以為他撰寫傳記，因為臺灣尚未出版過他的傳記，我受寵若驚，深怕才學不足，難以擔當重任，然而劉國松以他一貫的熱情及毅力說服了我。

劉國松是活力十足的行動家，當我接下撰寫傳記的時刻開始，生活步調也跟著快速動了起來。二○○五年及二○○六年我們密集見面，我頻頻從溫哥華飛回臺灣，跟著他到處跑，我們一起去了桂林愚自樂園、四川九寨溝、杭州、上海……，沿途我與他持續訪談，連在候機室、飛機上、巴士上，甚至餐廳、展覽會場……，只要一得空就訪談。他是走過大時代的人，一生的故事太精彩，要談的東西實在太多了，而當時，我覺得他已經是名揚四海的重量級藝術家，放眼中港臺兩岸三地的當代藝術家，無人能出其右，光是典藏他作品的國際級美術館、博物館就有六十多家，這可算是前無古人了。

而就在我積極展開寫傳計畫之際，中國當代藝術出現了平地一聲雷的熱鬧光景，市場追捧的現象簡直是百年難得一見，而在此十多年前，中國當代藝術在市場上還是十分冷門的八○年代，我所任職的臺北漢雅軒畫廊卻以篳路藍縷之姿大力推動，因此當中國當代藝術竄紅之際，我也跟著水漲船高，雖然遠在溫哥華，卻接到不少電話從臺灣、香港來找我工作，不免擾亂了我的人生規劃，二○○六年年初，幾經考量，我決定接受一家以中國當代藝術為主的香港拍賣公司總經理職位，當時我已根據所擬定的章節完成將近一半的書稿了，但因為開始著手籌劃新公司的創辦事宜，無法安靜專心寫稿，因而打算延後出書計畫，但劉國松卻鼓勵我，無論如何都要如期出書，就在我騎虎難下之際，我的先生

張孟起決定接手，這才不辱使命。

從著手撰寫到出版劉國松傳記至今，匆匆已經超過十年了，當時我以為大功告成，萬萬沒有想到這十多年來，劉國松的藝術版圖快速擴大，簡直超乎預期，典藏他作品的美術館又多了二十多家，總數達八十多家，這種成就恐怕是後無來者！尤其是倫敦大英博物館於二〇一〇年購買他的作品，這真是當代華人藝術家的殊榮；隨著他在國際藝壇上的名聲一年比一年壯大，又獲獎無數：二〇〇八年獲頒中華民國第十二屆國家文藝獎，這是臺灣藝文界最崇高的獎章；二〇一一年榮獲第一屆中華藝文獎終身成就獎，這是中國文化部所頒發最高的藝文獎章；二〇一六年他又入選美國文理科學院海外院士，能夠入選該院院士的是在人文與科學領域最具影響力的領袖，許多同時也是諾貝爾獎得主，劉國松以一位來自臺灣的藝術家入選海外院士，這項榮耀真是達到巔峰了。

劉國松一向以「一個東西南北人」自居，我所珍藏的另一張他的名片的正、反兩面都有「一個東西南北人」的鈐印，這個印章寄意深遠，早年他顛沛流離，浪跡天涯，在我為他作傳之際，他卓著的聲譽早已遍及東西南北了，但他從不以此自滿，卻始終保有初心，努力創作不懈，沒有一日稍歇，獎項、榮譽接踵而來，如果不寫續篇，對於他、對於讀者，都交待不過去。我相信，即使本書續篇完稿了，邁入耄耋之年的劉國松，仍會持續締造精彩的人生篇章。

讓我們拭目以待！

一個東西南北人

一九六八年，劉國松的兒子劉令時在臺北靜心托兒所上學時，學校老師問他：

「聽說你爸爸是畫家，他畫些什麼樣的畫？」

劉令時回答說：「亂七八糟畫。」

劉令時回家後很得意地把這件事轉告爸爸，劉國松聽了立刻哈哈大笑，之後卻有很深的感觸：自己是抽象畫的，很少有人看得懂，小孩子更不用說了。而四歲大的兒子天真的形容，卻一語道出大多數人對抽象畫的看法。

他想到齊白石有幅對聯：「幾張東倒西歪屋，一個南腔北調人。」心有所感，也作了一個相仿的對聯：「幾幅亂七八糟畫，一個東西南北人。」

從小就喜愛作詩塗鴉的劉國松，詩興大起，覺得「亂七八糟」的平仄雖然與「東西南北」合拍，可惜詩意不佳，於是改為「春夏秋冬」。他還用毛筆寫下這個對聯，懸掛在當時臺北永康街家中；時隔二十多年，他的好友，香港著名的書法家區大為，還特地以書法寫了這個對聯送他。這期間，劉國松也創作了數十張「一個東西南北人」系列作品，他還特別請他的山東同鄉，集詩、書、畫、篆藝於一身的臺灣的書畫家陳丹誠，為他篆刻「一個東西南北人」的印章。

這顆印章，寄意無限深遠，既刻劃著劉國松一生浪跡天涯的真實寫照，背後更有無數顛沛流離的辛酸經歷。如今，人們卻經常以「一個東西南北人」來讚揚劉國松，因為他的畫藝橫跨東西，聲譽更是名揚四海；他本人也幾近跑遍全球五大洲，在世界各地舉辦超過三百多個展及聯展，

陳丹誠為劉國松篆刻的「一個東西南北人」印章。

他的作品更被全世界八十多個美術館所收藏，放眼當今中、港、臺藝壇，至今仍都是超前的記錄。

這些，豈是當年因兒子的童言稚語而感懷飄零身世的劉國松所料想得到的？最初劉國松想到，同樣是畫家的齊白石是湖南人，後來輾轉遊歷到北京謀生、定居，所以說話口音「南腔北調」，而自己雖然是北方人，卻為了逃避戰亂，自年幼起就在中國西南一帶逃難，直到青年時期，流亡遠至臺灣。在這個溫暖的南方小島上，他度過舉目無親的貧苦歲月，但是並沒有被艱困擊倒，反而磨練出堅強的心志，又因為熱愛繪畫，因此立志成為藝術家。然而，他所選擇的是一條特別崎嶇難行的藝術道路，專畫兒子所謂的「亂七八糟畫」；不但是一般人都不太會欣賞的抽象畫，而且更不是純西化的抽象表現派，而是他獨創的中西合璧的現代繪畫。在當年極度保守封閉的臺灣藝壇中，這根本就是「藝術的叛徒」。中西兩大藝術流派壁壘分明，而兩大陣營都同樣反對他，都視他為「不中不西」，甚至有地位的人還寫文章辱罵他，並誣告他是政治思想的反動，有意給他扣紅帽子。但是，他這個「藝術叛徒」都毫不畏懼地加以反擊，而且還義無反顧地大聲疾呼：

「模仿新的，不能代替模仿舊的。；抄襲西洋的，不能代替抄襲中國的。」（註1）

劉國松勇猛地揮舞著這把他所形容的「指向創建中國現代繪畫的劍」（註2），而這卻是一把有著雙刃的劍，「一面傷了一味抄襲古人的『國粹派』」，一面又傷了一味模仿流行的『西化派』」，他年輕氣盛，有口直言，於是他把「國粹派西化派、舊的新的、老的少的畫家們都得罪光了」。然而，這種「走不妥協的中間路線」的主張卻為他在世界藝壇上開出一條康莊大道，歐美藝術界競相邀請他開畫展，一個又一個的國際展覽旗開得勝，他的聲名迅速從西方散開，又傳揚回到自己的東方故鄉。

當年劉國松覺得齊白石自喻「一個南腔北調人」氣魄不夠大，他以「東西南北人」來自況身世之

外,也暗暗期許自己要有胸懷天地四方的壯志、名揚四海的雄心。那時他才剛剛結束為時兩年的環球旅行,這是美國洛克菲勒三世基金會(The JDR 3rd Fund)贊助的行程。他在美國住了一年多,差不多走遍全美的大城及名山大川,隨後又遊歷歐洲,前後總共訪問了十八個國家,參觀了一百多座美術館。這兩年期間,他的幾個國際展覽都非常成功,從第一站的南加州拉古那海灘市(Laguna Beach)藝術協會美術館展出,就打響名號,帶去的二十九張畫,居然賣出二十七張,剩下的兩張畫最後還又被美術館典藏;隨後全美各地美術館陸續邀展,於是在丹佛、普林斯頓、紐約、堪薩斯城等各地美術館都有展出,也都廣受好評,而且幾乎所有展出畫作都已售罄。

這些經歷在當時的臺灣青年畫家中,可算是絕無僅有的經驗了,他也不愧於作為一個享譽「東西」、走遍「南北」的人。然而,他恐怕不會想到接下來的歲月中,他的這番自許將實現得更為徹底。人們不僅僅稱讚他是「東西南北人」,而且由於他的技巧、理論、題材,以及內涵,都突破傳統,另闢蹊徑,創造出一種前所未有的現代風格,猛烈地衝擊著東西方藝壇,而對他另眼相看。國內、外的藝評家忙著分析他的畫作與風格,不知道該如何把他歸類,因為他總是走在時代的最前端,而當他開創「太空畫」系列後,人們對於他以前無古人的視野觀照地球的境界所震撼,又被他畫面中浩瀚無際

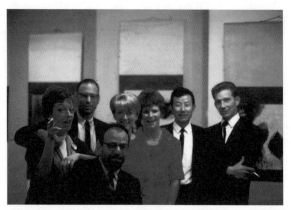

1966 年劉國松在美國加州拉古那海灘市藝術協會美術館首次個展,與館長阿姆斯壯博士(前)及部分館員合照。

的宇宙瀰漫著神秘雄偉氣氛所迷惑，因此尊稱他為「太空畫家」，這種包容宇宙、吞吐天地的氣勢，又比「東西南北人」更上一層樓了。

劉國松的內心深處其實是不在意人們用什麼樣的話來形容他的。他所創作的太空畫系列中，把一九七○年在德國科隆美術館個展海報的篆刻字「一個東西南北人」剪成一個圓形，有如一個星球，高掛在畫的上方中心點，有如高掛在無垠的太空中，下方則是氣息深邃迷離的地球，形成了他罕見而獨特的自我寫照抽象畫，明顯地象徵著他在浩瀚穹蒼中的飄浮，然而他那傲視天地的自信與豪氣也呼之欲出，不過這是一九七一年以後的事了，距離他首次題寫的對聯，已經有六年之久，當時他初衷原只是嗟嘆前半生際遇，觸媒則是兒子所說的那一句：「亂七八糟畫」。

就在這句充滿稚趣的評語之前，劉國松的兒子還做了一件同樣讓他印象深刻的事。當時劉令時就讀的托兒所，有一種以畫圖來表達作文概念的學校作業，有一回題目是「我的爸爸」，他將一張圖畫紙打成四格，四個格子內分別畫著：一個黑板、一臺電視機、一個盤子上有魚骨頭、一個人在地上畫畫。四個畫面所呈現的是劉令時所認識的爸爸：爸爸是一位老師、愛看電視（特別是愛看電視影集「勇士們」）、愛吃魚，以及是一位畫家。

「兒子所描繪我的形象非常清晰，我感到很欣慰，因為從這點可以看出他有一個溫暖而安定的家庭，爸爸經常在他身邊，陪伴他長大。」

時隔三、四十年，當提到兒子的這件小故事時，劉國松還不禁流露出得意的笑容，因為兒子「頗有一點繪畫的天分」，這或許也是劉國松一輩子忘不了這件事的原因之一，但是更重要的是，後來兒子又形容他的畫是「亂七八糟畫」，兩件事情引發他撫今追昔的無限感慨。

「兒子與我所成長的是完全不同的年代，他實在比我幸福太多了。」

有時候他看到兒子淘氣或浪費時，就會生氣地大罵，而教訓兒子時，一不小心就會搬出「你真是生在福中不知福，我小時候常常都沒得吃⋯」這一套，結果總是被太太黎模華揶揄一頓⋯

「誰叫你的命沒有兒子的命好？」

劉國松說，每當太太來了這麼一句話，他就罵不下去了。

他不得不承認，太太說得很對，他的命真的沒有兒子好，他天生註定是「一個東西南北人」。

他出生在一個動盪不安的年代，一個飽受炮火襲擊的國家，而他的父親是一名奉令南征北討的革命軍人，本來就以四海為家。當劉國松還在母親肚子裡時，就亦步亦趨地跟著父親的部隊四處奔波，槍炮隆隆的戰地前線與他們只有咫尺之隔。一九三二年初夏，他的母親身懷六甲追隨著丈夫的部隊抵達安徽蚌埠，五月三十一日生下劉國松。這個健康壯碩男嬰的誕生，帶給了他的父母莫大的喜悅，即使戰事未曾止息，激烈戰火的威脅如影隨形，但是有了新生命就有了新希望，而劉國松確實沒有辜負父母的希望，從出生之日開始，他就像是一棵有著頑強生命力的小松樹，永遠堅強剛毅，不屈不撓，不論身處在何種險惡的逆境，也努力掙扎向上生長。

如同許多出生於兵荒馬亂時代的人們一樣，劉國松出生的地點與祖籍山東青州（原名益都）相差千里之遙。奇妙的是，由於戰亂頻仍，他自從出生後到青少年期，幾乎一直在中國西南一帶流離逃難，直到中年，都還沒有機會回到祖先的故鄉，可是他卻流著道地的中國北方人的血液。他體型高大健壯，個性爽朗大方，而且心直口快，這種從內到外如假包換的北方大漢性情，跟著劉國松一輩子，為他帶來了人們的激賞，也為他帶來了麻煩，但是更多時候，帶領著他渡過生命中一次又一次的難關。

一個東西南北之十四
1972　152×76.7cm　綜合媒材紙本

劉國松的剛毅的個性或許遺傳自父親，雖然他對父親的印象實在少的可憐。父親總是投入戰爭的最前線，劉國松與母親儘管一路跟隨，但總是被安置在比較安全的後方，父子相處的時間很有限。然而，他對父親充滿孺慕之情。父親在他不到七歲時就英勇陣亡了，當他開始懂事想要了解父親一生的行誼，而向母親探詢時，母親卻總不願意多談。他母親一生所歷經的磨難太多了，多過了她所能負荷的能力，追憶只能增加更深的痛楚。

但是，父子親情，血濃於水，每當有人提到他父親，劉國松是特別敏感，即使是隻字片語，也會像閃電似地貫穿入腦海中，永遠不會忘懷。至於母親對父親的回憶雖也只是片片段段，卻對劉國松彌足珍貴。

劉國松的父親原名劉中興，在家排行老二。劉中興的父親很早就過世了，家裡很窮，他的兄長與其他飢民一樣去闖關東，去了就沒有消息。劉中興本來是藥店的學徒，做學徒都拿不到錢，日子實在過不下去了，不到二十歲時，只好辭別老母，離鄉背井去從軍。最早是去河北保定當兵，參加國民革命軍的北伐軍，當時在部隊中有位長官與他同名同姓，軍隊中當時不准同名，這種規定是為了防止貪污行為出現，所以他就改名為「劉仲起」。

劉仲起聽母親說，劉仲起十分英勇，而且頗受部下愛戴，當他隨著軍隊北伐，抵達北京時，已經升為營長了。當時軍隊駐守在通縣，就是駐紮在劉國松的外祖父家中，因為他的房子很大。通縣古稱通州，劉國松的外祖父原是前清的通州知府，劉仲起看上了通州知府的千金，這位知書達禮的小姐因為出生官宦之家，所以誰也看不上眼，高不成低不就，加上她母親過世較早，因此婚事也就被耽擱下來，當劉仲起託人來說媒時，她已經芳齡二十有四，在當時可是老小姐了，她父親或許就是因為考慮

地球，我們的家（A）
1969　94.5×61cm　綜合媒材紙本

地球日
1973　186×46cm　綜合媒材紙本

到女兒的青春轉眼即將消逝，所以就同意劉仲起的求親了。

其實，這位前清通州知府也姓劉，劉知府的千金芳名劉敏玲。按照當時的傳統習俗，同姓不可通婚，由於劉仲起是山東人，他請的媒人鄉音很重，上門去提親時，將「劉」發音成「柳」，劉國松的外祖父才答應這門婚事，一直到結婚時才發現這一對新人都姓「劉」，但是為時已晚了，臨時毀婚可不是一件光彩的事，而且還會更加延誤準新娘的終身大事，於是婚禮依然舉行了。反正當時也沒有登記身分證這回事，直到劉仲起陣亡後，劉國松的母親必須申報撫恤令，當時承辦人覺得夫妻同姓不好，於是自作主張，將她改姓「梅」，從此她就稱為「梅敏玲」了。

知府之家的千金小姐下嫁軍官之後，命運來了一個急轉彎，從此揮別過去平靜的生活了。她必須隨著丈夫的軍隊四處遷移，過著居無定所的日子，然而這只是她人生苦難的開始而已，在當時，她至少有個英勇的軍官丈夫可以依靠，當她的英雄為國捐軀之後，她就有如狂風暴雨中的飄零落花，東飄西蕩，無依無靠，承受的災難也更甚於常人。

無論經過多少年，劉國松只要一提到他苦命的母親，眼眶總是不禁泛紅，母親一生承受的悲慘是他心中永遠的痛。一九七四年時，當劉國松將與他分開已經整整二十五年的母親接到香港重聚時，忍不住向母親詢問有關父親，以及母親自己的家世時，她幾乎都不太願意講。往事太苦了，不堪回首啊！

劉國松對於外祖父家只有非常模糊的印象，唯一一次與母親回到通縣，卻是去奔喪。他的外祖父在蘆溝橋事變之前過世，當時他與母親住在洛河對面的河南偃城，在洛陽南邊的京漢鐵路邊上，母親帶著他搭京漢鐵路的火車去北京，他特別記得母親要下車時，非要抱著他不可，其實那時他已經夠大了，等到出車站時，人家向她要孩子的車票，她對驗票人說：「他還很小哪，只有兩歲。」劉國松當時覺得好納悶，母親怎麼把他的年齡報錯？他當時小小年紀的，哪能體會母親因為囊羞澀而逃票的悲哀與無奈呢！

出了火車站後，劉國松的舅父架著馬車來接他們，他們母子坐在馬車後面，劉國松好興奮，沿途的景象都感到新鮮，特別記得有一隻老鷹從天而降，突襲在田野間奔跑的兔子。到了外祖父家的四合院，發現院子好大啊，還有一棵大樹。有一次，舅父在擦獵槍，不小心走火，轟的一聲，大樹上許多麻雀都掉下來了，把劉國松嚇一大跳。

劉國松的母親後來與她的兄弟沒有往來了，這不過也是她不幸人生的另一個插曲。因為她嫁的是國民黨軍官，後來改嫁也是國民黨退伍軍人，所以在文化大革命期間，她受到不計其數的折磨，甚至她的親人都與她遠離，更使她覺得孤立無援。

「我跟你舅父他們寫信，他們都不回應，我很生氣。我那時很苦，沒東西吃，餓極了只好吃樹葉，還中毒了被送到醫院！」

劉國松一直都還記得母親在香港講這些陳年往事時的痛苦神情，難怪她都不太願意提到過去，有時候還會激動地說：「不要講，不要講啦！」劉國松因為從小到大一直孤伶伶一人，沒有親人，尤其父親這邊已經完全沒有親人了，因此與母親重聚時，問起自己的舅父們，原本是想與他們聯絡，但聽母親提到文革時被他們冷落的心酸，所以也就打消尋親的念頭。

劉國松的母親是一個生不逢時的時代悲劇的受害者，輝煌的家世並沒有帶給她任何好處，反而使她吃更多苦頭。由於她受四書五經教育，修養、家教都很好，講話彬彬有禮，動作慢條斯理，眷村裡的人卻覺得她與別人格格不入，認為她有什麼好了不起？當時眷村裡大多是知識水平較低，講話粗俗，髒話連篇，在那樣的環境下，一個書香門第出身的小姐，當然更被排擠。

「她其實是連髒話都罵不出來，也只好遠離他們了。」

劉國松直到長大成人之後，才漸漸了解母親的與眾不同徒然使她苦上加苦。自從她丈夫殉國之後，更是受盡欺負，而小孩子們也是有樣學樣，身為孤兒的劉國松被欺負更不在話下。不過，他與母親不同，她從來不會去爭什麼，受到委屈時，往往就抱著年幼的兒子痛哭。個性強硬的劉國松，可就不會輕易示弱。

「那時候常常有人跟我打架，比我大的孩子也打我，他們把我打得摔在地上，我爬起來，就和他們再打，他們再把我摔在地上，甚至騎在我身上打我，直到大人看不過去了，才把他們拉開。」

劉國松覺得自己的反抗性，一部分原因就是在那種環境下養成的。孤兒寡婦受盡欺負，在舊社會中屢有所聞，而在一個動亂的時代裡，情況更是嚴重。劉國松自從成為孤兒之後，馬上就感受到自己在部隊留守處中的地位一落千丈。他印象特別深刻的是，像是在逃難坐船時，他與母親永遠被分到最

壞的位置。

也是由於這種不幸的處境，使他比較早熟而敏感，那些對他最壞和常常欺負他的，絕不跟他們走在一起，而那些對他比較好的人，他則一輩子永遠記得，例如後來與他一起在湖南蓑衣坪學唱京戲的張維新與楊樹森，都是他的好朋友，張維新唱青衣，楊樹森唱老生，而他因為從小骨架子與臉盤大，所以唱花臉。當時三人一起學戲，如「空城計」、「包公」、「捉放曹」、「施公案」、「法門寺」等，他們感情很好，一直持續到長大成人。楊樹森後來也來到臺灣，也在師範大學讀書，當他們第一次在師大球場相遇時，雙方都淹沒在「他鄉遇故知」的興奮情緒中，久久不能自己，後來他們也經常聯絡，楊樹森後來住在美國舊金山，有時還票戲；留在大陸的張維新，後來在山東煙臺當醫生，有一年劉國松去北京辦展覽時，張維新還特地跑去北京與他見面，兩人重逢，中間已經超過半個世紀呢！

劉國松終究是一個念舊的人，尤其是對於亡父的情感縈迴不去，不會因為時空阻隔、命運捉弄的作梗而稍減。他記得父親有個拜把兄弟于兆龍，後來也來到臺灣，官拜臺灣中區防衛司令、澎湖防衛司令，當年還在大陸時，他已經升上團長、旅長了。有一回，劉國松與母親去湖南衡山拜訪他，他給了他們母子一筆錢，令劉國松非常感動，還有更令他意外的是，于兆龍的太太竟然誇劉國松長得像父親一樣帥。

「你父親長得很帥，比于伯伯漂亮多了。」

于伯母的話簡直讓劉國松高興地要飛上天了，他當然更是永遠不會忘記。

劉國松父親家庭這邊沒有什麼親人，他只知道有一個奶奶，日本人入侵山東之後，奶奶也過世了，

但是不知道她如何去世的，因為當時兵荒馬亂的，大家都在逃難。劉國松還記得小時候住在湖北時，有一回父親要他寫信寄錢給奶奶，寄信地址是「青州東關楊姑橋」，這個地址像烙鐵一樣牢牢印入他腦海裡。一九八○年代，劉國松有機會回到大陸，曾經三度回去青州尋根。前兩次沒有特別收穫，第三次遇到一位八十多歲的老先生，居然認識劉國松的父親，令他喜出望外。

「你父親會唱京戲裡的小生，在村裡是唱小生的，所以外號叫『劉小生』，我雖然當時還小，卻還記得這事兒。」

這位熱心的山東老鄉還帶著劉國松去看父親的老家，房子都破破爛爛的，只剩下院子圍牆了，更令他無限噓唏。

不過，一談到京戲，劉國松不禁特別神往了，他童年時期與父親相處最美好的記憶中就與京戲有關。

那是在劉仲起參加保衛大武漢戰役之前，劉國松與母親跟隨父親調防到湖北樊城，全家團聚的一段非常珍貴的時光。有一天，劉國松父親帶他去看戲，買的是樓上前座的票，這是最好的位置，還吩咐了泡茶及瓜子，他父親沒有看戲就走了，這是劉國松不明白為什麼父親留下他單獨一人，不過卻很自得其樂，因為有吃、有喝，又有精彩的戲可看，雖然他對內容一知半解，但是熱鬧的氣氛卻迷住了他，從此也愛上了看戲。從那次以後，劉國松放學之後就常去看戲，戲院的人都會招待他，後來他還

1986 年劉國松返老家青州尋根時，攝於青州博物館。

可以帶小朋友一起去看戲也不用買票。

當時劉國松可是個少校營長的兒子，沾父親的光，他小小年紀也產生一種自豪感，就此建立，而父親溫暖的形象更是在他心中永遠長存。可惜好景不常，這麼難得的父子相聚竟然成為絕響。當劉國松還沈浸在父愛的光輝之中，野心勃勃的日本人正一步步把魔掌伸入中國，一九三七年七月七日，日軍在北京西南發動蘆溝橋事變，中國駐軍奮起抵抗，從此掀起了長達八年的對日抗戰。

中日戰爭時，窮兵黷武的日軍猛烈攻擊，中國老百姓的生命財產受到前所未有的威脅，許多家庭家破人亡，劉國松一家人也不幸地難逃厄運。

日軍發動蘆溝橋事變之後，一個月後不久，就立刻進攻上海，劉仲起也參加了這場上海保衛戰，當時日軍動用陸海空三軍三十多萬人，大肆進攻，在歷時三個月的攻防戰中，中日雙方都傷亡慘重，劉仲起的一隻耳朵也受傷了。十一月時，上海不幸淪陷於日軍之手，劉仲起的軍隊奉派撤退到安康整編，劉國松與母親就到襄樊與父親會合。就當劉國松一家人團聚沒多久之後，劉仲起就又被調防到黃陂，參加另一場更艱鉅的對日抗戰──武漢保衛戰，這是一場抗日初期規模最大的戰役，敵我雙方都死傷纍纍，日軍傷亡二十萬人之多，而中國軍隊的陣亡人數則是日軍的兩倍以上，劉仲起就是犧牲在這場血腥的戰役之中。

當武漢的戰事吃緊時，照顧軍隊眷屬安危的留守處也節節後退，往漢水西北邊移動，後來就退到郾陽。就是在郾陽時，劉仲起的一位傳令兵從前線回來，向劉國松母親報告劉仲起戰死的惡耗。劉國松當時也在場，但是只有六歲，才剛剛上小學一年級，所以不太了解所有的細節，只記得母親一聽到傳令兵的報告，立刻就大哭起來。

那是一場慘烈的戰爭，原團長已經犧牲，營長劉仲起就代理團長繼續指揮作戰，就在一次指揮發起衝鋒之際，劉仲起胸部不幸中了一槍，兩位傳令兵架著劉仲起往後退，當時由於沒有醫療，劉仲起最後是流血過多而死亡。

那位傳令兵也告訴劉國松母親，劉仲起是葬在黃陂的一個鄉下。他問劉國松母親，想不想將劉仲起的遺體運回來？

她痛哭失聲，難以自抑，隔了良久，才強忍哀痛，顫抖地問：

「遺體要怎麼運呢？」

傳令兵表示，如果給他一筆錢當路費，他願意去黃陂，把烈士遺體運回來。

傳令兵的提議，讓梅敏玲陷入痛苦的掙扎。在淚眼迷離中，她轉身看到劉國松，更多的熱淚奪眶而出，她的思緒亂成一團：這個才剛上小學的小男孩，不幸就成為孤兒，以後他從出生起就跟著軍隊東奔西跑，從未過一天安定的好日子，如今又失去父親的護持，以後的日子就更苦了，而她一個弱女子，失去了丈夫，以後又要如何來帶大這個孩子？況且是在這種兵荒馬亂的時代！原本生活就一直很拮据，如果給了傳令兵錢去運回亡夫遺體，那麼以後的日子要靠什麼過下去？

「更何況，這個傳令兵靠得住嗎？」

多年後，梅敏玲向劉國松說出她當時心中的種種疑慮。她並非懷疑那個士兵的身分或是他捎來的消息，她確認他是劉仲起的手下，因為她見過他幾次面，但是在戰爭期間，什麼事情都可能會發生，她擔心去黃陂的路途太遙遠，又擔心那個傳令兵騙了錢之後就一走了之。

自從結婚之後，就跟著南征北討的軍官丈夫四處為家，過著緊迫的日子，讓梅敏玲學會精打細算，

一寸江山一寸血
1960　67.5×105cm　綜合媒材布面

而無情戰火的緊緊跟隨，更是讓她學會了面對現實，儘管丈夫陣亡的惡耗有如晴天霹靂，幾乎把她擊潰，但不至於讓她失去理性與智慧，特別是看到她那苦命的獨生稚子，一股堅強的求生意志就悄悄萌生了。

當她設法漸漸控制住自己悲痛的情緒後，很冷靜地謝絕了傳令兵的提議。為此，她一直感到無限遺憾，因為她永遠無法知道亡夫被埋葬的確切地點。

殘酷的現實使得梅敏玲做出悲痛卻明智的決定。此外，她又做了一個攸關未來生存與去路的重大抉擇，那就是她決定帶著兒子跟留守處走，而不是回去自己或劉仲起的故鄉投奔親友。這是因為當時山東已經淪陷了，回去家鄉的路充滿各種危險；相反地，跟著軍隊的留守處走，儘管前途茫茫，但是一路可以受到保護，而且還有眷糧可吃。

Chapter

2

顛沛流離的童年

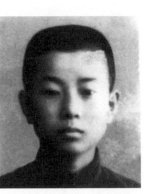

1944 年，十二歲時的劉國松。

「我自小就不是一個富有的孩子，當我六歲的時候，父親就為了抵抗日本人的侵略戰死在沙場。母親帶著我兄妹二人過著流浪的生活。我上山砍過柴，母親做過工，吃過鹽水泡發了霉結成霉塊的米飯，凍的睡不著母子三人抱著默默流淚……。」

劉國松在一九六九年四月發表的一篇文章〈繪畫是一條艱苦的歷程——自述與感想〉中，以簡樸的文字記述一段了他童年的悲苦遭遇，令許多人相當感動。劉國松從小就有寫作的才能，他在小學五年級時，寫了一篇〈流亡五年〉的文章，描述他小時候的流亡逃難的辛苦生活——從湖北、陝西，穿越大巴山、巫山，一直到四川。

由於寫得十分生動，被老師略加修飾後投稿在湖南祁陽《梧溪日報》上，刊出之後，就贏得不少人的眼淚與同情。他的母親梅敏玲曾經在當地的被服廠做工，被服廠的工頭看到後，拿著報紙去問她：「報紙上寫這篇文章的『劉國松』是不是妳兒子？」她拿過報紙一看，立刻熱淚盈眶，點頭稱是，認識他們母子的人讀了，也都紛紛流下感動的眼淚，大家都誇劉國松有出息，梅敏玲也為兒子感到自豪。

這是劉國松生平第一次被公開的文章，沒有想到就引起莫大的迴響，而之所以能夠感人肺腑，就在於情感真切，然而卻也是他的不幸遭遇換來的代價。幼年喪父，已經是人間的一大悲哀，況且是在戰亂的年代；而他的寡母，要撫養一個不解人事的小孩已經不容易了，卻還有另一個意想不到的負擔，那就是她的遺腹女，這是她在襄樊與劉仲起最後團聚時的愛情結晶，當她在鄖陽聽到劉仲起陣亡的消息時，已經身懷六甲了。劉國松的這個小妹妹，就是在家庭最黑暗的時刻出生在鄖陽。其他眷屬擔心她過度悲傷，就

劉國松至今都還記得，母親那時候整天哭泣，日子真是難過極了。

勸她打麻將，她從此開始了這項眷村中最常見的消遣，以稍減喪夫之痛。

「那段時間放學後發現家裡門鎖著，就知道媽媽去打麻將了，反正就是那麼幾家，找一找就可以找到人，我不但不心急，而且還特別盼望媽媽常去打麻將。」

劉國松說，如果發現母親沒有去打麻將，心裡還會有點失望，那是因為平日他母親吃儉用，父親去世後更是節省，飯菜裡很少有肉，而每當他放學後找到正在牌桌上的母親時，她就會給劉國松一點錢，讓他自己去外面買東西吃，這給了他解解饞的好機會。

「我那時候最得意的就是吃醬肉燒餅，去小店裡買塊燒餅後加一塊肥肉，那滋味真是太美了。」

郎陽其實是劉國松以及母親的傷心地，因為他們就是在那裡得知父親陣亡的惡耗，還有與父親從未謀面的妹妹的誕生，甚至母親藉打麻將來麻痺痛苦，在在都是人生至痛的悲劇，劉國松卻還忘不了醬肉燒餅的美味。他還記得那時候早上去上學時，每天都是買一根油條，一面走一面吃，有一次經過操場時，走到一半，油條卻被老鷹叼走了，把他嚇一大跳，還害他為了沒有油條吃而惋惜好久。

「這就是我小學一年級的時候，小時候只要與吃有關的，我都記得特別清楚。」畢竟劉國松那時候太年幼，生活又太過窮苦，以至於那微不足道的美食就成為他生活中的大事。

在郎陽時，劉國松還學會了一項他終生都喜愛的活動：釣魚。

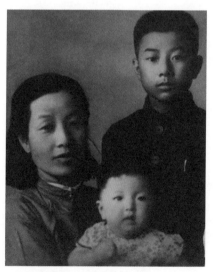

1946 年與母親、妹妹攝於湖北武昌。

「那時我經常和同學去釣魚，提著釣到的魚走在街上，感覺很神氣。」

釣魚讓劉國松暫時忘掉喪父之痛，享受童年的無憂無慮，可是一次釣魚樂不思蜀的經歷，卻讓他與母親都刻骨銘心。那是上完小學一年級的暑假，有一天他和一位同學往城外去釣魚，由於這位同學的父親是地主，於是就去鄉下的佃農那裡玩，那些農夫熱情款待，弄很多好吃的給他們吃，天黑之後，還留他們過夜，因為鄉下離城裡蠻遠，所以當晚他們就住下來。這下可急壞了梅敏玲，當她打完牌回家，找不到兒子，急著請留守處的人拼命找，一夜都擔憂得沒睡覺。第二天一大早，當劉國松回到家時，她一見到兒子就抱著痛哭，把劉國松嚇了一大跳。

「我真是不懂事啊！那時我父親才剛死掉沒多久，媽媽發現兒子不見了，就害怕也許是釣魚淹死了，因為在郾陽時，我就曾經掉進漢水裡，差一點淹死了，難怪她一見到我時，恍如隔世，大哭不已！」

在劉國松動蕩不安的童年歲月中，郾陽的生活還算是比較平靜的，可是這種日子大約只有維持一年多光景，隨著抗日戰爭的吃緊，日軍的節節逼進，留守處只有一再向後方撤退，劉國松作文中的「流亡五年」才正要登場。

一九三九年夏天，留守處帶著大批的軍隊眷屬開始遷徙，從郾陽到陝西安康，越過海拔兩千多公尺的大巴山，順著大寧河（即小三峽）而下，進入四川巫山。

劉國松記得穿越高聳的大巴山特別艱苦，他妹妹那時才一歲多，所以放在竹簍裡，請腳伕揹著，因為腳伕走得快，劉國松也要趕緊跟著，而他的母親就跟不上，往往落後他們很多。有一次，天都黑了，大家都已經抵達驛站休息，梅敏玲卻還沒到，劉國松則跟在揹妹妹的腳伕旁邊，一路照顧妹妹，

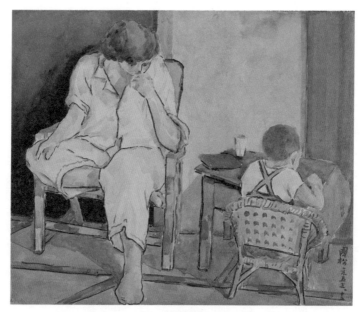

母與子
1953　28×33.5cm　水彩紙本

戰爭
1958　38×46cm　綜合媒材布面

劉國松非常擔心母親走丟了，還害怕山裡有狼、熊、大蟲（即老虎）等野生動物把她吃掉了，於是苦苦央求留守處的人回頭去找，有一個士兵拿著火把陪他下山，沿原路去找。走了好久，山裡都已經黑得伸手不見五指了，好不容易找到虛弱而落後的母親時，劉國松抱著她就哭了。母子相依為命的迫切與深情使他幼小的心靈受到很大的震撼，他再也不敢隨便離開母親了。翻山越嶺好辛苦，好不容易上山，然後又下山，又再陪著母親上山，真是把劉國松給累壞了，但是找到母親，讓他覺得好安慰，大家也都對這個七歲大的孩子的勇氣與毅力感到佩服。

當時他們每天要走三十華里（大約十五公里），才會有驛站可以休息過夜，大家都是擠在一起睡，睡覺時身體好癢啊，那時也沒什麼洗澡，打開衣服都是蝨子，衣服縫裡都是白白的蝨子，有些女孩子也都滿頭蝨子。儘管全身又臭又癢，而且因為不見得有飯吃，還常常飢腸轆轆，但是一倒下去就睡著了，因為每天逃難，早就已經精疲力竭了。

時隔半個多世紀後，劉國松被邀請到大陸的西南師範大學講學，講學完後，學校招待他去遊小三峽，現在這是名聞遐邇的旅遊景點。當他坐船到巫山，進入小三峽時，老覺得這地方曾經來過，終於想起來當年從大巴山下來時，就是從小三峽順流而下。舊地重遊，不免觸景生情，他尤其記得當年的一段往事。那時他們坐船從小三峽到巫山，江面上有不少野鴨子，當時留守處的一位士兵站在船頭上，突然打了一槍，野鴨子全都飛走，只有一隻沒走，大夥兒很高興，都忘情地拍起手來，以為他槍法很準，打到一隻，於是船趕快划過去，準備去捉時，牠突然飛起來，原來那隻鴨子只是嚇呆了。

「本來以為有鴨子可吃，沒想到空歡喜一場，大家都好失望啊！那時常常肚子餓，老是想吃東西。」

難怪劉國松老是說，童年印象中，只要跟吃有關的，都比較深刻。他還提到，在湖南坐船逃難時，其中有一段路，他在河邊幫忙拉縴，突然看到附近田野上有許多鴨子，他不顧一切命地跑去捉，居然被他捉到一隻，他緊捉著鴨子的脖子不放，一路拎到船上，當晚大家就有野鴨子加菜。不消說，他當時可是風光得不得了，大家都誇他了不起。

「其實我只是個小偷，當時四顧無人，就跑上去捉，只怪那時實在太饞！」

到了四川忠縣之後，逃難的老老少少都已經累得人仰馬翻，留守處就暫時在忠縣落腳，大家總算可以喘一口氣，可是梅敏玲卻因為長途奔波勞累而病倒了，這一病可不得了，嚴重到其他眷屬都開始討論以後誰該收養劉國松和他妹妹的程度，由於連醫生都束手無策，於是就有人建議抽鴉片。

「結果是我架著媽媽去煙館抽大煙的，前後去了好幾次。實在也是奇怪的很，當時醫生都不知是什麼病，最後這場病居然是抽鴉片治好的。」

劉國松還有印象，抽大煙救了母親一命，但是她並沒有上癮，不過後來卻抽上了水煙袋。

劉國松在忠縣繼續讀小學二年級，有一次他還去演話劇，那是露天的公開演出，留守處的人都來看。劉國松因為個子比較矮小，因此被分派演日本人，後來還被國軍打死了。梅敏玲在底下看，感傷不已，當晚回家就對劉國松哭著說：「你爸爸就是被日本人打死的，以後別再演日本人了。」看到母親為了他演的一個角色，哭得如此傷心，他才深刻體會到母親因為喪夫所受的打擊有多深，而日本人對他們母子造成的傷害有多大。從此，他就再也沒有演過戲了。

劉國松第一次搭這麼大的船，印象特別深刻，當然，他也記得他們一家人被分配到最壞的位置，因此在忠縣住了沒多久，留守處又要開拔遷往湖南。這次是搭江輪，這是船上面有雙十桅桿的大型船。

更加辛苦。當時日本人已經佔領宜昌，因此江輪只能坐到湖北三斗坪，在這趟路途中，劉國松親眼見到一些悽慘的事情。當時，軍隊從四川拉了很多壯丁要到湖南去受訓，因為當時缺兵，又沒有完善的兵役制度，所以到處抓年輕人去當兵，就是人人聞之喪膽的「拉伕」。當他們坐的船到達三斗坪時，天已經黑了，由於江輪不能靠岸，於是改乘小擺渡船，突然卻聽到槍聲大作，大家就紛紛互相探聽，聽說是在抓逃兵，因為那些從四川被抓來的壯丁中，有些會游泳的就利用夜色掩護，跳船想逃走。到了第二天，劉國松隨大家下船之後，還親眼看到路上有兩具屍首，就是跳船時被發現，活活被亂槍擊斃的四川壯丁。

「在那以前，我就常聽到有些太太說，先生出去買東西就不見了，因為被抓走了嘛，很悽慘哪！原來那些都不是瞎扯的。」

從三斗坪下船後就走路，叫做「起旱」，這段「起旱」非常漫長，湖北三斗坪一直走路到湖南益陽，途經洞庭湖，再坐船到長沙，然後轉坐火車到衡陽，最後再轉火車，到達湖南西南邊上與廣西交界的東安，這是民國初年著名的唐生智將軍的故鄉，他曾經參加反袁護國戰爭，一九二六年時就是湖南省代主席，留守處就暫時住進唐生智將軍的這個偏遠的村莊。

一旦落腳下來，劉國松就又繼續上學了，不過，卻又因為染上瘧疾，又有好長一段時間無法好好讀書。剛開始時，他並不知道是生病了，只覺得老是很冷，由於學校有個大廚房，裡面的灶很大，劉國松一直覺得很冷，於是中午都跑去大灶旁烤火取暖，可是烤完還是很冷，而且還發燒。結果持續很多天，冷發抖，熱發燒，一天一回，後來才聽說這叫做「打擺子」，也就是瘧疾。當時學校很多小孩子都打擺子了，留守處於是就找醫生來打針，病情才緩和下了，一發燒，又熱得受不了，於是中午都跑去大灶旁烤火取暖，可是烤完還是很冷，而且還發燒。結果持續很多天，冷發抖，熱發燒，一天一回，後來才聽說這叫做「打擺子」，也就是瘧疾。當時學校很多小孩子都打擺子了，留守處於是就找醫生來打針，病情才緩和下

來。

「打針是打血管，一打就痛得要命，痛的不得了，我就直跳，結果他們幾個人又抓我再打一針。

現在想想，也許是打到肌肉，所以才那麼痛。」

在東安沒待多久，留守處又啟程往東走，最後是在祁陽縣的蓑衣坪住下來。蓑衣坪是個窮鄉僻壤，只有一個保甲學校，這種保甲學校十分簡陋，其實只是借用祠堂，全部學生混在一起上課，沒有分班，學生實在學不到什麼。

梅敏玲很重視兒子的教育，即使在逃難期間，也不會大意，尤其過去這一年都在逃難，劉國松幾乎沒有讀到書，現在難得安定下來，她一定要想辦法改善。雖然聽說縣城裡有好的學校，但是蓑衣坪離縣城太遠，走路要好幾個小時，而且也沒有寄宿。後來她打聽到在城邊的梧溪河有一所小學不錯，那是軍政部第三被服廠的員工子弟小學，為了讓兒子接受比較好的教育，她決定去被服廠工作，這樣一來，劉國松還可以住校，而她則帶著女兒住進被服廠的宿舍。

劉國松的妹妹是在父親去世後出生，比他足足小了六歲多，因此當劉國松在讀小學四年級時，她還沒有上學堂，被服廠沒有托兒所，所以當母親在做工時，她就跟在旁邊玩，由於母親做工很忙碌，連她生病了都沒有注意到。

有一天，劉國松在學校上課時，學校工友突然跑到教室跟劉國松說，他母親來找他。他慌張地跑出去一看，發現母親坐在地上，懷裡還抱著他妹妹，原來妹妹病得很重，母親要劉國松陪著去看病，看完病後，再一起回到員工宿舍。大概妹妹的病情嚴重，高燒不退，又氣喘得很厲害，吃了藥也沒起色，母親已經六神無主了，不知哪聽來的，說妹妹可能長「羊毛釘」，又不知哪聽來的偏方，說用蕎

麥麵在病人身上前後揉，可以把羊毛揉出來。劉國松聽了母親的吩咐，就趕著去買蕎麥麵，回去之後，就弄水將麵粉揉成糰，先揉妹妹的前胸，揉後將這一糰麵粉撥開，發現裡面真的有細毛，後來母親叫他再揉妹妹背部，他也照做了，結果沒有想到，一下子妹妹一口痰吐出來，就死掉了。

妹妹意外死亡，讓劉國松與母親都非常傷痛，而且由於家裡很窮，也沒有買棺材，就讓人用個小蓆子把妹妹的遺體帶走，草草埋葬了。這對梅敏玲的打擊尤其嚴重，充滿自責，後來她在被服廠也做不下去，因為在那裡就會處處想到夭折的女兒，於是不久就辭職，搬回蓑衣坪去住了。

梅敏玲雖然沒有在被服廠工作了，可是學校還不知道，所以劉國松還繼續在被服廠員工子弟學校寄讀，每到週末，他就回去蓑衣坪看母親。從學校回到蓑衣坪的路途非常遙遠，馬路都是碎石子，而且還要翻過一座山頭。有一次，他走在山坡的路上聽到小孩子在哭，他怎麼聽都覺得像是妹妹的哭聲，非常訝異，於是就循著哭聲，一直往山上爬去，結果看到一個農婦在田裡除地，田梗邊上放著一個小孩，大概就是她的孩子，原來是那個孩子在哭泣。

「最早聽到像妹妹的孩子哭聲時，我本來在想⋯會不會是妹妹裹蓆子被丟到山上，後來又活回來？結果卻大失所望。」

當時只有十來歲的劉國松，看到農婦的孩子時，才發現他的天真的夢想破碎了，頓時覺得茫然若失，對著空曠的山坡，傷心得淚如雨下。

只有四歲大的妹妹意外夭折，在劉國松心裡又刻下一抹傷痕，他似乎又成熟了一些。不過，他畢竟只是個孩子，有時還是會發孩子脾氣。那時候在縣城寄讀，學校伙食很差，吃的是發霉的米飯，下飯的菜不好，也不夠吃，學生們常常跑到老師的食堂，等老師們吃完飯離開餐桌時，一呼而上，去撿

老師們吃剩的骨頭啃。每次週末劉國松回家再返校時，母親都會幫他準備一罐拌有鹽和辣椒的豬油，好讓他帶去配飯吃，不過，劉國松最盼望的是母親能給點零用錢。

有一次回家，母親沒有給他錢，他就很生氣，後來第二個週末就賭氣沒回去，隔天是星期天，他和同學跑到校外去爬樹，果樹很高，沒人敢爬，好勝的劉國松就去爬，爬上去不小心踩到乾樹枝斷了，一下子就從樹上掉下去，手腕關節骨頭都錯位，當時幾個同學一人拉一邊，用力拉想把突出的關節拉回去，還是不行，後來手腕腫得很大，就送他到醫護室，醫生恐怕也是外行，告訴他沒有關係，用一種黑色的抹膏貼上，說是消消腫就好了，也幫他弄個板子吊在脖子上。結果到現在，劉國松的兩隻手還是一長一短，天氣冷時，也會有點酸痛的感覺。

後來梅敏玲不知從哪聽到兒子摔斷手了，趕緊跑到學校來看，那時劉國松還在上課，母親看到兒子手上吊著繃帶，非常傷心，不但都沒有責怪他，反而一下子給了他好多錢，劉國松當場感動得哭紅了眼睛。

「從此以後，好像懂事了，一切老想著媽媽。連坐也不好意思隨地坐，怕媽媽洗衣辛苦。一想到媽媽辛苦，就用功得不得了，後來回去也不再要錢了。」

劉國松從此以後奮發圖強，用功讀書，在學校的表現漸入佳境，而且各科成績都不錯，不但學科成績名列前茅，而且在美術上也表現優秀的才華，尤其在四年級時，他的一張鉛筆畫非常精彩，被老師大大褒獎一番，還拿去六年級的班上讓大家觀摩，讓他信心大增；他在體育上也有過人之處，有一次還拿了「立定跳遠」比賽冠軍，他謙稱，由於立定跳遠是冷門項目，參加的人少，所以才能得到冠軍；課餘之暇，他又極喜愛看閒書，常常向同學借小說來讀，而且也喜愛寫作文，五年級時，他寫的

那篇〈流亡五年〉就被刊登在祁陽最大的報紙《梧溪日報》，引起很大的迴響。

〈流亡五年〉發表之後，流亡的惡夢並未結束。隨著日寇入侵的腳步加劇，在祁陽還未上完五年級的劉國松，又要隨著留守處流亡了，而這一次的流亡比過去更悲壯，更驚心動魄，因為他們與一直窮追不捨的日本兵正面相遇了。

流亡的路線是順著梧溪河而下，梧溪河又名瀟水，就是湘江上游，直到湖南南方的道縣。下船後，他們看到許多逃難的人潮，就知道日軍的腳步更逼近了。留守處的軍隊與部分眷屬分散住在城郊的村莊內，劉國松家與其他三家眷屬則住在鄉下的一個祠堂裡，還有一班士兵也與他們同住。

有一天，他們早上醒來時，看見道縣失火了，在冒煙，知道日本人已經追殺到道縣了，更糟的是，原本陪他們一起住的士兵也不見了，他們更加害怕，沒有留守處的保護，他們要何去何從？於是趕快打包行李，也不過是小布包，急著要去找留守處的軍隊。道縣城在河的另外一邊，於是找船夫帶他們過河，到了對岸，一個人影兒都沒有，連防空洞裡也空無一人。那時劉國松在外面找，其他人在裡面找，一下子日本兵來了，幸虧劉國松身手矯健，一溜煙跑到草堆裡躲起來，才沒有被發現。等日本兵走了，他趕快跟母親報告，於是大家又十萬火急找船夫渡河回去，又住進原來的祠堂。

與凶狠的日軍擦肩而過，大家都還驚甫未定，一夜睡不安穩，沒想到第二天一早起來，又發現祠堂邊都是日本人，同時還有更多日本兵整排從田梗上走過來，這些眷屬們當時都住在祠堂三樓，於是都匆匆下樓，打算要從後門逃走，結果一出後門，聽到「砰砰」兩聲槍聲，大家嚇得噤若寒蟬，立刻都不敢動，這才發現原來他們背腹受敵，祠堂後面也有日本兵。日本兵喝令所有眷屬站在一起，強行搜身，然後就把他們的腰帶全部拿走，逃難的人們都是把值錢物品繫在腰帶內的。日本兵還進入祠堂

內搜尋，把他們所有的東西，包括衣服、乾糧等物品搜刮一空，裝進兩個防空袋。這還不打緊，劉國松當時是這群受害者中最大的男孩子，貪婪的日本兵居然打他的主意，公然強行拉伕，命令這個年僅十二歲的孩子揹這兩個袋子，斥喝跟他們一起走。

當時梅敏玲奮不顧身撲到兒子身上，死命抱著他，不讓他被日本兵帶走，日本兵窮凶惡極，立刻就用槍托狠狠地打她，把她打得跌坐在地上，她還無力還擊之際，就眼睜睜地看著兒子被日本兵抓走了。

這對母子就這樣被日軍硬生生拆散了，劉國松心裡氣憤已極，可是又莫可奈何，當時他們勢單力薄，全部都是手無寸鐵的婦孺，有些孩子才剛剛會走路而已呢！他無奈地揹著兩袋防空袋，吃力地跟著日本兵走，一路還聽得到母親聲嘶力竭的哭聲，聽得自己心都碎了。大約走了四、五百公尺，日本兵在田裡捉住一個農夫，所以就要這個倒霉的農夫替劉國松揹袋子，但並沒有因此放過劉國松，他也只好繼續跟隨。

劉國松雖然傷心欲絕，不過還是隨時保持警覺，他一面走，一面暗暗盤算著如何逃脫，平日機伶的他，此時故意愈走愈慢，直到落後在隊伍的最後面。那時已快接近中秋節，大地充滿蕭瑟之氣，他們行經的是尚未收割的蔗田，田裡滿滿都是長得又高又密的甘蔗，劉國松趁他們沒注意時，悄悄鑽進蔗田裡，躺在田梗之間的凹地裡，一動也不動。後來聽到幾響槍聲，大概是日本兵發現劉國松溜走了，打槍要射殺他，多虧又高又密的甘蔗成為最佳的掩護屏障，劉國松鎮靜地躲在原地，絲毫不動聲色，直到過了好久，知道日本兵棄他而去，而且確定他們已經走遠了，這才立刻拔腿就跑，奔命循著原路狂奔回去。

當他跑回祠堂時，發現母親竟然還坐在地上一直哭，可憐的她，當時被日本兵打得跌倒在地，親眼看著親生兒子被拉伕走後，原以為這輩子再也見不到他了，因此心如死灰，就坐在原地上嚎啕大哭，任憑別人如何勸慰，也勸不動她，只有當劉國松奇蹟式地跑回來時，她才大喜過望，讓兒子扶了起來。

當時所有眷屬們看到這場母子的悲歡離合，總算有驚無險，也都悲喜交集，更為劉國松的機智與勇敢讚嘆不已。他們已經被日軍洗劫一空，真正是走到山窮水盡的地步了，雖然大家都很氣留守處的士兵不盡職，有幾個眷屬們還破口大罵那些負責保護他們的留守處士兵真壞，居然看到日本兵就先跑了，完全不顧他們死活，可是他們也別無出路，非要找到留守處的軍隊不可。由於劉國松從日軍手裡死裡逃生的英勇表現，讓這一群不知所措的落難婦孺都對他產生信心，於是就要這個十二歲大的孩子帶路，找尋留守處的軍隊。

劉國松從小方向感就很好，在大家的期許下，他也就大膽地指揮若定。他看日本兵是沿著公路從道縣來的，就判斷留守處是渡河往對岸的青口去的，大家都聽從他的意見，往青口方向走。這一走，就走了三天半，還有小孩是才剛會走路而已，也要跟著一路走，不得休息，好慘啊！沿途又都沒有東西吃，只有吃點甘蔗充饑止渴。由於是沿著河岸走，常常必須涉水而行，大家身上都是濕了又乾，乾了又濕。到了晚上，大家就睡在田裡，幸虧那時秋高氣爽，又在湖南南邊，天氣還不算太冷。沿路都沒有遇到半個人，只有一次在田裡時，突然跑來一個農夫，看到梅敏玲落單，就想要強暴她，還好及時被劉國松看到，他拼命高聲大喊，大家立刻圍過來，才解救了他母親。

走了三天半，一天早上終於到達青口的對岸，剛好有一條運豬的船要過河，大家央求船夫載他們過河，船夫卻堅持要錢才能載人，大家當時所有的錢都被日本人搶光了，根本沒有半毛錢，劉國松突

然想起來自己的鞋底藏有一點錢，於是就拿出來，充公做為船費，給大家解了圍。

這真是天無絕人之路！原來就在他們在祠堂住的前幾天，有一艘政府的鹽船靠岸，由於逃避日軍，鹽船上的人大概想私吞這批鹽，不想卻遇到留守處的人，又看到負責保護眷屬的留守處士兵身上有佩槍，因此不敢獨吞，就來跟留守處的士兵說：「這船上的鹽非常值錢，我們公開來賣，賣得的錢，大家各分一半。」獲得同意之後，就在岸邊賣起鹽來了，由於賣得很便宜，很多村民都跑來買，士兵們平白賺了很多錢，就給小孩子們一點零錢，劉國松就是其中的一個幸運兒。他拿到的錢就一直擺在鞋底裡，一路逃難，本來都忘記了，直到要渡船時，大家正在一籌莫展時，才又想起來，正好拿出來給大家做為船費過河。

一過了河，果然看到留守處所有的士兵都在那邊，大家總算是安下心了。後來留守處又把其他散落在各地的眷屬們也陸續找到，集合在一處。過了兩天，剛好就是中秋節了，這真是一個難忘的日子，不但是留守處所有眷屬們的大團圓，也是劉國松與母親劫後餘生重聚的第一個中秋節，自然刻骨銘心，然而，還有更令他終生難忘的事。當天夜裡氣溫驟降，非常寒冷，劉國松與母親的所有家當已被日軍搶走，連禦寒的棉被、衣物也沒有，當晚母子二人只有緊緊抱在一起取暖，母親就一直哭著對他說：

「兒子啊，你要快快長大！快快長大！」

劉國松也淚流滿面，哭著向媽媽保證，一定要趕快長大，而且長大後一定會孝順她。

那一夜母子的對談，深深刻劃在劉國松的腦海裡，而媽媽哭著對他說的「快快長大」，就成為他對母親最強烈的印象。他後來年紀輕輕就隻身流亡到臺灣來，舉目無親，無依無靠，就常想到母親的這句話來鼓勵自己；後來他到香港，費盡千辛萬苦要把母親接出來團聚，就是要實現當年答應要做孝

子的諾言。

當時與劉國松母子一起逃難的眷屬們，後來一直誇獎劉國松，都說多虧是劉國松帶路，他們才能找到留守處的軍隊。到後來愈傳愈神了，簡直把劉國松說成是神童了，甚至還傳說是他揹母親過河的，簡直英勇無比。

「其實我那麼小我怎會揹得動媽媽？後來被傳成是英雄了，其實是因為一起逃難的都是太太們，其他的小孩又都比我小。大家信任我，讓我來帶路，實在也是不得已的事。」

劉國松回想當年，大家一路逃難了許多年，並沒有真正見過日本兵，一直到道縣才遇到，大家都被嚇壞了，尤其留守處的士兵又不見了，那真是一場可怕的惡夢！那真是他逃難過程中最驚險的一次了。

留守處帶著大隊人馬往江西的方向走，因為當時中國抗日的軍隊前線就在江西。那時經過粵漢鐵路時，大家都還很緊張，因為鐵路沿線都被日本人占領，而從湖南跨過廣東北部，然後到江西南部時，劉國松又留下一個鮮明的印象，因為那邊滿牆上都是歌頌共產黨的紅字，後來他才知道原來那裡曾經是共產黨的根據地：瑞金。共產黨的二萬五千里長征就是從瑞金開始，直到陝北。

從瑞金那裡，順著贛江而下，直到吉安，然後再「起早」，就是走路，一直走到貴溪縣上清鎮，鎮東的上清宮就是人稱「張天師」的道教創始人張道陵的老家，留守處就住在這裡。上清宮嗣漢天師府是歷代張天師生活起居和祀神之處，原稱為「真仙觀」，建在龍虎山腳下，宋崇寧四年（西元一一○五年），始建於上清鎮關門口，後來經過歷代整修，直到元世祖忽必烈封第三十六代天師張宗演為「嗣漢天師」，表明自東漢始，代代相襲。當年劉國松看到的就是「嗣漢天師府」，這是一座非常氣派的王府式建築群，依山傍水，規模宏大，氣勢非凡。附近的龍虎山是一座獨秀江南的秀水靈山，就

是第一代天師張道陵最初修道煉丹的地方，被稱為中國道教第一名山，劉國松還與母親前去朝拜一番。

一旦安定下來，劉國松又恢復了好玩的習性，畢竟他還只是個孩子。他記得就是在嗣漢天師府，遇見了第七十三代的張天師，由於年紀相當，於是大家就玩在一塊兒，而劉國松這個一度被傳為「英雄」的大孩子，還曾經搧張天師過一個耳光，好大的膽子！不過，他不是耍大牌，而是看不慣張天師耍無賴，原因是大家一起玩丟銅板的遊戲，玩輸的要給錢，張天師輸了卻不肯給，劉國松一氣之下就打了他一巴掌。

「我從小就不是很乖的小孩。」他有點難為情的說：「聽說這個張天師後來也到臺灣來，如果遇到了，我一定還認得他，因為他是鼎鼎大名的張天師嘛！」

抵達上清之後，劉國松的生命中又有一個大變動，就是母親改嫁了。這是因為他們在道縣被日本人搶劫之後，已經一無所有了，雖然每個月可以領一點配給，可是那點錢連買菜都不夠，當時就有人勸梅敏玲改嫁。原來留守處的一位軍需吳耀先，是個鰥夫，老早就看上她，就託人來說媒，勸她改嫁的。因為生活太苦，梅敏玲實在沒有其他辦法可想，於是就跟劉國松實講她要改嫁，希望他能諒解。

「那時我才上小學六年級，也沒能說什麼。」劉國松說：「這位吳先生與我們原來就都認識，但並不熟，也不討厭他。」

「他是一個蠻老實、蠻誠懇的人。」這是劉國松對比母親大十幾歲的繼父最深刻的印象。

母親剛改嫁時，劉國松先是住在別人家，過了幾個月才搬去繼父家同住。為了讓劉國松適應這個生活上的大轉變，吳耀先希望劉國松改名字為「吳意清」，因為他自己還有一個住在湖北老家的女兒，叫

做吳秀清。劉國松堅持不肯改，母親為了說服他，甚至還向他透露一件實情，原來「劉國松」這個名字不是他父親取的，而是一個和尚取的，既然如此，所以改名也沒有關係。但是劉國松就是不為所動。

「因為母親改嫁，心裡已經很不舒服，我也知道那是因為生活不得已造成的，但是要我改名字，我堅持不肯。」劉國松又說：「母親也要我喊繼父『爸爸』，但是我也不肯，只叫他『吳伯伯』，後來吳伯伯也就算了。」

從這些事也可以看出劉國松從小就是一個很有主見的小孩，甚至很固執，不過，並不至於不通人情，他能體諒母親改嫁的心情。其實，當時為了母親改嫁的事，他也受了不少委屈，因為住在眷村裡，大家都互相認識，儘管大家一直在流亡，遇到苦難時也會互相幫助，但是觀念還是十分保守，對於改嫁的事也不太能接受，而劉國松成為一個拖油瓶，就經常被同學們惡意取笑，為此，他又是經常跟人家大打出手。

幸虧他母親改嫁的對象是個好人，他對劉國松母子都很好，從來沒有打過或罵過劉國松，雖然劉國松不喊他爸爸，但是心裡一直很懷念這位繼父，後來他寫文章時，偶而會用「吳耀先」、「意清」的筆名，就是為了紀念這位良善的繼父。劉國松的母親後來還與繼父生了弟弟、妹妹，他們留在大陸沒有出來，一直到現在，劉國松每年過年都還寄錢給他們，雖然現在他們生活過得已經不錯了。

住在上清時，劉國松原本是讀小六，但是他很羨慕那些去金溪中學上學的學生，金溪中學位於上清西南方，路途遙遠，所以學生都是騎馬上學，平日住校，週末再騎馬回家。後來他就去報考春季班，沒有想到居然考上了，就這樣，他小學沒畢業就直接跳了一級上中學。

劉國松後來常戲稱，他一生就只有一個臺灣師範大學的文憑，因為小學沒畢業就上初中；中學一

兒時的回憶
1957　71.5×60cm　油彩畫布

共讀了五個學校，但是因為在初三時直接升高中，也沒有文憑；後來高二時又提前去報考大學，所以也沒有高中畢業證書。

這一切都是由於生長在歷史的夾縫中，才使得劉國松的求學過程充滿曲折，儘管如此，他還是十分好學，甚至比常人更加用功。

在金溪中學才上學沒多久，就遇到抗戰勝利，這是中國人最值得紀念的日子：一九四五年八月十五日。劉國松正在學校上課，突然聽到打敗日本了，如同千千萬萬的中國人一樣，劉國松興奮得喜極而泣，他跟著大家又叫、又跳、又吼，不知如何宣泄心中飽溢的喜悅才好。八年來受盡日本人的欺負，終於可以吐一口氣！全校師生都沈浸在歡騰的喜慶中，互相道賀稱喜，互相擁抱，當然沒有人能專心上課了，大家跑出去街上，到處都是鞭炮聲不絕於耳，沒有一個中國人不在熱烈慶祝這個天大的好消息。

兒時的回憶（二）　1957　50×72.5cm　油彩畫布

浮雲遊子

終於打完仗了，如同所有中國人一樣，劉國松心中最渴望的是從此不要逃難了，可惜這個願望還是無法實現，抗戰勝利後，雖然不必逃避日軍的威脅，可是為了生活所迫，卻還有一大段很長的流浪路要走。

日本戰敗投降後，留守處的軍隊奉命接收湖南長沙，劉國松一家人也要跟著遷移，這又是一段艱苦的長途跋涉，他們從貴溪往北走，經過鄱陽湖到九江，從九江再到湖北的漢口，從漢口再轉到長沙。

到了長沙，劉國松就進了新華中學，本來以為可以在此好好讀書了，可是才剛安定下來不久，待不到半年，處於大變動中的戰後新時代又把他推上另一段旅程。因為抗戰勝利了，留守處也被解散了，任職留守處的繼父也就面臨退伍的命運，而就在這個青黃不接的時期，劉國松的母親又生下了一個女兒，面對著滿目瘡痍的戰後社會，家計負擔又因為嗷嗷待哺的新生兒誕生而更加重了，可以想見，這個剛剛結束軍旅生活的滄桑老兵吳耀先，會有多麼的茫然了。為了重新出發，自然回到自己最熟悉的地方，那就是他的家鄉，湖北武漢。

於是這個備受戰禍折磨、在戰後也不得安寧的四口之家，就再度踏上流徙他方的道路，一路上餐風宿露，備極艱辛，十三歲大的劉國松既要協助拿行李，還要幫忙抱著未滿周歲的妹妹。他的母親產後不久，身體十分羸弱；而他的繼父上了年紀，身體也不如以前硬朗了。

好不容易，這一家人終於風塵僕僕地來到了武漢武昌。劉國松心想：多年的流浪生活總該結束了吧！他現在最盼望的是能夠好好的讀書，連在此地的中學加起來，他已經讀過四個中學了，每個學校都是讀了沒有多久就走，而當時他才初中二年級而已。

他如願以償的進了中華大學附屬中學，讀初中二年級，結結實實地讀了一段時間的書，他比過去

更用功，想把過去因為逃難而蹉跎掉的讀書時光補回來，大約在此同時，還遇到了一位挖掘他顯露美術才華的貴人。

劉國松每天上學都會經過一條稱為胭脂路的街道，這條路上最吸引他的是其中的兩家裱畫店，因為裱畫店牆上掛了不少畫作，劉國松放學後經常去欣賞，流連忘返。日子久了，其中一家裱畫店的老闆就對劉國松產生好奇，找他問話，得知這個十四歲的少年，喜愛繪畫，卻因為家境窮苦而無法學習，好心的老闆就把大批裱畫裁下的零碎紙張，連同幾枝舊筆，送給了劉國松，並還熱心地示範粗淺的繪畫方法。

裱畫店老闆的善行，激發了劉國松潛藏已久的美術創作熱情，他以僅有的零錢買了一本有線無墨的畫稿，每天無師自通地臨摹練習，有時就把自認為比較精彩的作品拿去給老闆看，老闆也會給予不少指點，甚至留下一些比較好的作品，有時還拿給裱畫店主顧看，這對劉國松更是莫大的鼓勵。後來老闆又送了劉國松一本上海印刷的「珂羅版」中國古畫冊，劉國松視若珍寶，認真練習不輟。

到了初二結束的整個暑假，劉國松更是發了狂似的每天畫畫，一個暑假下來，畫了七、八十張畫，這卻讓他的母親與吳伯伯擔心起來了，覺得他只顧著畫畫，不用功讀書，將來一定沒有前途。吳耀先自從退伍回到武昌之後，就開始在跑單幫賣洋煙，因為洋煙在沿岸的城市比內地便宜，他必須去廣州買洋煙，然後坐火車回來，火車還未進武昌車站，火車司機會減速，好讓跑單幫的人跳車，他就跟其他跑單幫幫客一樣，為了逃稅，就先把貨物往火車下丟，然後跳車，再回去撿那些貨物，最後再揹著物品，走好長一段路回家。這是非常辛苦的工作，也有一些風險，但是對於一位已經風霜之年、本身又無一技之長的退伍老兵，處在長年烽火蹂躪而百業蕭條的社會，為了養家活口也別無選擇。那時，劉

國松又多了一個同母異父的弟弟了，一家五口的生計全都在吳耀先一個人肩上。務實的他，實在看不慣劉國松在那裡玩有錢人的「雅事」，於是就要劉國松的母親去叫他少畫畫，而且也無力再供應他升學了，初中畢業後，就在自家門口擺個香煙攤賣洋煙，幫忙分擔家計吧！

通常遇到比較要緊的事情時，吳耀先不會直接與劉國松說，總是透過劉國松的母親，於是她就跟劉國松轉告吳伯伯的這個重大決定。劉國松心裡有一百個不願意，因為他好想讀書啊！而且他母親與吳伯伯有所不知的是，他雖然整天畫畫，但是並沒有荒廢學業，在學校成績始終名列前茅。

劉國松當時非常傷心，可是也並沒有責怪別人，只怪自己命不好。可是，就在他感到萬般無奈之際，命運居然向他伸出慈悲的手了。

劉國松剛升上初中三年級時，開始喜歡打籃球，有時週末學校不上課，他就跟同學跑到機場的籃球場玩，操場外面的路邊有貼報紙的木板，就跟所有的青少年一樣，他從來沒有想到要去看報紙。可是，就有那麼一天，奇怪的很，他打完球經過那裡，突然心血來潮跑去看報紙，一看就看到「南京國民革命軍遺族學校」的招生新聞，招生對象是抗日戰爭中為國家犧牲者的遺孤，只有陣亡將士的「兒子」才有資格，而不是一般國軍的「子弟」或「子女」；此外，最重要，也最吸引劉國松的是：學校位於南京，學生全部住校，一切費用由國家提供。

劉國松一看，大喜過望，興奮地憧憬著，如果能考上遺族學校，正好可以解決他既想升學、卻又無錢就讀的困境。他一回家就立刻轉告母親這個好消息，並表明強烈升學的決心，一向鼓勵劉國松讀書的母親也就不加反對。隔兩天是星期一，劉國松沒去上學，逕自帶著撫恤令，跑去教育廳報名。教育廳負責招生的人員一看劉國松的撫恤令就說：「你不是湖北人，是山東人。我們這裡名額有限，是

留給湖北人的，你既是山東的遺族，就得要回山東報名。」

聽了這個說明，劉國松一顆心直往下沈，他怎麼可能回山東報名呢？家裡太窮了，根本買不起來回山東的火車票。幸好他鍥而不捨，抱著一絲微弱的希望，直接寫信給南京遺族學校，信中申述：湖北教育廳不接受他這個山東遺族報名，可是他卻因為家貧，無力負擔旅費去山東報名，應該怎麼辦？

沒有想到，南京遺族學校不久就給劉國松回了信，不但答應讓他直接到南京報名，而且要他在寒假過後、春節之前，到南京參加入學考試。

「我後來會相信命運，就是從那時開始的。」劉國松嘖嘖稱奇地說，他無意中跑去看報紙，這是從來沒有過的事，而且就那麼巧，居然一看就看到遺族學校招生新聞，這件事已經夠神奇了！更神奇的是，那位回信給他的是遺族學校的校務主任黎離塵，竟然就是他未來的岳父大人。

劉國松把這封信給母親看了，她很擔心兒子考不上，劉國松卻信心十足。全家的錢只夠幫他湊一張去南京的船票，連回程票也買不起，而且這還多虧劉國松形容的「人很好，很老實」的吳伯伯，不但不反對，而且還設法湊錢給劉國松買船票。

到了寒假時，劉國松啟程前往南京赴考，這可是背水一戰，如果考不上，他不只是無顏面對江東父老而已，根本就要流落南京街頭了。與他一起搭江輪的都是已經通過在湖北本地考試的準新生，其中還有曾在湖北教育廳報名時遇到的李傳義和夏自強，後來都變成好朋友，他們都是興高采烈準備要去南京入學的，只有他才剛要去報名及考試。面對著滾滾江水，前途未卜的陰影難免浮上他的心頭。

抵達南京當天，劉國松就逕赴學校，當晚就住在學校宿舍。翌日早上，劉國松就進入大禮堂參加考試，在場還有許多與劉國松同樣經歷、來自全國各省的考生。他不知道究竟有多少考生，卻很清楚

只有五百個幸運兒能入學就讀。顯然這是一場激烈的競爭，而且也是攸關未來前途的嚴苛考驗。他無暇多想，只有沉著地全力以赴。

遺族學校很周到地為所有考生安排食宿，好讓他們考完試後，可以安心留下來等放榜。放榜結果很快就公布，劉國松金榜題名了，這足以證明他過去的刻苦用功沒有白費心血，他的自信心也正是建立在這個基礎上。他高興地都哭了，過去參加過幾次不同學校的入學考試，都沒有這一次開心！他立刻寫信向母親報告喜訊，同時也讓母親放心：他不必流落街頭啦！從此生活、讀書等一切都有著落，而且馬上就要過年了，連這段期間，學校都提供吃住，考取的學生可以一直住校，開開心心等著過完年，直接參加開學。

「這個為國軍遺族辦的學校實在太好了，一切都是公費，光著屁股去就行啦！連草紙都發耶。」

回想到南京遺族學校，劉國松眼神特別明亮，笑聲更為響亮。他是衷心喜愛這所學校，所以懷念也特別多。

遺族學校最早是政府特為參加北伐陣亡的國民革命軍將士遺孤的教養、收容而設，於一九二九年建校於南京中山陵園四方城，日軍入侵南京之後，遺族學校也遭摧毀而停辦；抗戰勝利後，有鑑於八年對日抗戰期間又有大批國軍為國犧牲，遺留更多戰火孤兒，因此收復南京後又準備復校，一九四七年暑假開始招生，國民革命軍最高領袖蔣中正兼任校長，蔣夫人宋美齡擔任校董主席，黎離塵則擔任校務主任，而他才是真正與全校師生一同生活，實際負責所有校務工作的大家長。由於這是一所由國家出錢建設的學校，經費充足，設備齊全，師資一流，對國軍遺孤的教、養並重，而且無微不至，可以說是當年最具規模的模範學校。

考進遺族學校真是劉國松命運的大轉變！他不但如願以償可以安心求學，而且學校提供的生活條件都是他夢寐以求的。的確，學校不只是提供他們讀書而已，而是食、衣、住、行、育樂樣樣俱全，而且更遠遠超出他這個窮苦學生所能想像的，豐盛的餐飲、嶄新的制服、整齊的校舍、寬潤的球場、乾淨的游泳池，至於整個校園更是雄偉秀麗，後門遙對巍峨的紫金山，前門有清綠的乳牛牧場，肅穆的中山陵陵園在右，莊嚴的明代孝陵在左。正如遺族學校的校歌所讚頌的：「巍巍我校，赫赫聲名，地處四方城；將士之墓，總理之陵，咫尺近為鄰；英雄旋左右，陶淑出精神，更有孝陵遺跡思古發幽情。」

身處在這樣一種崇敬高雅的環境中，更是能夠激發一股上進心，而生活所需的豐足供應，也令人產生幸福感，一如校歌中所歌詠的：「暖衣飽食，求學從容，此福享何從。」劉國松沈浸在前所未有的快樂中，而且打從內心深處知福、惜福。學校在一九四八年的三月一日開學，劉國松成為初中三年級的插班生，雖然幸運考取，但是當他正式上課之後，發現學校老師非常專業而優秀，可以說都是一時之選，這使得他更加用功，絲毫不敢掉以輕心。

三月八日劉國松接到母親寫來的信，這也是他離家之後第一次得到的家書，意義非比尋常。信中處處流露

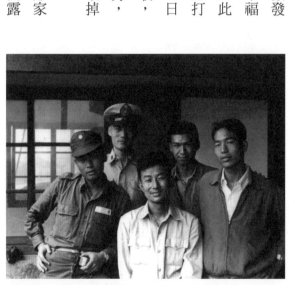

1949 年與國民革命軍遺族學校同學合影，後排左起劉育春、薛湘蘭，右起李傳義。

的都是母愛的慈暉，叫他不要掛念家裡，「只要能用功學習，就是一個孝敬的兒子，媽媽也就心滿意足了。」其實劉國松清楚知道家裡經濟一直很拮据，但是母親卻對他萬分體貼，別無所求，只要他讀書上進，這使他更加感動。晚上，他以知足感恩的心情在日記中寫著：

「在這陽光三月裡，是我們讀書的好時光。我們既然有這樣的好命運得到如此的學校，而我們的母親在家裡每天都盼望我們將來能替國家民族謀幸福，所以更得用功讀書，來報答國家及母親的希望。」

這是一個充滿朝氣的未滿十六歲的青少年。在他的日記裡沒有為賦新辭強說愁，沒有無病呻吟，沒有自怨自艾，沒有慘綠少年的失落、迷惘、嘆息。在他後來的文章中曾經用充滿新詩的筆調寫著：

「我從苦難中來，但我歌頌歡樂。」這成為他一生的信念。

同樣的信念，也可以從劉國松後來畫的畫面上發現。他雖然在成長過程中歷經苦難，但他卻真心歌頌歡樂、追求幸福，他的畫面上所呈現的都是美麗、祥和、寧靜的氣氛。而他五月畫會的畫友顧福生，擁有顯赫家世，父親是蔣介石的愛將、國民黨部隊的上將顧祝同將軍，是「連洗畫筆都有傭人代勞」的人，畫面上呈現的卻都是陰暗、愁苦的色調，問他何以如此？他也說不出來，只能說是個性使然吧！

劉國松比別人更用功還有一個現實上的理由，當時他是初三下學期的插班生，如果想要留在遺族學校繼續升高中，按照學校規定，只要有兩科不及格就不能升高中了。劉國松想要逃避擺香煙攤的命運，只有拼命用功不可了。到了學期末畢業考試結束，九月四日公布成績，劉國松順利升上高中了。

這次，純真的他不但相信命運，而且相信是先父在天之靈保佑。他在日記上寫著：「是上帝及父親的

國魂
1989　135×69cm　設色紙本

靈魂看見我是一個用功的孩子，所以可憐我，才保佑我升級，過了這畢業的難關。」當然，在高興之餘，他不忘寫信向母親稟告捷報。

其實最主要的升學關鍵應該還是在於他每天晚睡早起的用功。由於他自認為根基比別人差，連遺族學校的初中加起來，這是第五個初中了，每個學校課本都不一樣，而且也都只是斷斷續續地讀，所以他比別人更努力，但是即使如此，他也只有國文與美術兩科較佳，其他學科都差強人意。事實上，畢業考試成績公布之後，才發現不敢輕敵的劉國松也太低估自己了，在全校兩個初中班級中，各科全都及格的只有十九人，而劉國松是其中一個；兩科以上不及格的則佔大半，還有些人是四、五科不及格。換句話說，在初中升高中的這一關，有一半以上的學生被刷掉了。

國文與美術向來都是劉國松喜愛的科目。他從小就酷愛閱讀，手不釋卷，而且，來者不拒，不論是什麼閒書都愛看。

「逃難的時候，正規的書沒讀多少，小說、雜書倒是看了不少。」

劉國松形容的非正規的書包括《七俠五義》、《七俠十三劍》、《小五義》、《大盜白菊花》、《薛仁貴東征》等。他從小學三年級起就迷上武俠小說，只要知道哪裡有書可借，一定跑第一。初中在武昌時，一度連馮玉奇的小說都借來看，因此還被母親罵，因為吳伯伯告訴劉國松母親，那是言情小說，小孩子讀了不好。

愛讀閒書其實對劉國松的國文程度提升大有幫助，也使他的寫作能力比別人強。在遺族學校初中部時，教國文的老師們的水準相當高，許多都是從北京請來的名師，例如汪精昌老師就是一位宋詞專家，後來到臺灣、香港，曾任國立師範大學、香港中文大學的中文系教授。老師

們的古文造詣極高，還是用文言文教學，所以特別難，連一向以國文為拿手科目的劉國松在初中畢業時只有六十分，剛好在及格邊緣，好險！許多人升不上高中，都是因為敗在國文不及格。

至於美術，真正就是劉國松最值得誇耀的科目了，一向都在班上遙遙領先。他的許多國畫作品還都被裝裱起來，掛在蔣中正校長的辦公室，以及蔣夫人的校董室，還有貴賓室、會客室、會議室等。

在遺族學校比劉國松低兩班的尉天驄都還有印象在學校的會客室看到劉國松的畫作，劉國松的「小畫家」之名也傳遍校園。來到臺灣後，在國立政治大學當中文系教授的尉天驄，因為與劉國松同樣熱愛藝文，成為莫逆之交，劉國松也參與尉天驄所主編的《筆匯》雜誌的編輯工作，對於鼓吹臺灣現代文藝不遺餘力，更有所貢獻。當時劉國松也結識了比他低一屆的霍剛和李元佳，他們後來都成為東方畫會的創始人。東方畫會與劉國松等人創辦的五月畫會對於臺灣推動現代繪畫藝術有莫大的功勞，沒想到其中的重要旗手，都是南京遺族學校孕育的。

劉國松的母親接到兒子升上高中的消息，當然也十分欣慰，為了以示獎勵，她竟然寄來了二十元金圓券，這是當年（一九四八）八月十九日才剛發行的貨幣，剛開始非常值錢，一元能兌換原來流通的法幣三百萬元，可惜後來卻不值錢，貶值超過二萬倍，到了一九四九年七月就停止流通，總共只有十個月左右的壽命。

收到母親寄來的二十元金圓券，劉國松感到喜出望外之餘，更是萬分感動，這在當時可是好大一筆金額！過去母親往往只是寄一、二百萬法幣。他深深體會到母愛的偉大，為了要好好珍惜母親的愛心，他不敢隨便亂花，覺得應該買一種最有意義的東西留作紀念，最後他花了十五元買了一枝派克牌（Parker）鋼筆，因為這是當時很高級的文具，既可以促進自己的學習，又可以長久保存作為紀念。擅

長繪畫的他還把鋼筆的樣子畫下來，附在信中，寄給母親看。可惜的是，後來他去廣州時，把鋼筆擺在口袋裡，卻被扒手扒走了，害他心疼不已。

升上高中之後，劉國松的各科成績都明顯進步了，連他以前最不行的英文，也突飛猛進，居然都能考到九十分以上，這是因為他已漸漸適應學校，而且這段時期恐怕也是他自從就學以來，最自由自在、最無憂無慮的讀書時期了。不但學業有所長進，他在學校人緣也很不錯，因為他個性明快開朗，為人正直，富有服務精神，他還被推選為伙食委員，負責採買和監督學生膳食。

擔任伙食委員讓劉國松有機會出去校外採買食物，卻也讓他發現寧靜校園外的世界已經騷動不安了，這可從蔬菜、油鹽價格節節上漲看出來，劉國松雖然盡了最大的努力，奔走於南京大街小巷之間，以比較各家商店的價格，可是根本無濟於事，金圓券貶值的速度太快了，市面上所有物品的價格一日數變，舊有的賣主不接受訂單，訂好的菜也會因為上漲了而被取消送來，於是學生的伙食明顯變差。

金圓券的貶值風暴，使得國民政府的領導大失人心，一場空前的政治風暴更如火如荼展開。劉國松高中上學期還沒有讀完，國共內戰已經開打了，即使受層層保護的校園也擋不住排山倒海而來的壞消息，全校師生都人心惶惶，連上課時，老師們都在講徐蚌會戰的戰事，課也不能好好上了。可憐的劉國松，本來以為南京遺族學校是個讀書的避風港，可以揮手告別過去的流離歲月，沒有想到這個美夢只維持了一年。

時局愈來愈緊張，校園裡的氣氛也更加紛擾，到了十一月底，連學校的軍訓教官都向學生分析國民軍戰爭失利的實情：徐州失守，共軍就要從淮安高郵渡江，國府的安全已岌岌可危。陸陸續續有許多學生開始請假回家，甚至還有學生跑去親戚的部隊裡客串當班長，他們還問劉國松要不要也去當幾

天兵玩玩？他毫無興趣，只有一心想求學。可是一上課，老師、學生都在討論時勢。眼看著書讀不成

了，劉國松又很想念母親，於是就決定趁這個時間回武昌探望母親。

劉國松就和許多湖北、湖南的同學聯合一起向學校請假，學校批准了，給了他們差假證。在緊張

動亂的時局中，這個差假證可是十分管用，因為上面蓋有遺族學校校長蔣中正的大印，就憑這個大印

可以保證他們這些青年學生不會在回鄉的半路上被拉去當兵；不但如此，他們還可以一路坐火車都不

用買票，暢行無阻。他們當時都穿著學校的制服，類似軍服，看起來也很威風，那時劉國松身上也還

剩五元金圓券，因此心裡很踏實，這種「青春作伴好還鄉」的風光跟過去逃難的落魄真是不可同日而

語。那時他們一路從南京到上海，從上海轉車到珠州，從珠州再轉車到武漢，一路都非常順利，其中

只有一段有驚無險的小插曲，因為有個同學自以認持有蔣中正大印的差假證很神氣，有一次對一位車

長不太禮貌，雙方發生衝突，車長大怒，立刻找來幾個人要把他抓起來，結果劉國松等幾個同學趕快

幫忙說情，總算幫他逃過一劫。

回到了闊別一年多的家裡，與母親重聚的劉國松十分激動，然而母親似乎比他更激動，免不了哭

了一陣，不過，最好玩的是，當他母親仔細端詳劉國松時，居然嚇了一大跳，因為這一年來劉國松長

得好高大，完全不像去南京時那麼瘦弱、矮小，簡直變了一個人似的。當時還驚動了左鄰右舍，他們

團團圍著劉國松，品頭論足，嘖嘖稱奇，好像動物奇觀。原來劉國松在南京遺族學校寄讀這一年，吃

得非常好，而且比家裡好太多了，這也難怪，因為家裡實在太窮了嘛。在學校裡，每天早上饅頭吃，

有牛奶可以喝，每餐六人一桌，一律四菜一湯，兩葷兩素。劉國松正值青春發育期，剛好也是最需要

大量營養食物的時期，他的胃口好，吃得又多，於是拼命長高，一年的功夫幾乎就長到他成年後的高

度了。

回家後不久，剛好就趕上過年，這是劉國松最難忘的一個春節，在日後總是不斷重溫，午夜夢迴之際，也常令他淚濕滿襟，因為這是他這輩子最後與母親一起過年了。當然，當時他們都並不知道。

劉國松回家之後，大約在家待了一個多月，這中間他一直密切注意遺族學校的動態，因為他仍然想回去讀書。在他離開南京的學校時，特別把家裡的地址給了一位要好的同學，請他一定要保持聯絡。

在劉國松回家居住期間，南京的遺族學校已經因為國軍的節節潰敗，而要遷移到廣州了。一九四九年一月，共產黨已經進入了南京，遺族學校開始通知學生家屬把學生領回，或由學校派人送回，但是仍有許多學生因為家境清貧，而懇求與學校一起遷移，校方在獲得國防部撥款，遣散了一些員工之後，就帶著將近四百名師生，沿著京杭國道的公路，浩浩蕩蕩向南遷移。當遷校的大隊人馬經過杭州，暫作停留一個月之際，劉國松的同學就寫信通知學校已經遷移了，而當他們抵達廣州，並安定下來時，那位同學就又寫信來，並要劉國松趕緊來廣州入學。劉國松就趕快聯絡湖北的另外幾個同學，於是幾個願意去廣州的同學就約好一起出發。

短暫相聚之後，又要再度分開，母親當然很捨不得，她似乎有預感不知道要哪一年才能再相見，所以特別給兒子一個戒指，上面刻有二次大戰四個戰勝國中美蘇的國旗，這原是吳伯伯送她的，頗為珍貴，也是她身上僅有的值錢物了。她轉贈給兒子，並不是要他留著作紀念，而是怕萬一有急需時可以典當。殷殷慈母心，讓這個十六歲的少年遊子終生難忘！這位慈祥的母親還特別燒一條「武昌魚」給兒子帶著，這種當時叫「扁魚」的料理，在湖北算是十分名貴的了，肉質細緻，非常好吃。劉國松和同學上火車不久，大家就迫不急待分而食之，吃個精光了。而那個珍貴的戒指也在劉國松到了臺灣

之後不久就典當了，原因是初來臺灣之際，生活艱苦，很久都沒有吃到肉了，劉國松在同學的聲恿之下，典當戒指，請同學們大打牙祭。雖然他牢記著在湖北臨行時，母親要他在「急需時用」，不過母親又曾經囑咐他，千萬不要得罪朋友。

「解決同學們的口腹之慾──特別是在克難時期，也算是沒有違背母訓吧！」日後劉國松難免追悔沒有留下母親當年留給他的唯一紀念物，只有藉此言語自我安慰一番。

劉國松一行人抵達廣州之後，立刻直奔遺族學校暫時落腳在廣州佛山南海縣夏教鄉的梁氏祠堂。由於時局太亂了，許多老師未跟隨前來，只有校務主任黎離塵帶著一些職員駐校看管學生，所以學校並未復課，學生也就無所事事，整天不是游泳抓魚，就是練功打拳，劉國松卻在這般時間逍遙自在地讀小說、畫水墨。他不但把一整本《紅樓夢》讀完，而且還把裡面所有的詩詞抄了下來，整理成了一本厚厚的筆記本。這件事尉天驄記得特別清楚，他形容劉國松手抄《紅樓夢》詩詞是「抄了又讀，讀了又抄，他說是培養國學程度。」尉天驄還有深刻印象的是劉國松枕頭邊放了一本沈從文的小說《邊城》，後來還被他拿去讀。當然，他也記得這個「小畫家」經常畫畫，當時畫的最多的是葡萄、松鼠，有時也畫老虎等。

其實劉國松那時讀的書比尉天驄親眼看到的還要多，包括很多左派文人的小說，例如老舍的《駱駝祥子》、錢鍾書的《圍城》、無名氏的《塔裡的女人》、《北極風情畫》等等，還有西洋翻譯小說，例如《簡愛》等。

在夏教鄉等待的日子裡，劉國松又被推選為伙食委員，這個工作對他而言已經是駕輕就熟了，可是比起南京時期，這次的任務卻更加困難，原因就是金圓券貶值一瀉千里，蝸居在鄉下的遺族學校學

生，卻由於與世隔絕，根本不了解情況有多嚴重。當時學校的伙食費用是由國防部發放，分為主食與副食，主食就是直接發米，副食則是發金圓券，原來在南京有五百名學生，現在只剩下三百名，不過國防部還是根據五百名額來發放，但是現在的伙食卻比以前差太多，最壞時一天只有兩頓飯，而且菜也不好，都是白水煮心菜，上面澆一瓢油，看起來有油，其實都不是炒的。吃的不好，學生們就憤憤不平，議論紛紛，甚至有人認為是主其事的校務主任黎離塵貪污。劉國松身為伙食委員，自認責無旁貸，於是他跑去黎主任那裡大鬧大吵，最後大罵他是「貪官污吏」。

「哎呀！那時候我真是魯莽。黎主任被我大罵，其實他對我們這批不懂世事的小子也氣得有理說不清。」劉國松很慚愧的說，日後更讓他汗顏的是，他與黎主任的女兒黎模華談戀愛時，一進入黎家，才發現他家裡的陳設樸實無華，一看就知道是清廉之家，他過去真是「狗咬呂洞賓，不識好人心」！

「從廣州那時候起，他就恨我。一聽說女兒與我要好，就氣得從床上跳起來；後來女兒與我結婚，他也不來參加婚禮。」劉國松與未來岳父結的樑子其來有自。但是在那時候，年輕氣盛的劉國松可一點都不知道。其實當時國防部發放米的數量雖然是給足了五百個學生名額，但是由於蔬菜、油鹽價格節節上漲，所以多出來的米主要都拿去兌換蔬菜、油鹽了。至於用來抵作副食所發的金圓券也愈來愈沒有用處，上午發的金圓券，下午就不值錢了；甚至到後來，用金圓券也買不了蔬菜、油鹽，只有用米換才行得通。

遺族學校的復課遙遙無期，青年學生的精力又無從發洩，於是耳語、小道消息就四處散佈開來，有些閒得發慌、口袋裡又有點錢的學生偶爾會跑去廣州市逛逛，結果帶回來了更多的壞消息：「遺族學校的校董戴季陶自殺了！」「共產黨打到四川了！」「打到長沙了！」。當時，有一位江西來的同

學，提議大家一起去江西打游擊，劉國松回想從前逃難時曾經過江西瑞金，記起了滿牆上紅色的共產黨宣傳文字，不免打了個寒顫，江西老表的提議沒有人接受。還有些更機警的同學就說：「糟糕了，共產黨快打來了！」於是，大家都愈來愈心浮氣躁了。

後來，有同學看到報紙上刊登海軍機械學校所招考「特種技術軍士」時，劉國松就與幾位同學一起去赴考。他們天真地以為，考上之後，隨著部隊去臺灣海軍士官學校上課，這樣就可以離開廣州，也就不怕共產黨來了被抓；況且，學得一技之長也不錯，可能還有很多用處。很順利地，他們都考上了，接著就隨著隊伍去黃埔，住了幾天後，就登上軍艦出發了，他們都不能適應搭乘軍艦在大海中航行，結果都吐得要命。沒有想到，他們抵達的不是臺灣，而是澎湖的馬公島，而且即將被編入海軍陸戰隊當二等兵。他們都覺得上當了，非常不服，紛紛抗議：「我們是要來學技術的，不是要來當兵的！」結果，他們統統被抓去關在馬公島對面的測天島上。

他們還被要求寫悔過書，劉國松不但「不知悔過」，而且還大罵國民黨在大陸大失人心，都要垮臺了，卻不知檢討，還運用下下之策欺騙學生；最後，他還運用一句大義凜然的話作為結語：「得人心者，得天下；失人心者，失天下。」這是不久前他在廣州看電影「國魂」中，文天祥慷慨赴義之前所講的話。劉國松自覺得引用得當，罵得也痛快淋漓，卻不知道可能因此闖下殺身之禍。他後來才聽說，有一些山東流亡學生就是因為不肯被編入陸戰隊，激烈反抗，因而被裝入麻布袋裡，丟進大海餵魚了。

劉國松膽子大，幸虧也命大。當時與他一起被關的李傳義，有個姊夫在海軍官校任教，李傳義跟姊夫寫了一封求救信，偷偷拜託去馬公採買的士兵寄出。李傳義的姊夫收到信後，緊急去找海軍總司

令桂永清，桂永清又馬上發電報給馬公的曹中州旅長，命令他把遺族學校的學生送回廣州。

第二天一早，劉國松這一群不知天高地厚的學生就被送上一艘命名「成安艦」的小軍艦回廣州，在船上一天兩夜的行程真是受夠罪了，沒得吃喝不算，而且還安置睡在煙囪旁的甲板上，任憑海浪拍打、海風吹襲，害他們冷得直打哆嗦，鍋爐的烘烤又把他們熱得半死不活。劉國松後來一直懷疑，自己後來記憶力不好，是否就是那時在鍋爐旁邊反覆烘烤的後遺症。

在黃埔下船後，他們不敢稍作停留，就直奔夏教鄉，回去學校報到。這次歷險歸來，回來得還真是時候，因為就在他們回到學校的當天，發現所有師生都已經打包好行李，原來隔天一早他們就要啟程遷往臺灣了。

劉國松不得不再一次感激自己的好命運！如果晚一天回到夏教鄉，跟不上遺族學校的遷移，就得不到保護與照顧，那麼他一個離鄉背井的少年遊子，在亂世當中，未來就可能如天上的浮雲，飄泊四方，永無歸宿了。

黃塵遮夢家鄉遠 1961 94×193cm 綜合媒材布面

Chapter

4

勇闖藝壇

如同每一次的流亡一樣，劉國松都不知道會在落難地點停留多久？但是每一次他總希望能夠安定下來，至少待久一點。諷刺的是，這次來到臺灣，就如同當年成千上萬流亡到臺灣的大陸人一樣，並不抱著在此安身立命的希望，結果卻恰好相反，這個蕞爾小島竟成為他一生待過最久，也最安穩的地方。他在此展開人生最輝煌的黃金歲月，求學、就業、戀愛、結婚、生兒、育女、成名⋯⋯。臺灣是他闖蕩藝壇的基地，揚名立萬的堡壘，而當他聲譽傳遍中西，足跡也繞了地球一大圈之後，仍然選擇回到臺灣定居，這是他的第二故鄉，也是他年老的歸宿。

一九四九年八月二日，劉國松與遺族學校的三百多名學生及十餘位教職員乘坐一艘名為「金剛輪」的商船抵達臺灣。原本他參加海軍特種技術軍士考試，就是期待來臺灣海軍士官學校上課，結果上當了，被騙去澎湖繞了一圈又送回廣州，幾經磨難，最終還是來到臺灣了。

大難不死，必有後福。劉國松打從幼年起即一心嚮往的太平日子，就從臺灣開始。是的，這是一個一切全新的起點，不只是揮手告別動盪不安，而是走向璀璨的康莊大道。

不過，初抵臺灣之時，卻不太如意。他們搭乘的「金剛輪」從基隆登陸，一番折騰之後，才轉移到臺北。這一大批流落異鄉的莘莘學子，再也無法享受在南京，甚至在廣州鄉下的好日子。他們暫時寄宿在臺北大橋國民學校的教室裡，生活異常克難，沒有床舖，晚上睡覺就舖稻草，睡在又硬又冷的教室地板上，劉國松覺得後來大腿關節酸痛的毛病就是肇因於此；睡得不好，吃的也差，每天都是水煮包心菜，長久下來，大家都餓得面黃肌瘦。

實在是餓過頭了，這群正值發育期的學生們居然打主意到李傳義所飼養的一條小狗身上，他們趁李傳義不在的時候，把小狗宰了，當大家躲在廁所裡正七手八腳把小狗切成塊時，李傳義突然進門，

他氣急敗壞地端起盛狗肉的大臉盆就往廁所裡倒，同學們急忙去拉住他時，狗肉已被倒掉一大半，李傳義又氣又傷心，轉頭就跑出去了，結果大家只忙著要去烹煮狗肉吃，沒有人去理會他。

「哎呀！我們那時真是餓得發昏，嘴饞得要命噢！想想真是……」

多年後，劉國松提到這段往事，眼眶裡泛著淚光，既難過又慚愧得說不下去了。還有一件讓他更懊悔的，就是為了解饞，禁不起同學們的一再慫恿，把母親送給他的戒指典當了，換得的錢，大請客讓同學們吃大肉麵。

其實臺灣在那個年代，大家日子都過得很清苦，尤其是為躲避共產黨而流亡來的老百姓，他們的生活過得比跟隨著國民黨過來的軍、公、教人員更艱難，因為他們沒有補給，也找不到工作。這麼一個彈丸之地，一下子湧進了大批的逃難人潮，當然產生許多社會問題。首先，糧食供應就不夠，住宿也是一大問題，還有工作機會的分配問題……。失掉大陸江山已經讓國民政府焦頭爛額了，流亡來臺灣，還要解決各種接踵而來的社會問題，更是處處捉襟見肘，因此，遺族學校三百多名師生的權益自然就被擱置下來，這是何以他們在大橋國民學校住了一段挨餓受凍、看不見未來的日子。其實在這期間，國防部與臺灣省教育廳正在互踢皮球，誰都不想提供學校經費。後來是國防部按士兵的待遇補給，遺族學校只有宣佈解散一途，只保留一個辦事處解決善後，幸虧臺灣省教育廳長陳雪屏出面幫助，遺族學校的學生得以轉入臺灣省立師範學院附屬中學（今師大附中）寄讀，劉國松就這樣又從高中一年級讀起。

因此國家處於非常時期。最後，國防部也要棄養了，因為國防部與臺灣省教育廳正在互踢皮球，誰都不想提供學校經費。

單身一人來臺的劉國松，現在是徹底地舉目無親，連過去一直相依為命的母親也失去連絡了。他進了師大附中後，曾經寫過兩封信給母親，但只有第一封她回了信，劉國松再寄第二封信後，就石沈

大海了。所幸在師大附中寄讀是公費，一切供應雖然沒有過去在南京遺族學校那麼好，但是總比流落街頭要強太多了，而且最重要的，那裡提供的是一個安穩的讀書環境，這是劉國松從懂事以來就一直夢寐以求的。

劉國松在師大附中的各科表現都十分優異，不但他過去所擅長的國文、繪畫成績依然亮麗，數理方面也相當突出，就連體育也有精彩表現。然而也就是「各科平衡發展」，以致於升高二時被分發到數理班，這是一種榮譽的象徵，因為當時分為文、理兩組，而一般人重理組而輕文組。不過，劉國松最喜愛的還是國文與繪畫，他形容這是「兩條平行的志趣」。

繪畫是劉國松自幼就喜愛的活動，不過，在師大附中的時間，卻因為拼命讀書，畫畫的時間就相對減少了。連他自己都不太記得當年畫了些什麼，倒是直到一九九○年在臺北市立美術館舉辦個展時，遇到他的高中同學趙敬輝才猛然想起從前以作畫消遣的快樂時光。趙敬輝告訴劉國松，他保留著劉國松在附中所畫的一張水彩畫，這張水彩畫還是畫在一張明信片上面。劉國松喜出望外，特別跑去趙家看看自己的舊作，沒有想到這張一九四九年所畫的作品居然被保存得完美無缺，劉國松非常感動，特別要求同學送還這張他僅有的舊作，而另外送他一張新畫的大作品。

這張題名為《媽媽，您在哪裡？》的水彩畫至今看起來還是栩栩如生，畫中描繪一個胖胖的小男孩，睜著汪汪的大眼睛，眼眶裡含著晶瑩剔透的淚光，櫻桃小嘴半張開著，似乎才剛剛哭過，又似乎在輕輕呢喃著：「媽媽，您在哪裡？」整張畫的色彩柔和，明暗、濕度協調，在在是一張內容生動感人又技巧美妙的水彩畫，也可以看出劉國松細膩寫實的描繪功夫，更能感受到劉國松捕捉在一剎那自然流露出來的人性光輝。

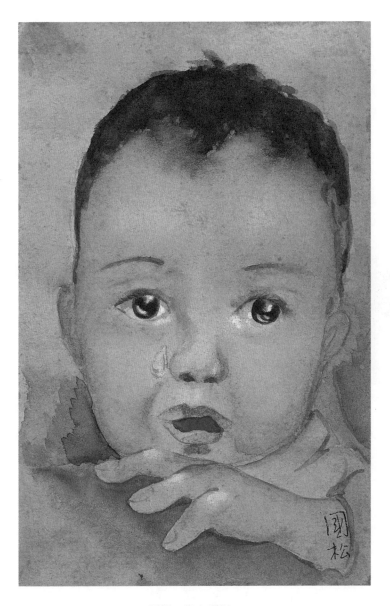

媽媽，您在哪裡？

1949　13.8×8.8cm　水彩紙本　山東博物館典藏

「當時無意中在街上看到這麼一個小男孩，心有所感，回家就順手畫了起來。大概也是想念我自己的母親吧！」

劉國松看著這張高中時期僅存的水彩畫，眼神中閃過了一絲淡淡的哀傷。多年以來，劉國松一直珍藏著這張小畫，也多次出現在他的個展中，二〇一三年時，山東博物館成立「劉國松現代水墨藝術館」，劉國松就把這張畫捐給該館永久陳列。

土林之冬　　　余光中

石額當頂冒犯到天顏
山高欺定了天小
絕壁絕情更不留餘地
一直削到積雪的谷底
下臨空茫,億萬年的崔嵬
竟然被雪氣輕輕托住
近處的低崗也好奇
一列褐岩都擠到懸崖
边上,想窺探下面
究竟發生了什麼,幸好
有驚無險,还没有誰
真正失足。即連近阜
也仍有積雪,不讓人行
據说昨天下午,幾只鳥
在此神秘地失踪
問深澗的瀑布,也無线索
我咳了一声乾嗽
整座空山都不应

《劉國松余光中詩情畫意集》精彩的作品之一《土林之冬》。

同時擁有「兩條平行的志趣」，而且一直發展得十分不錯，足以顯見劉國松過人的才情：他既懷有充沛熱烈的情感與敏銳細膩的感受，又能用適當的媒介，即寫作與畫畫，盡情抒發。他小學五年級的初試啼聲之作〈流亡五年〉，刊登在報刊之後，就引起很大的迴響，成為他熱愛寫作的觸媒，而在青澀的少年轉青年的階段，正是情感豐富而意欲狂飆的時期，由於有無數辛酸的生活背景，信手拈來都是感人肺腑的生動素材，再加上處於前所未有的安穩卻又孤單的學習環境，種種因素匯聚成流，正式啟動他新一波的寫作高峰。他用真名，或以「魯亭」、「爾眉」、「意清」等不同筆名發表新詩、散文、小說。高一時，他所寫的新詩〈哥兒們〉被發表在《自由中國》月刊；第一

篇小說〈劫後餘溫〉發表在《中學生》雜誌上，該雜誌也有多篇他的散文。直到上大學二年級以前「還念念不忘地寫新詩，與當時旁系同學陳慧坤與童山合編了一份《細流》詩刊，那時臺北的詩人余光中的《藍色的羽毛》還未出版。」（註1）

後來劉國松漸漸以藝術為重，不過卻從未與文學分道揚鑣，相反地，他一直與文學界朋友時相唱和，余光中就是其一，他倆還一起出版《劉國松余光中詩情畫意集》（註2）與《文彩畫風》（註3），開創了詩人與畫家聯合創作的先例，蔚為美談。

「恐怕很少有人知道我曾經也想過做個所謂的『新詩人』吧。」（註4）

回想起年少時的夢想，劉國松瞇著眼睛，彷彿又回到師大附中那段青春激盪、詩意盎然的歲月。

雖然當不成詩人，而成為一名畫家，但是劉國松始終持有浪漫的詩人情懷，他的藝術作品更經常呈現出「畫中有詩」的意境，這是國內外許多藝評家都承認且讚嘆不已。而劉國松喜愛充滿詩意的標題，也很引人注目，著名的美術史評論家李霖燦就特別注意到這一點，在其大作《中國美術史稿》就指出：「中國畫家對畫題十分注意，往往在幾個（通常是四個）字名中，展示了畫中最重要的意境，好以此來暗示或鼓盪觀眾的共鳴。」這位前故宮副院長對劉國松使用中國詩意的標題評價頗高：「繼中國傳統之後，劉氏不但使標題題明，而且要和抽象的意境合而為一。」李霖燦十分欣賞劉國松於一九七六年所創作的《空谷回音》，便是富有中國詩意標題的好例，他讚嘆地說：「那對比的明快、氣勢的流利和空氣的滋潤，都能使見者心動。我將之喻為高山鳴瀑的交響樂章，因為我曾在兩萬呎高的麗江玉龍大雪山中，有過不少次這種超凡絕俗的感受。」

其實，劉國松也用了不少新詩式的標題，十分清新可喜，例如《升向白茫茫的未知》、《歲月不

居，春夢留痕》、《天若有情天亦老》、《故鄉，我聽到您的聲音》、《我來此地聞天語》、《日落江湖白》……；有些標題則是白描方式，卻仍富有白話詩的意味，例如《灑落的山音》、《在虛懸的花園中》、《白雪是白的》、《忙碌的水》……。

當代藝術家對於繪畫的標題往往有南轅北轍的看法，尤其是給現代畫、抽象畫下標題，很多藝術家認為是畫蛇添足，多此一舉，因為這反而會限制觀畫者的想像空間，這就是何以會出現很多「無題」、「X系列之一」等「無以名之式」的標題。劉國松基本上也贊成不必特別為抽象畫下標題，而且「畫就是畫」，文字語言不能表達繪畫的內涵，有時反而會產生誤導作用，所以他也有不少「X系列」式的標題，可是時間久了之後，編號式的標題會因為連作者都記不清楚而產生很大的困擾。所以他基本上贊成「繪畫的標題與繪畫本身沒有必然關係」，但是也不必因噎廢食，所以他主張還是最好為每張畫下個好聽的標題，就像是為初生的孩子命名一樣。當他想通了這一點之後，他發現畫題也成為他創作的一部分，而個人偏愛富有詩意標題，這的確是滿足他一部分想當詩人的欲望。

為此，他又有一種解釋：「真正懂畫的人根本不看標題，看標題者多半都是不懂畫者，不懂畫者在畫中已經茫然若失，讓他在畫題上得到一點愉悅，有何不可呢？對哪一方面都無損失。」他還坦承，在香港中文大學教書曾經與余光中共事期間，有時想不出有詩意的標題時，就去請教這位名詩人，因以作文代替，當其他同學背誦一課古文時，劉國松就寫一篇作文，文言文或白話文不拘。結果，這更而得到很多靈感。

一分耕耘，一分收獲。劉國松喜愛文藝，自然在國文科目上有突出表現，因而也獲得國文老師的喜愛，特別是陸徵麒、何宗周老師，他們對劉國松十分寬容與優待，就是免除劉國松的背書之苦，而

升向白茫茫的未知
1963　94×58cm　設色紙本　香港，夢周基金會典藏

加鍛鍊劉國松寫作的能力。這兩位對劉國松寄以厚望的國文老師還鼓勵他報考大學時「臺大考中文系，師大考藝術系」。劉國松是在一九五一年以高二的同等學歷報考大學，當時尚未聯合招生，但是他並未遵從老師的建議，只報了一個藝術系，而且是五個志願全填藝術系。為此，兩位國文老師一度還非常不高興，不過後來也就諒解了。

劉國松曾經徘徊於國文與藝術之間，不知如何取捨，最後在臨考前選擇藝術系，主要有三個原因。首先就是他對自己性向的分析：「我生來是屬於創作型的人，不是啃書本搞考據的材料，否則我將會被別人的書本給埋葬了。」（註5）

時隔十六年，劉國松基於同樣的理由回絕了洛克菲勒三世基金會的執行董事波特‧麥克雷（Porter McCray）的提議，麥克雷先生因為非常欣賞劉國松的藝術，想要提供獎學金讓他留在美國攻讀普林斯頓大學藝術史博士。沒有想到劉國松當場明快地婉拒。

「我只想當畫家，不要當藝術史家。」

劉國松如此坦率的表白，絲毫不戀棧留在美國及博士學位，反而引起麥克雷先生更高的敬意，因而主動延長贊助劉國松環球旅行的行程為兩年，甚至連結伴同行的黎模華的旅費也由基金會全額負擔。

報考藝術系的另外兩個原因則是出於現實的考量。因為以同等學歷報考，劉國松那時才剛讀完高二，所以從放暑假到入學考試之間只有十幾天可以準備功課，而臺大的考試又在師大之前，將要占去寶貴的兩三天時間。此外，「又要花報名費，我實在捨不得。」為了「節省報名費」而不去投考臺灣第一流學府，對一般人而言，簡直不可思議。但是要知道劉國松當年是一個無依無靠的窮苦流亡學生，讀書雖然是公費，每年還可以領取先父的撫恤金（撫恤期有二十年，當時還有九年），但是由於物價

上漲因素，每年所領的撫恤金變得日益稀薄，只能勉強支付其日常花費，因此劉國松必須撙節開支。

以同等學歷報考大學，完全是劉國松的導師陶濤一手促成的。陶老師也是劉國松的數學老師，劉國松在高一的數學成績很好，因而被分發到理組，陶老師不僅是一位教學有方的「經師」，更是一位愛護學生的「人師」，他曾經與劉國松多次談話，瞭解劉國松真正的志趣在藝術與文學，就鼓勵他往藝文的路發展，而且應該早點報考大學，因為高三沈重的物理、解析幾何與微積分對劉國松沒有多大用處，而如果以高二的學歷去報考藝文，以劉國松當時的數學能力已經綽綽有餘了。

「我剛答應考慮，誰知他老人家就在上課的時候當眾宣佈了，從此同學們就喚我『師範大學生』，弄得我非考不行了。真是逼上梁山。」（註6）

自畫像
1956 26×18cm 水墨紙本

自畫像
1954 38.2×28.6cm 水彩紙本

們，以及後來在大學遇到的幾位恩師，做為自己教書的模範。

劉國松始終覺得，在他坎坷的人生道路上，經常遇到及時幫助他的貴人，有些人可能只是小小的提攜，卻足以使他的命運改觀，而他是一個懂得感恩的人，有些人或許忘記他們的姓名，但是他們的善行，卻如同黑夜中的一盞明燈，永遠在他的心靈深處閃爍。他以同等學歷報考大學，也有一點小波折，幸好也有貴人相助。因為當年有許多流亡學生高中還未畢業就來到臺灣，政府特別規定只要有大陸高中二年級的證書就可以報考大學，劉國松並不符合該項規定，因為他在大陸的遺族學校只讀到高一上學期，而遺族學校在臺灣有案可查，因此不能幫他開立假證明。幸好有一位山東同鄉告訴他，可以去找員林實驗中學的校長幫忙，他原來是山東省立二中的校長，一九四九年帶領一批學生流亡澎湖，再來到臺灣，在員林落腳，成立了以山東流亡學生為大本營的員林實驗中學。劉國松帶著姑且一試的心情，乘坐火車趕到員林，校長一聽說劉國松是山東人，就一口答應，所以劉國松是拿著山東二中的

素描
1952　54.6×39.4cm　炭筆紙本

服，又感激。當年他孤單單一人，年紀又輕，正是「彷徨少年時」，徘徊在人生十字路口上，無人可以商量，幸好及時遇到一位願意傾聽學生心聲，又充滿遠見的老師，讓他的一生為之改觀。這真是一位「傳道、授業、解惑」的人師典範！劉國松後來也以教書為業，經常想到這位老師，也包括特別寬容他的國文老師

劉國松憶起這位使用激將法的恩師，既折

證明去報考大學的。

「真慚愧，我已經記不得這位校長的姓名了，不過，卻始終記得他的豪邁熱情。我永遠感激在

心。」劉國松說。（註7）

劉國松在參加師大藝術系（註8）的專科考試時，由於從沒有學過素描，差一點鬧了笑話，還讓自己深感挫折。當天早上，進了考場，每個考生都得到半個饅頭和一根木炭條。劉國松感到很訝異，以為學校好小氣，怎麼早點只給半個饅頭？還好他沒有一口氣就吃了饅頭，當他看到別的考生用手在捏饅頭時，就猜想饅頭另有用處，只是還是不得其解。更糟糕的是，他看到放置在考場正中間的石膏像，心就涼了半截，因為他從來沒有畫過石膏像，頓時開始懷疑自己一口氣五個志願全填藝術系是否失策？迫不得已之下，他只有偷偷模仿其他考生，依樣畫葫蘆：用木炭條描畫石膏像輪廓，再上明暗；把饅頭撕小塊，沾水後捏一捏，再塗擦掉不滿意的筆觸……。好不容易畫完了，雖然覺得畫得蠻像樣的，但是知道技巧一定很差。

還好，下午考的是劉國松很有把握的水彩與水墨，這才重拾信心。特別是水墨畫，由於題材可以自由發揮，劉國松一看心花怒放，因為他已經默記了一個鍾馗捉鬼的畫

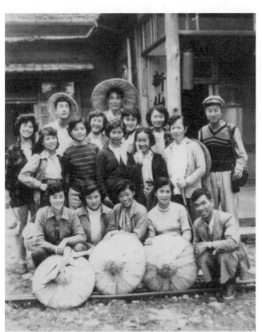

1953 年師大藝術系赴八仙山寫生，後排右起劉國松、袁樞真老師、朱德群老師（中間戴斗笠者）。

稿，所以就源源本本地畫出來，自然是得心應手，手到擒來。

水墨畫的精彩成績彌補了劉國松石膏素描的挫敗，他如願以償進入他心目中的第一志願：師大藝術系。不難想見他當時的得意，三百多名考生只錄取十六名（註9），而且他還是以高二的同等學歷打敗眾多的高三應屆畢業生。

「就是由於考試太順利了，高興之餘，跟著來的就是狂妄與自傲，不知珍惜那努力得來的學習機會。」劉國松回想他考上師大之後，曾經「荒唐」了一段時間，多虧一位恩師的當頭棒喝，讓他及時回頭。

其實，劉國松所謂的「荒唐」，以今日的標準來看，根本太小兒科了，不過就是打打球而已，然而在當年，卻被看得很嚴重。時代的不同，造成價值觀與道德觀的極大差異，有時真是令人忍俊不住。

劉國松回想當年的心態，就是覺得過去寒窗苦讀都超過十年的時間了，上了大學也該輕鬆一下，好好玩玩了。但是有什麼好玩的呢？

「當年還是處在緊張的戰爭狀態，那時大學生最流行的不是慰問舟山群島撤退的將士，就是建艦復仇遊行，的確沒有什麼好玩的。我又不是一個會玩的人，唯一喜歡玩的也就是個籃球。」劉國松說。

不只是籃球，還有足球、游泳，他都玩得很拿手，以致於常有人誤以為他是體育系學生，後來他去香港中文大學教書，都當上系主任了，還經常跟學生們打球打得滿頭大汗，由於不時抱著一顆籃球在校園中走，衣著又很輕鬆，結果也常被誤會為體育老師。他與體育系一直有不解之緣，進師大沒多久，他就與體育系的同學組織了「老母雞籃球隊」，到處南征北討，十分風光。從前總統府前面廣場的三軍球場是當時全國一流的籃球場地，劉國松在「老母雞籃球隊」打前鋒時，就在那裡賽過球，羨

1987 年劉國松與朱德群（左）、林風眠（右）攝於香港。

煞多少籃球迷。

不要說別人誤認劉國松是體育系學生，恐怕當時劉國松本身也有點迷失了，熱衷打籃球到了不能自己的地步，系上的功課卻只是應付而已。那時劉國松的導師、也是教素描的老師朱德群，看到劉國松貪玩，特地叫班上的女生去勸他，結果劉國松仍當作耳邊風，不予理會。到了大一下學期，學校辦系際籃球賽（體育系除外），最後決賽是藝術系與中文系爭奪冠軍，那天非常熱鬧，許多學生都到場加油，朱老師也去觀賽。結果藝術系以四分之差敗北，可是大家都覺得藝術系表現毫不遜色，而劉國松也自認為打得八面威風，十分得意，就在他們在吃西瓜時，朱德群走過來，劈頭就對劉國松說：「同學他們都說你的籃球打得多麼好，今天我看了，實在也不怎麼樣！」（註10）

朱德群講完掉頭就走，這句當眾近似侮辱的話，真像一支利劍直刺入劉國松的心裡，使他非常傷心，非常難受。當晚回到宿舍，他輾轉反側，竟然睡不著，這還是他出生以來頭一遭失眠。

「朱老師的話有如當頭棒喝，把我給敲醒了。」

劉國松自忖：「我投考時不是填了五個藝術系嗎？終於進到藝術系，為何還不好好用功？我是來打球，還

是想做個藝術家？」

經過一夜反覆自問，他終於想通了，於是大一過後的暑假，他又像在武昌初二的夏天一樣，每天發狂似的畫畫，不是在教室裡畫畫素描，就是出外寫生或速寫，甚至常常因為過度專心畫畫，錯過了餐廳用餐時間，因而餓著肚子去睡覺。

「我這樣說絕不是誇張，我的經濟情形一直是相當困窘的……。」劉國松在一些自白的文章中多次提到從前的困苦，「那時吃碗牛肉麵已經是非常奢華的事情了，有時餓的無法時，去飯館買一隻饅頭，蘸著那不要錢的醬油吃，悽慘是可想而知了。」

升上大二時，洗心革面的劉國松讓大家都對他另眼相看，當然朱德群也不例外。這位教學認真，當年才三十出頭的杭州藝專畢業的高材生，已經聽說劉國松變了一個人，等到開學一看，發現他的素描果然大有進步，為了獎勵他，特別送他一個油畫箱、幾枝畫筆，和許多上海出產的馬頭牌的油畫顏料，雖然都是舊的，但是劉國松卻如獲至寶，因為這不但是莫大的鼓勵，而且更是雪中送炭，否則他這個窮苦的流亡學生真不知要如何去上廖繼春老師的油畫課了。

朱德群在師大藝術系只教了三年書，劉國松大二結束那一年，朱德群就遠赴法國去圓一個他一生最大的夢想——當專業藝術家了。如今，不但美夢成真，而且這個夢想更超乎他所追求的了，他已成為享譽國際藝壇的名畫家。劉國松實在非常幸運，能在朱德群短短在臺教書的時間成為他的學生，更幸運的是，還得到這位國際大畫家的關愛，這一段師生情誼成為藝壇上的美麗傳奇，更難得的是，這段師生情誼一直持續，並未隨著朱德群出國而中斷，因而更彌足珍貴。每次劉國松去巴黎時，必定前去登門造訪朱德群，劉國松最津津樂道的是，這位當年在師大充滿熱情的導師，到了花都巴黎，還是

不改愛護學生的本色。每次劉國松到巴黎，朱德群甚至會到機場接機，非常熱絡。

「有一年我們全家去巴黎，朱老師特別安排我們到達巴黎的時間外出渡假，好把房子騰出來讓我們一家人住。」一提到朱老師，劉國松就會想到他的熱誠與細心，尤其是這段往事。

朱德群到了巴黎之後，改變畫風，後來以抽象畫崛起藝壇，而劉國松後來也改畫抽象畫，因此外界十分好奇他畫抽象畫是否曾受到朱老師的影響？事實上不然，當年朱德群在師大教書時，並不是畫抽象畫，而是比印象派新一點，有一點變形，而且儘管劉國松形容他「觀念比較新，是一位最具有啟發性的老師之一」，劉國松也只是跟朱老師上素描課而已。儘管如此，這師生二人後來都成為抽象畫大師，在中外藝術界傳為美談。

自從劉國松開始認真畫畫以來，他的日常生活就變得更加窮困了，因為學藝術要比其他學科更花錢，人們常說：「學藝術是有錢人的專利。」似乎也不為過，特別是在臺灣當年那種民生普遍困苦的環境下。因為繪畫需要消耗的器材，例如紙張、筆墨、油畫顏料，甚至是畫冊等等，都十分昂貴，西畫材料更是普通人望之興嘆的「舶來品」，對於劉國松這種窮學生而言，這些更是一筆龐大的開銷，而他又不願意去當家教或畫廣告，他覺得那是「賤賣青春」，寧可餓肚皮畫畫，難怪當朱德群送他油畫箱與顏料時，他會有「雪中送炭」的激動，並且沒齒難忘。劉國松當時還有一年七百元的撫恤金可領，那時他只要一拿到撫恤金，就全部用以購買繪畫的工具與材料，即使如此，他還是畫不起奢侈的油畫，只好以水彩畫為主。直到大學四年畢業，到了基隆市立中學當實習教學老師，他才摔掉水彩筆，再度抓起了油畫。

「那時候還買不起亞麻的畫布，在學校時是用美援的麥粉袋，後來用棉布，白棉布，自己訂木框

繃；一直到後來，我都買不起亞麻布，所以我油畫剩下來的少，和材料也有關。」

劉國松升上大二後，接觸到大量的西洋繪畫，雖然不是透過原作，而只是畫冊，就足以令他感到很新鮮，那些亮麗的色彩，靈活的表現方法，奔放的情感抒發，在在吸引著熱情洋溢的劉國松；相對的，他愈來愈覺得中國的水墨畫不能反映現實人生，而一再的反覆臨摹，模仿古代各家各派，有走入死胡同的沈悶感受，因而逐漸失去對他的吸引力。大三時，他的水彩畫老師是馬白水，劉國松非常努力地把明暗、水分、色彩處理到完美協調，並且把馬老師的畫法學得唯妙唯肖，以致於贏得了「馬派」的封號。

雖然大二起開始醉心於西洋畫，但是劉國松的水墨畫功力並未退步，直到畢業時，他的水彩和國畫都在系上奪魁。事實上，劉國松的水墨畫在一進師大時，就贏得了國畫老師金勤伯的青睞，這位金老師是清代書畫畫家金農的後裔，傳統水墨畫的功力很深厚。劉國松畫的一張「仿北宋人筆法」的花鳥，被金勤伯老師認為是能表現其真傳的傑作，就要劉國松拿去參加系展，但是劉國松根本付不起裱畫的錢，如何去參展呢？金老師知道了劉國松的處境之後，就出錢代裱了。

「這事老師也許早已不記得了，但是受人恩惠的我，是永遠也不會淡忘的。」劉國松後來在文章中稱金勤伯老師「是第一位支持我的人」。（註11）

劉國松在師大的國畫老師，包括金勤伯、溥心畬、黃君璧、林玉山等，分別學習花鳥、山水、人物等不同的題材，其中也受到溥心畬不少影響，雖然溥心畬是百分之百的傳統文人派，被美術史家稱為「中國文人畫的最後一筆」，而劉國松後來完全另闢蹊徑，走中西合璧路線，但是劉國松對於溥心畬的高潔淡泊的人格十分尊敬，而且在無形之中被潛移默化而不自知，例如中國傳統上一直認為人品

花鳥
1952　66.5×36cm　設色紙本

樹石圖
1953　56.5×29.5cm　水墨紙本

比畫品重要，這種想法在當代藝術界已經漸漸式微，但是畫抽象畫，也具有很多新觀念的劉國松卻奉為圭臬，如果要追溯起來，可以看到溥心畬在這方面對他的影響力。

劉國松在香港中文大學當藝術系主任時，發現了一批溥心畬從前在該校教學而遺留下來的書畫稿，由於年代久遠，無人聞問，恐將淪落為廢紙堆，劉國松悉心加以整理編號，編列成為校產，又認為這批珍貴的作品藏諸名山，殊為可惜，應該多加利用，提供學生們觀摩學習，所以將其整理成冊，在一九七六年初出版《溥心畬書畫稿》一書，並在書中親自撰寫一文〈溥心畬先生的畫及其教學思想〉，介紹他的這位昔日老師。在這篇文章中，劉國松就提到溥心畬在師大教學時對學生說的話：「畫是表現人格、風骨、和氣度，如果人無可取，那麼畫還有可取之處嗎？」

堂堂前清皇室出身的溥心畬，由於自身的淵博才學與高尚的人格而名重一時，劉國松對他也非常尊敬。不過在劉國松的眼裡，溥心畬「是一位非常保守的文人」，他一再強調學畫必須先從學禮教做起，正心修身，研究經學、辭章、習字，然後再寫畫。可是這些想法，除了「正心修身」之外，全被劉國松給反對了，就光連寫字，劉國松都「以身作則」地反對，其實劉國松寫得一手好毛筆字，但是他故意不練字，其實，所有文人畫講究的那一套，劉國松都反對，在香港教書時，他還特別提出了一套「先求異，再求好」的理論，反對「為學須如金字塔」的傳統思想。

雖然在藝術的理念上涇渭分明，但並沒有減損劉國松對溥老師執弟子之禮的心意，當他在香港看到溥老師的一批被埋沒的書畫稿時，還是必恭必敬地加以整理成冊，這可以看出來劉國松對昔日老師的敬意，而且也看出他毫無私心。講到「無私心」，劉國松時常提到溥心畬在師大教書時的一個小故事，當時師大藝術系的學生都喜愛學習溥心畬的風格，唯獨有一位同學專學黃君璧，結果溥心畬給這

位學生打了高分。「這就是溥老師無私的表現，沒有門戶之見。」後來極力開闢個人風格的劉國松特別提到這一點，這是因為當年國畫老師均強力主張臨摹，既要臨摹古畫，臨摹各家各派，還要臨摹老師的風格，臨摹愈逼真，愈得老師的歡心。溥心畬在當年就能打破這種陋習，實屬不易。

劉國松很懷念在師大上溥心畬老師的書畫課，覺得特別過癮：「他常常一邊示範，一邊講故事，天南地北都能講，包括他家裡的生活。他的筆法真是好啊！真是一流啊！完全宋人畫。他過去在皇宮裡有老師，宮裡東西（古畫、名畫）多，看得多。」

劉國松還特別記得溥心畬很不喜歡別人都把他當畫家看，他經常在上課時對學生說：「其實我畫畫只是消遣。如若你要稱我畫家，不如稱我書家；如若稱我書家，不如稱我詩人；如若稱我詩人，更不如稱我學者了。」這也是傳統文人思想的一大特色，認為繪畫只是雕蟲小技，等而下之而已。劉國松在介紹溥心畬的文章中曾經引用一位溥心畬的門生胡女士的說法，據說溥心畬說過：「如果你們將來成為一個名畫家，對我來講，是一件很恥辱的事。」

溥心畬一生寫過《四書經義集證》、《金文考略》等二十餘本文學著作，結果溥心畬去世十年後，「他的畫名仍然淹沒了他在文學方面的成就。更不幸的是，以曾為他的學生所最重視的在文學上的貢獻，而偏要談論他的畫與他的教畫方法，真不知他在天之靈，將會如何地悲痛了。」劉國松在文章中如此惶恐地寫著。如果胡女士的說法確切，那麼溥心畬對於他那日後成為享譽國際的名畫家的學生劉國松，不知將會作何感想？

劉國松從國畫轉為對西洋畫入迷，主要在於西洋畫有生命力，國畫卻死氣沉沉，當他開始全力從事西洋畫時，同時也開始研讀美術史與藝術理論，就是覺得要使中國畫恢復活力，必須注入新的養分

靜物

1953 26.5×30.5cm 水彩紙本

靜物

1957 33×45.5cm 水彩紙本

或新的血液。不過，剛開始畫西洋畫時，他還是從學習西方的大師著手，如塞尚（Cezanne）、梵谷（Van Gogh）、盧奧（Rouault）、馬蒂斯（Matisse）、莫底里亞尼（Modigliani）、畢卡索（Picasso）等，而且，一如學習國畫從臨摹入門一樣，西畫則是模仿西洋大師的風格下手，開始發憤圖強的劉國松，在西畫入門階段，幾乎模仿過西洋所有重要的大師風格。不過，大約到了大三時，他已經設法在掙脫大師們的影子，想辦法摸索出自己的繪畫語言，而有這種體悟，卻還是受到西畫的影響，因為每位西畫大師都有個人獨特的面貌，也各自表現不同的人生風情，如馬蒂斯給他的是一種日常生活中的喜悅，盧奧給他的是一種日常生活中的難過，在梵谷身上看到人性的光輝，在畢卡索身上看到天才的多變與善變……。

他漸漸體認到，要做好畫家，不只是把明暗、濕度、顏色控制好就行了，也不是跟著別人的腳步走，有樣學樣。然而，想要掙脫別人的影子談何容易？劉國松剛開始也只能做到揉合各家的風格，變成自己獨特的語言，例如他在一九五三年所畫的《自畫像》就是揉合馬蒂斯、莫底里亞尼在一起，他自己的分析是，「可以在風格上感覺出是在模仿，但是仔細觀察，構圖、顏色都不一樣，所以實際是新的創作。」

到了大四時，他想要擺脫模仿別人的心情就更強烈了，「我既不再『馬派』，不再學馬蒂斯、畢卡索他們，就連那時學習得最多的塞尚，也予以改造。我在水彩畫中，開始把國畫裡用筆、線條以及表現樹的方法用在西畫中。」（註12）

擺脫模仿還不夠，劉國松更進一步打破具象，徹底走向抽象。他認為，一部美術史就是從寫實而寫意而抽象，而一部美術史也是一部畫家掙脫形象束縛的奮鬥史。這成為劉國松在美術創作上的最重

要理論依據，他是從大三開始就已經感受到形象的束縛，但是那時候卻又做不到，因此十分苦惱和焦急。劉國松舉例說，在一九五七年，想要走向抽象，但畫了以後總覺得沒畫完，於是禁不住又在其中加上部分變形的自然形象，例如小人、小杯之類。

「這種感覺真像小孩學走路時還要扶著床一樣。」（註13）

翻開美術史，任何一位有天分的畫家，絕對不會滿意於某一定型的風格之中，這種特質在劉國松身上更可以得到印證。最令人訝異的是，他是從大學時代即開始要努力擺脫別人的影子，尋找自我的面目，而作為一位藝術創作者，他也居然從大學時代就開始認真研讀美術史與藝術理論。後來歷經千辛萬苦終於找到自己的繪畫語言，建立獨一無二的風格時，他仍然會勇敢地再加以推翻，甚至在藝術

自畫像
1953　38×31cm　水彩紙本

理論方面亦如是，即使是小小的修正，往往也代表是一個思想躍進，也是一個前進的大步伐，最明顯的例子就是進入九〇年代，他所主張的「寫實，而寫意」，如今已修正為「寫實，而寫意，而抽象的自由表現」，換句話說，他又不再堅持純然的抽象了。

這就是一個勇者的精神。

又夢塞尚

1954　33.2×28.5cm　水彩紙本

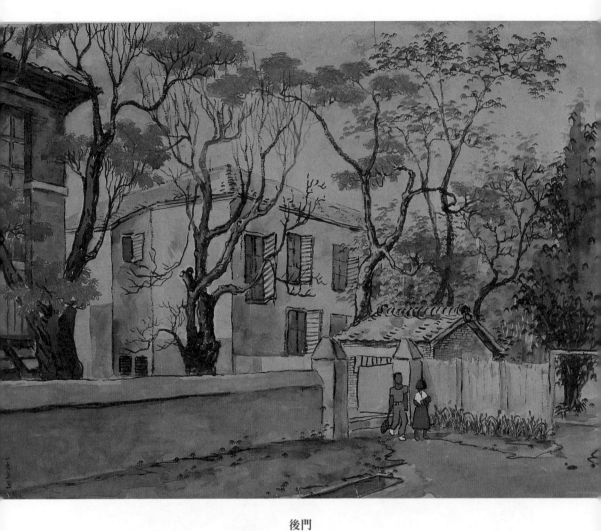

後門

1955　39.5×55cm　水彩紙本　北京，故宮博物院典藏

脫韁的野馬

劉國松隻身來到臺灣之後，曾經去拜訪過他先父的拜把兄弟于兆龍，當時于兆龍已經是第四十四師師長，由於他軍隊的番號從大陸到臺灣來並未改變，所以很快就找到了。于家當時住在臺北市中山北路，劉國松到了于家總感覺特別親切，因為于兆龍是他唯一認識的先父的好友，所以也算是劉國松在臺灣唯一最親的人了。有時這劉國松口中的于伯父、于伯母會跟他聊起過去與他父母親相處的零星往事，即使只有點點滴滴，就足以讓這個從小失怙的異鄉遊子感到無限嚮往，彷彿可以稍微消解濃濃的鄉愁。

有一次于伯母還跟劉國松提了一件住在陝西安康時的往事，讓劉國松覺得又好玩，又訝異。那時劉國松大概五、六歲，有一次母親給他錢去買麵條，大家都等著他回來下麵條吃，等了半天，劉國松遲遲不回來。

「你拿了錢就不知跑去哪玩了，一直沒有回來。我當時就說：『這小子天不怕，地不怕，想做什麼就做什麼，將來一定做土匪！』不知過了多久，你才玩得一身髒回來，麵條沒買，錢也花掉了。」健談的于伯母邊說邊笑，劉國松也跟著呵呵大笑地回應著：「原來我小時候是這麼不乖！這麼不守規矩！」

這個「天不怕，地不怕」的劉國松，的確是一直保持著「想做什麼就做什麼」的本色，不過還好並沒有做了「土匪」，卻成為一名藝術家，只是他這個藝術家並不是乖乖牌，而是作風大膽，行徑激烈，尤其是與保守派對峙時，令人側目，在他們的心目中，簡直與土匪無異，甚至有過之而無不及。

然而，還是有人非常欣賞劉國松的才華，而且更為他的敢作敢為作風感到佩服，不過，在為他鼓掌、叫好之際，卻又擔心他因為被視為異端、叛逆而受到傷害，著名的書法家張隆延就是一例，他不

張隆延贈送劉國松的墨寶。

止一次苦口婆心地勸劉國松要小心，特別是寫文章時，不要措詞太激烈，以免得罪太多人，為自己遭來禍害。

「你現在有如一棵大橡樹的幼苗，別人隨便一腳就可以把你踩扁，隨便撒泡尿，就可以把你淹死。等到你長成像泰山那麼高，別人再恨你，也拿你沒辦法。」張隆延對劉國松做了這麼生動的譬喻，無非是出自「下猛藥」的心情，更要他印象深刻，劉國松確實是永難忘懷，而且也感受到這位愛他如子的長輩的愛心，但是，年輕氣盛的他，由於個性的關係，仍然無法完全遵循他這位終生視為恩師的勸解。

五月畫會成員與張隆延（中）合影，左起韓湘寧、馮鍾睿、劉國松，右起胡奇中、莊喆、馬浩。

張隆延見親自勸劉國松效果不大，後來就對黎模華說：「國松是一匹野馬，妳要拿根韁繩，好好拉住他啊！」張隆延想要借用女性的溫柔攻勢與愛情的力量束縛劉國松。這一招果然比較奏效，黎模華要劉國松以後寫文章在寄出去之前，都先要給她過目。

「把一些措詞不妥，會得罪人太多的文字修飾掉。不過，他有時候還是會背著我，偷偷把文章寄掉。」黎模華講到劉國松的這種膽大妄為的個性常常只有一個結論：「真是拿他沒辦法！」

在一旁聽到這話的劉國松不但不否認，還笑呵呵地說：「是啊，有時候就是不能把文章拿給她改，筆戰打得最凶的時候，她生大女兒正在做月子，我連夜開快車趕稿子，第二天一大早就立刻把稿子寄出去，不敢給她看。」

張隆延是法國南錫大學的法學博士，曾任聯合國中文組組長，在臺灣曾任教育部國際文教處處長、第一任國立藝專校長、中國文化學院（現改為中國文化大學）藝術研究所所長等職，又是著名的書法家，著有英文、法文版的《中國書道》二書印行歐美，是當代少數能以英、法文系統向西方介紹中國書道藝術的學者之一，劉國松很景仰他，認為他是「中外古今都通，腦袋很新」，而且，最令劉國松服氣的是，這位學貫中西、地位崇高的大學者，「一點架子也沒有，最愛提攜年輕人，對於藝文界更是十分支持，《筆匯》雜誌跟他邀稿，沒有稿費他也照樣寫。」

《筆匯》是六○年代尉天驄主編的一本文學性雜誌，對於當時仍處在貧乏而閉塞的文化環境很有貢獻，該雜誌雖以倡導現代文學為主，不過也兼及美術、音樂、戲劇等藝術，吸引了一批愛好文化及藝術的年輕人，如劉國松、陳映真、姚一葦、許常惠等，他們後來都成為臺灣各個藝術領域的風雲人物。

張隆延剛從國外回到臺灣時，因為看到了劉國松與其他三位同學借用師大教室舉行的「四人聯合畫展」，特別欣賞劉國松的作品，透過同是書法家的王壯為介紹，而結識劉國松。王壯為是劉國松在師大的書法老師，本來就很器重劉國松，當知道張隆延想要認識的就是自己的愛徒，也非常高興，特別由他做東請喝咖啡，結果這一老一少後來結為忘年之交。

當時劉國松才大學剛畢業，而張隆延是政府特別禮聘回國擔任國立臺灣藝術專科學校校長的海外歸國學人，他慧眼識英雄，一回國就看上劉國松的作品，與他認識之後，又因為劉國松真誠坦率的個性而更加喜愛，這應該也是聲氣相通，性情相近吧，因為張隆延本身就是率真的人。他後來對外人都說，劉國松與傅申是他家庭的一員，傅申是他文化學院藝術研究所的學生，後來成為著名的美術史學者。劉國松也一生敬愛張隆延如師如父，張隆延後來移居紐約，劉國松只要一有機會就去探望他。二

○九年五月一日張隆延過世，享壽一百零一歲，劉國松夫婦專程趕赴紐約，去追悼這位愛護他們一生的恩人。當年，張隆延認識劉國松時已經「學而優則仕」多年，而且出任海外文化官員經歷豐富，深諳待人處事、應對進退之道，因此也經常教導劉國松自己的處世哲學。不過，在此之前，劉國松已經得罪過不少人了。

劉國松桀驁不馴的個性，還在大學校園裡就為他惹來一大堆麻煩。大學二年級上學期，有一次在上莫大元老師教的「用器畫」課時，劉國松居然去夢周公，而且還打鼾，惹得同班同學大笑，也把莫老師氣壞了，當同學把劉國松搖醒時，莫老師就衝著劉國松說：「你不想聽課，就出去！」沒有想到劉國松馬上站起來，就走出教室，全班同學一臉錯愕，莫老師更是大發雷霆，氣得連課也上不了。

當時班長孫家勤一看大事不妙，馬上跑去找劉國松，寢室、畫室都找不到，原來劉國松大剌剌地跑去打籃球了。到了晚上，孫家勤好不容易才找到劉國松，勸告他最好快點去向莫老師道歉，可是劉國松卻很拗，認為自己沒有錯，何必道歉？拿他沒辦法的孫家勤只好哄著他說：「你跟我一起見莫老師，你不必開口，我替你道歉，你只要站在我旁邊點頭就好了。」劉國松這才答應。第二天他們兩人就一起去了莫老師的辦公室，沒有想到莫老師很輕鬆地對他們說：「沒事，沒事，回去吧。」劉國松以為真的沒事了，很高興就回去了。結果，兩天之後，佈告欄公告：劉國松記大過兩次。

被記大過不打緊，以後只要是莫老師的課，包括用器畫、色彩學、教學方法等，劉國松期終得分永遠都是六十分！

其實，自從打瞌睡事件把莫老師惹火之後，劉國松就改過自新，當他再上莫老師的課就十分認真，而且為了考試得高分，還特別用功，把莫老師所教的課讀得滾瓜爛熟，整理筆記，分析重點，熱心的

他還召集同班同學分享讀書心得，等於為同學開考前總複習課，結果，聽了劉國松考前複習課的同學全都得了高分，劉國松卻只有六十分。

到了大學三年級，劉國松又闖禍了，照樣讓他日子難過，直到大學畢業為止。當時的訓導處生活管理組的一位王組長，聽說劉國松是藝術系的高材生，因此要劉國松包辦學校的漫畫壁報，劉國松毫不考慮就一口回絕了，理由是漫畫壁報政治性太強，而且，他也不會畫漫畫。奇怪的是，劉國松是拒絕，王組長愈是要他畫，但是不論王組長如何威脅利誘，劉國松就是不為所動。由於操性分數最會經過訓導處評分，劉國松從此操行分數永遠是六十分，不論原來班導師給多高的分數。

那年暑假，有同學勸劉國松一起去金門勞軍，因為這樣可以提高操行分數，劉國松於是就與幾位同學一起去勞軍，回來之後，劉國松還特別去向班導師講明原委，班導師因此還把劉國松的操行分數打到九十分，成績單送到訓導處再發回來，劉國松還是只有六十分。

升上大四，劉國松又闖了一個更大的禍，付出的代價非常慘痛：逐出學校宿舍。前兩次闖禍如果算是師長所說的「傲慢」，那麼這次完全是出於「大意」了。那年宿舍年終大掃除，由於快要畢業了，功課很忙，又要準備畢業展覽，沒有時間整理內務，因此在檢查宿舍那天，劉國松同寢室的六個人決議耍賴，大家把寢室門一鎖就全部溜掉了，以為可以逃過檢查，結果下場是六個同學全部被教官

1960 年劉國松與石膏畫《寒林雅集》留影。

趕出宿舍。

這六個人當中，劉國松是其中最慘的，因為在臺灣舉目無親的他一直以宿舍為家，被趕出宿舍，等於就是無家可歸了；還有一位室友郭豫倫雖然有位姊姊住在臺北，但是他不想去住姊姊家，因此這兩人就要流落街頭了。幸好，他們的同學郭東榮將這種情形告訴油畫老師廖繼春，廖老師就收留他們住在自己的畫室，不過，後來郭豫倫搬走了。廖老師的畫室就坐落在學校旁邊的雲和街上，因此稱為「雲和畫室」。郭東榮是因為喝酒鬧事，激怒了教官，比劉國松早一年就被趕出學校宿舍，也是被慈祥的廖繼春老師收留，免費住在雲和畫室裡。

「沒有想到因禍得福！」劉國松的國字臉上浮著常見的愉悅笑容：「雲和畫室是一間日本式的榻榻米房子，白天是畫室，晚上就成為我們兩個人的寢室，只要把鋪蓋打開就可以睡覺了，空間比學校宿舍寬敞多了，既方便，又自由。我也第一次體會到作為一個畫家的美好滋味。」劉國松不但懷念雲和畫室，更懷念廖繼春老師。劉國松自大二起就跟廖繼春學習油畫，原本就十分尊敬他，因為他的畫風比當時臺灣所流行的印象派要新一些，比較有點抽象，而且他為人謙和，平日關心學生，觀念也很新，用啟發式的教學，尊重創作自由，不會壓制，但是會幫助學生整理出一條路，他成為帶領年輕的劉國松進入油畫世界的重要人物之一。

郭東榮與郭豫倫都比劉國松大一屆，郭豫倫因為身體的關係休學一年，而郭東榮則是因為喝酒鬧事，原本要被教官開除，還好是愛護學生的袁樞真老師出面說情，並擔保他不再重犯，校方才給予勒令休學一年的處分，廖繼春老師知道郭東榮休學後無處可去，就收留他住在雲和畫室，免費供吃住，只要他幫忙管理畫室，以及照顧一下來畫室學畫的學生即可。後來加入了劉國松，兩個難兄難弟原本

在班上感情就不錯，現在因為全住在一起，更是相濡以沫，整天互相切磋畫技，結果他們畢業展的大部分作品都是在雲和畫室完成的。

不但如此，由於這兩個人住在同一個屋簷下，與廖繼春老師朝夕相處，受益良多，更得到廖繼春老師的鼓勵，一起去參加全省美展，落選之後，又商量舉辦「四人聯合畫展」，亦即他們兩人，再加上李芳枝與郭豫倫。就是組織「五月畫會」的構思，由商討到正式成立，也都是在雲和畫室裡醞釀而成為事實的。廖繼春老師基於愛護學生的立場，收留了兩個被學校逐出宿舍的學生，有誰會知道，他的這個舉動是促成一個在臺灣現代美術史上舉足輕重的新興畫會誕生的重要關鍵。

不過，這些都是後話了，當年還未畢業時的劉國松惹的麻煩還不止這些，在學校裏固然有像袁樞真、廖繼春，以及王壯為、林玉山、孫多慈、虞君質等這麼愛護學生的老師（註1），但是還有更多嚴格、呆板，對學生犯錯絕不能容忍的老師，在當年臺灣那種保守的校園裡，後者其實占比較多數。

「大多數的老師都喜歡乖乖牌的學生，像我這種既不太聽話，又更不會說好聽的話，甚至連基本人情世故的應酬都不懂的學生，常被有些老師們視為驕傲無禮，而吃了不少虧。」

劉國松這麼說是有原因的，大學畢業時，他是以全班第一名的亮麗成績畢業的，按照當時的常規，第一名畢業生都會被聘任為學校助教，可是當時系上卻決定把助教的榮耀留給另一位畢業生，劉國松雖然被留任，但是卻被分發去學校資料館畫圖表。為什麼他會得到這種幾近懲罰性的待遇呢？後來他才知道，原來他每逢過年都不會去系主任家裡拜年，系主任就說劉國松太驕傲而討厭他。

「其實我不是驕傲，而是沒錢。拜年要送禮，不能空手去，我一個窮學生哪裡有錢買禮物呢？」於是他就自己去找工作。按照當時師大的學制，大劉國松怎麼能接受系上這種戲弄似的安排呢？

學四年在校上課，之後必須去中學實習一年，才算正式畢業。劉國松有位感情十分要好的師大附中同學凌德麟，知道劉國松的處境，於是特別請他的世伯，當時在內政部社會司擔任司長的劉脩如，推薦劉國松去基隆市立中學實習。劉國松去了基隆市立中學，當了美術老師，因此而認識也在該校教書的江兆申，兩人因為都是喜愛藝術而結為好友，後來在書畫的世界各領風騷，但一個是傳統文人畫，一個卻是現代水墨畫，在基隆中學一年多的交會，留下一段藝壇佳話。

一九五二年以第一志願考進臺大園藝系，後來一直擔任該系教授直至退休的凌德麟，可以算是劉國松在臺灣認識最久的好友了。一提到劉國松，凌德麟的形容完全不令人感到意外：「劉國松啊，從小脾氣就壞，同學們沒有人不知道。」可是壞脾氣不會影響劉國松的人緣，因為「他雖然脾氣壞，但是很講義氣，是領袖型的人物。」

根據凌德麟的形容，劉國松在師大附中時就是風頭很健的高材生，不但文科、理科的功課都好，體育也好，又會畫畫，也會寫詩作文，幾乎樣樣全才。至於做人方面，因為個性直來直往，有話直說，有時候難免會得罪人，但是一旦了解他的人，就會知道他是一位熱情豪爽，毫無心機的人，「因此是一位一輩子值得交往的朋友。」這位臺大的退休教授說。

由於凌德麟是獨生子，所以經常邀請劉國松去他家住，可以作伴，而他的父母也都非常喜歡劉國松，劉國松經常在他家一住就是三、五天。「可是劉國松很有自尊心，總不願意打擾人家太久，所以住不上幾天，他就會搬走。其實，我們全家都巴不得他常住。」幾乎把一生都奉獻給園藝的凌德麟與劉國松最大的不同就是他的安土重遷，而劉國松則一直是東飄西盪，年輕時就常常搬家，後來又到世界各地跑。凌德麟則是從以前到現在都還住在新店，所以凌家就成為劉國松寄放東西的最佳場所，這

種習性從學生時代起就維持到現在。凌德麟說：「我家如今仍然保存劉國松很多東西，包括他的畫冊，還有各種時期的作品，光是我的客廳裡就掛有五張他的畫。」

誠如劉國松的這位相交超過一個甲子的老朋友形容：「個性直來直往，有話直說，有時候難免會得罪人。」上了大學，也得罪了老師、教官，不過，這些只不過影響到他的學校部分成績而已，即使如此，最後他還是以總成績第一名畢業，但是當他的敢作敢為作風也在藝術界盡情揮灑時，那麼所造成的影響就相當深遠了，因為藝術界比平靜的大學校園要複雜太多了。

一九五四年十一月，有一天溥心畬來學校上國畫課時，一進教室就開始發牢騷，原來他被聘請擔任全省美展評審，除了他與黃君璧之外，其他的評審都把第一、二獎給了畫「日本畫」的參展者，第三獎才給了真正畫國畫的。

「去年他們就搞這一套，今年又來了。難道日本畫比中國畫好嗎？活活把人給氣死！」溥心畬氣嘟嘟地說。

「這算什麼審查？以後我再也不去了！」

溥心畬說到做到，他總共只做了兩任全省美展評審。

溥心畬所提到的「全省美展」是臺灣光復之後所舉辦的最重要的美術展覽比賽，於一九四六年舉辦第一屆起，就將日據時代的「臺展」、「府展」的「東洋畫部」直接改為「國畫部」，那是由於當時的評審及參展者均以膠彩畫家為主。到了一九四九年，隨著國民政府遷臺的大陸外省畫家來到臺灣之後，普遍認為膠彩畫是「日本畫」，而不是中國的水墨畫，也就是當時所通稱的「國畫」，因此全省美展中把「日本畫」納入「國畫部」是不當的措施。溥心畬在師大對著學生大發牢騷之前，有關「正

不是宣言

── 寫在「五月畫展」之前

劉國松

正當世界藝術在非常發達的現在，我國藝術界竟如此沉寂，藝術運動竟這般凝滯，到美術節時，才想起來應該有所表示而舉行個慶祝會，開個畫展，藝術活動也就因這節目的過去而很快地消失。平時除了政府主辦的全省美展與私人舉辦的襄陽美展規模較大外，（全國美展只是為了點綴）幾個小得可憐的藝術團體和畫會，亦未能支持長久而夭折，至於這僅存的三個──實質上是一個──展覽會，卻又是依附落魄不自振，污壞滿身無朝氣，在國際性美展中獲得獎章，但參加全省美展及教員美展時卻被陽出門外，但入選者又大都為某大畫伯的私門弟子妒之念，不擇手段加以排斥，使青年人永無出頭之日，以求本人的地位鞏固，獨霸稱雄了。例如某青年畫家的作品，既已失當日的光彩，復對新銳作家存嫉其中先輩畫家們，都不再自討沒趣，因此，這規模最大的展覽會，就變成了一個大的師生聯合觀摩會。並且在這觀摩會中更使用魚目混珠的手法，掛羊頭賣狗肉，打着「國畫」的旗幟，展出的卻是「日本畫」，進則援亂視聽，充當國畫上品，試想，政府每年拿出數萬元的經費，只給某一位音樂家用來作他學生音樂演唱會的開支，這倡導的是甚麼藝術教育？更何況還用政府的錢開出來的演唱會，唱的都是日本過了時的四五流的歌曲呢？如此，固有文化又如何發揚？民族精神又

在那裡？這是我們所看見最傷心的事，也是我們組織「五月畫展」的一個動機。

有人說，誠然，師大藝術系畢業的學生，至多是一個好的中學教員，我們在校修了不少的教育課程，沒有把全部精神花在藝術的學習上，但我們卻是一群藝術的狂熱者，眼見畢業後就開始的藝術生命，不依附在那老畫伯門下就沒有出路，這種青年人的苦悶，更促成我們組織「五月畫展」的決心。

在近世紀以來，歐美各國有各種藝術團體的產生，由於各個門戶森嚴，競爭激烈，因此藝術氣氛亦甚濃厚，就藝術中心的巴黎來講，有法國政府主辦的春季沙龍，七月沙龍，五月沙龍，獨立沙龍，超人組織的秋季沙龍等，此外中小型的藝術團體，幾有數千百之多，再拿與我們同居東方的日本來說，在其現代文化的發展上，藝術運動尤為蓬勃，民間自辦的有二科畫會，國畫會，奉辦的帝國美展之外，獨立展等，都是規模宏大較為著名的藝術團體。至於我國早在民國五年，即有藝術團體的組織，當時由後來任上海藝專教授的陳抱一和江小鶼等組織了一個叫做東方畫會的，隨後有天馬會，晨光畫會，藝苑，白鵝畫會，二〇奉畫社，決瀾社，中華獨立美術會，中國藝術協會，獨立美術會等相繼成立，其中對中國藝術運動有重

（27）

1959 年劉國松在《筆匯》發表的文章。

統國畫」之爭已經在美術界受到相當關注，在社會上公開舉辦的座談會中，甚至出現了「拿人家的祖宗來供奉」的強烈指責。（註2）

就在此不久之前，由於受到廖繼春老師的鼓勵，劉國松與郭東榮、郭豫倫、李芳枝四位同學以野獸派畫風參加省展比賽，原本就是希望為保守的畫壇帶來一點新生氣，沒有想到，除了郭東榮印象派風格的一幅畫入選之外，其餘的全部落選，因此對於省展大感失望，在課堂上又聽到自己所尊敬的國畫老師對省展的嚴厲批評，劉國松不禁義憤填膺，回去畫室之後，立刻寫了一篇〈為什麼把日本畫往國畫裡擠？〉——九屆全省美展國畫部觀後〉抨擊全省美展，以「魯亭」為筆名投稿在《聯合報》上。

劉國松這篇藝術評論的處女作於該年十一月二十三日發表之後，頗受矚目，同學們都認為劉國松寫得鏗鏘有力，大快人心，紛紛鼓勵他繼續投稿，結果劉國松一發不可收拾，從此寫作的方向大變，不再寫新詩、散文、小說了。他打鐵趁熱，十二月時，又立刻以本名寫了一篇〈日本畫不是國畫〉投稿在當時的第一大報《新生報》上。很快又受到編輯青睞而被刊登出來。

在劉國松的第一篇抨擊省展的文章中，就可以看出他不但思路清晰、敘述生動、說理有力，而且富有遠見，果然深具寫作藝評的潛力。他首先追溯國畫與日本畫的淵源，並指出國畫與日本畫的最大區別在於「氣韻生動」與「骨法用筆」，最後他還建議省展應另設日本畫部。省展直到第三十七屆時才成立「膠彩畫部」，也就是正式把日本畫從國畫中區隔出來，距離劉國松當時的建議已經隔了二十八年了。

劉國松的第二篇抨擊文章，乾脆直接點明了「日本畫」不是「國畫」，以匡正視聽，並且舉出更多兩者的基本差別，包括國畫能表現富理想、愛和平、尚博大、重禮義的固有民族美德，而日本畫歷

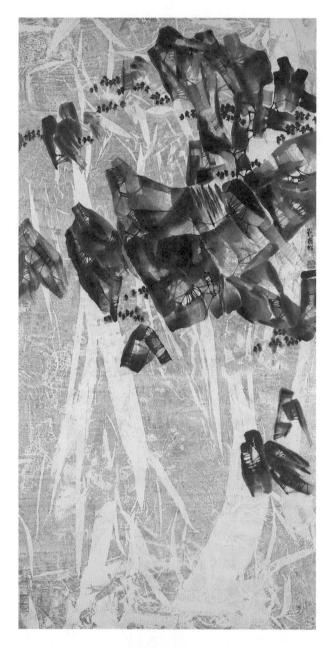

春醒的零時零分
1962　111.5×56cm　水墨紙本　山東博物館典藏

史淺短，兼採眾長而缺乏創造，在形式上趨向豔麗新穎，而題材範圍則比較狹窄等等。

劉國松的文章刊登之後，正統國畫的定位問題更加引起矚目，十二月十五日，臺北市文獻委員會主辦「美術運動座談會」，邀請臺灣畫家出席討論臺灣美術的由來及未來發展時，席間主席就特別提出「最近報章鬧的國畫問題」徵求大家的看法，結果引起一陣熱烈討論；翌年（一九五五年）一月十七日起，《聯合報》「藝文天地」版面連續六天以「現代國畫應走的路向」為題，舉行筆談會，受邀參加筆談的都是名重一時的畫家，包括馬壽華、梁又銘、黃君璧、孫多慈、陳永森、藍蔭鼎、林玉山、施翠峰、盧云生等。這些座談會、筆談會與劉國松的藝評有著密切關係，其實當時日本畫與國畫的定位問題，日益引起藝壇重視，已是不爭的事實。

這時還是大學生的劉國松，對於這個沸沸揚揚的議題也非常關切，他仔細閱讀所有的報章，當他看了膠彩畫家陳永森的文章〈摒棄浮光掠影的寫生，多作色彩的研究〉時，也按捺不住心中的不滿，即時寫了〈國畫的彩色問題〉主動投稿《聯合報》，質疑陳永森不識國畫以臨摹為本、無色勝有色的主張。這是劉國松連續在兩個月之間所寫的第三篇藝評了，而這篇文章的火藥味更重，簡直是在太歲爺頭上動土，直接反駁當時著名的畫家兼省展評審的畫壇前輩，這個後生小子的膽量可真不小！當時《聯合報》藝文版的編輯黃仁眼睛為之一亮，立刻將劉國松的來稿刊登在大師們筆談會結束後的第一天（一月二十三日），後來更經常採用劉國松的文章，甚至主動邀稿。一個藝評界的新秀就此誕生了。

劉國松開始寫起藝術評論，全面披掛上陣，根本顧不得是否觸犯畫壇禁忌，包括藝術流派、政治省籍、輩分高低等複雜的問題。為了尋求正統國畫之爭在學理上的答案，他更認真研讀美術史，在為文批評別人的文章之際，他自己不但開始對國畫的地位重新思索，也進一步探討到繪畫的本質，例如

隨後的那年三月，他又在《文藝月報》上寫了一篇〈目前國畫的幾個重要問題〉，就強調國畫以臨摹為根本基礎，並先於寫生，又認為應從中國哲學思想及宋元以前的寫實態度兩方面理解繪畫的演變，才能使國畫步入新階，這些想法都成為他日後在藝術創作方面的理論依據，不過，卻由於寫作文章太注重實事求是，不免橫衝直撞，因此到處撞到人，又被回撞得鼻青臉腫。過去，他只是在校園裡得罪老師、教官，一旦發表文章，尤其是指名道姓駁斥畫壇名人，等於就是公開對社會大眾宣戰，冒犯的人，以及隨之而來的後遺症，就更難以估計了。

當校園驪歌響起，劉國松在師大上「最後的一課」時，一位愛護他的老師在臨別贈言時對全班同學說：

「你們馬上就要離開學校進入社會了，社會就像一條滾滾的江河，你們就像那剛剛由山崩而下的石塊，每塊石頭在最初都是有稜有角的，可是經過河水的不斷沖擊，最後，一個個都變成圓溜溜的鵝卵石。社會是無情的，我相信，你們都會很快地適應這個無情的社會。但是，只有劉國松使我憂心。」

聽到老師的這段話，劉國松非常感動，當場就立刻對老師說：

「老師，您放心，如果我是一塊石頭，我自然會很快的變得圓滑起來。如果萬一我沒有被沖擊成鵝卵形時，那就證明我不是一塊普通的石頭。或許是一塊金剛石也說不定。假如我真是一塊金剛石的話，那您就更不必為我擔心了。」

形容自己可能是「金剛石」的劉國松回應老師的原因，主要是為了安慰老師，可是在老師看起來卻是劉國松太充滿自信了，後來劉國松聽說，那位老師對別人說：「劉國松這孩子太不謙虛，太狂，已經沒有什麼希望了。」

這就是大學裡老師對劉國松的評語。可是劉國松覺得老師並沒有真正了解他，而且，不只是那位好心腸的老師，抱持與他同樣看法的人也不止一個。不過，劉國松對「謙虛」的看法與老師們有很大的不同。

他說：「在封建社會裡，『謙虛』二字，常常被那些衰退的老人用作壓抑青年的武器。所謂『某某青年很謙虛』，其實就是『某某人對我很尊敬』的同義語。用以滿足其殘餘的高貴感。」

劉國松一直堅持創造者要靠獨特的見解與堅定的信念，而「謙虛」對於「學到老學不了」的作學問的人來講，也許是對的，但是對於一個創造者或發明家，可能反而構成一道障礙。他還認為，謙虛的態度就是阻礙中國繪畫進步的一大殺手。

他說：「明清以降的中國繪畫之所以衰退，就是因為大多數的畫人對過去大師們過分臣服，過分謙卑，而對他們的作品毫不懷疑，始終奉為神明。」

心直口快的劉國松不只是公開宣稱這種「大逆不道」的言論，甚至公然寫在文章上（註3），難怪他到最後，把該得罪的、不該得罪的（那位老師原是他十分感激且懷念不已）、不怕得罪的，統統得罪光了。

踏出校園之外，一心一意要當一個有創造性的畫家的劉國松，正在努力遵循自己建立的座右銘「突破自己，不與世俗妥協，也不與自己妥協」而忙著畫畫，可是卻發現原本只是「發抒己見，沒有顧及其他」的寫文章卻變成「勢在必行」了，因為正式進入藝壇，才知道不只是社會各界，連藝術界本身對藝術見解竟都含混不清，而且藝壇的保守死板風氣，使得他這個有心開創新風格的新人被壓迫得透不過氣來，而他又不是那種能夠「睜一隻眼，閉一隻眼」的人，於是不得不在這個他戲稱為「幾近枯

乾的藝『潭』」投下幾顆石頭，結果激起的漣漪大到超出他的想像。而當他與有志一同的青年畫友成立畫會之後，擅長畫畫而不善於文字的畫友們又不願意放過他的寫作才能，於是他寫文章從「勢在必行」，又變成「欲罷不能」了。

不平則鳴寫了第一篇藝術評論的劉國松，意外為自己開拓了另外一個生涯，他從單純的畫家身分，跨行兼起藝評家的角色了，這兩種身分使他在現代藝術運動風起雲湧的六○年代舉足輕重，即使跨至新世紀的今日，像這樣緊握畫筆與文筆，雙管齊下，更重要的是，創作與理論並駕齊驅的藝術家，實在是沙裡淘金，少之又少。

這樣的人才絕對是時代奇葩，無論處在何種時代，總是左右逢源。回到五○年代末、六○年代初，劉國松以一枝健筆，縱橫藝壇，由於他本身對文藝的喜愛以及素有的修養，使他的發展超出於美術界之外，而在文學界綻放光芒，成為當時報章雜誌新繪畫運動的寫手，包括《聯合報》、《公論報》、《筆匯》、《文星》、《幼獅文藝》等，他在這些媒體上介紹當代最重要的藝術思潮、品評同代藝術家創作，也一面漸漸發展出自己的繪畫思想脈絡，而他的寫作形式也獨樹一格，不同於一般的評論家或文字作家，他有藝術家特有的美學素養、實際的繪畫創作經驗，再加上他早已具有的文字功力，因此能將複雜深奧的藝術理念作深入淺出的介紹。

在一九六四年六月的《文星》第八十期中，劉國松寫了長達一萬字的〈印象・日出〉，這篇文章與一般介紹印象派風格為主大異其趣，他花了大半的篇幅著墨於該畫派誕生前的艱難及誕生初期所受的嘲弄：其起源來自於一批參加一八六三年巴黎春季沙龍的落選者，他們認為自己的作品雖然落選，但仍應該公諸於世，乃簽呈第二帝國皇帝拿破崙三世，要求准予在巴黎開一次「落選沙龍」；獲准之後，就在當年五月十五日推出「落選作品沙龍」。這個史無前例的落選大展廣受矚目，每週都有三、四萬人前去參觀，但這並不代表畫展受歡迎，相反地，卻是受盡訕笑、辱罵，例如馬內（Manet）的《草地上的午餐》被批評是「淫亂的」；惠斯勒（Whistler）的《白衣女郎》被認為是「特別醜陋」，而

「據小說家左拉（Emile Zola）說：『在這幅畫前常常有一群人用肘相碰，露著牙齒怪笑，幾乎要發神經病似的。』」

劉國松的文章寫著：「隨後幾年中，年輕的畫家們，繼續把自己的作品送到沙龍去，而評審委員仍舊照樣地把他們踢出來，他們不斷地被那些鄉愿的批評家攻擊，被淺薄的觀眾們譏嘲，一直到一八七四年他們第一次布置了一個完全屬於他們自己的畫展時，這種情形又達到了一個新的高潮。」

「新的高潮」從一八七四年四月十五日開始，他們為了避免被看作是一個新畫派的展覽會，因此小心翼翼把展覽稱為「第一屆無名藝術家、畫家、雕刻家、版畫家作品展覽會」，結果這卻是一個美術史上劃時代的畫派的誕生。接下來，劉國松洋洋灑灑地記述這個畫派所接受的無情嘲弄與惡毒攻擊，例如塞尚是「酒精中毒發作的瘋子」；柯洛（Corot）罪惡重大，因為他使「亂七八糟的構圖，這些輕浮的著色，這些四濺的泥漿成為時髦的東西」；還有後世耳熟能詳關於「印象派」的由來，這原是紅牌批評家里洛依（Louis Leroy）不懷好意的諷刺用語，他以「印象派的展覽會」為名，謔稱莫內這夥人為「印象派」……。

最後，這個獨立畫展在人們的嘲笑中閉幕，為了解決經濟上的困難，他們於第二年舉辦拍賣會，下場一樣悲慘，「還引起了反對群眾們的激烈示威遊行，竟至出動警察來維持秩序。」此外，大眾媒體的譏嘲也一樣激烈，劉國松從《費加羅報》（Le Figaro）上摘要了幾個例子：

「印象主義者所造成的印象，是一隻貓在鋼琴鍵上跑著的印象，或者一隻猴子得到一盒顏色時的印象。」

「自從歌劇院大火後，這個地區又遭遇到一場新的災厄了。那便是醜惡已極的畫展。」

劉國松又從《培世報》（Le Pays）摘了一則譏諷的文字：

「它是瘋狂的…；它是有意的脫離正軌而進入一種可厭又可惡的領域之內。任何一個人都可推察到所有的這些畫，是被狂人閉上眼睛畫出來的，他偶然地在調色板上混合些強烈的顏色。」

其他報章上還有更多極盡污辱的評語，劉國松也引述了一些…

「這些畫如果給公共馬車的馬兒見了，也會跳起來的！」

「這簡直是癲狂病院的一個病房。」

「藝術上沒有學識的暴動者和政治上的暴民是相似的。」

⋯⋯⋯⋯⋯

劉國松花了好多的篇幅引述了印象派誕生前後被世人誤解的文字，如今人們再去閱讀這些文字，只會覺得當時那些自以為是的評論家可憐又可笑，劉國松在文章中也下了一個精彩的結論：「時間是無情的，也是最公平的批評者。」最後，印象派得到決定性的勝利，學院派逐漸失勢，沙龍也慢慢失去重要性。

劉國松在寫這篇文章時，內心是否曾想到自己有過非常類似的遭遇？答案是肯定的。

《印象·日出》完成的八年前夏天，劉國松大學正式畢業，他與師大同學郭東榮、郭豫倫、李芳枝借用師大的四間教室，舉辦「四人聯合畫展」，雖然規模遠遠不如十九世紀巴黎的「落選沙龍」，但是以「落選作品展」的形式發表自己的成績以對抗官辦美展的用意與勇氣是相同的。除了郭東榮之外，他們參加前一年全省美展都落選，但是他們不甘示弱，也自負地認為自己的作品應該公開發表，讓社會大眾去評斷。

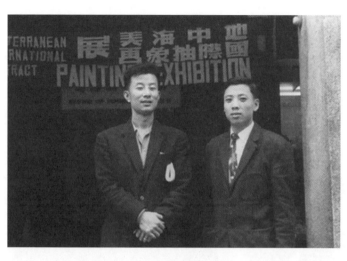

六○年代與南京遺族學校的
同學霍剛攝於臺北。

當然，像他們這種初踏出校門的無名畫家是不可能找到像樣的展覽場地，因此只有利用暑假期間，借用大學的教室作展覽場地。他們一人一間教室，每人掛上十多幅作品，雖然沒有引起太大的矚目，甚至也沒有如巴黎落選沙龍遭來狂暴的漫罵嘲諷，可是卻多少滿足他們的自信心，因為鼓勵的聲音還不少，其中最重要的就是來自廖繼春，這位平日沈默寡言的老師看完展覽之後，對他們說：「你們的畫已經夠水準了，可以出去外面辦展覽。」

甚至還有意想不到的收穫，海外歸國履新的張隆延也來看展覽，他特別欣賞劉國松，從此對劉國松提攜有加。劉國松等於一出馬，就遇到伯樂，這位伯樂還曾經為了劉國松這匹「野馬」而憂心忡忡，後來的歲月證明，劉國松是野了一點，但絕對是一匹千里良駒。

不過，「四人聯合畫展」最大的收穫者卻是屬於整個時代的，因為這個展覽促成了「五月畫會」的誕生，這在臺灣美術史分水嶺上具有重要指標意義。

四人聯展結束之後，他們都覺得不過癮，因此決定每年都來舉辦一次，而既然要定期舉辦，就要定一個正式的名稱，

五月畫會的成員合影，由上至下為陳庭詩、馮鐘睿、劉國松、郭豫倫。

組成一個團體。由於當時他們都很欣賞創辦於一九四五年的巴黎前衛畫派團體「五月沙龍」，於是有人主張如法炮製「五月沙龍」，可是劉國松卻覺得「沙龍」的名稱過於洋化，建議將「沙龍」改為「畫會」。大家反覆討論之後，決定中文名稱定為「五月畫會」，外文名稱則保留法文的「Salon de Mai」，也決定仿效法國的「五月沙龍」，在每年五月舉辦展覽；此外，為了逐漸壯大聲勢，他們也決定以後每年應該對外吸收兩位新會友。隨後不久，同是師大藝術系校友的陳景容、鄭瓊娟加入，因此首屆五月畫展就有六位創始會員了。

大約就在劉國松籌組五月畫會的相同時間，另一個同樣在臺灣美術史上具有舉足輕重地位的畫會也正在醞釀中，而且，這個畫會比起主張全盤西化的五月畫會更具有強烈的批判精神，而不是只有向老一

輩畫家或省展得獎者別苗頭的意味——起碼在創辦初期——這就是「東方畫會」。其實，劉國松與東方畫會的不少成員頗有淵源，如霍剛、李元佳就是他在南京遺族學校的老同學，劉國松籌組五月畫會的前兩年，就透過霍剛、李元佳的介紹，而認識蕭勤、吳昊、夏陽等人，因為都具有前衛的繪畫觀念，因而時相往來，當霍剛等人籌組東方畫會時，還想找劉國松加入，沒有想到劉國松自己也正與師大同學籌組畫會。

時間還真是巧合，這兩個在當時被認為最激進的新銳畫會竟然幾乎在相同時間醞釀，而且不約而同要在同一年舉辦首屆畫展，由於他們日後在臺灣美術運動的影響力深遠，以至於後來的美術評論專家均認為，臺灣美術史上十餘年多采多姿的「畫會時代」，就是從一九五七年的五月畫會與東方畫會發軔。

這兩個畫會各有其特殊的成立因緣，所以在選擇展覽的時間點上恰好錯開。東方畫會的精神導師李仲生是出身於抗戰時期位於重慶的「獨立美展」，「獨立美展」又是仿效巴黎的「獨立沙龍」，這個沙龍展期就是每年的秋季；臺灣全省美展也在十一月左右，他們有意要對準省展的矛頭，因此十一月正是最好的展期。

而五月畫會既以「五月沙龍」為偶像，選擇在五月辦展，理所當然，後來他們才又發現，在五月舉辦

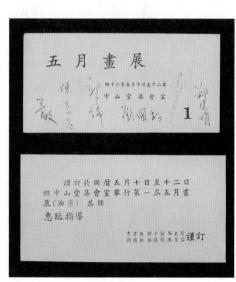

1957 年第一屆五月畫展的請束。

展覽還有一個附加意義，因為當時臺灣最重要的美術團體「臺陽美術協會」都在五月舉辦展覽，這個創立於一九三四年的美術協會的會員在當時都是名高望重的臺灣籍畫家，如陳澄波、楊三郎、顏水龍、李石樵、李梅樹、廖繼春等，他們也都是全省美展的審查委員，五月畫會成立之初，本來就有意向畫壇大老示威以及對抗官辦美展，因此在相近時間舉辦展覽，更能突顯出這種企圖；此外，做為在臺灣美術史上具有劃時代意義的兩個前衛畫會，選擇在五月辦展覽顯然占了時機上的優勢。

不過，當兩個畫會都舉辦了第一屆展覽之後，劉國松就發現東方畫會的氣勢比他們強太多了，而這也造成他強烈的自我省思。

東方畫會人多勢眾，會員資歷也較豐富，包括霍剛、李元佳、蕭勤、吳昊、夏陽、陳道明、歐陽文苑、蕭明賢等，他們大都是以臺北師範學院畢業的教員，還有一些退伍軍人；而且他們陣容整齊，全部都出自有「現代繪畫導師」之稱的李仲生門下，因此畫風均能呈現強烈的現代精神。

李仲生畢業於廣州美專西畫科，後來又進入東京日本大學西畫科深造，回國之後陸續任教於國立藝專、廣州藝專，當時就以抽象繪畫結合超現實主義的前衛風格而備受矚目，一九四九年來臺之後，

1957 年第一屆五月畫展的新聞剪報。

劉國松參加第一屆五月畫展的綜合媒材作品《作品 A》（1956
69×56cm）

先在臺北安東街成立「安東街畫室」，廣收學生，被視為臺灣美術現代化的搖籃，後來轉移至中部，繼續開班授徒，教出一批後來都非常有名的畫家。

李仲生的教學重視個性的啟發，強調現代性觀念的選擇，而且深入介紹藝術各流派，由於他在理論及教學兩方面雙管齊下，辛勤地撒播下現代繪畫的種子，因此教育出許多富有個人精神的學生，東方畫會的骨幹就都是他的得意門生，其中的大將蕭勤，在東方畫會開展的前一年遠赴歐洲，不但以歐洲通訊員的角色大量在報刊上介紹歐洲畫壇最新動態，更由於他的連結引入，使得東方畫會一成立時，便直接和國際脈動銜接，他們在一九五七年十一月九日於臺北新生報新聞大樓舉行的首屆畫展就是由蕭勤邀請西班牙十四位畫家共同展出，隨後幾屆畫展又加入義大利畫家等，因此聲勢相當浩大；此外，

他們還有許多詩人、文人身分的堅強戰友為他們在社會中搖旗吶喊，包括楚戈、商禽、辛鬱、紀絃等，其中夏陽的堂叔何凡是當時已有相當名氣的專欄作家，何凡的太太林海音也是著名作家，在首屆東方畫展開幕之前，何凡在報紙上發表一篇〈響馬畫會〉的文章，以北方強盜的別稱「響馬」來形容這批具有闖蕩性格的八位東方畫會創始畫

1958年攝於第二屆五月畫會展覽會場，左起顧福生、劉國松、郭東榮、黃顯輝、陳景容。

家，大力為這個以叛逆姿態崛起藝壇的畫會加油叫陣，何凡的生花妙筆與生動的比喻，使得「八大響馬」的英名不脛而走，東方畫會也快速深入了臺灣的大街小巷。

相較之下，同一年五月十日在中山堂舉辦首屆畫展的五月畫會，不論在氣勢、格局上都小多了，彷彿只是一場師大校友作品發表的聯展，會員之間各畫各的，沒有一種統一的風格，甚至連他們所欲仿效的巴黎「五月沙龍」所主張的抽象畫風都沾不上邊，勉強只能算是具有西化風格。

不過，對於打破劉國松所形容的「死水一片，毫無生機，國畫界死抱著明清畫家的屍骨不放，西畫界亦挾持著二手貨的印象派軀殼以自重」的藝壇而言，這批年輕而充滿朝氣的「西化畫家」，確實令人眼睛為之一亮，儘管也有人批評他們是臺灣畫壇「激烈西化」、「盲目西化」的始作俑者，在參觀首屆的東方畫展時，「許多觀眾看後都像被人欺騙般地氣憤不已。有的大罵，有的甚至極其憤怒地將目錄撕碎了丟在地上，狠狠地用力踩。」（註1）無論如何，日後人們均肯定這兩個畫會是改變臺灣藝壇創作氣氛，開展現代繪畫運動的重要里程碑。

舉辦「四人聯合畫展」正是劉國松從基隆市立中學實習教學滿一年，入伍到臺中車籠埔軍營接受預備軍官訓練之前，生活上面臨巨大的變動，不過，劉國松還是盡量找時間作畫。入伍訓練與分科教

育之後，他被分發到高雄左營海軍陸戰隊服役，按照他的說法，他又一次「因禍得福」被分派為少尉康樂官，而沒有下部隊去當輔導長，所以才有許多空閒的時間從事繪畫創作，首屆五月畫會的作品，也都是在當康樂官時期創作的。

為什麼劉國松說當康樂官是「因禍得福」呢？這是因為在大學、入伍受訓，或是在政工幹部學校（後來改名政戰學校）分科教育時，都有人三番兩次要找劉國松加入國民黨，可是每次劉國松都拒絕，不論對方告訴劉國松會有多少津貼，未來如何有利升遷、出國容易等等，劉國松就是不為所動。「利誘」不成就換「威脅」，這可能是因為他父親就是為國捐軀的革命軍人，而他又是隻身跟著遺族學校來到臺灣，這種背景不願加入國民黨似乎很奇怪。

1963 年五月畫會成員，前排左起劉國松、莊喆、孫瑛，中排左起胡奇中、楚戈，後排左起馮鍾睿、莊喆、莊因、曾堉。

作品 B　1957　80×65cm　綜合媒材布面

「這樣邀請你入黨，你都不要，那麼別人會以為你是別黨的黨員。」說客居然用挑釁的口吻對劉國松說。

「那你的意思就是說我是共產黨員？你要這樣說，就這樣說好了！」劉國松毫不客氣地立刻回答。

對方一看劉國松發起牛脾氣了，只好不了了之。

「不知為什麼，就是對政治沒興趣，他們愈找我，我就愈反感，還跟人家大發脾氣。現在想起來，當時真是斗膽。」劉國松說：「我的個性就是倔，以前在馬公時，差一點硬被分派去陸戰隊當二等兵，我就抱著沒飯吃也不願意當兵，當時有些人果真乖乖當兵去了，我就是不去，完全不考慮後果。」

同樣的事情到了大學時期幾乎又重演，一直到大學畢業，後來要分發到部

隊時，還是有人要來遊說他入黨，他照樣斷然拒絕，結果人家懷疑他思想有問題，又挑不出毛病，只好派他去陸戰隊司令部的康樂隊做康樂官，每天無事可做，樂得他天天畫畫，不像那些入黨的大學畢業生都被派去聯隊做指導員（後來稱為輔導長），那可累慘了，他的同學郭東榮還被派到金門，下了部隊就根本沒時間創作了。

劉國松到了左營海軍陸戰隊服役，還有個意外收獲，就是認識一些現役海軍的青年畫家，包括馮鍾睿、胡奇中、曲本樂、孫瑛等，還是這些人主動去找劉國松的，因為他曾在報上寫文章批評全省美展，鬧得滿城風雨而小有名氣。才初認識，他們就把劉國松請到孫瑛上尉的畫室，塗好底的三夾板已經放在畫架上，顏料、紙筆也已備好，一定要劉國松當場表演一下，他雖然窘迫萬分，還是現場畫了一幅模仿布拉克（Braque）立體主義技法的靜物，結果讓他們大開眼界，因為在此之前，他們的風格都還未超出印象主義的形式。

從此之後，劉國松便經常與他們一起探討現代藝術，每個月舉行一次觀摩會，有時也一起去左營街上畫速寫，在這段時間大家進步神速。劉國松退伍臨行前，再三鼓勵他們去臺北展覽作品，最初他們有點膽怯，先在左營「四海一家」舉行一次展覽，成績很好，才決定北上打天下，首屆畫展在一九五八年五月在臺北新聞大樓舉行，這就是「四海畫會」的由來，劉國松也是背後的一大推手，這個推手當然在報刊上寫文章，為他們宣傳打氣。馮鍾睿、胡奇中後來還更因為與劉國松的藝術理念投合，而加入五月畫會。

一九五八年退伍之後，劉國松又回到基隆中學繼續當美術老師，到了五月三十日參加第二屆的五月畫會的展覽時，他的畫風已經漸漸轉入抽象，而全盤西化仍然是他主要的風格，畫裡明顯地看到了

西方幾個大師的影子，如克利（Klee）、帕洛克（Pollock）……，不過，從現有留下來的作品看來，仍然可以看出來他才華洋溢，能夠融合各個流派的精華，轉化成為自己的繪畫語言，表現自己的情感。

第二屆五月畫會展覽之後，不久就是當時極負盛名的專業畫家李石樵的個展，劉國松在畫展開幕第一天一大早就從基隆趕到臺北參觀，看完之後回去，他思緒起伏洶湧，在「茫茫然不知是失落的空虛，抑是一種偶像的幻滅後的悲傷」的心情之下，寫了〈現代繪畫的哲學思想——兼評李石樵畫展〉投稿到《聯合報》，在六月十六日刊登。這是他從事藝術評論以來第一次針對一位畫家的個展撰寫評論文章。他在文章中質疑這位被稱為是有「深邃的哲學根據」的畫伯，「雖有利用波那兒（Bonnard）（註2）的表現技法，但整個思想仍停滯在印象主義的階段，難道那模仿布拉克立體作風的『畫室』，就算所謂對畢卡索的現在的研究結果嗎？」

劉國松最後的結論是：「由畫面上來看，不可否認的都是模仿的作品。」

在李石樵畫展現場「一遍又一遍，一圈又一圈」，「足足在那裡徘徊了一個多小時」，「一張張仔細地欣賞、琢磨」的劉國松一直在思索人們所說的「深邃的哲學根據」究竟是什麼？透過對別人畫風的省思，他也自我反省。在文章的最後，他提出了「抽象化的平面表現技法」，也就是他日後一再引用的蘇東坡詩句「論畫以形似，見與兒童鄰」的見解，這種「平面化」、「不求形似」的思想在他未來的繪畫中將明確地跳脫出來。

到了一九五九年第三屆的五月畫展時，劉國松出現了第一次以純粹抽象的意念作畫，尤其是一幅題名為《戰爭》的作品，畫面沒有任何具體的形象，全是以帕洛克式的糾結線條表現，相當精彩。在這屆的畫展中可以看出，五月畫會的成員之中，劉國松是最早進入抽象繪畫探討，也是日後持續創作

的一人。

在劉國松繪畫發展軌跡中，一九五九年是非常關鍵的一年，他經過了一再的反覆省思之後，終於領悟出自己的「幼稚病」，當他大力抨擊那些模仿傳統形式的畫家不知創造為何物之際，自己卻也以模仿西洋流行畫風為能事。

「總以為模仿了一種西洋既有的，而國內還無人嘗試過的所謂的『新』風格，就自認為自己思想比別人新，比別人具有現代感，目空一切，罵傳統的中國畫家不求長進，不知創造為何物。」（註3）

他自問：「這不就是『五十步笑百步』嗎？」

在痛定思痛之後，他寫下兩句話做為個人創作的座右銘：

「模仿新的，不能代替模仿舊的；抄襲西洋的，不能代替抄襲中國的。」

從評論李石樵畫展的文字中，可以看出劉國松在急切求新求變的過程中，已經反省到跟隨西洋創作思想、模仿世界最新畫風終將走入死胡同，終將走入他所形容的，有如明代的中國畫家一樣「幾乎全被董其昌趕屍般地朝向黃公望的墳墓」，那麼還談什麼生命、靈魂、自己呢？

時年二十七歲的劉國松所處的是一個瀰漫著「從異鄉人到失落的一代」氣息的時代（註4），富有文藝氣息的他，無論是早年流離失所的苦難經歷，或是先天豐富奔放的情感特質，都很容易受到這種時代氛圍感染，因此他也曾非常「失落」，也有「異鄉人」的飄泊滄桑感，這可從他那時期那種落寞神情、落落寡歡的自畫像看出。不過，他的個性中那種不與環境妥協的樂觀天性畢竟更加強烈，當他跟著別的青年在喊「我們是失落的一代」之際，卻又回頭反省，究竟自己「失落」什麼？最後他發

現，「沒有創作的藝術家都失落了自己」，而「世界上有百分之九十九的畫家，都受著以往或當代大師們的催眠似的跟著一個模糊的影子走，絲毫沒有自己可言」。（註5）

說起來很諷刺的是，劉國松找回他的「失落」，竟然是在離開臺北的熱鬧圈子，而南下到臺南成功大學作助教的時候，他說：「那裡的寧靜與孤獨，給了我一個沈思靜想的大好機會，我漸漸覺得民族風格的重要，任何一位有創造性的畫家都離不開他自己的傳統，也無需特別排斥。這是我繪畫思想的轉捩點，也是浪子回頭的一年。」（註6）

劉國松借余光中的「浪子回頭」用語，這位當年大力鼓吹現代文藝運動的著名詩人形容：固守傳統者是「孝子」，全力西化者是「浪子」，走過西化再回頭的則是「浪子回頭」。在余光中眼中，劉國松是現代繪畫運動中「浪子回頭」的化身，當後來劉國松「浪子回頭」得更徹底時，余光中對他的喝采也就更激昂。

劉國松到臺南成功大學是當建築系郭柏川老師的助教，這是廖繼春老師對他的知遇之恩，廖繼春原先推薦郭東榮，不過郭東榮準備赴東京深造，轉而推薦劉國松。於是劉國松就辭去了退伍之後才擔任半年多的基隆中學教職，興沖沖地赴臺南履新了。這件事情對劉國松來說，具有非常深遠的意義。

「廖老師沒有省籍觀念，他是真心欣賞我，所以就把我推薦給他的好朋友。」多年來，劉國松對於廖繼春一直敬佩不已，部分原因也在於此。

至於郭柏川，這位他日後經常向外界宣稱的第三位帶領他進入油畫世界的老師（前兩位是朱德群與廖繼春），也令他終生懷念不已，因為他與郭柏川個性最投合。

「郭柏川老師與我很像，喜歡亂放炮。」劉國松說：「就是因為的這種個性，所以不見容於臺北

藝壇，被逼遇到南部去，而且一直無法進入美術系，只能待在建築系。」

這種遭遇與劉國松也如出一轍，難怪劉國松對郭柏川特別有同感，劉國松說：

「我動不動就寫文章罵人，寫的愈多，得罪的人愈多，全臺灣的大學美術系沒有人願意用我。」

在成大建築系當助教期間，劉國松還認識了漢寶德、李祖原。他與同是郭柏川助教的漢寶德特別談得來而交情深厚，因為他們都喜愛文藝，雙方在不同領域的專長也透過密切交流而互相啟發。

當劉國松體悟到所謂的「失落」，就是因為「模仿」而來時，突然有靈光乍現的開朗了；但是，那一刻，西洋繪畫給他的感覺，就如同在大二那年中國繪畫給他的感覺一樣，已不再新鮮了；但是，反過來看，中國繪畫也不必一腳完全踢開，他終於想通了，做為一個現代的中國人，與其徘徊在中西之間不知如何自處，不如結合中西的優勢，發展出一套獨一無二的個人風格。

但是如何結合呢？當時他認為所謂「中國的」，不在於材料工具，而在於表現風格，所以想要使停滯不前的中國傳統繪畫發揚光大，可以利用西洋繪畫的材料來表現水墨畫的趣味，他的作法就是用石膏在油畫布上打底，畫出潑墨式的水墨畫。就這樣，他畫了兩年的中西合璧的水墨趣味油畫。當然，從不藏私的他也向五月畫會的會友介紹自己中西合璧的路向，並且熱情鼓吹大家應該都捨棄全盤西化，會友之間引起了空前劇烈的討論，不過，最終劉國松占了上風。

劉國松甚至說服了會員們，把五月畫會的外文名稱「Salon de Mai」改成了比較有中國意味的「The Fifth Moon Group」。他的想法是因為中國人把月亮最圓的一天定為月中，而月亮在一年之中第五次圓起來時，就是五月，這個別緻的外文名稱也是劉國松中西合璧的一項傑作，更代表五月畫會跨出嶄新的一步。

不但如此，五月畫會會友進一步體認到創造個人的風格也不該局限在油彩畫布，而是可以海闊天空選擇版畫、水彩、水墨、複合媒材，甚至雕塑等，他們的思想竟也更加開放了，於是打破門戶主義，邀請師大以外的畫友參加，因此陳庭詩、楊英風、馮鍾睿、胡奇中與洪嫻等人，就陸續加入五月畫會，他們不但加強五月畫會的實力，也因此使五月畫會充滿了現代的精神。

身處臺南的安靜環境，劉國松作畫不輟，經常是在課餘空檔時間借用建築系的教室，由於他的作品太大，畫室沒有足夠大的桌子可以利用，因此只好趴在地上作畫，結果這個習慣竟然跟了他一輩子。

除了教書、畫畫之外，劉國松仍然與臺北的藝文圈保持密切的交流，他在南京遺族學校的老朋友尉天驄當時擔任《筆匯》雜誌主編，就邀請劉國松一起參加編輯工作，劉

1968 年第十二屆五月畫展時合影，左起陳庭詩、劉國松、郭豫倫、胡奇中、馮鍾睿。

國松負責介紹現代美術，除了他自己固定寫稿之外，也向外界邀稿，因而認識許多美術界同好；此外，他更認識美術領域之外的現代文藝工作者，如詩人余光中、楚戈、鄭愁予、許常惠、史惟亮、姚一葦等人，對於共同鼓吹現代藝術甚有貢獻，而與他們的往來，也更促使他的藝術創作更上一層樓。劉國松從小就培養的喜愛文藝的種子，到了這個階段，更是受到滋潤而欣欣向榮。

大約就在同一時期，劉國松在藝術上的成就也逐漸綻放光芒，繼一九五七年他的作品首次代表臺灣參加日本「亞洲青年畫展」以來，相隔兩年，他的作品再度榮獲參加在巴黎現代美術館舉行的第一屆「巴黎國際青年雙年展」和在巴西聖保羅市現代美術館的「巴西聖保羅國際雙年展」，這些獲得參加國際展覽的榮耀等於是對於劉國松畫藝的肯定，對於一位初步入畫壇的年輕人而言，這也是嶄露頭角的重要機會，而這也足以證明劉國松開始走中西合璧路線，表現中國水墨趣味的現代繪畫的嘗試風格是成功的，他的代表作如《詩的世界》、《我來此地聞天語》、《春花秋月何時了》等，不但富有中國意境，而且也充滿夢幻般的詩意，這種風格後來也一直延續，成為他作品的一大特色。

意氣風發的劉國松在寫文章、作畫之餘，也從不錯過重要的美術展覽，看展覽既是他吸收藝術養分的方式之一，如今也成為他工作的項目之一，因為他是《筆匯》雜誌的編輯。他持續在雜誌上發表藝評，而就如他自己所說的，「寫的愈多，得罪的人就愈多」，這是因為他總是堅持藝術良知，絕不寫討好的應酬文章。他坦白到毫不留情的地步，直到今日看來，都不免要為他感到膽戰心驚，更何況在當年極度保守閉塞的文化環境中。他在一九五九年七月於《筆匯》月刊發表的一篇文章〈看了王濟遠畫展之後〉就是一篇大膽批評藝術權威的縮影：

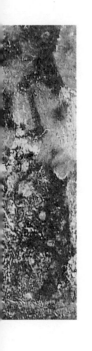

「……一看到王先生的大作時，才發現自己像受了捉弄的孩子。在近兩百件的作品中，找不出一點新的表現與氣象，沒有一張是王先生自己的面目。」

「……《老梅》、《墨梅》既無筆又無墨，乏氣無力。至於巨幅《蕉蔭》幾近塗鴉。……《橫披洋荷》與《橫披青松》就俗不可耐了。」

「……王濟遠先生的墨色，就像隔了夜的陳墨，用了點水泡了泡寫出來的，浮澀而嫵媚，無力而太鈍……。」

劉國松全身披掛，衝鋒陷陣的形象愈來愈突顯，就愈有人恨他恨得牙癢癢的，他在師大時曾經最欣賞、給了他全班最高國畫分數的國畫老師，大罵他是「藝術的叛徒」、「師大不要的學生」；可是也有人為他的勇氣與見解大加讚賞，尤其是那一批與他聯手推動現代文化藝術的年輕朋友，一個個為他鼓掌叫好，他們與劉國松一起搖旗吶喊，而劉國松是義無反顧的最勇猛旗手。

「從具象躍向抽象，在畫壇上有過一場文字與造形的鉗式的陣仗，而劉國松是一個打得頭破血流的灘頭隊伍的旗手！」

青年作家楊蔚在一九六五年於《聯合報》寫了一篇〈哦，旗手，旗手！〉歌詠劉國松，早在此之前，劉國松已經打過好幾次驚險慘烈的戰爭了。例如他在批評王濟遠畫展之後，又寫了一篇更具威力的文章〈談全省美展 —— 敬致劉真廳長〉，一下子炸傷了一大批畫壇前輩，他批評全省美展「變成了某些『大畫伯』的私淑弟子的成績展覽，或師生聯合觀摩會，政府提倡藝術的本意，也變成了他們私人畫室的招生廣告與宣傳。」他給劉真廳長的七點建議轟轟烈烈，其中卻包含十分刺耳的事實根據，

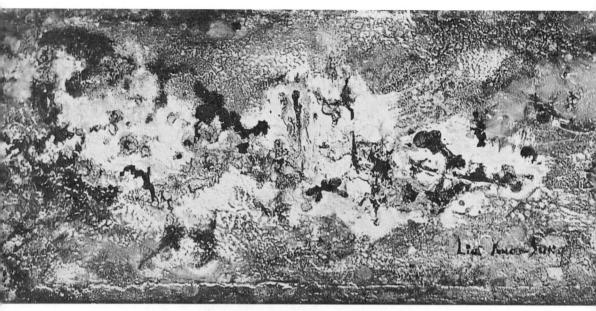

詩的世界 　1959　30.5×77.5cm　綜合媒材布面

他質疑從不公開的帳目是用去「救濟審查委員」；他痛斥那些「整天在銅臭中打滾」的審查委員，包括酒家老闆、銀行經理、大企業公司的董事長等該「引退」；他指責評審不公，所有得獎作品是由「畫閥」在場外小組會上「內定」了，於是他高呼「全省美展馬上改組，整個美展不能操縱在一個畫會的手裡。」

（註7）

劉國松的建言來勢洶洶，咄咄逼人，而且針針見血，讓人招架不住，他卻完全沒有留意這也把自己一步步逼至險境。後來不久，張隆延被中國文化學院的創辦人張其昀請去該校擔任新成立的藝術研究所所長，這位伯樂自然想到他的千里馬，那時劉國松才剛剛轉任至中原理工學院（今中原大學）擔任講師，張其昀透過張隆延介紹與劉國松見面之後，相談甚歡，就要劉國松立刻辭掉中原的教職，轉到文化學院。劉國松當然滿心歡喜，因為他向以畫家為

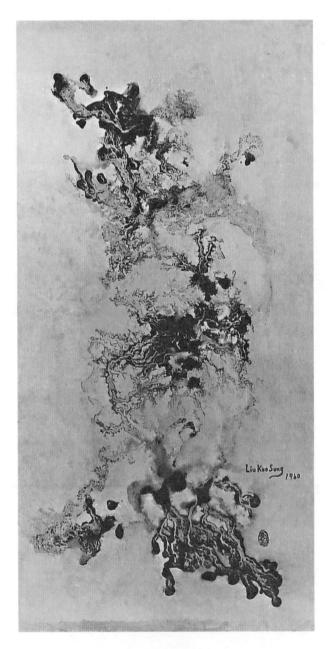

我來此地聞天語

1960　82×43cm　綜合媒材布面

職志，能夠進入美術系教書總比在建築系教書好，可是就有一位已延聘到文化學院美術系的老畫家堅決反對，而且不惜以辭職要脅。這個畫家就是劉國松曾經在〈談全省美展〉的文章中波及到的「老畫伯」，張其昀衡量輕重的結果，只好很抱歉地對劉國松關上大門了。

「老畫伯」們對劉國松的打壓還不止這一回，劉國松當時還只是初出茅廬的畫壇新秀，就已經驚動前輩以辭職相逼，一直到劉國松得到多項國際大獎，甚至得到洛克菲勒基金會贊助，環遊全球兩年回來，有形、無形的打壓還是持續不斷，最後只好去香港中文大學藝術系教書，在香港一待二十一年，其間有八年之久被臺灣當局列為黑名單，不得入境國門。

劉國松當年所處的文化環境中，除了藝術界保守勢力的壓迫之外，政治上的白色恐怖亦無孔不入，這是因為國共內戰大敗而退守臺灣的國民黨政府仍然處於高度戒備狀態，鑑於在大陸作戰失敗的慘痛教訓，對於過去不重視的思想控制開始進行嚴密管制；不過，對政治毫無興趣的劉國松對此警覺度並不高，其實當時一般年輕人也多半渾然不覺，除了曾經經歷或耳聞過受迫害的年長者之外，例如李仲生，在一九五七年東方畫會推出前夕，他的學生拿著畫展目錄的宣言草稿前往彰化，請他過目，他竟然整個人癱坐在地上，令學生大吃一驚。（註8）

但是到了六○年代，整個社會瀰漫著一股求新求變的氣氛，現代文化藝術運動已經成為一股擋不住的潮流，除了五月畫會、東方畫會之外，其他各種畫會如雨後春筍，應運而生。一九五八年底，著名的美術評論家顧獻樑從美國回到臺灣，大力介紹美國抽象表現主義風格及世界藝壇動態，由於看到臺灣畫會空前蓬勃，就想要加以整合，成立一個「中國現代藝術中心」，期能壯大聲勢，全力推展現代藝術。在他熱心的奔走之下，這個想法得到全省十七個畫會支持；翌年九月，各畫會代表在臺北市

的美而廉藝廊召開首次籌備會，與顧獻樑相交甚篤的楊英風被選為臨時召集人。楊英風在一九五八年五月與陳庭詩、秦松、江漢東、李錫奇等人才剛成立「中國現代版畫會」，他之所以被選為現代藝術中心的召集人，也是因為年紀較大，個性穩重，而且是本省人。當時外省人比較容易被認為是思想有問題，因為他們也許可能接觸過共產黨，尤其是單身一個人跑來臺灣的外省人。

現代藝術中心籌備會通過後一個月，秦松的作品《太陽節》獲得巴西聖保羅雙年展的榮譽獎，他是繼一九五八年的蕭明賢之後，獲得同樣獎項的第二位臺灣藝術家，從事現代藝術的畫家連續兩年在國際上獲獎，因此氣勢如虹，由於秦松也是現代藝術中心的一員，因此當一九五九年三月二十五日美術節前夕，「中國現代藝術中心」再度開會，並通過推選楊英風為主席時，決定與歷史博物館合辦「現代藝術展」，於美術節開幕當天宣布大會成立，並邀請巴西大使來參加，並頒獎給秦松，做為慶祝的高潮活動。

這原本是一件富有劃時代意義的美術活動，不幸卻因為白色恐怖的陰影，而演變成為一件臺灣美術史上的一個污點。劉國松當年親眼目睹所有過程，至今談起來還是感到十分惋惜。

就在美術節當天上午十點鐘左右，當時政工幹部學校美術系的四位教授梁中銘、梁又銘、王王孫、劉獅帶了一批學生，趕在開幕之前，先來參觀展覽，當他們走到秦松的作品前時，梁又銘突然指出秦松的木刻版畫作品《春燈》隱然有一個倒過來的「蔣」字，可能有「倒蔣」嫌疑。他此話一出口，當時陪伴在一旁的史博館館長包遵彭嚇得臉色發白，原本跟在附近看熱鬧的現代藝術中心會員，包括劉國松等人，也都紛紛擠過來看，人人面面相覷，包館長就在眾目睽睽之下，下令將秦松的兩張作品都封起來，並且裝箱，貼上封條蓋印，準備等情治單位人員來調查；不但如此，包館長並且宣佈原訂下

午開幕的慶祝活動也全部取消，所有布置好的畫通通撤下，連原先要邀請來頒獎的巴西大使也不必來了。

當時所有來參加現代藝術中心成立大會的會員見到這種情形，都感到既掃興又憤憤不平，而且還有某種無名的恐懼，他們立刻緊急全體動員，就在史博館前面的草坪上召開臨時會議，結果所有南部來的畫會都要退出現代藝術中心，只有五月、東方、現代版畫、長風、年代等臺北的畫會堅不退讓，他們的理由很簡單：如果只是因為一個人的隨意指認，就此取消成立大會，豈不剛好落人口實，默認秦松的畫裡有「倒蔣」意圖？再說，當時指認秦松作品有「倒蔣」字樣的梁氏兄弟本來就是打擊現代藝術最力的人，如果現代藝術中心就此解散，豈不代表畫壇的傳統保守陣營再度獲勝？

這批主戰派的勇敢會員決定將成立大會轉移陣地，地點就選在位於史博館對面不遠的美國新聞處，而且還要打鐵趁熱，過幾天剛好就是三二九青年節，反正他們也都是青年，所以青年節與「中國現代藝術中心」成立活動一併舉行，合理合情。他們的想法得到美國新聞處的支持，巴西大使終於被邀請來參加成立大會開幕，秦松也如願地在大會中得到表揚，只可惜原先要舉辦的「現代藝術展」沒有舉行，而就在一片熱鬧的互相祝賀聲中，白色恐怖的陰影卻已經悄悄在他們之中萌生。

現代藝術中心成立過後的一天清晨，天色還未全亮，還在睡夢之中的劉國松被一陣急促的敲門聲吵醒，他匆忙下床趕去開門，發現來者是滿臉憂色的楊英風，連忙請他進門，楊英風一進門就說：「我辭職不幹了！現代藝術中心的主席我不幹了！」劉國松當然非常納悶，好不容易才成立的中心，為何不幹了呢？

楊英風很快就說明來意，原來前一天晚上，藍蔭鼎突然來到他家裡，警告他警備總部就要來抓人

了，他最好要有所準備。當時藍蔭鼎已是紅遍海內外的畫家，而且與政府的關係很好，政府經常買他的畫送給國賓，所以消息很靈通，他因為與楊英風都是宜蘭人，有同鄉情誼，平常就很照顧楊英風，所以特別來通風報信，不但如此，他還把楊英風罵了一頓，因為「秦松事件」恐怕不會輕易罷休，如果楊英風夠聰明的話，就趕快辭去現代藝術中心主席的職位，以明哲保身。

藍蔭鼎善意的警告讓楊英風非常擔憂，在藍蔭鼎走後，他與太太一夜不能成眠，等到第二天一大早就跑來找劉國松，因為劉國松也是現代藝術中心的主力推手之一。

就在楊英風的堅持請辭主席之下，現代藝術中心在成立短短幾天之後就草草收場了，一個原本可以為臺灣美術史樹立里程碑的畫會大串連也就不了了之，不但如此，這對當年一批熱切推動臺灣現代藝術的年輕人所造成的負面影響還十分深遠，他們逐漸意識到表面上十分蓬勃發展的畫會活動，其實還是在政治嚴密的控制之下，楊英風甚至後來不久也退出現代版畫會。

所謂「時勢創造英雄」，真正的強者在危機四伏的惡劣環境中，反而因激發出大無畏的勇氣而冒出頭來，「秦松事件」讓現代藝術中心不幸夭折，可是劉國松卻毫無畏縮之色，他的堅毅性格在這種緊繃的大環境之下更加突顯，而這一個時期的他已經確立走中西合璧路向，並且在他強力的倡導之下，受到畫友的認同，而且還吸引了一批非師大的畢業生加入，五月畫會漸漸走出校友會的格局，到了第五屆五月畫展風光結束之後，終於成為能與東方畫會分庭抗禮的臺灣兩大現代畫會。

然而，不久之後，一個比「秦松事件」更大的危機如烏雲蓋頂，籠罩著欣欣向榮的現代藝術界，而就在藝術界一片風聲鶴唳，人人自危之際，劉國松卻義無反顧，大膽迎戰，此舉不但讓他贏得了現代繪畫代言人的領袖地位，而且也讓他的名字從此與五月畫會劃上等號。

藝術的叛徒

人們對於不能理解、不習慣的事物的最初反應，往往不是漠視，就是嗤之以鼻；更有甚者，就是抗拒接受，而且還會伴隨著憤怒、生氣的情緒，因為覺得被愚弄；最嚴重的更會加以反擊，因為擔心舊有建立起來的安穩信念被新的事物所破壞。

翻開中外美術史就可以發現守舊畫派攻擊新進畫派的例子層出不窮。初期總是新進派屈居下風，漸漸地，新進派開始反擊，然後雙方互相攻擊，愈來愈激烈，最後多半是前進派獲勝。就拿家喻戶曉的野獸派領袖馬蒂斯來說，以他在藝術創作上的成就和在美術史上的地位，足以肯定他是一位有前瞻性眼光的人物，但是當他見到布拉克初期的立體派畫作時，也不免本能地說上兩句風涼話。當時他哪裡會想到立體派的發展對後世的影響，遠較野獸派為大呢？

就如同印象派誕生之初的遭遇一樣，五、六〇年代在臺灣推動新繪畫運動的畫家們也經常受到人們的誤解、嘲弄、謾罵，甚至攻擊。較之十九世紀的印象派，誕生於二十世紀初期的抽象畫還更前衛，甚至可以說是繪畫史上最激烈的革命之一，因為它打破一切自然形象與客觀物體，徹底挑戰人們的過去的繪畫欣賞習慣。

自從劉國松開始畫抽象畫以來，碰到的遭遇真是一言難盡，甚至無奇不有。

大約是在六〇年代初期，有一次，他有事去歷史博物館，順便去探望他的一位師大的同學張朋園，他是歷史系畢業，當時在史博館的歷史文物研究組上班。劉國松一進去張朋園的辦公室，張朋園就拿出一幅畫出來，對劉國松說：

「這張畫是最近剛送來要參加巴西聖保羅國際雙年展甄選的作品，許多人看了，都說這是一張非常好的作品，連我們的評審組長姚夢谷都說是最精彩的一張。你也來給它評評分。」

劉國松一看這畫，就連連搖頭，個性率直的他毫不客氣地批評起來：「這張畫的構圖、顏色、配置都很差，這絕對不是什麼好畫。」

「可是大家都說這是一張特別精彩的作品啊！」張朋園抗辯地說。

「不管別人怎麼說它好，如果要我來評審，我一定不會投它一票。」劉國松依然很堅持己見。

當時有很多館員也圍過來看著這張畫，聽到劉國松這麼說，有一個館員偷偷地笑出聲來，劉國松還以為那位館員很不服氣自己的評論，於是更堅定地說：「這根本是對藝術很外行的人畫的。」

聽到劉國松這麼一說，所有的人都大笑起來了，張朋園於是坦承那是他的「傑作」。

這件事真是讓劉國松啼笑皆非，更讓他感慨不已，因為多少人都以為現代藝術是唬人的，就連在博物館工作的高級知識分子也有這

空岩‧幽石‧霧起
1968　55×89.2cm　設色紙本

種想法，更遑論一般觀眾。劉國松還提到一個例子，那就是發生在自己的太太身上。

一九六八年劉國松獲得洛克菲勒三世基金會的環球旅行獎金，有一段時間住在紐約長達九個月，那時除了參觀美術館、拜訪收藏家、與當地藝術家交流之外，主要就是畫畫。當時黎模華也在紐約陪他，因為兩個孩子都在臺灣給父母帶，所以特別清閒，於是心血來潮也想畫畫，劉國松也不反對，還教她畫，結果她總是畫不成。

「她看我畫畫，以為很容易嘛，直到她親自去試之後，才知道困難重重。我相信一定有很多人跟她一樣的想法。」劉國松下了一個結論說：「抽象畫不是隨便亂畫的。」

劉國松在推動抽象藝術的五、六〇年代，正是臺灣的文化沙漠時代，而且更是政治上的白色恐怖時代，一般人嫌惡或漠視自己所不了解新藝術也就罷了，最麻煩的是那些衛道之士，就如同劉國松所形容的：「大多數反對新藝術的人，都是以衛道者自居的，談起傳統好像就是他，他就是傳統似的。」

（註1）

而這些保守派就稱新藝術派為「藝術的叛徒」（註2）不過劉國松卻認為，「藝術的目的在求創造，在求表現自我，絕不在破壞或反叛。創造必與已有的不同，自我必與他人相異，藝術只求於異於大眾，不談反叛。」

劉國松甚至反唇相譏地指出：「那些所謂傳統大師們，卻願意遵守先人固定的形式而去背叛創造。如果是背叛的話，到底誰是藝術的叛徒呢？」

儘管劉國松如此辯才無礙地釐清藝術貴在創造，貴在追求心靈的自由，個性的發展，思想的表達，情感的宣洩，不過，在臺灣當年那樣一個封閉的社會中，從事新藝術的人被視為叛徒卻是一般人的既

有印象，而當這些叛徒再被牽扯到白色恐怖時，所造成的危機就更加可怕了，這也就是當秦松的版畫被指出有「倒蔣」嫌疑時，馬上驚動許多畫會要求退出中國現代藝術中心，導致這個空前絕後的的畫會大串連活動消聲匿跡。

當藍蔭鼎向楊英風通風報信之後，楊英風與太太在家緊張地等了一個晚上，準備等著警備總部來抓他，結果卻出乎意料的平靜渡過，而楊英風又去警告劉國松，表示非要辭去現代藝術中心主席一職不可之後，事後發現並沒有任何人被牽連，讓他們虛驚一場，其實這件事情之所以沒有擴大釀成不幸，完全是因為有高人在背後拔刀相助。而這整個事情水落石出，經過整整三十八年之後。

那位拔刀相助的高人，就是劉國松口中的「救命恩人」張隆延。一九九七年八月，張隆延返回臺灣過九十大壽，他才向劉國松等人透露，當年「秦松事件」發生時，當時任國立藝專校長的他也感到事態嚴重，因此親自面見蔣經國，解釋秦松作品，並且保證絕無「倒蔣」意圖，那只是藝壇保守派打壓年輕人，蔣經國回答他說：「你是專家，我相信你。」。最後才大事化小，無人受到牽連，這也解釋了二十多年後，秦松請人索回畫作時，封存的原封條依舊，情治單位根本沒有開封查證的原因。

為什麼張隆延在蔣經國面前能有如此的說服力呢？因為他是藍衣社的一員，早年他在法國留學時，與同是留學德國的鄧文儀相識，學成歸國之後，透過鄧文儀的介紹，在南京宣誓加入藍衣社，而鄧文儀在國民黨情治系統的輩份，還高過戴笠。

「若是三十年前我告訴你們這故事，你們會以為我吹牛，現在經過那麼久，我已經九十歲了，我也不必討好你們，所以就把這故事講出來。」聽了張隆延這麼一說，劉國松才知道當年「秦松事件」安然無恙的真正原因。

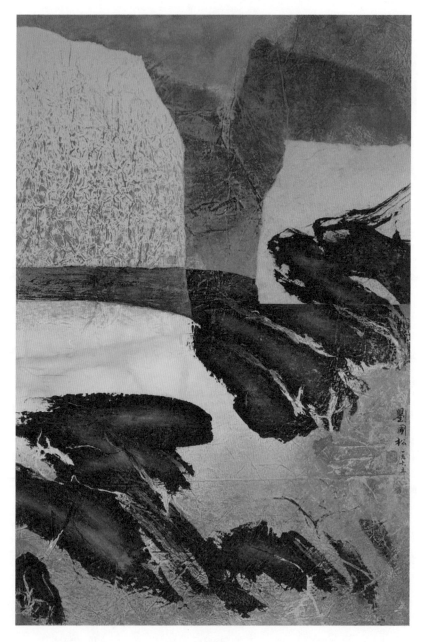

千仞錯
1965 91×56cm 綜合媒材紙本

2004 年劉國松與恩師張隆延攝於紐約。

「想想看，當年白色恐怖說抓起來就抓起來，我居然毫無警覺。其實張隆延暗暗警告過我許多次，但是我都不明白。」劉國松說。

在朋友眼中，一直是「不懂得保護自己」的劉國松，即使當年張隆延直接跟他明白指出他處於險境，恐怕他也照樣大膽衝鋒陷陣。就在「秦松事件」過後的第二年（一九六一）八月十四日，擔任東海大學中文系教授的徐復觀在香港的《華僑日報》發表了一篇〈現代藝術的歸趨〉，在這篇文章中，他質疑現代藝術對自然形象的破壞，不過是為追尋未來統一新形象的短暫過渡；他並由現代藝術所呈現的強烈「反合理主義」，推論出搞現代藝術的人是「無路可走，而只有為共黨世界開路。」

徐復觀這句話一說出，使得籠罩在白色恐怖下的臺灣現代畫壇人人自危，尤其在此前一年才因為政治因素干擾而使得畫會大串連活動草草收場，而在那一年九月四日又有雷震因為「知匪不

報」罪名被起訴，並處以十年徒刑，這個轟動一時的「雷震案」對於藝文界影響更為深遠，因為雷震是《自由中國》的發行人。在這樣一個政治局勢十分緊張的時期，徐復觀這位曾經擔任過蔣介石幕僚，以少將銜退役，常以在野之身為時政提供建言，在學術界又擁有頗高聲望的評論家，居然點名批判現代藝術家「與共產黨的唯物主義，有其相同之處。」而且，比「還要構畫出一個明朗的未來」的共產黨更糟的是，「現代藝術家，則只是一團幽暗、渾沌。」

當時在香港的現代藝術畫家呂壽琨一讀到徐復觀的這篇文章，就立刻剪下來寄給在臺灣的劉國松，劉國松一看，立刻引發強烈反應，不久，他就寫了〈為什麼把現代藝術劃給敵人？──向徐復觀先生請教〉投稿給《聯合報》，這篇文章來勢洶洶，與其說是「請教」，不如說是「宣戰」。首先他告訴徐復觀，現代藝術家自身並沒有不在乎未來的發展，否則就永遠沒有新理論、新派別；其次，他

1962年五月畫會赴紐約長島美術館展前在歷史博物館預覽，左起劉國松、廖繼春、孫多慈、楊英風、莊喆，後排左起彭萬墀、韓湘寧。

指明徐復觀一下承認「藝術品的每一形象，並不是模仿而是一種創造」，卻又否定了「藝術是自然的再現」，而主張「是一種創造」，這是前後矛盾。最後，他指出徐復觀搬出現代藝術者是反道德理性，因此得出一個他們只有為共產黨世界開路，「這是一個非常可怕的推斷與結論」。在文章的最後，劉國松同樣也以道德為訴求，指責徐復觀「枉加紅色的帽子，這是最不道德的行為」。

素有「民主鬥士」之名的徐復觀，被劉國松點出了他竟然要以漫天飛舞的「紅帽子」來對從事新藝術的人進行「政治迫害」，這對徐復觀而言，也是極大的挑戰，時隔三天，就馬上也在《聯合報》投稿作答辯，於是雙方脣槍舌劍，論戰持續將近一年。在這一場臺灣美術史最重要、也最精彩的筆戰中，劉國松的勇者不懼的形象益發突顯出來，不論在當時，及至後來的美術界都給予高度肯定；相對地，徐復觀卻被各界多所指責，林惺嶽所著的《臺灣美術風雲四十年》就形容徐復觀的文章是「美術現代化運動所經受到的最險惡的挑戰」；而且，在論戰期間，徐復觀的態度和手法也有可議之處，特別是他的「霸道」引起相當多的反感，結果同情與支持就更加偏向只有三十歲出頭的劉國松這邊。

徐復觀在這場筆戰中的敗筆之一，在於貿然斷章取義將日本美術評論家植村鷹千代的一篇推崇抽象藝術的文章，顛倒黑白，扭曲成為反對抽象藝術。他萬萬沒有想到劉國松竟然鍥而不捨，把這篇刊登於一九六一年八月七日《朝日新聞》的文章〈海外的繪畫前線〉找出來，透過《聯合報》新藝版編輯黃仁的協助，請報社的編譯重新翻譯登出，兩相對照，徐復觀的治學態度與為文居心立刻受到訾議。

徐復觀所著《現代藝術的歸趨──答劉國松先生》（一九六一年九月二、三日，《聯合報》）中引用植村鷹千代的文章說：「抽象畫的路已經走窮了。二十世紀後半的藝術，應當是代替抽象，再成為具象繪畫的時代。」但是經過《聯合報》（刊登於九月八日）日文編譯的原文卻是：

1962 年五月畫會在歷史博物館展出時，劉國松攝於作品前。

「二十世紀前半世紀繪畫重要的事實，應是抽象畫的出現和成立。中心地區在歐洲，是在既成繪畫的攻擊和社會的斥責下，不折不撓地堆積前衛的實驗而完成的。但在今天，已經沒有人懷疑抽象畫的存在。」

「那麼戰後美術界重要的事實是什麼？剛承認抽象畫的存在的人，已在遊說抽象畫已進入死角，也有人主張二十世紀後半，將是具像畫代替抽象畫的時代。主張和希望的看法固然多種多樣，在今日的世界繪畫界，的確有新的潛在意欲在活動。但誰也不敢預測從那裡將產生什麼。可是在今日的世界美術界，假如能夠舉出最具有影響力的前端傾向的話，其代表該是屬於抽象畫系統的新運動。」

徐復觀刻意扭曲文意的作為被劉國松指出之後，徐復觀在這場筆戰中就明顯居於下風，不過他並不肯休戰，依然堅持「形象是藝術的生命」，依然認為「抽象藝術，不僅是反傳統，並且反社會，反一切」，結果引起更大規模的論爭，其間連師大的美術理論教授虞君質都捲入，他是為了聲援劉國松反駁徐復觀而在《新生報》自己的專欄「藝苑精華錄」寫下〈抽象平議〉一文，平議不成，反而引起徐復觀更大的火氣，馬上也在《新聞天地》上寫了一封給虞君質的公開信，結果雙方你來我往，交鋒最激烈時，甚至流於人身攻擊。

劉國松出於對抽象藝術的擁護，也由於對自己所尊敬老師的支持，更加發動強烈反擊，而在論戰的過程中，劉國松愈益體認到抽象藝術若要走向獨立性，必須多加吸收國際資訊，透過大量論述，樹立抽象畫的純粹性，於是他持續發表有關對於抽象畫的詮釋文章，而這也奠定了他日後論述發展的主要基礎。

這場筆戰不但使得劉國松贏得現代繪畫代言人的形象，更得到社會各界的支持，如美術評論家陳錫勛、謝愛之，畫家黃潮湖，以及專欄作家何凡等人都紛紛撰文為抽象畫家敲邊鼓，而最熱烈的支持行動出現在一九六二年的第六屆五月畫展，廖繼春、楊英風、王無邪、彭萬墀、吳璞輝等人均參加展出，其中廖繼春老師的參展，最具有鼓勵後進的象徵意義，也最令他們感到振奮，而一向支持五月畫會的虞君質老師也基於愛護學生的立場，掛名為名譽會員，他還為該屆五月畫展寫了一篇文章〈滿園新綠〉，以示勉勵與嘉許；到了翌年的第七屆五月畫展，不僅廖繼春繼續參展，還增加了張隆延，他以風格獨具的書法參展，他的地位與聲望崇高，他的參加展出，意義不凡，這是五月畫會展出以來史無前例的事，而且也是空前絕後的一次。

1963 年第七屆五月畫展刊登虞君質的評論文章。

第六屆五月畫會還樹立一個重要里程碑，就是進入了國立歷史博物館新落成的國家畫廊展出，堂堂進入國家殿堂。在國家畫廊落成啟用時，當時的教育部長黃季陸曾對國家畫廊的定位作出指示，他說：「國家畫廊今後在展出方面，將以當代的作品為主。要發揚我國舊有的歷史文化，並非思古之幽情，必須予當代的創作以不斷的展出，因為它們是我國舊有的歷史文化的延續。」

當時的國立歷史博物館館長包遵彭也表示：「去年之文化活動就是今年之歷史，明年的歷史就是今日的文化活動。今後在本畫廊展出的作品，必須經過審查委員的嚴格審查，入選後並發給證書。」

部長與館長的講話，讓劉國松充滿希望，認為國家畫廊必將為五月畫會打開，於是他興沖沖的向五月畫會提出申請。或許是「秦松事件」的陰影猶存，包遵彭根本連審查的機會都不給，就斷然拒絕了五月畫會的申請。劉國松這次卻沒有採取一貫硬碰硬的態度，他學聰明了，找到了五月畫會的畫友彭萬墀，因為他的父親彭善承是立法委員，官員一向很買立法委員的帳，所以由彭善承向教育部長黃季陸請託，黃季陸「指示」館長包遵彭，五月畫會就順利進入了國家畫廊。

韻律之流

1964　135×77.5cm　設色紙本　臺北市立美術館典藏

酸辣湯婚姻

只要是和劉國松夫妻有過較長時間接觸的人，都會覺得他們夫妻真是絕配。如果沒有妻子黎模華在藝術之路上長期的鼎力支持，劉國松不但很難持之以恆的專心創作，更難毫無後顧之憂的面對各種藝術與非藝術的挑戰。如果沒有妻子黎模華多少綁住了一點劉國松為藝術全然脫韁的性格，劉國松勢將遭遇到更多的世俗人事的侵擾。

形容劉國松夫妻的婚姻，劉國松的大女兒劉令徽說的很傳神，她說：「有次和我媽在談心，她就跟我說，有一個我爸的老師的太太跟她說過，她的先生非常非常好，挑不出毛病，但卻是一杯白開水。我媽形容我爸是酸辣湯，在一起生活很有趣，他又酸又辣，今天可能醋多加一點，就會很酸，酸得受不了，胡椒多加一點辣得受不了。我媽認為，每一種先生都有他好的地方及不好的地方，跟我爸生活很刺激。」

從和女兒的對話可以發現，出身子女眾多的大家庭養成謹慎保守性格的黎模華，在和劉國松結婚近五十年之後，體會出婚姻寧要滋味深刻的酸辣湯，也不要平淡無味的白開水。

兩位年過七十的夫妻談起相識、追求、提親、結婚的經過，不但興味盎然，講話還爭先恐後呢，歲月顯然沒有沖淡倆人的感情，反而增加了相知相惜的醇厚。

命運的安排總是令人驚訝的，劉國松的岳父黎離塵竟然在他認識太太之前，就已經絕對他作出決定性的影響。黎離塵在劉國松生命中的重要性，遠超過一般的岳父，因為如果不是這位當年國軍遺族學校的校務主任，親筆回信特准劉國松不必回原籍山東報名，而直接由湖南去南京考試，劉國松這輩子可能就沒有升學的機會，只能在家門口守著香煙攤了。

「我岳父是校務主任，帶我們遺族學校從南京到廣州。在廣州佛山時，我是初中三年級，我太太

當時才上小學，應該見過，但也沒有什麼印象。後來到臺灣，我曾去過他家，但也沒遇見她。我在臺南成功大學做助教時，有一天回臺北要去找老同學凌德麟時，才無意中遇到的。」

凌德麟是劉國松就讀師大附中時候的好朋友，單身來臺的劉國松在放假時，經常去凌家住，甚至他有些物品，包括他的畫作，也寄放在凌家，足見他倆的好交情，凌德麟後來擔任臺大園藝系的系主任和研究所所長，劉國松與他仍然時相往來。

當時劉國松在羅斯福路的公車南門市場站等車，準備搭車去新店凌德麟家。有一個女孩走過來一起等車，他一看她，覺得像黎主任的女兒，越看越像，就主動過去問她，是不是姓黎？是不是黎主任的女兒？果然沒錯。她知道劉國松是遺族學校的學生，之後就交談起來了。南門市場附近有個志成補習班，當時劉國松以為她準備要考大學而去補習，還問她是不是要去補習？沒想到她已經從臺大植物病蟲害系畢業了，當時是去當家教，家教結束後，在南門市場轉車要回家了。她家也住在新店，兩人因此還同車。車程大概十幾分鐘，劉國松在七張站下車，她住新店過橋那邊。巧遇式的初次面見，劉國松對黎模華印象美好而深刻，念念不忘。

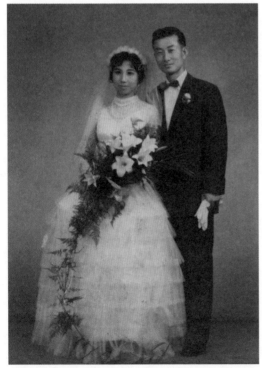

1961 年 6 月 3 日，劉國松、黎模華在臺北結婚時所拍攝。

後來是另一位遺族學校的同學萬士志告訴劉國松，他和黎主任的女兒都在林業試驗所上班。由於那一次美麗的邂逅，對黎模華留下美好的印象，所以當萬士志邀約劉國松去林業試驗所參觀時，他欣然答應，當然，同時也拜訪了黎模華。

「那之後我到臺北時，就直接去找她，沒有去找同學了。那時對她的感覺就是很好，就是想去看看她。」想必劉國松對黎模華已經悄悄產生情愫了。

接下來，劉國松就邀請黎模華看展覽、看電影、吃飯，兩人感情一步步的滋長。令黎模華印象深刻的是，有一次看完電影，劉國松請吃飯，也沒問她的意見就點了兩盤牛肉燴餅，沒想到祖籍湖南的黎模華對麵食興趣並不大，當劉國松秋風掃落葉般的將自己的一盤吃完之後，黎模華才吃了小半盤，就停下了筷子，劉國松就問她還吃不吃？她笑著搖搖頭，劉國松立刻毫不客氣的將她的半盤拿來一掃而盡。這樣的舉動雖說不太斯文，但也顯示劉國松直來直往的不做作的個性，黎模華也因此認定劉國松實在、節儉、沒有花招、不拘小節，進而芳心暗許。

兩人當年的交往過程，黎模華至今還記得很清楚，她和劉國松是在一九五九年認識，年底開始交往，直到一九六一年的夏天就結婚了。

「兩人交往一年半，期間都瞞著爸爸，因為他一旦知道，一定會反對。」她說。

「他最吸引我的地方是開朗又有主見，所以我和他出去玩幾次之後，就把和他交往的事告訴妹妹們。」黎模華坦承，打從一開始就對劉國松有好感，覺得他的性格與其他男同學都不一樣，她不喜歡男生扭扭捏捏的。

其實黎模華與劉國松個性有許多相同之處，同樣都是性情中人，坦白爽快，所以能夠彼此欣賞，互相吸引。

在廣州佛山時，劉國松曾經因遺族學校的伙食太差，而跑去找校務主任黎離塵抗議，語出激烈，還罵黎主任是貪官污吏。當時少不經事的他哪裡知道，吃的不好是因為當時時局不穩，物價飛漲所致。

有了這段「過節」，劉國松當然知道黎離塵對他不會有好感，更不會接納他為女婿。

「我們結婚主要是靠我岳母。」劉國松說。

在與黎模華交往時，劉國松為了改善和未來岳父的關係，特地畫了一幅山水畫要送他。那時他在成大當助教，專程北上送畫。

劉國松回憶，當天的情景歷歷在目：「他雖然討厭我，但是我去送畫，他也不能把我趕出來，就留我吃飯。」

那天是黎模華的母親第一次看到劉國松，她一看就很順眼，還當著大家的面誇獎地說：「這個學生看起來蠻聰明的，那眼睛看起來就是聰明相。」當時黎模華的妹妹們都知道他正在和黎模華談戀愛，所以聽了都在笑。

這對情侶的戀情進展順利，交往了一年半之後，劉國松打算去提親，他的遺族學校同學尉天驄知道了，就告訴自己的姑母尉素秋，尉素秋與黎離塵很熟，所以自告奮勇要去幫忙提親。劉國松與黎模華商量之後，覺得不妥，因為擔心黎離塵如果當面拒絕，讓尉素秋下不了臺，如此一來，害得兩個老朋友都不愉快，反而誤事。

劉國松左思右想，覺得「不入虎穴焉得虎子」，還是自己親自上陣。

1960 年劉國松特地畫了一幅山水畫，送給黎離塵。

黎模華的媽媽和弟弟、妹妹們，全都知道劉國松要來家裡提親，只有爸爸被蒙在鼓裡。提親那天，劉國松剛進門時，黎離塵還蠻客氣的，請劉國松到客廳坐下來，其實當時他已知道劉國松追求他女兒有一段時間了，可是也沒有任何表態，當天兩人只是閒話家常，每當劉國松想將話題往親事上轉時，黎離塵就馬上岔開，顧左右而言他，到最後，劉國松實在忍不住，就站起來講了。

「黎主任，我想和您的四女兒黎模華結婚。」

這話一說完，黎離塵立刻板起臉，只說了一個字——請，就把劉國松往外請出去了。

提親的事碰了一鼻子灰，幸好準岳母拔刀相助。她很豪邁地對黎模華說：「不要管妳老子了，這

件親事，我來負責。」然後就決定結婚的日子。結婚當天，黎離塵還在賭氣，不肯出席婚禮，岳母大人就指派黎模華的大哥代表父親去攙扶新娘。第二天歸寧，黎離塵與劉國松握了個手，顯示他默認了這門親事，翁婿關係也就從此建立了。

一九六三年，劉國松陪同由美國回來的張隆延在重慶南路逛書店，在半路上巧遇黎離塵，當時劉國松不敢講話，因為一直以為岳父對他心存芥蒂，不知情的張隆延還指著劉國松向黎離塵介紹說：「這是年輕有為的畫家劉國松。」黎離塵就回答說：「我知道，這是小婿。」言下之意，他岳父對這位女婿相當滿意，而且引以為傲。

由於婚姻是由岳母鼎力相助，劉國松對岳母一直心懷感激。

黎模華說：「劉國松就和我媽媽有緣，去哪都帶她，去玩、去美國教書，我們都帶她去。」

結婚這關過了，還有新房要張羅。黎模華說：「那時同事們都很好，我們要結婚，沒有地方住，大家就說宿舍那裡有倉庫，就將它清出來。」如此，小倆口就開始了他們口中的「大破廟」裡生活的日子。所謂的「大破廟」，是指劉銘傳任臺灣巡撫時的布政使衙門，後來屬於臺灣省林業試驗所所有，一九六四年後，做為臺灣林業陳列館，位於臺北市南海路植物園內，旁邊就是歷史博物館、藝術館、科學館，而這些建築後來和劉國松的藝術事業都有相當關係。

1964 年劉國松夫婦和大女兒令徽、兒子令時攝於臺北寓所。

《故鄉，我聽見你的聲音》、《我來此地聞天語》那些在油畫布上塗上石膏再製造出水墨效果的畫，就是在「大破廟」前拍照的。歷史博物館是五月畫會第六屆展覽的場地，也是發生「秦松事件」的地方；藝術館是劉國松第一次個展的場地；以鋼筋水泥建造，卻模仿木建造外觀的科學館則是被建築師王大閎視為「以材料作偽」的代表建築，王大閎反對「以一種材料取代另一種材料」，認為這就是作偽，這種理論啟發了劉國松，導致他後來放棄石膏畫，重回紙墨世界。

新婚之初，由於劉國松在中壢中原理工學院（今中原大學）任教，而黎模華在臺北工作，為了她上班方便，所以去申請林業試驗所的宿舍，但一時之間不容易得到。林業試驗所的同事就清理出辦公室的倉庫，充做他們的新居。劉國松至今還有印象，當時他們花了三百塊錢，整理天花板，粉刷牆壁，擺了些傢俱，一張床、書桌、沙發、櫃子等，房間很小，面積只有一張地毯大而已，大概八坪左右，十分陽春。當時其他同事的宿舍也差不多，半斤八兩。宿舍外面有公共廁所，後面就是植物園。洗澡是在屋子外面的竹籬笆蓋的洗澡間，洗澡必須輪流，大家一起拿水管接水到水缸，再接水到自家的門口，但不是每家都有水缸，煮飯時可以用，衣服是包出去洗的。顯然，在「大破廟」的生活，非常克難，一切都因陋就簡，不過在當時普遍物資缺乏的臺灣，小倆口要安這份家已經很不容易了。

黎模華在林業試驗所的工作，與她在臺大讀書時主修生物系相關，主要管理病蟲害，另外，還負責標本館的植物分類等，工作內容包括調查植物生長狀況，若發現有蟲害就要使用噴藥，還有做實驗及標本等。管理植物病蟲害的工作，每年都有編列預算下來，她要做簡報及大報告，經常要出差，每次她出差，劉國松就隨行當小工。

劉國松夫妻育有三個孩子，他們是一九六一年結婚，隔年長女劉令徽出生，再隔兩年長子劉令時

天若有情天亦老　1959　72×69cm　綜合媒材布面

然又「恢復」為她已經「習慣」的
超強的適應能力了，第二個學期竟
學期就考了全班第二名，這已經是
話和英語為主的教學環境，第一個
子由國語教學的環境轉換到以廣東
行。當時是小學四年級的令徽一下
文大學藝術系教書，妻子小孩也隨
一九七一年，劉國松應聘到香港中
全班第一名，甚至是全校第一名。
從小學開始，她的成績每學期都是
像爸爸，好勝心強又充滿自信。
劉令徽長的像爸爸，個性也
畫報。果然生了女兒，很高興。」
兒，所以家裡掛了許多漂亮女生的
喜悅，他說：「我希望第一個生女
劉國松還記得大女兒誕生時他的
三個孩子性格不同，但都很優秀。
出生，五年後次女劉令儀才誕生。

第一名了。

一九七五年，劉國松應聘到美國愛荷華大學藝術學院擔任客座教授一年，一樣也是帶著全家同行。

當時劉令徽是初中二年級，到了全美語的環境，考試的結果竟然也和當年去香港一樣，第一個學期第二名，第二個學期又變回第一名了；不但如此，還得到了英語寫作比賽的第一名，對任何語文來說，寫作的困難程度遠高於聽、說、讀，令徽就讀美國加州柏克萊大學時，以三年半的時間就修完了數學和電腦的雙學士，而且還沒畢業，工作就自動找上門，根本不用操心。後來她任職美國昇陽（ＳＵＮ）電腦軟體公司，負責大中華區政策事務，和夫婿一起在中國工作。劉國松只要到大陸辦展覽，劉令徽都會趕去和父母相聚，也會很體貼的不時為父母張羅全身的行頭，送母親皮包，送父親皮鞋等等。近幾年來，她有感於父母年歲已高，因此辭去外面的工作，以便多些時間陪伴他們，她也開始幫助父親整理作品、資料，以及藝術活動及展覽事宜。劉令徽坦承，由於自己是學科技出身，又忙於自己的工作，所以過去對於父親的藝術事業並不熟悉，也沒有興趣介入，但近些年來，在父親的鼓勵之下，漸漸介入父親的藝術活動，儼然成為父親的重要助手了。

長子劉令時雖說也很優秀，可是從小就比較調皮，而且固執的程度也不輸給父親，劉國松對小孩絕不溺愛，對於男孩子又總是要求比較嚴格，所以有時父子關係會比較緊張，常常要靠黎模華來當潤滑劑。黎模華特別記得，劉令時還在上幼兒園時，不知做了什麼調皮搗蛋的事情，惹得劉國松大發脾氣，劉國松要他道歉認錯，但是他卻十分倔強，堅持不肯，劉國松氣得把他抓到公寓陽臺上，再抓住他兩隻手，從陽臺上往下倒吊，堅持要他道歉，即使這樣，劉令時還是不肯說，黎模華嚇得在一旁一

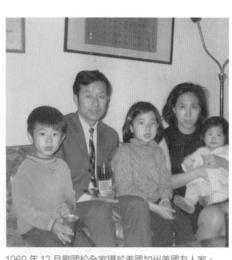

1969 年 12 月劉國松全家攝於美國加州美國友人家。

直勸劉國松趕快把兒子放回屋裡。

劉國松來愛荷華大學教書時，劉令時是小學五年級，也跟著來美國唸書，等到劉國松一年期滿要搬回香港時，他的鄰居胡宏述告訴劉國松說：「你兒子來拜託我，要我跟你說，讓他留在美國讀書，讓他住我家，他幫我洗車、剪草、打雜，算是給我的吃住的錢，你說這要怎麼辦？」胡宏述是臺南成功大學畢業的高材生，當時擔任愛荷華大學設計系系主任，他多才多藝，也是一位優秀畫家，又與劉國松比鄰而居，因此兩家十分友好，以致於劉令時

居然想要去搬去住他家，而不願與自己家人回香港。

劉國松大吃一驚，當晚立刻召開家庭會議。他問兒子：「你真的想留在美國讀書？真的願意幫胡伯伯做雜事？」

沒想到兒子竟然反問說：「你要我當壞孩子，還是好孩子？」

劉國松說：「當然是好孩子。你留下來和當好孩子有什麼關係？」

「在香港，老師教的，我很快就會了，就沒有耐心繼續坐在那裡安靜聽課，就會說話或亂動，老師就會說我不乖，讓你們知道了，你們又會怪我調皮搗蛋。但在這裡，老師會鼓勵我學習新的，用鼓勵探索來代替責罵，讓我感到自由而且被尊重。」劉令時的回答，道出了許多中、港、臺移民美、加孩子的心聲。

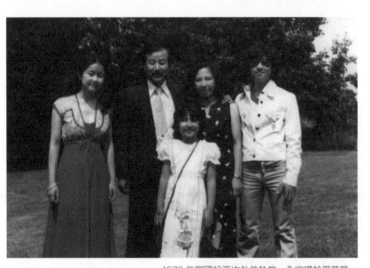

1994 年劉國松全家攝於加州舊金山。

1979 年劉國松再次赴美執教，全家攝於愛荷華。

他又問：「你們看，來美國之後，你們是不是比較少罵我調皮搗蛋？」

劉令時說出了這些話，指出了東西方教育的重大差異，劉國松不得不深刻反省，並且嚴肅以對。

他問大女兒想留在美國還是回香港？這對走到那裡都是第一名的劉令徽來說，根本不是問題，所以她說都無所謂；而小女兒劉令儀贊同哥哥的想法，也想要留在美國，於是劉國松夫妻做出了重大的決定：

黎模華留在美國陪小孩讀書，劉國松獨自回香港教書。

自己爭取到的機會，當然分外珍惜。劉令時在美國念書如魚得水，功課也很好。高一的暑假，他被遴選去芝加哥大學去參加數學營，感受到了大城市名校的不同氣氛，就嫌愛荷華是個小地方難開眼界，正好當時姊姊劉令徽在加州柏克萊大學念書，他就去投奔姊姊，就讀柏克萊高中二年級，有姊姊照顧，父母也放心。他念高中時非常用功，經老師推薦，在高三時就直升大學，不用另外申請。他大學念的是物理，畢業之後進入電腦硬體公司工作，他的發明為公司申請到很多專利。

當大女兒和兒子都去加州唸書，黎模華就帶著念初一的小女兒回香港，陪伴分離許久的先生。黎模華認為，他們的三個孩子裡，老大、老二都是遺傳到她的頭腦，因此理工、數學特別好，學校畢業後也都從事科技行業；而唯一遺傳到劉國松的藝術天分的，就是老三劉令儀了。

劉令儀從小素描就很不錯，特別是人物寫生更是畫的又快又像，也很得家人朋友的稱讚。可是她自己卻不想和藝術沾邊，或許是不想生活在父親的盛名之下，因此對念藝術很排斥，劉國松夫妻當然也知道藝術這條路豈是好走的，小女兒不願意，他們也不特別鼓勵。反倒是她高三時的信手塗鴉被導師看到，驚訝

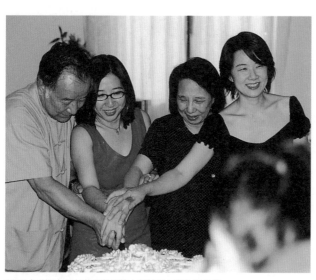

2002 年劉國松兩位旅居美國的女兒特赴上海為他祝壽。

於她的繪畫才能，對她說：「你的藝術天賦是上天給你的禮物，你應該善待它，好好發揮它。那可能會是你生命中最精彩的部分。」

老師的一番話改變了劉令儀，雖然她還是避開了父親的專長——繪畫，但選擇了一樣屬於藝術領域的攝影，她先就讀奧克蘭市的加州美術學院攝影系，後來又取得了紐約大學的藝術碩士，畢業後從事攝影和裝置藝術的創作，在臺灣和中國都曾經多次展出。劉國松自己身為藝術家，當然比其他父親更能體會藝術家女兒的辛苦，所以他一再強調，只要小女兒有需要，他一定樂意當她的「金主」，無條件的給予經濟支持。自己吃過的苦，不能讓孩子們也吃，這是天下父母的共同心理。不過，他認為，即使有他的鼎力相助，創作之路還是會很艱辛，尤其是有家庭羈絆的女性，因為當時的藝術環境對女性並不公平，因此他甚至對令儀說，如果立志獻身藝術創作，若是考慮不要婚姻與家庭的話，他這個做老爸的也都全力支持。不過，劉令儀終究選擇了結婚，而且婚後很快就接連生兒育女，就此以家庭為重，暫時停止藝術創作了。

三個孩子當中，大女兒劉令徽陪伴父母的時間最多，因此，她對雙親的生活、個性也觀察的最深入。在她的印象中，她母親年輕時話不多，後來性情改變很多，應該是受到她父親很大的影響。

「我媽出身自一個大家庭，家裡兄弟姊妹很多，她排行中間，家裡輪不到她做事，也輪不到她講

劉國松雖然是舊時代出生的，但是觀念很新，腦袋也很靈活，教育子女的方式更是開明。如今三個小孩都長大成人，而且都結了婚生了小孩，各有各的家庭與生活，大女兒住在中國，兒子和小女兒都住在美國，因此長期以來，始終陪著劉國松生活、創作、走南闖北的，就是結婚已經超過半個世紀的愛妻黎模華了。

話。她與我爸爸交往，完全是我爸爸主動的，我媽則剛好相反。我媽說過，如果她生在今天的社會，大概就嫁不出去，因為她是一個非常被動的人。」

劉令徽覺得，父親的行動力很強，也很會感染別人，這種特質，不只表現在做事方面，對人也是如此，她的母親與他朝夕相處，自然被影響很多。

「我媽以前的個性真的是很保守，也許她骨子裡也有很熱情的一面，但從小的生長環境沒能顯現出來，直到遇到我爸，她性格中熱情的一面才被激發出來。」劉令徽說。

「現在她也很愛出來，甚至比我爸還愛，看到任何陌生人也不會害怕，甚至有時還會搶話講。從某種角度，我媽很感謝我爸給她帶來比較多元的生活；從另一種角度，我爸脾氣比暴躁，需要有人幫他收尾巴，這是他酸辣的地方。如果酸辣適中，生活就會非常有趣；酸辣過度，就要幫他做很多善後工作。」

至於在劉令徽心中，又是怎麼看這位畫家爸爸的呢？劉令徽說：「真正感受到他的成就時，是自己長大之後開始上班了，才會感覺到要做到業界中比較成功的人，是這麼地難，小時候並不知道那是要多大努力才能達到他那樣的地位。」

劉令徽坦承，自己也是年紀愈大之後，才了解父親，包括他的人格特質與藝術成就，她說：「我覺得我爸到這麼大年紀仍充滿很多希望，只要他想去做，天下沒有做不到的事，到今天，他年紀這麼大了，還是精力十足，還想要做很多事，或許他永遠對自己的成就還是不滿足。他好像從來不會說NO，譬如他今年已有兩個畫展，但若有人來找他做第三個，他仍然還會答應。」

劉國松一直對自己的體能很有信心，從來不覺得自己老了，做起事來，還是像年輕時候一樣積極，

1964 年創作《壓眉之四》的靈感來自於黎模華又長又濃的眉毛。

劉令徽有時都看不下去，忍不住提醒他說：「老爸，你已經七、八十歲了，連我這個五十幾歲的人都覺得和三十幾歲時的身體不一樣，所以你不要當作是四、五十歲的身體。」

劉國松雖然承認，現在覺得身體比較差一點了，口頭上雖然這麼講，但做起事來，還是衝勁十足。

劉令徽覺得，從某種程度來看，他還停留在三、四十歲的心態，從來不會覺得年紀大了，這個不能做、那個不能做。

一點也沒錯，劉國松始終保持年輕的心態。他至今仍然愛開著快車到處跑，而且常常主動要載別人，有一次在臺比看完展覽，他要去接一群比他年紀大一點的朋友，居然對別人說：「我現在要去載一群老頭子了。」其實那一群「老頭子」比劉國松大不了幾歲，而那時劉國松已經七十多歲了，當時他說話的口氣，就好像還是年輕小伙子。

劉國松始終不覺得自己老，可能也是喜歡與年輕人常在一起有關。他對於推動現代水墨畫不遺餘力，看到喜歡水墨畫的新人，他就特別高興，並總是熱心提攜，不但主動傳授自己的技法，甚至願意幫助他們開畫展，或是一起舉辦聯展，這一點有時還會引來外界一些異論，認為以他的身分地位，不宜與年輕後進舉行聯展。

劉令徽除了心疼父親辛苦之外，並不反對劉國松的這些作為，反而覺得他很了不起，心胸非常開闊，她說：「我也會覺得他這點很不簡單，喜歡幫新人，只要看到他認為好的畫家，就一定會去幫助人家，他從來不會看不起什麼人。」

劉令徽還覺得，劉國松有自己堅強的信念，推動現代水墨畫藝術不遺餘力，到處去演講，幫助新人。「我覺得他是一個不自私的人，他到處去教授學生，公開他的創作技法，毫不隱瞞，這完全不是

為了自己，而是為了整個藝術
界的發展。」

劉國松教育子女的方式，
十分自由而開明，對於子女嫁
娶對象也尊重而開放，除了大
女婿是臺灣人之外，兒媳婦與
二女婿都是美國籍洋人，及至
第三代的對象都是外國人，他
自己所培育的大家庭宛如實踐
了他的繪畫理論，都是中西合
璧的典範。

三個兒女都已經成家立業，
劉國松已經毫無後顧之憂。他
不同於一般父母，想要將財產
留給子女，而是想將財產用於
他一生的志業——推動中國畫
的現代化，劉國松對藝術的付
出與奉獻，非常人所能及。

2016 年 8 月 13 日劉國松的外孫女李舲在美國洛杉磯出嫁，祖孫三代團圓大合照。

Chapter

9

再續母子情

對於幼年喪父的劉國松來說，母親是世界上最親的人，更何況兩人又有過相依為命的逃難經歷。

劉國松迄今仍常說：「印象最深刻就是逃難時，母親抱著我說，『趕快長大啊！』那個情景現在想起來都會覺得難過。後來她好不容易到香港了，卻又吵著要回大陸去的時候，我真是很傷心。」

一九七○年，劉國松受聘到美國威斯康辛州立大學當客座教授，為期半年；結束之後返臺不久，就接到李鑄晉教授的電話，詢問他想不想去香港中文大學教書。原來當時的香港中文大學，想要強化藝術系的教學師資，就聘請李鑄晉當顧問，規劃師資陣容，李鑄晉自然想到他最欣賞的劉國松。劉國松一聽這消息，立刻答應，因為他想，只要到了香港，就能把母親從大陸接出來團聚了。

劉國松坦承，當時應聘去香港，最大的目的不是去香港中文大學藝術系教書，而是要去接母親出來，然後再回到臺灣，讓她安享晚年，以善盡人子之道。當時臺灣各校美術系都排擠他，香港要聘請他，他當然很高興，當時是請他去做客座教授一年，可是在香港教了一年書，母親還未能接出來，而學校又要續聘，他就答應了，後來還被升為藝術系系主任。

一九四九年蔣介石所領導的國民政府退守臺灣之後，兩岸政治與軍事的對立，造成兩岸人民彼此音信的斷絕。孤身來臺灣的劉國松，和母親通過一次信後，就再沒有獲得母親的隻字片語。直到一九六二年，奇蹟發生了。劉國松的母親不死心，給劉國松寫了信。來自「匪區」的信，當然到不了劉國松手中，而是到了檢查機關。當時在國民政府共有三個單位聯合檢查信件，分別是警備總部、國防部保密局、國民黨中央黨部；事有湊巧，劉國松母親的信，落到在中央黨部負責檢查信件的李遺麟手中，而李遺麟正是劉國松遺族學校的同學。李遺麟一看信封上的名字，立刻想「會不會就是那個劉國松」？打開信一看，內容不過是母親思念兒子，且眼下生活困苦，向兒子尋求接濟，和國家機密無

關，也就沒往上報告，直接就告訴了遺族學校的黎離塵主任，請黎主任轉告劉國松；而黎主任也告訴李遺麟，現在劉國松已經是他女婿了。

真是老天保佑，如果檢查信件的人不是李遺麟，誰會知道劉國松是誰，信封上還寫著師大附中的地址，那時劉國松早已離開師大附中多年，誰又會多事的為「匪區」的寄信人找收信人呢？

當時，劉國松正在接受點閱召集，那是給後備軍人回營接受的短期軍事訓練，目的當然是為「反攻大陸」做準備。等劉國松一結訓回家，黎模華立刻告訴他母親來信的消息，兩人立刻去找李遺麟，劉國松接到了萬金家書，確定真的是母親又連絡上了。欣喜過望的劉國松，馬上向黎模華的二姐──她一直是劉國松夫妻經濟拮据階段的忠實金主，有求必應──借了六十美元，約合新臺幣二千四百元，相當於劉國松當時教書四個月的薪水，再請香港的畫家朋友呂壽琨轉寄給母親。二十多年後，劉國松回湖北武昌探親，同母異父的妹妹告訴他，那時母親得了錢，就去買肉吃，開開心心的享受兒子的孝心。

呂壽琨是香港知名畫家，和劉國松是藝術上的筆友，自一九五九年起，兩人就經常通信討論藝術創作的問題。通信久了，也建立了相當的友誼與信任，所以雖未曾謀面，劉國松還是麻煩他代轉錢、信給母親，而呂壽琨也都不負所託，令劉國松十分感激。兩人一直到一九六七年，劉國松結束環遊世界的行程，由歐洲回臺灣，途經香港時，兩人才首次見面。

一九七一年九月，劉國松全家到了香港，開始在中文大學的教職，同時也立刻申請母親來香港居住，可是遲遲到一九七四年，母親才獲准來到香港。為何拖了這麼長的時間？其中有一段曲折的故事。

原來劉國松隱瞞自己是大學教授的身分，而告訴母親說，他在香港做店員，是幫別人賣東西的。

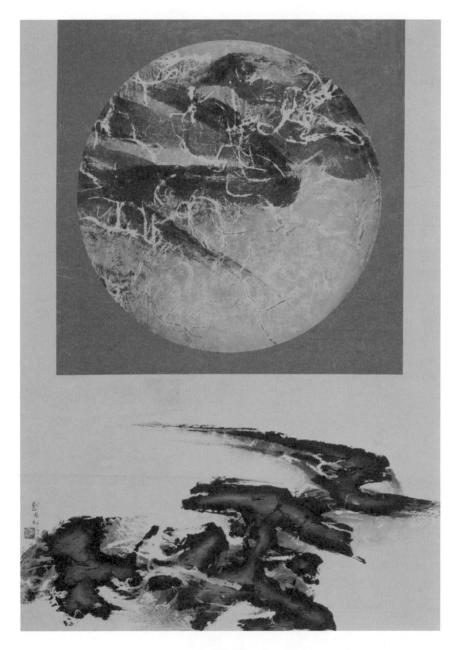

端午節
1969　97×69cm　綜合媒材紙本

為何如此？因為他被共產黨的宣傳搞胡塗了。

「共產黨講『階級恨民族情』，我怕我這個知識分子被罵是臭老九，是店員，是無產階級，以為這樣應該會得到特別照顧，沒有想到竟然完全不是這麼回事，申請母親出來多少次都沒有回音。」

後來還是多虧一位印尼華僑無意中透露的消息，才使申請母親出來快速通過。

這位印尼華僑是劉母的鄰居，他原本生長在印尼，被爸爸的愛國情操趨使而送回中國大陸受教育，不幸，一回去還沒上到學，就遇到文化大革命，從此都沒有書讀，一直到一九七四年，聽說印尼的華僑可以放行，他就申請回印尼，回印尼中途經過香港，劉母就請他順道去看她兒子，還託他帶大頭菜去。他進到劉國松家一看就問：「你們香港人生活真富裕，無產階級都能過這種生活，你到底是做什麼的？」劉國松只好坦承，自己是香港中文大學教授，而且是藝術系系主任。

他說：「哎呀，你怎麼不用這名義申請？」

劉國松說：「不行，知識分子臭老九不好。」

「不是這麼回事，在外面地位越高越好申請。」他說：「共產黨是為資產階級服務的，而不是為無產階級服務。」

然後他就教劉國松如何申請，於是劉國松搖身一變，就從店員變回藝術系主任，不到三個月，劉國松申請母親出來終於通過了。

劉國松不了解，那時已經是文化大革命的尾聲，有海外關係的人已經由「黑五類」變為政府照顧的對象，海外親戚愈是有名望，愈是政府重點照顧的對象。

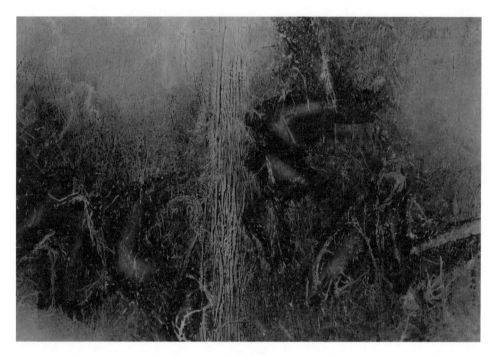

春夢留痕
1967　58×85cm　設色紙本

回憶與母親的重逢，劉國松變得嚴肅而帶著哀傷。本來是要由同母異父的弟弟陪同母親來香港，可是戀愛中的弟弟因為女友不放行，就沒陪母親來。劉國松聽到弟弟不來了，就給母親打電話，要她到了深圳一定要打電話給他，讓他知道何時要過海關。當他母親打來說，明天就過來，那時他還在學校上課。隔天早上，他就趕搭第一班火車，羅湖那時是禁區，所以就到上水站下車，而當羅湖站的火車過來時，他就上車，從第一節車廂一直看到最後一節，過了中文大學站，到了大浦站才下車，當時剛好又有一班從九龍去羅湖的車，他再上去，再看下一班。如此一直折騰到下午一點多鐘，才終於看到母親，由於她臉上有個黑痣，所以認得出來。

「我一看到她，眼淚馬上嘩啦直流。我一直淚流滿面站在她旁邊，我媽媽也呆住了。」經過這麼多年，劉國松提到這段往事，眼眶還禁不住泛著淚光。

劉令徽對於父親去接奶奶的情節也印象深刻，尤其是父親如何一節節車廂去找奶奶，及至後來看到奶奶就立刻哭了起來，都難以忘懷，日後父親反覆跟他們敘述這些細節，這已成為他們一家人最珍貴的共同回憶了。

劉令徽說，尤其是她奶奶剛到香港的那幾天，全家都能感受到父親激動的心情。令劉令徽印象特別深刻的是，當她看到奶奶的一剎那，立刻就認出來了，因為爸爸與奶奶長得太相像了。當然，還有就是血濃於水的親情吧，經過幾十年的隔閡，在見面瞬間就連繫起來了。

那時劉國松還住在九龍窩打老道，在何文田那裡，他帶她回家，一進門，她就驚訝地說：「你們這裡像皇宮一樣。」她從以前就沒過好日子，也沒住過好地方，看到劉國松家裡還鋪地毯，更是大吃一驚。她到香港後，他們就找裁縫來家裡給她做衣服，連旗袍都是真絲的，但是她不喜歡旗袍，反而喜歡西裝。後來沒有多久，她就開始發胖，旗袍也穿不下了。

劉國松離開中國時才十多歲，再見到母親時，已經成家立業，結婚生子了，自然感慨萬千。劉令徽說，劉國松的母親有了重回到身邊的兒子，還有孝順的媳婦、孫子、孫女；黎模華的母親也由臺灣來香港，與親家母見面，大家一起遍遊香港，好不熱鬧。按理說，他母親應該是歡天喜地，樂不思蜀，可是劉國松很快就發現，自己的母親不對勁。

她來了之後，每天家裡都買各種水果給她吃，但是每次都是他們拿水果給她，她才吃。後來劉國松就逼著她自己拿，還告訴她，這裡是她的家，這些都是為她買，她想吃什麼就自己拿。後來她自己

遁流

1974　179.5×70cm　綜合媒材紙本　北京　中國美術館典藏

拿時，總是瞄著他們看。

劉國松說：「媽啊，妳怎麼拿個東西像賊一樣？」

她回說：「在國內啊，一家人吵架，都是因為你吃多了，我吃少了。」

劉國松說：「買這麼多，誰吃都一樣，吃完了再買，沒有問題，妳想吃什麼就吃什麼。」

過了好些日子，她才漸漸習慣了。但是想到她之前說的話，劉國松還是感到很辛酸，這些年她不知道吃了多少苦？挨了多少餓？

劉母到香港來沒事做，電視也無法看，因為不是廣東話就是英文。她在家每天沒事幹，晚上睡不著覺就胡思亂想，說聽到樓下在開會，說要把她抓回去。那時她七十多歲，晚上睡不著，白天就睡覺，來了二、三十個等劉國松一回來，她就趕快起來，怕兒子發現她晚上不睡覺。到了晚上，她老是說，來了二、三十個共產黨幹部，要把她抓回去。聽到母親說的這些話，劉國松不禁感慨，共產黨把她折磨到什麼地步？

有一次，劉國松為了安撫她，就對她說，香港是英國人管的。她立刻回答說：「香港是我們的國土。」

劉國松又說：「妳申請好久才出來，若是國土，那應該很早妳就可以來。」她就說，一定要路條才行。

劉國松接著又說：「妳說有那麼多共產黨幹部來，他們要來，也要申請。」她說：「幹部要來，不用路條，他們要去哪裡都可以，他們跟著我來，看我在哪，要把我抓回去。」

劉國松向她保證，共產黨絕對不敢來抓她回去。

「在這裡是妳兒子比共產黨還大，如果他們真的來了，我叫中文大學的學生出來，壓都壓死他們。」劉國松問她：「妳不相信嗎？」

然後他把窗子打開，對著外面破口大罵：「毛澤東，你渾蛋、王八蛋，你來，我揍死你！」

結果他母親蹲在牆角，嚇得直發抖。

有一天，劉國松又對母親說：「媽媽啊，我是不是妳兒子？」她回答說，是啊。劉國松又問：「那我會不會騙妳？」

她說，不會啊。

「我說他們共產黨不能來香港，為何不相信？」

她立刻反問：「那我是不是你媽媽？我說共產黨會來，為何你也不相信我？」

聽到這話，劉國松無語了，他知道這種反應是共產黨訓練出來的，因為他母親在大陸也是要常常開會。

由於劉母住在香港始終沒有安全感，而那時他妹妹已經嫁了，她就想回去，劉國松在沒有辦法之下，只好順從她，但是當時大陸還在文化大革命期間，劉國松無法親自送她，剛好先前那個印尼僑生還未回去印尼，而一直滯留在香港，靠他父親接濟，因為那段期間印尼正在鬧排華反共，他擔心會被認為是共產黨特務，所以不敢回去印尼，後來他要回去大陸看朋友，劉國松正好委託他順道帶母親回武昌。

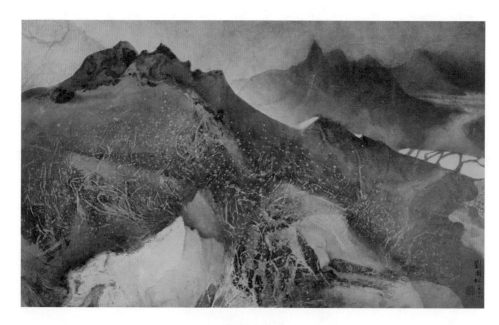

溢出的不是月色

1978　57.7×94.6cm　綜合媒材紙本

劉母回去大陸之前，黎模華就帶她上街採買東西。她一定要買大紅大綠，覺得那才是漂亮的東西，還買大花色的大棉襖。劉國松看了直搖頭，還責怪太太怎麼給老太太買那麼花？黎模華就說，媽媽喜歡什麼就買什麼。劉國松後來想想，太太講的也有道理。隔了幾年後，他們回去大陸探親才知道，原來當年他母親所買的，都是要給快過門的媳婦穿的，她在香港時就一直想要回去，主要就是要看小兒子結婚。那是一九七四年，還在鬧文化大革命的時候。

最後，劉國松問母親還需要什麼東西？結果，她居然是要一罐豬油。他們就買盒裝的瑞士奶油餅乾，把盒子拿去裝入煉好的豬油，一罐滿滿的，還有一罐不太滿。她還要求把豬油渣放在上面，這樣就可以帶回去包餃子。後來，劉國松聽那位印尼僑生說，到了深圳以後，所有物品通通要打稅，結果老太太竟然把所有的旗袍丟了，只留下西裝與豬油，而這些也都要打稅，她都願意。

母親臨行前，劉國松給了她很多錢，一部分就是給她交稅的，沒有料到她竟然為了不值錢的豬油而交稅。想到豬油對她那麼重要，就足以想見她以前多饑餓！她到香港後吃很多，回去時也胖了很多。

那位印尼僑生回去武昌住了一陣子，回來香港後轉述劉母在家鄉的生活點滴。他說，老太太在那兒神氣的很，穿西裝在大街走，大家都說：「這老太太真洋派，去了趟香港，回來都不一樣了。」

劉國松聽了，心裡總算感到有點安慰。

「她就是要回去吐這一口氣。多少年的委屈啊！她沒有事就去街上走走，好不神氣。」劉國松一再想像母親在家鄉街上走路的神情，他終於想通了，讓母親回去是對的，不然她待在香港，什麼都不是。

劉令徽也十分懷念在香港與奶奶相處的日子，儘管時間短暫，但是永遠難以忘懷。她覺得，奶奶

很疼愛他們三個孫子女，對他們很溫柔，而奶奶有些習慣也讓她忘不了，例如奶奶動作很慢，走路也非常慢，爸爸那時個性也很慢，也許是遺傳自奶奶，後來爸爸動作快多了，跟以前很不一樣。劉令徽還記得，奶奶跟他們很不一樣，還有些習慣很奇怪，例如一起看電視時，大家會東講西講，評論電視裡的人物，奶奶就會很緊張，告訴他們不能隨意批評。奶奶說，那電視人聽得見我們。他們就回奶奶說，不會啊！奶奶就更緊張地說：「不行啊！你這樣講，以後會被抓起來。」

剛開始他們以為奶奶是因為以前沒看過電視，所以不知道電視裡的人物不是真實的，但是後來發現，她的腦筋怪怪的，老是覺得有人在監視她；她甚至覺得他們住的公寓外面，也有人在監視她。

劉令徽還記得，媽媽對奶奶非常好，特別有耐心，而且總是順著奶奶，例如買衣服，也許知道奶奶在大陸都穿毛裝，所以在香港看到越花的就越喜歡，每次買些大紅大綠的衣服回家，爸爸總是責怪，媽媽卻覺得沒有關係，只要奶奶喜歡就好。

在劉令徽的記憶中，那時爸爸都盡量提早下班回家陪奶奶，可是真正和她相處好的是媽媽。人家都會談媳婦怎樣不好，但

「我媽媽真的非常有耐心，心地也非常好，奶奶也特別欣賞媽媽。」劉令徽記得，那時親戚都以為是她媽媽趕走奶奶，其實絕對不是的，而是奶奶在香港住不習慣，自己想回大陸。劉令徽認為，也許就是小時候看媽媽這樣對老年人，所以長大後對老年人也很順從。

對於奶奶的生活習慣跟他們很不一樣，劉令徽記得她媽媽很能體諒，並對他們說，奶奶很可憐，在那種環境長大，總是怕別人會說她好吃，或是吃太多。

劉令徽還說，奶奶其實很愛漂亮，每天早上都要摸頭，摸個五分鐘，頭髮短短的，就是要把它往

後梳。

「我記得那時候很喜歡去看她，不知道為什麼就那麼短的頭髮，也要摸個五分鐘，要弄點水、弄點油，在鏡子前摸那頭，足足摸個五到十分鐘。我在想，奶奶年輕時應該很漂亮。」

在劉令徽的記憶中，奶奶與他們相處的時間不是很長，但是卻彌足珍貴。其實奶奶在香港適應失調，年幼的孫子女們也感受得到。奶奶回去大陸，反而很高興，因為人家都說，老太太回來之後變得很洋氣，這也算是衣錦還鄉了。

「我爸去香港教書，最主要的目的，就是要接奶奶出來，以盡孝道，並享受天倫之樂。」劉令徽說：「雖然後來很遺憾，奶奶無法適應香港的生活，執意回去大陸，爸爸也不能長相左右了。但無論如何，他總算見到魂牽夢掛的媽媽了，也相處了一段時間，總算圓了一個夢。」

與母親短暫的重逢，讓劉國松無限感慨，母親在香港的舉止失措，尤其令他痛心疾首。當時他真想寫一篇文章，標題都想好了：「毛澤東，還我母親來！」因為母親完全變了，跟他小時候看到都不一樣！但是黎模華勸他不要寫，他才作罷。

劉國松母親到香港的時間，短短不到四個月。當時劉國松沒有假期，因而對母親說：「明年我就可以休假了，我帶妳去美國玩。」

她竟然回答說：「不行啊，美國是我們的敵人。」

劉國松深感母親被徹底洗腦了，到現在想起來都還很難過。她回去之後不久，劉國松又去美國當客座教授，他母親隨後就過世了，當時劉國松收到弟媳寄來的惡耗，心痛不已，卻因為文化大革命的

因素，他無法回去奔喪，唯有寄錢回去
家裡，請他們好好安葬亡母。後來，劉
國松每次回大陸去，都會回去老家上
墳、燒香，幾年之後，也再寄錢回去修
墓，聊盡人子的孝道。

「她回去不到一年就去世了，最後
就只風光一下子。」想到這點，劉國松
感到無限唏噓，幸好，她臨終時，安詳
而平靜。前一天晚上睡覺，隔天就沒起
來了。

「算不錯啊，享壽七十多歲，也算
是壽終正寢了。」劉國松只能如此自我
安慰了。

雖然劉國松在香港和母親的重聚只
有短短的四個月，但也總算是圓了他的
一個夢想，也聊盡人子應盡之道。劉國
松相信，母親在世的最後歲月，總算是
比較滿足而祥和的，比
起海峽兩岸眾多因為國共鬥爭而離散，
終生不得再見的骨肉分離來說，劉國松
母子的際遇，已經算是
好的了。

老榕樹的春天　1993　66×76cm　設色紙本　濟南，山東博物館典藏

千里馬幸遇伯樂

一九六三年，發生了一件足以改變劉國松一生藝術事業發展的大事。

劉國松這位奔馳於藝術疆場上的千里馬，遇上了伯樂；而這位伯樂，就是李鑄晉教授。

李鑄晉，祖籍廣東，為南京金陵大學文學學士，一九四七年赴美留學，在愛荷華大學取得碩士、博士學位之後，留在美國發展。曾任哈佛大學、普林斯頓大學及日本京都大學教授，以及在美、日、臺、港地區各大博物館從事中國藝術史的研究。也從事藝術教育的工作，陸續又在美國印第安那大學、愛荷華大學、香港中文大學、匹茲堡大學、堪薩斯大學任教將近四十年，於一九九〇年退休後，仍擔任堪薩斯大學的名譽教授，直到二〇一四年過世，享壽九十四歲。

在一九六三年時，一批鑽研藝術史的美國學者到了當時還在臺中霧峰的故宮博物院，進行選畫工作，準備借畫去美國展覽，這些學者包括高居翰（James Cahill）、蘇立文（Michael Sullivan）、艾瑞慈（Richard Edwards）、李鑄晉等人。

透過詩人余光中的介紹，李鑄晉認識了劉國松。因為余光中曾參加美國愛荷華大學的「國際寫作計畫」交流創作活動，此活動是由美國著名詩人保羅・安格爾（Paul Anger）募款成立的，他娶了來自

1967 年美國堪薩斯市納爾遜美術館舉辦劉國松畫展時與李鑄晉合影。

1968 年美國藝術訪問團訪問臺北，與故宮博物院院長蔣復聰（後排右三）餐宴後合影，劉國松（後排右一）也受邀參加。

臺灣的女作家聶華苓，所以與臺灣的藝文界很熟。余光中在愛荷華時，曾經去上過李鑄晉的「現代藝術史」課程，因此而成為師生關係。當李鑄晉來臺灣時，余光中就請李鑄晉吃飯，並邀劉國松作陪。

然而伯樂與千里馬的知遇，並不全然是順利的。

吃飯時，余光中就一直推薦劉國松，說他是五月畫會中畫得最好的，希望李鑄晉來看畫，但李鑄晉卻推三阻四，一直不肯。他說，他第二天就要去花蓮，待兩天，回來之後的第二天下午就要飛回美國，所以實在沒有時間。但是余光中不肯罷休，就一個勁兒地說，你到臺灣來一定要看劉國松的畫，最後李鑄晉逼不得已只好說，他要離開臺灣的當天上午抽出一點時間來看畫，就約好十點鐘到。

當時劉國松住在和平西路、南海路頭上，就是黎模華申請到的林業試驗所新的員工宿舍，不是原來在植物園裡的「大破廟」。為了迎接李鑄晉來看畫，劉國松還特別召集五月畫會的人，要每個人帶兩、三張畫來，他什麼事都拉著會友們一起做。結果，當天從十點鐘等起，半個小時過去了，李鑄晉都還沒有出現，劉國松就跟大家解釋：「當時余光中推薦我時，他就推三阻四的不想來，如果他今天沒有來，也是有可能的；不過，我不是騙你們的，他不來我也沒有辦法，他若真的不來，我們大家就聊聊天算了。」

快到十一點時，李鑄晉終於來了，他的計程車直接開到門口，劉國松就趕快去迎接。一見面他就說，大約只能

小雪 1963 52×88cm 水墨紙本 北京，中國美術館典藏

停留二十分鐘，當時劉國松的宿舍很小，所以在宿舍後面搭了一個棚子充當畫室，李鑄晉直接進到畫室。當時劉國松剛畫好《寒山雪霽》，貼在木板上，再靠在牆上。李鑄晉一看到這張畫就楞住了，問明清楚是劉國松的新作之後，就坐下來與大家聊天，一聊就聊了一個多小時。他當時就坦承，非常欣賞這張畫，其實他這次亞洲之行，除了臺灣之外，還到了日本、香港、新加坡、韓國，轉了一圈，就是一直探尋各地的畫家作品，看看中國畫是否有新發展？

李鑄晉當時在香港、臺灣，也在尋找合適的畫家，打算籌畫一個有關現代中國畫的展覽赴美國展出。後來認識劉國松之後，不但欣賞他的作品，也喜歡他的個性。李鑄晉說：「劉國松是我所見到的臺灣畫家中，給我印象最深刻的一位。我覺得他為人最爽直、堅定，而且很有抱負。」

李鑄晉那時在臺中住了四個月，那是一個非常難得的機會，天天去霧峰，把故宮的藏畫全部看過一遍，除此之外，也趁機拜會幾位臺灣畫家，包括那時住在臺北、還沒沒無聞的余承堯，他是余光中的叔父，因此余光中大力推薦；還有住在臺中的莊喆，以及在東海大學任教的陳其寬等人。最後在離開臺灣遠赴日本之前，由於劉國松的推介，得與五月畫會的成員見面，包括馮鐘睿、陳庭詩、胡奇中、韓湘寧、彭萬墀等。

時隔多年，李鑄晉對於當年看到《寒山雪霽》時的心情波動記憶猶新。

「我一見此畫，頓覺數年來執教的東方美術史及現代美術史的經驗，跟在歐洲以至埃及、印度以及泰國等，一路上參訪所得的印象，都在心中融會起來。」李鑄晉說：「我的一些藝術上的想法，竟不謀而合地在劉國松的畫中表現出來，這種新的藝術結晶，指向了一個中國繪畫的新方向。」

就是這幅《寒山雪霽》，讓李鑄晉打算要籌劃一個關於現代中國畫的展覽終於有眉目了，而這個決定也改變了劉國松的一生。李鑄晉決定策畫的展覽命名為「中

山外山　1968　99.3×94.5cm　綜合媒材紙本　國立臺灣美術館典藏

1964 年劉國松與《寒山雪霽》合影。

國新山水傳統」（The New Chinese Landscape），總共邀請了六位畫家，除了劉國松之外，還有陳其寬、余承堯，和五月畫會的莊喆、馮鐘睿，以及當時在香港的王季遷。

由於李鑄晉住在美國，因此特別請了當時在故宮博物院做研究的哈佛大學研究生羅覃（Thomas Lawton）幫忙，代表他在臺灣挑選作品。羅覃是李鑄晉在美國的學生，研究中國古代美術史，非常傑出，後來出任華盛頓博立爾美術館（Freer Gallery of Art）館長，一直與臺灣藝術圈十分友好。

「中國新山水傳統」由李鑄晉發起，羅覃協助，經費則由洛克菲勒三世基金會贊助，再由美國藝術家聯盟負責安排展覽。展覽於一九六六年暑假在美國紐約亞洲美術館揭幕，隨後兩年在美國各地巡迴展覽，包括堪薩斯市納爾遜美術館、巴爾的摩藝術博物館，以及愛荷華、明尼蘇達、奧瑞岡各州大學美術館等。這個展覽被公認為替臺灣的現代美術史開創新局面，建立了現代水墨畫的基礎。

劉國松是參展的六位畫家之一，他出席了數次巡迴展覽的開幕酒會，在這樣的場合認識了許多美術館或畫廊的負責人，以及藝評家、收藏家，不但能夠聽到他們對他藝術創作的意見，也開拓了他在美國藝術界的人脈和知名度，因為在巡迴展期間，劉國松又陸續被邀請到各地舉行個展，而在那些個展中，他的作品多半順利賣出或被美術館典藏。伯樂對於千里馬未來的一飛沖天，起了決定性的作用。

李鑄晉對劉國松的幫助還不僅止於此，他在看到劉國松的作品之後，念念不忘，回去美國就推薦給洛克菲勒三世基金會，該基金會因此想要看看劉國松和五月畫會成員的作品，要求他們寄作品照片去美國。五月畫會成員之一的莊喆，他的弟弟莊靈當時在臺視當攝影師，所以大家的作品都請他拍照。

基金會收到作品照片之後卻嫌不夠清楚，因為照片是黑白的，而不是彩色照片，當時大家又太窮了，拍不起彩色照片，後來基金會決定派一位經理到臺灣來看原作，五月畫會的成員為此特別舉行了一個展覽，給這位遠道而來的貴客看看。

劉國松還記得，當時那位經理看了展覽之後很滿意，特別欣賞劉國松的作品。他看完展覽之後，由美國新聞處處長做東，請大家吃飯。吃飯時，經理對劉國松說：「你的英文不好，要不然就可以請你去美國、世界各國去看一看。」美國新聞處處長就說：「沒問題，劉國松去我們的語文中心（Language Center）受訓三個月就可以了。」於是經理就要劉國松寫個環球旅行計畫，以申請該基金會的贊助。

不過，劉國松覺得寫這個計畫有困難，因為從未出過國，英文又不好，根本不知從何寫起。還好請了羅覃幫忙，羅覃的中文很好，跟劉國松也常見面，對美國的博物館、大學等資訊也熟悉，因為這項旅行計畫主要就是參觀美術館、大學等。

當李鑄晉獲知劉國松通過洛克菲勒三世基金會的環球旅行贊助計畫之後，還特別教導劉國松要印一本畫冊，隨身攜帶，以便在世界各地旅行時，可以介紹自己的畫作。當時劉國松的存款不到一萬元，大約只有八千元，他要印畫冊，太太問他大概要花多少錢？他估計大約一萬元，太太也沒有反對，後來畫冊印出來了，居然要四萬元，超出預算太多。這本畫冊是中華彩色印刷廠印的，封面由他師範大學的同學黃華成設計，十分漂亮，劉國松很滿意，只是價錢太高。幸好馬上有了及時雨，美國洛杉磯藝術訪問團來臺灣，買了很多劉國松的畫作，賣畫賺的錢比印畫冊的錢還綽綽有餘，因此劉國松很得意的對太太說：「妳看，錢這不就來了嗎！」

2016 年 10 月 9 日劉國松受邀至哈佛大學藝術博物館，館方特別安排他參觀李鑄晉捐贈該館的《寒山雪霽》。

1966年夏天劉國松夫婦與西雅圖藝術博物館館長李察‧富納（中）於其寓所合影。

後來劉國松去環球旅行，這本畫冊發揮了很大的效益，他沿途贈送給藝術圈同好、評論家等，當時他大約印了一千本，後來一本也沒剩下，好可惜。二○○五年時，劉國松的得意門生李君毅在美國的網路上發現了這本畫冊，特地買了下來，送給劉國松，因此他總算有了一本了。

李鑄晉也特別叮嚀劉國松在環球旅行時，也要隨身攜帶一些自己的作品，以便隨時可以展示給人們欣賞。劉國松聽從了李鑄晉的意見，隨身帶了七、八件作品。沒有想到，到了美國沒有多久，畫賣得好得不得了，供不應求。到了丹佛時，丹佛美術館的東方部主任就想要買下來，劉國松還拒絕了，理由是他的環球旅行才剛開始不久，他隨行必須有自己的作品，才有機會秀給別人看。結果主任表示，那是美術館要典藏的，難道美術館要典藏，也不要賣嗎？劉國松因此就答應賣畫了，但是要求先讓他把畫帶在身上，等他旅行結束之後再給作品，美術館也同意了。後來，西雅圖藝術博物館館長李察‧富納（Richard E. Fuller）見到丹佛美術館典藏的劉國松作品，也決定為劉國松舉行展覽，而且還買了一件他的作品《雪清圖》（Snow Fresh），理察‧富勒博士是著名藝術史學者，也是大收藏家，曾任西雅圖藝術學院院長，後來創辦西雅圖藝術博物館，身兼數職，創始人、館長、理事會主席，以及主要贊助人，身分地位崇高而特殊。美國其他的美術館也是因為看到丹佛美術館的劉國松作品，而紛紛邀約他舉行展覽。

劉國松待在愛荷華兩個多月的時間，與李鑄晉經常見面，

所以也更加熟稔，由於對中國畫的現代化有許多共通的見解，他們結交成為亦師亦友的關係。當年在臺北時，余光中極力推薦劉國松，李鑄晉卻推三阻四一事，終於真相大白了。

有一天，李鑄晉去找劉國松，並拿出了一封信，這是另一位五月畫會的人寫給李鑄晉的信，信中提到，劉國松收到洛克菲勒基金會的邀請函都已經半年多了，而他卻還沒有收到，是不是劉國松講了他的壞話？

其實，劉國松在愛荷華大學待了一段時間了，都還不曾跟李鑄晉談過那位畫友的事，看到那封信，覺得非常訝異，沒有想到同畫會的朋友會這樣說他！而李鑄晉把信給劉國松看，一方面當然是出於對他的信任，一方面也想了解五月畫會成員之間的互動情形。後來，李鑄晉告訴劉國松，當年在臺灣一直不肯去看他的原因。李鑄晉那時住在臺中，與那位五月畫會的畫友時常往來，就跟他打聽劉國松的作品，那位畫友就形容，劉國松的作品和某畫家女兒的差不多，李鑄晉看過那位女孩的水墨畫，畫得一塌糊塗，既然如此，李鑄晉就不願拜訪劉國松了。

「我一直把他當自己弟弟看，他竟然出賣我兩次。」劉國松向李鑄晉說。當時他既傷心，又憤怒。

多年後回憶起來，卻是無奈而感慨不已！

對於臺灣藝術產業的發展，劉國松採取的立場是「把餅做大」，讓臺灣形成興盛的藝術環境，讓其間的藝術家每一個人都有更大的發揮空間。那位畫友的立場則近於「有我無他」，認為藝術市場僧多粥少，多讓一個僧還俗，自己就能多一碗粥。

劉國松向李鑄晉提到了在臺灣時被那位畫友出賣的傷心往事。那位畫友一直把劉國松當大哥看，到了臺北，總是住在劉國松的家裡，劉國松對他也特別好，只要有辦展覽的機會，總會拉著他一起參

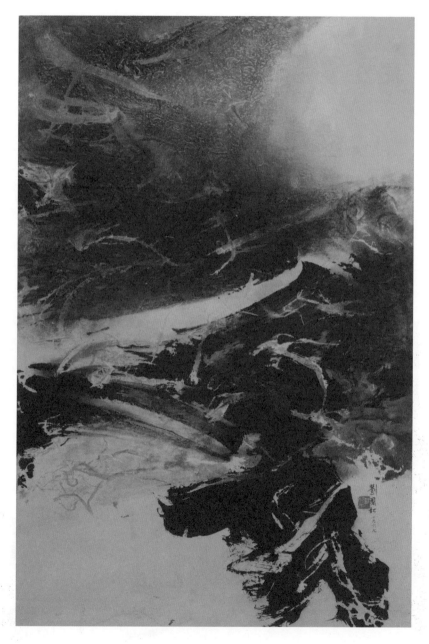

霧中行
1967　89.5×60cm　設色紙本

加。後來，居然有一次在媒體上影射貶損劉國松，被劉國松發現之後，覺得被他出賣了，非常生氣，事後他也很後悔，親自跑到劉國松家裡負荊請罪。他在劉國松家外面，一直呼喚：「國松！國松！」，劉國松都不理睬。黎模華覺得過意不去，自己跑去開門請他進來，他在客廳枯坐了老半天，劉國松還是理都不理，黎模華只好幫忙打圓場，要劉國松至少去打聲招呼，畢竟人家都跑到家裡來了嘛！

黎模華出身自大家庭，本身個性也和緩，因此處世比較圓融；而從小就失去家庭的護佑，全靠自己單獨奮鬥的劉國松，個性卻非常剛強，脾氣也很火爆，黎模華有時會罵他「沒家教」，就是認為他不會做人，經常得罪人，所以常常勸他要改一改。在太太的勸解下，劉國松心想，所謂「在家靠父母，出外靠朋友」，而他從小

2002年劉國松七十回顧展巡迴至廣東美術館時，適逢劉國松七十大壽，大家為他及同是五月壽星的李鑄晉（中）、王嘉驥（左）慶生。

就離開家庭，在外面單打獨鬥，所以特別需要朋友，能夠交到談得來的朋友很不容易，而這位畫友既然已經表示懊悔了，就原諒他吧！

劉國松當時就開誠布公對他說：「做大畫家沒有名額限制，你做大畫家，我也可以做大畫家，咱們一起做大畫家多好！」

劉國松還進一步對他說，抽象表現派之所以從巴黎遷到紐約，不是光靠一個人，而是一批人。

「我們現在在臺灣搞現代繪畫運動，特別是搞中西合璧，除了你、我，就沒有幾個人了，如果能有再多十幾個人，都是走中西合璧的話，那力量有多大！」劉國松說得十分懇切，他原諒了畫友對他的中傷，目的也希望大家以後繼續一起努力，把現代繪畫的餅做大。

只不過，江山易改，本性難移，那位畫友後來竟然寫信給李鑄晉，在信中再度中傷劉國松，令他情何以堪？所幸，劉國松遇到李鑄晉這位對他愛護有加的伯樂，兩人並建立了亦師亦友的親密關係，他人的小心眼技倆，已經對劉國松起不了作用了。

氣韻的流動

1968　58×95cm　設色紙本

一九六六年的春天，因李鑄晉教授的推薦，劉國松獲得美國洛克菲勒三世基金會的環球旅行獎助金，為期兩年——原訂一年，後又延長一年，成為華人獲此殊榮的第一人。

當時的臺灣還處於動員戡亂的戒嚴時期，不准民眾出國觀光，僅准許留學、公務考察或是商務旅行，但是也要經過非常繁複的申請程序。另一方面，當年的臺灣，物資還相當缺乏，國民平均所得也不高。一般人不要說出國觀光是不可能的夢想，就連去美國留學的飛機票錢，都很難張羅。當時，送子女出國留學，一大家族都會到松山機場送機，場面就好像生離死別，因為要回來又要飛機票錢；許多留學生都是拿到學位就直接留在美國工作，根本就一趟都不回臺灣，大家都捨不得錢。

劉國松兩年的環遊世界的費用，對絕大多數的臺灣人來說，根本就是想都不敢想的天文數字，即便是今天，有錢、有閒環遊世界兩年的人，也是少之又少，而劉國松卻是那位幸運兒。

兩年的環遊世界，足以讓劉國松眼界大開，不但可以看遍全世界重要的博物館、美術館，以看原作取代看畫冊，這是每一位藝術家共同的夢想；又可以看遍世界著名的名山大川、名勝古蹟，比較各國不同的人文與自然風貌。這兩者對於一位藝術家的養成，都是何等的重要。

更重要的是，在環遊之旅途中，他還可以將他的畫展現在各國的藝術家、藝評家面前，吸取大家的意見，接受大家的肯定；等於是舉辦一次全球巡迴個展，這是多少藝術家一生都不可能做到的，劉國松做到了。出發那年，他才三十四歲。

其實劉國松在一九六三年時也有一次出國的機會，就是他的師範大學的孫多慈老師幫忙安排五月畫會去紐約長島美術館舉辦展覽，這是五月畫會第一次在國外舉辦展覽，長島美術館寄來邀請函給劉國松去參加開幕式，當年要申請去美國非常困難，大家都勸他把握這個千載難逢的機會，而且最好去

劉國松與 1985 年創作的《吹皺的山光》海報合影，原作 40×26.5cm。

了美國就留在那裡發展，劉國松當時也頗為心動。張隆延聽到這件事，特別趕到劉國松家裡，當時他進門，連坐也沒坐，站著就講：「國松啊，不要去，你要流落番邦，等到以後有錢再去。」劉國松因此才打消去美國的念頭。

為了這件事，黎模華特別感激張隆延，她常常對張師母說：「張老師的這番勸阻救了我，劉國松去了美國不回來，我跟才一歲多女兒怎麼辦？」

但是，三年後，張隆延知道劉國松獲得洛克菲勒基金會的申請，就極力贊成他去美國，因為，一切的費用都是基金會贊助，行程規格很高。黎模華不再擔憂了，同樣也是支持他赴美。

劉國松的行程規劃由美國國際教育協會（簡稱 IIT）負責，他所到之處都有車子接送，非常舒服，而且，所見到的層次都會不一樣，令他大開眼界。他見到了許多當紅的美國藝術家，如賈斯培・瓊斯（Jasper Johns）、安迪・沃荷（Andy Warhol）等，有一次受邀到奧頓伯格（Claes Oldenburg）家裡參加舞會，劉國松夫婦準時赴約，竟然是最早到的，其他的賓客都姍姍來遲，於是他們有充裕的時間參觀奧頓伯格的家。黎模華特別記得，他家牆上掛了一張好大的裸女照，後來奧頓伯格的太太出來招呼他們，黎模華一看，乖乖！她穿了一件毛線織的衣服，都是很大的方孔洞洞，裡面什麼內衣都沒穿，就跟牆上的裸照一樣，一覽無遺，仔細一看才發現，牆上的裸女就是她。

除了拜會藝術界有名望的人士之外，還見到一些大收藏家，有一位收藏家就收藏了二十幾張畢卡索的作品，令他們嘆為觀止；基金會不但安排他們去參觀一些高級、奢華的場所，甚至還幫他們借禮服，例如有一次去參加美國副總統韓福瑞（Hubert H. Humphrey）演講的餐會，令他們終身難忘。

日本

一九六六年二月中旬，劉國松由臺北松山機場出發，飛往第一站——日本。他走出羽田機場，搭機場巴士到達東京市區。他在日本停留了一個星期，參觀了東京、京都、大阪、奈良等地的博物館和古蹟，然後離開日本，飛往美國洛杉磯。他一點都不喜歡日本人。他父親是死於日本人的槍下，他母親在抗戰時曾被日本人打，自己還被日本兵捉去，在槍口下逃出來的。沒有日本侵略中國，就不見得會有國共內戰；沒有日本侵略中國，劉國松的父親、妹妹可能都不會死，母親也不會改嫁，劉國松也不會隻身一人來臺灣，和母親分隔海峽。由於對日本的複雜情結，劉國松對日本之行的印象是來去匆匆，浮光掠影。

1966 年劉國松參觀日本庭院時沈思其禪意。

洛杉磯

到了洛杉磯，劉國松還來不及遊覽城市，就被接去鄰近洛杉磯的拉古那海灘市藝術協會美術館參

加他的個展揭幕典禮，這是他在國外的第一次個展。劉國松到場後，立刻就被要求演講，介紹他的藝術理念與繪畫技法。他在現場獲得了掌聲和尊敬，享受到在臺灣所沒有的社會對藝術家的高度肯定。

愛荷華

劉國松在洛杉磯住了幾天，沒等展覽結束就轉往愛荷華大學，趕著和當時也在那裡任教的李鑄晉教授會面。劉國松回憶說：「後來我去愛荷華的時候，我就把那張《寒山雪霽》裱好了，送給李鑄晉，以回報他的知遇之恩，所以這張畫現在是李鑄晉收藏。後來我一有喜歡的畫也寄給他，還有後來辦展覽，展覽結束後剩餘的畫，我就說不要寄回來，也送給他。他現在手上有我二十幾張畫。」（註1）

李鑄晉安排劉國松進入著名版畫家拉山斯基（Mauricio. Lasansky）主持的版畫研究室學習銅版畫的製作，但是劉國松對銅版畫興趣不大，認為人工的味道太重，和現代水墨畫的自由揮灑不太協調，所以雖然他還是學了一些銅版畫的製作技法，但仍保留許多時間來創作水墨畫。

人地生疏加上語言障礙，劉國松在愛荷華大學的三個月期間，竟是他難得不受干擾的學習、思考和創作的時間。他進一步思考中國水墨畫的過去與未來，思考東方與西方藝術觀念的差異與相同之處，以及自己的創作之路如何走得更寬廣。

另一方面，也得到和李鑄晉有深入交往的機會，劉國松回憶說：「我到了愛荷華之後，他還在那兒教書，我去了三個月，每到週末都到他家吃飯，時常幫忙做餃子，我和麵、拌餡、擀皮，教他們包水餃，他的小孩從此就叫我『Uncle 餃子』，現在他兒子都已經當醫生了，還蠻有名的。」

當時，李鑄晉還提醒劉國松要多準備一些畫帶在身上，以便在未來的旅程上用來展示或是交流，

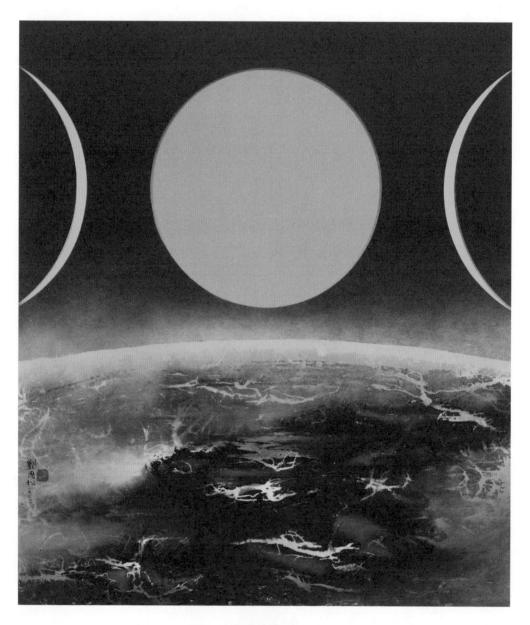

宇宙的構成
1971　85×74.7cm　綜合媒材紙本

所以更加強他創作的欲望。

到愛荷華沒多久就接到消息，他在洛杉磯拉古那海灘市藝術協會美術館展出的二十九張畫，賣出了二十七張，這是對劉國松莫大的肯定。走出國門的第一仗大獲全勝，讓劉國松自信心大增，中國水墨畫現代化的路，看來是一條走得通，走得寬廣的路了。接到匯來的畫款那天，劉國松更是雀躍不已，因為從來沒有賣畫賣過那麼多錢，那些錢足夠接太太來參加後續的旅程了。

當天，劉國松就打越洋電話給太太，告訴她賣畫成功的好消息，並且要她來美國和他一起繼續環球之旅。黎模華當然很為先生的成功而高興，可是想到兩個稚齡的孩子和自己的工作，立刻打消了和先生團聚的念頭。當時她在林業試驗所的工作收入，比劉國松教職的待遇高，算是鐵飯碗，放棄了再找可就難了。

不過劉國松意志堅定，一天一通越洋電話打來臺灣催駕，黎模華接電話接到手軟，只好同意來美國。林業試驗所的職務要辭職倒沒有問題，但要去美國就需要政府許可，黎模華不像劉國松有洛克菲勒三世基金會的邀請文件，只好另想辦法。

劉國松靈機一動，找愛荷華大學國際作家寫作班主任聶華苓幫忙。聶華苓是臺灣著名的女作家，成名作是《桑青與桃紅》，和劉國松在臺灣就已經認識，她在愛荷華大學主持國際作家寫作班，邀請世界各國知名作家到該校進行研究。聶華苓答應幫忙劉國松，就求助於她未來的夫婿安格爾，沒幾天，安格爾就發了一張秘書的聘書給黎模華，黎模華依此聘書向臺灣政府提出出國的申請。不到一個月，黎模華就辦妥手續，飛到美國去「當安格爾的秘書」，來和劉國松相聚了。

劉國松夫婦在愛荷華團聚了一個星期之後，就啟程展開環繞美國的參觀旅行。從愛荷華到芝加哥，

再到底特律、水牛城、克利夫蘭，然後到緬因州，再從丹佛到西雅圖、舊金山、洛杉磯、堪薩斯，最後到紐約。沿途他們參觀各大城市的博物館、美術館、畫廊以及拜訪藝術學院等美術機構，並且遊覽名勝風景。如此由中部到西部再到東部，幾乎把美國走完一遍，如此經歷，相信連美國人都不多吧！

還好李鑄晉提醒劉國松要多帶一些畫在身上，一路行來，劉國松不僅以畫會友，更帶來日後許多展覽的機會。在丹佛時，丹佛美術館的東方部主任看到劉國松的畫，十分欣賞，就問他賣不賣，劉國松表示，那些畫是要帶到各地作交流的，所以不能賣。隔沒多久，這位主任又打電話問說，如果是博物館要買，那賣不賣？劉國松夫婦一想，作品能被博物館典藏，那可是有意義又榮譽的事，就答應賣了，於是丹佛美術館就成為第一個收藏劉國松作品的美國博物館。

1971年蘇立文訪問劉國松在臺北的畫室。

2013年2月23日劉國松與劉素玉參加香港大學美術博物館舉辦蘇立文收藏展「欣於所遇」，在會場上與蘇立文（中）合影。

丹佛美術館買了劉國松的畫，陳列在展廳內。後來堪薩斯州立大學的一位副校長來丹佛開會，看到那張畫也很感興趣，輾轉聯絡上劉國松，請劉國松到他學校的博物館也辦一次畫展，後來該博物館也典藏了幾張劉國松的畫。劉國松夫妻到舊金山的時候，當地的德揚美術

館（De Young Memorial museum）正在舉辦中國畫研討會，邀請蘇立文教授演講，他在談到中國繪畫現代化的趨勢時，還放映了劉國松作品的幻燈片。

當時蘇立文並不知道劉國松也在現場聆聽他的演講，後來透過李鑄晉的介紹，才和劉國松認識，倒是陪同前來的洛克菲勒三世基金會的人員聽到像蘇立文如此知名的藝術教授都在介紹劉國松的作品，十分得意，可見得他們基金會贊助的人選是正確的，既受歡迎且有代表性，他們就向基金會報告此事。

基金會的執行董事波特・麥克雷因此特別與劉國松見面，詢問他是否有意願到普林斯頓大學攻讀美術史博士，基金會願意提供全額獎學金，直到畢業。劉國松夫婦不假思索的就拒絕了這麼好的機會和條件，理由是劉國松一心一意只想當一個畫家，對於攻讀美術史的興趣並不大，麥克雷見劉國松如此坦誠，特別有好感，有心幫助他實現願望，於是當場決定將他的旅行獎助金再延長一年，同時也額外提供他太太所有的旅費，讓兩人結伴同行。

蘇立文當時是美國史丹福大學的教授，之前是英國大英博物館東方部主任，是國際知名的重要藝術史家與藝評家。在李鑄晉介紹他認識劉國松之前，就已經注意到劉國松的畫了。劉國松記得，早在一九六三年，瑞士一位收藏家范諾蒂（Dr. F. Vannotti）曾寫信給他說，大英博物館的東方部主任蘇立文，為了第二年要舉辦的清代繪畫展而去看他的收藏，也看到了他收藏的六張劉國松的畫，當時就發生了很大的興趣，從此開始關注劉國松的藝術發展。

蘇立文評論劉國松的藝術指出：「劉國松勇於突破窠臼，畫出抽象（或幾近抽象）表現主義的作品，無可否認是受了現代西方藝術的影響。現代西方藝術對很多遠東的畫家來說，都是一股解放的力量。但是劉國松身為中國人，不甘於像許多日本畫家一般，純然惟妙惟肖的模仿西方畫家的畫風就心

滿意足。他認為必須在自己的傳統中尋根溯源，找出身為中國人以這種特殊方法作畫的緣由。正如較早在巴黎的趙無極一樣。劉國松在中國書法的筆韻中發現了抽象藝術的根源。」

「書法的筆韻向來不僅是形式的表現，其中還蘊涵有超乎形式的意義。在哲學的層面上，書法筆韻是天地之間磅礴氣勢的表現。劉國松的水墨畫看來不論多麼抽象，卻始終蘊涵有中國山水的意味。」

劉國松的抽象水墨畫蘊涵中國山水的意味，一語道破他的作品受到西方人的肯定與喜愛的原因；而在東方，剛開始很多人不能接受，覺得劉國松的畫不中不西，甚至不能算是抽象畫。直到他在地球繞了一大圈，名聲遠揚之後，才漸漸接納他。

紐約

紐約是劉國松夫婦此次美國行的最後一站，也是最重要的一站。因為當時的紐約已經是全世界最大的城市，更是全世界經濟、金融、文化、藝術的重鎮，特別是在藝術方面，幾乎已經取巴黎而代之，尤其是在現代藝術方面。如抽象表現派繪畫、普普藝術、超寫實主義等，都是在紐約興起而後影響全世界的。

劉國松夫婦在紐約停留了九個月，而這麼長的時間裡，他們竟然連觀光客必去的自由女神像和帝國大廈都沒有去過，因為洛克菲勒三世基金會為劉國松安排的活動非常豐富而緊湊。白天要參觀畫廊、美術館、藝術家工作室，如奧頓伯格、拉里·雷弗士（Larry Rivers）、賈斯培·瓊斯、安迪·沃荷、阿列欽斯基（Pierre Alechinsky）等，以及在美國的中國畫家如王季遷、丁雄泉、趙春翔等。晚上則到林肯文化中心或是百老匯看表演，只要是基金會所安排的，都會幫他們買好票，不論是芭蕾舞、歌劇、

現代舞、音樂會、舞台劇，也不論是古典的或是現代的，他們都去欣賞，快速的吸收各種不同的藝術。

只要一有時間，劉國松就畫畫，因為隨著在美國知名度的開展，展覽的邀約也愈來愈多，畫作量的需求也愈來愈大。像是一九六六年十一月在丹佛畫廊、一九六七年一月在普林斯頓第一百號畫廊、二月在紐約諾德勒斯畫廊、四月在堪薩斯納爾遜美術館，都是大型個展，其間還有聯展以及收藏家的購畫，所以劉國松的創作是忙碌異常。

李鑄晉分析劉國松在美國一年多的時間，和其他到國外的中國畫家，有三項不同之處：第一，到國外的中國畫家，一旦定居下來，很少走動，更談不上到處旅行了。而劉國松得到基金會的幫助，可以作全球性的遊覽參觀，看到了各地所藏的西洋歷代名作，對西洋藝術傳統有通盤的了解和感受。第二，許多中國畫家到了美國之後，在最初的一、兩年間，都在忙於吸收各種新的感受與思潮，因而在創作上暫停下來。劉國松相反的卻忙於創作，即使成天逛美術館，但回到公寓，仍然不停的作畫。在紐約的這段時間裡，美國各地的幾個個展，都在不停的需要他的新作。第三點與其他畫家不同的是，許多其他畫家到了紐約之後，吸收了當時的藝術新論，匯入當時流行的藝術思潮之中，但劉國松仍然能保持他的風格，並嘗試了一些新的材料與工具，如採用壓克力顏料與噴槍。

李鑄晉說：「劉國松這一年的作品，精彩異常，這就是說，他在美國期間，見到不少歐美名畫的原作，一方面為他們的藝術而嘆服，另一方面卻更堅信走自己創造的道路是完全沒有錯的。他的美國之行，不但沒有迷失了自己的方向，反而增加了個人的自信心。也可以說，作為一個中國畫家，他覺得自己能在世界的藝術環境中，得到他個人獨特的地位了。」

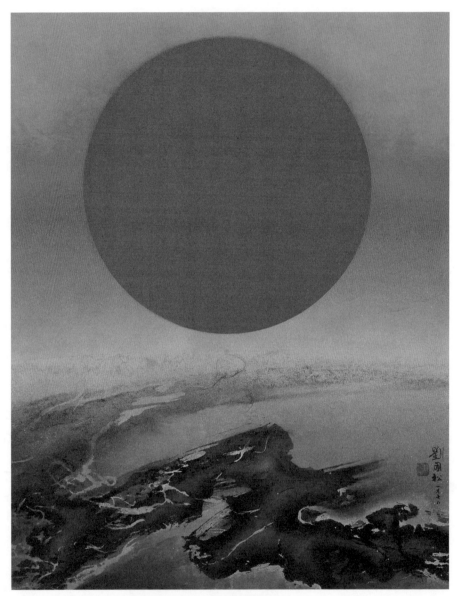

1970 年《發紫的太陽》採用壓克力顏料螢光色，在當年可算相當前衛。

郵輪

下一站，擁有悠久歷史文化的歐洲，正在等待劉國松夫婦。原本基金會已經幫他們訂好到歐洲的機票，但是劉國松和太太想到這輩子還沒有搭過豪華郵輪，便想試試，於是自己補足船票和機票的差額，請基金會為他們購買船票，搭船去英國倫敦。他們搭乘的是當時世界上最大、最快、最穩的郵輪「法蘭西號」（S. S. France）。

船上果然像他們曾經在電影上看到的豪華郵輪一樣，健身房、撞球臺、游泳池、三溫暖、電影院、舞廳、夜總會、酒吧和各式菜色的餐廳，又開了一番眼界。上船沒多久就是晚餐時間，劉國松夫婦穿著正式的服裝進了餐廳，準備好好享受一頓美食，接過侍者遞上來的菜單可愣住了，真不愧船名叫「法蘭西號」，菜單也只用「法蘭西文」，他們對法文可是一竅不通，劉國松倒是胡亂點了幾項，黎模華怕點多了外國人會想這個中國太太怎麼能吃，於是隨手指了一項。結果上菜時才知道，原來她點的是一小盤青豆，根本不夠吃，只好分劉國松點的來吃。

劉國松回憶說：「那時候我們真是土啊，又不好意思找人來問，怕丟人。」

後來他們觀察別人點菜的方式，才知道菜單上每一段都是不同的項目，一段點一個就對了，這樣就會開胃菜、沙拉、湯、主菜、甜點、咖啡都有了。於是接下來劉國松餐餐都大塊朵頤，盡情享受。

可是黎模華沒多久就開始暈船了，吐到沒力氣下床，每天都只勉強吃一點，差點沒餓死。劉國松說：「我逃難時搭船到臺灣，知道吃的愈飽就愈不容易暈船，所以我就盡量地吃，可是太太不聽我的。」

沒暈船的劉國松，充分享用了船上的設施，上健身房、游泳，找人打乒乓球，晚上則上夜總會看表演或看電影，玩得不亦樂乎；而一直暈船的黎模華則無福消受，在她痛苦期待下，法蘭西號終於橫

越大西洋，首先在距離倫敦不遠的南安普敦靠岸。暈頭轉向的黎模華一看到港口，二話不說就把劉國松拖下船，下船之後才知道還沒到倫敦，只好改搭火車到倫敦。

倫敦

倫敦是大英帝國的首都，曾經是十九世紀全世界的政治、經濟、金融、文化的重心，當時國力雖今非昔比，但仍然是氣象輝煌。劉國松夫婦走訪了泰晤士河、西敏寺、倫敦塔、白金漢宮、海德公園，以及重要的大英博物館；當然也去了其他的博物館、美術館、畫廊。

值得一提的是大英博物館。當年的大英帝國號稱「日不落國」，在全世界都有殖民地，征服、佔領過許多國家，包括兩大文明古國——中國與印度。雖說許多藏品都是巧取豪奪而來，但是藏品來源之廣泛、品質之精良，實在不是任何國家的國家級博物館可比，看一遍

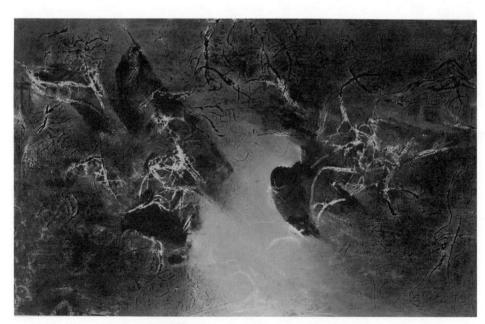

清晨 1967 58.5×95cm 設色紙本

流動的山峰　1976　94.5×57.5cm　綜合媒材紙本

大英博物館，就好像讀了一次世界史。劉國松津津有味的看了兩整天，大呼過癮。

只不過霧都倫敦陰霾的天氣，引起了他們的思鄉情緒，也惦念起孩子，這讓他們遊興大減。原來出來玩久了也是會厭倦怠的，尤其想念兩個小孩，只好經常打越洋電話回去，聽聽他們的聲音，稍解鄉愁。幸好下一站是印象派後期大師梵谷的家鄉──荷蘭，讓他們再度興起了遊興。

荷蘭

劉國松夫婦由倫敦搭飛機抵達荷蘭第一大城阿姆斯特丹，也是著名的運河交錯的水都，並以風車和鬱金香聞名。當然更吸引劉國松的是這裡的兩個世界級的美術館，一個是收藏大量梵谷作品的梵谷基金會（一九七三年改設為梵谷美術館），另一個是收藏最多林布蘭（Rembrandt）畫作的阿姆斯特丹國立美術館。

梵谷一生貧困，為精神疾病所苦，終其一生只賣出過一張畫，但對藝術卻非常執著，筆下洋溢著對生命的熱情，令人感動；而他的作品已是全世界最昂貴的藝術品，反映著真正的藝術是不會被永久埋沒的。林布蘭的年代還早過梵谷二百年，他是十七世紀最荷蘭，甚至是全世界最重要的畫家，荷蘭是十七世紀的世界強國。梵谷是這樣描述林布蘭的：「林布蘭不止是畫的精確而已，他還畫出心靈；那是一種詩，一種真正的創造，他具有高度的敏感度，使他筆下的事物不再僅存在於凡俗。他簡直就是魔術師，一位偉大的魔術師。」

丹麥與瑞典

接下來，劉國松夫婦到了丹麥和瑞典，對這兩個北歐國家，他們沒有太多的記憶，只有對瑞典的中國湯麵印象深刻。吃了太久的冷麵包和溫溫的西洋湯，加上北歐的陰冷，劉國松夫婦不僅是無精打采，簡直快要抓狂了。好不容易在瑞典首都斯德哥爾摩的郊區找到一家中國餐館，老闆是中國人，劉國松為了慎重起見，在點菜時特別用紙條寫下「要有蔥花、肉絲、青菜，最好加個蛋的熱湯麵」，他的慎重是對的，很多國外的中國餐館由於顧客以外國人居多，做出來的中國菜早就走樣了，那位老闆

果然不負劉國松所託，劉國松夫婦將熱騰騰一碗湯麵下肚，又生龍活虎起來了。

比利時

離開瑞典，下一站是比利時的首都布魯塞爾。這是一個充滿中世紀風韻的城市，有著許多巴洛克風格的建築，和著名的「撒尿小童」的雕像；此外就是位於皇家廣場的皇家美術館。該館典藏分為兩部分，一為十九世紀以前的古典美術作品，一為二十世紀的現代美術作品。前者有布勒哲爾（Peter Bruegel）、魯本斯（Peter Paul Rubens）等法蘭德斯畫派大師的作品，後者有馬格利特（Rene Magritte）和德爾沃（Paul Delvaux）的作品。

西班牙

接著，他們到了西班牙的首都馬德里，當時女作家三毛也在馬德里，她在臺灣時曾跟顧福生學畫，與五月畫會的人都很熟，也認識劉國松，所以當劉國松夫婦到馬德里時，三毛全程相陪，解決了他們語言不通的困擾，而馬德里的陽光與拉丁民族的熱情開朗，也讓他們夫婦心情愉快起來。

1967 年劉國松夫婦攝於比利時布魯塞爾。

西班牙和荷蘭、葡萄牙一樣，都是十七、十八世紀全世界的海權強國，西班牙在中南美洲曾經擁有許多殖民地，直到現在中南美洲許多國家的官方語言就是西班牙語。在馬德里，劉國松夫妻參觀了著名的普拉多美術館，這是西班牙的藝術寶庫，藏有號稱「西班牙三大藝術巨匠」的委拉斯蓋茲（Diego Velazquez）、葛雷柯（El Greco）、哥雅（Francisco Gory）的作品。馬德里還有一個藝術重鎮，就是以收藏現代藝術品為主的蘇菲亞王妃藝術中心，重要的藏品包括畢卡索和米羅的作品。

西班牙的另一個大城是巴塞隆那，有著天才建築師高第（Antoni Gaudi）所設計的聖家堂。這是一個奇異、夢幻的優美建築，令劉國松夫婦嘆為觀止，並為之深深著迷。

巴黎

下一站，是劉國松滿心期待的世界藝術之都——巴黎，是眾多中國與臺灣前輩畫家留學的首選，也是全世界學習藝術的人終其一生都想要來朝拜的聖地。劉國松夫婦在巴黎停留了一個月，是環球之旅在歐洲停留時間最長的城市。他們徹頭徹尾的參觀了舉世聞名的羅浮宮，裡面的埃及藝術館、兩河流域藝術館、希臘羅馬藝術館、歐洲中世紀及文藝復興時期藝術館，以及現代雕

1995 年劉國松與臺北的畫友於巴黎羅浮宮博物館前合影。

塑館、法國歷代繪畫和藝術館、東方藝術館等，無一錯過。

他們也參觀了印象派精華所在的奧賽美術館及現代藝術博物館。此外，巴黎的名勝古蹟如羅浮宮、凡爾賽宮、楓丹白露、凱旋門、艾菲爾鐵塔、聖母院、協和廣場、香榭麗舍大道、塞納河，以及藝術勝地蒙馬特區等，都逐一造訪。

待在巴黎的一個月中，劉國松與他的老師朱德群、畫友彭萬墀時相往來，並經常熱切討論藝術的問題，直到深夜，後來甚至被鄰居提出抗議，收到「Silence! Silence!」的紙條警告；至於與新認識的趙無極、熊秉明雖然見面不多、交談有限，但也參觀了他們的畫室，看了不少作品。

德國與奧地利

接下來先後去了德國和奧地利，德國還處在二次大戰後的恢復期，藝術上的發展有限，倒是乘船遊萊茵河，觀賞沿途兩岸造型不一、形勢險峻的古堡，令劉國松夫婦印象深刻。奧地利的首都維也納是世界音樂之都，古蹟和博物館都很多，但在黎模華眼中，劉國松對於逛博物館始終興致高昂，所有的博物館實在是大同小異，因此愈看愈提不起勁來，往往兩人一起進入博物館之後，她就先找椅子坐下休息，坐下沒多久還睡著了呢！唯獨劉國松始終精神抖擻，逛個天昏地暗。

1998 年劉國松夫婦攝於德國柏林布蘭登堡前。

瑞士與義大利、希臘

離開奧地利，他們轉往瑞士，欣賞了阿爾卑斯山的美景。接著南下義大利，這個集羅馬帝國雄風與文藝復興氣息於一身的古國，引發他們思古之幽情。他們先到水都威尼斯，欣賞了聖馬可教堂，再到文藝復興的發源地佛羅倫斯。米開蘭基羅、達文西、拉斐爾及無數的藝術家都在這裡留下傳世的傑作。劉國松夫婦在佛羅倫斯參觀了許許多多的教堂、廣場、雕像、美術館、博物館，但記憶最深的是有一次糊里糊塗的瞻仰了陌生人的遺容。那一次，他們在一個教堂門口看到有人在排隊，心想裡頭一定有好看的東西，就跟著排隊，隊伍緩緩往前移動，他們也耐心等候，一直進到了教堂裡面才知道是瞻仰遺容，由於他們後面已經排了不少人，也不好意思臨時退出，只好尷尬地跟隨人群繞場一周。出了教堂大門，夫妻倆為了自己的窘狀捧腹大笑不已。

接著，他們南下羅馬，參觀了聖彼得大教堂、萬神殿、競技場、西班牙廣場。下一站轉進希臘，他們抵達首都雅典這個歐洲文明的發源起，參觀了奉祀雅典娜女神的帕德儂神殿，和半圓形的阿迪庫斯劇場，欣賞在斷壁殘垣間所散發的振攝人心的美。不過，由於實在是離家太久了，思鄉之情與日俱增，漸漸感到意興闌珊了。

1970 年德國科隆東方美術館舉辦劉國松畫展時，在其畫展〈一個東西南北人〉的海報下所攝。

土耳其與伊朗、泰國、香港

接下來，他們去了土耳其的首都伊斯坦堡，體驗了全然不同的回教國家風格。可惜的是，當時埃及和以色列正在打仗，中國和印度關係也很緊張，使得劉國松夫妻沒能進入埃及、印度這兩個文明古國參觀遊覽，覺得非常遺憾。不過他們還是去了回教國家伊朗的首都德黑蘭，以及佛教國家泰國的首都曼谷，兩個截然不同的宗教勝地帶給他們迥異的旅遊體驗。終於，抵達了環球之旅的最後一站——香港，由於已經筋疲力竭了，又思鄉情切，他們已經無心遊覽，最後，在一九六八年十月回到他們思念的家鄉臺灣。

1993 年劉國松夫婦攝於俄國聖彼得堡的彼得大帝塑像前。

回到臺北之後，劉國松迫不急待地向畫友們簡報環球旅遊的心得，並再三鼓吹現代水墨畫的路線是正確的，前途不可限量，他的熱情與自信讓他義無反顧地再度負起領導現代畫發展的責任。

兩年的環球之旅讓劉國松大開眼界，對於藝術家而言，最寶貴的收穫，就是可以親眼看到慕名已久的世界名畫，近距離的觀看，才能夠仔細觀察其中的肌理與筆法變化，而這些不是在畫冊上看得出來的。此外，另一個重大收穫，就是讓劉國松對於水墨畫的發展更有堅定的信心，因為，第一，他看到了國外許多美術館都有收藏中國畫，唯獨缺乏現代水墨畫，那些美術館工作人員看到劉國松的現代水墨畫，都覺得出乎意料之外，而且很感興

趣，覺得這是一個正確的方向。

「他們對於林風眠、劉海粟、徐悲鴻都蠻推崇的，但覺得只有林風眠有一點創新，其他的不怎麼樣。」劉國松說。就是因為發現劉國松的水墨畫非常新穎，並且突破前人，因此才有那麼多美術館邀請劉國松開個展，還收藏他的作品。

劉國松覺得李鑄晉的所策劃的「中國新山水傳統」在美國巡迴展覽，對於推動現代水墨畫居功厥偉，美國才知道原來有許多新的水墨畫家；李鑄晉推薦劉國松獲得洛克菲勒三世獎學金，使他得以趁環球旅行之便，參加許多次展覽開幕，結識許多歐美藝術圈的重要人物，他才有成名的機會。

劉國松坦承，當時自己在臺灣放棄油畫創作，走回紙墨世界，而且堅持搞中西合璧，雖然覺得這是一條正確的路線，但

2017 年四月劉國松在山東博物館與該館典藏的《窗裡窗外之十二》合影。

是並不知道國際上對他的評價，繞了地球一圈之後發現，自己的抉擇是對的，自信心的增強對於創作者十分重要。

此外，劉國松看了當時正在流行的西方藝術，更可以掌握世界的藝術趨勢，甚至也加以應用在自己的作品之中。他坦承，自己在畫面上受到西方影響最明顯的就是硬邊藝術。（註1）

劉國松舉實例說：「如果說，在我的畫面上能看到的，那就是方方正正或是直線的線條，像是刀切的一樣。我畫《矗立》，本來像山頭，後來變為《窗裡窗外》，就是硬邊了。」

畫家的創作不可能憑空蹦出來，其所受到的影響往往是多元的，重點是如何加以融會貫通，綜合運用。劉國松的《窗裡窗外》系列是在畫面裡加上有清晰邊緣的方形，但後來又在方形裡面加上一個圓形，而這個變化是受到走馬燈的影響。一九六九年春節時，他帶孩子們去龍山寺看花燈，看到的走馬燈是一個長方形的花燈，在其上半部有一個圓洞，劉國松馬上心有所感，覺得這種結構很不錯，這是中國對稱美學的一種表現。中國的四合院都是對稱的，而廟堂裡的擺設也是對稱的，方桌上一個條几，其上方牆面掛一幅對聯，中間一個中堂，像這種對稱美學在生活中處處可見。劉國松把對稱美學運用在《窗裡窗外》系列，後來又加上圓形，整個構圖也是對稱的，這成為他的太空畫的一大特點。

劉國松兩年的環球之旅，總共訪問了十八個國家，和西柏林、香港兩個地區，參觀了將近一百座美術館和博物館，可以說應該看的都看到了，不但增加許多見聞和知識，印證了古人所說「行萬里路，勝讀萬卷書」的道理，也讓他的創作和理想，更具有信心，因為它已經接受過世界藝壇的嚴格考驗了。

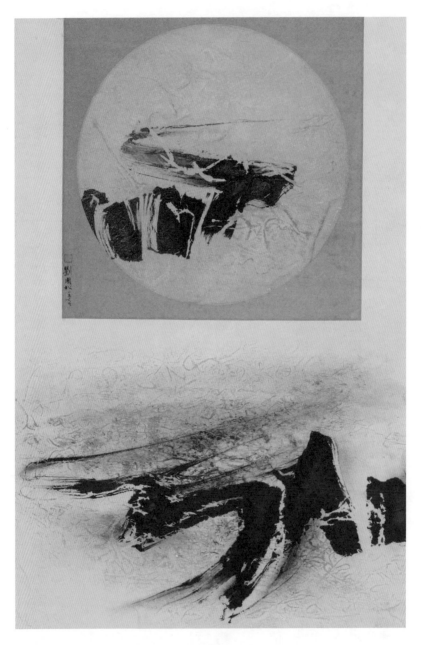

中秋節
1970　181×92cm　綜合媒材紙本

Chapter

12

深耕中國

一九八三年二月八日，劉國松畫展在北京中國美術館揭幕，美術界的人士冠蓋雲集，盛況空前。劉國松是第一位到大陸開畫展的臺灣畫家，他的現代水墨新畫風震撼了中國畫壇，引來如潮佳評，及各地美術館的不斷邀展，在接下來的三年裡，他的畫展遍及中國十八個重要城市。他所帶動的中國繪畫的現代化風潮與影響，不可限量，至今仍可謂方興未艾。隨後他在中國的展覽還是沒有間斷，就以二〇〇六年來說，他就在杭州西湖美術館，與長沙湖南博物館各舉辦了一次個展。劉國松推動中國水墨現代化的熱誠與活力，與他持續旺盛的藝術創造力，在華人藝術界，都是僅見的。

一九七一年九月，劉國松到香港中文大學藝術系任教。一九七五年暑假，他應邀到美國愛荷華大學出任客座教授，為期一年。在愛荷華期間，劉國松夫婦和愛荷華大學國際寫作中心主任保羅・安格爾和他太太聶華苓再度重逢，兩對夫婦早已認識並成為好友，也常常一起聚餐。廚藝精湛又熱情好客的黎模華，還經常協助招待國際寫作中心所邀請的各國作家。

一九七七年，保羅・安格爾退休，由太太聶華苓接任主任。當時正好是中國剛剛結束十年浩劫的

2006 年杭州西湖美術館舉辦「心源造化─劉國松作品回顧展」時，劉國松與本書作者張孟起、劉素玉於館外合影。

1981 年在中國畫研究院成立宴上，左二起為劉國松、李可染夫婦與吳作人夫婦。

文化大革命，四人幫垮臺，政治上開始鬆動，緩緩打開和西方世界交流的大門。是年，聶華苓邀請大陸作家蕭乾、畢朔望來愛荷華，正好劉國松向香港中文大學請了一年的休假，回愛荷華與妻子子女團聚，透過聶華苓的介紹，劉國松夫婦也和蕭乾、畢朔望成為好友。雙方的相識和相聚，使劉國松獲得了許多大陸藝文界發展的訊息，也引發他對大陸現代藝術的發展的關注和興趣。

而早在一九六六年劉國松環球旅行時，在美國舊金山揚德美術館聽蘇立文演講時，蘇立文就將劉國松的畫與大陸畫家李可染的畫做過比較，當時他就開始注意大陸現代水墨的發展，只是受限於大陸當時的封閉，資訊難以取得。

一九八〇年，劉國松應愛荷華州、伊利諾州藝術評論會的邀請，擔任訪問藝術家一年，其間在各大美術學院、美術館巡迴演講並教授繪畫。是年，愛荷華大學國際寫作中心邀請的大陸作家是王蒙、詩人艾青，和艾青太太高瑛。王蒙與艾青夫婦抵達愛荷華的第二天，聶華苓就將他們介紹給劉國松夫婦，彼此很快成為好友。本名蔣海澄的艾青雖富有詩名，卻與藝術有不解之緣，早年曾經就讀於林風眠任校長時的杭州國立

西湖藝術專科學校，也曾留學法國習畫，所以對於藝術與中國藝術界的發展與現況都非常熟悉，他的兩位公子艾軒和艾未未也都走上藝術創作之路，後來都活躍於中國藝壇。艾青如此背景，不但很快的和劉國松交往密切，而且交換了許多對現代藝術發展的想法。

在〈現代水墨畫發展之我見——並微觀當代香港與大陸的水墨思想〉一文中，劉國松回憶道：「一九八一年十月中，北京中國畫研究院籌備委員會，寄了一份邀請函給香港中文大學，邀請我前往北京，參加十一月一日在離開大陸三十二年後，帶著七上八下的心情首次回到了大陸。」

原來，艾青回大陸之後，帶著劉國松的畫冊去見老友江豐，向他推薦介紹劉國松，希望能夠邀請劉國松來中國參觀訪問並且舉辦畫展。江豐當時是中國美術家協會主席、中央美術學院院長，在中國美術界極具份量與影響力。江豐很用心的聽取艾青對劉國松的介紹，也很認真的看了畫冊裡的每一張作品，對劉國松的創新水墨表現大為讚賞與感動。正好中國畫研究院即將成立，要舉辦一系列的活動，也要邀請海外與港臺藝術家一起參與，江豐就推薦劉國松作為臺灣畫家的代表。

一九八一年十一月一日，由李可染擔任院長的中國畫研究院的成立大會在北京長安大街上的北京

1983 年劉國松畫展在北京中國美術館開幕，左二起為艾青、李可染、林林與劉國松合影，並簽名留念。

飯店舉行。這是中國美術界難得的盛會，各級官員、全中國著名畫家、海外貴賓等五百餘人參加。劉國松在會場上見到了聞名已久的江豐、李可染、劉海粟、吳作人、陸儼少、黃胄、葉淺予、張仃等人，以及由香港來的嶺南派大家楊善深。劉國松則是在場唯一的臺灣畫家，也算是兩岸美術交流的第一人。

大陸著名評論家郎紹君就誇獎劉國松是「第一個吃螃蟹的人」。

「吃第一口螃蟹，需要膽識和勇氣。劉國松邁出第一步，不簡單，也符合他一貫的作風和性格。」郎紹君說。（註1）

李可染為劉國松的《四序山水圖卷》題字並合影留念。

當時兩岸政治關係仍十分緊張，劉國松身為臺灣同胞，就算是由香港進入大陸，還是多所顧忌，所以不但不敢聲張，也要求北京方面不發佈新聞，也不安排媒體採訪，所以成立大會的相關新聞，都沒有劉國松的名字出現，僅以臺灣畫家一筆帶過。不過，消息還是傳回了臺北，劉國松因此被列入黑名單，不准回臺灣，一直到臺灣政府解除戒嚴之後很久，劉國松才獲准返臺。

中國畫研究院成立大會後，劉國松遊覽了紫禁城、頤和園、長城等古蹟，接著又在畫家亞明陪同下到南京遊中山陵、明孝陵，到無錫吃大閘蟹，到上海遊外灘、豫園，也見到了畫家謝稚柳和程十髮；在畫家唐雲家中還吃了大閘蟹，一次吃了七隻，創下個人紀錄；最後，到杭州遊西湖之後，就回到香港。遊玩名勝古蹟之外，也參觀了各地主要的美術館，對於所展出的當代畫作所

呈現的保守、封閉、無創新、無活力的一般現象，印象深刻，認為大陸藝壇非常需要外來的新訊息、新觀念的刺激。

中國畫研究院成立大會給劉國松的邀請函中，同時也邀請他帶兩幅畫去參加該院的成立畫展。在展出時，他見到許多觀眾在他的畫前，七嘴八舌的熱切討論，他們從來沒有想到，國畫還可以這樣畫；更有些畫家追問他是怎樣畫的，劉國松都一一詳加說明，聽者大都表示很有意思。當中國美術家協會主席江豐見到劉國松，並當面邀請他去北京舉行個人畫展時，劉國松就毫不猶疑的答應了。

劉國松不但答應江豐來大陸舉行展覽，還要求在展覽之後要舉行演講，介紹現代水墨畫的發展，以及自己的技法。江豐也同意了。

劉國松認為，大陸是中國傳統文化的大本營，畫家之多是中國歷史上空前的，是宣揚中國畫現代化最多對象的地方，也是最好的時機。為了北京的首次展出，他臨時取消了在倫敦的個展，當時這個展覽都已經在做宣傳了。為此，他還差點與他的經紀人鬧翻。

劉國松覺得在北京的展出比較有意思，北京也是比較符合他鼓吹和倡導中國畫現代化的理想地方，更具有歷史意義，這遠比在西方宣揚水墨畫，賺得一些英磅更有價值。畫展訂於一九八三年

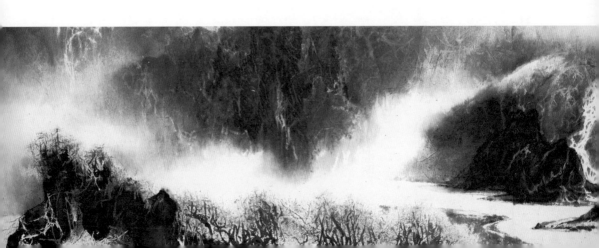

二月八日到十九日在中國美術館舉行。開幕當天，觀眾踴躍，把現場擠的水洩不通，美術界的著名人士吳作人、李可染、華君武、劉開渠、葉淺予、蔡若虹、張仃、黃冑、黃永玉等，以及艾青夫婦、吳冠中等人都參加了盛會。遺憾的是，大力促成這次展覽的江豐，卻在三個月前因心臟病突發而去世。不過，他生前先已為劉國松畫展寫了前言，稱讚劉國松：「在藝術上別具隻眼，有膽有識，不甘於墨守成規，他孜孜不倦的精心研究傳統，並從中理解另闢蹊徑的必要性。他的筆法多樣，風格別緻，清新雋永，迴異時流，獨樹一幟。期待劉國松的畫展，能夠成為內地和臺灣地區美術家交往的良好開端。」

基於推廣現代藝術思想，宣導中國畫的革命運動，劉國松要求主辦單位在畫展的同時，安排三次公開演講：第一，二十世紀西洋繪畫的發展；第二，臺灣現代繪畫的發展；第三，水墨畫的新技法。在北京中國美術館展出的演講安排在揭幕後，一連三天，在中央美術學院舉行。劉國松連續三場的演講都高朋滿座，人潮都擠到演講廳外面，還有人爬到電線桿上聽。當他講完最後一場之後，吳冠中過來緊緊握著劉國松的手，熱情激動地說：「我們有共同的語言。」令劉國松印象深刻。

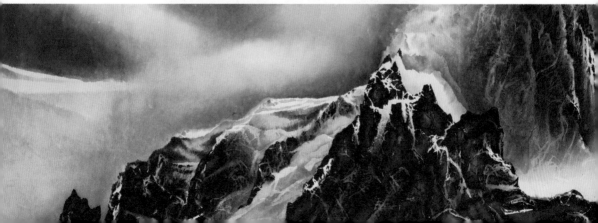

四序山水圖卷（局部） 1983 58.7×846.6cm 設色紙本

1983 年吳冠中（左）參觀北京中國美術館所舉辦的劉國松（中）個展。

1983 年劉國松夫婦應黃苗子（前排左二）、郁風夫婦（後排中）之邀吃年夜飯，前排右二為吳冠中，右一為吳步乃。

1983 年錢松喦參觀南京江蘇省美術館舉辦的劉國松畫展，簽名時留念。

黃苗子與郁風聽完演講之後，即邀請劉國松夫婦去他們家過春節，接著又在雜誌上撰文推介劉國松的藝術。而李可染，則是叫兒子李小可帶著錄音機錄下演講內容，足見他們對劉國松提倡的現代水墨畫的興趣濃厚。

劉國松在大陸的首次個展，本來只安排了北京和南京兩個城市，後來其他城市也相繼來邀請，先後共巡迴了十七個城市，除了東南各省的大都市之外，並遠至邊疆的哈爾濱、蘭州、烏魯木齊。每一次展出，他都盡可能應邀參加開幕式，同樣的做三次演講，並配合放映三百張幻燈片。但有時也因教學請假太多，不便前往出席而深感遺憾。在一九八九年之前，他也陸續去北京、重慶和濟南等地講學，也教了一批學生。

劉國松在大陸十七個城市的巡迴展覽，透過展出和演講，使他的藝術思想得到了廣泛的傳播，從而在大陸藝壇掀起了一陣「劉國松旋風」。畢竟他的呈現風格和大陸水墨畫壇的普遍風格完全不同，特別是他的「抽筋剝皮皴」、「水拓」等技法，給予大陸水墨畫家觀念上相當大的衝擊，也激發了他們對於新技法的探索和嘗試，為大陸水墨畫壇注入了新鮮活水。郎紹君就認為「臺灣成長的畫家中，大陸許多青年畫家受到他的影響，嘗試用新的手段和媒介革新中國畫，可以不誇張地說，『劉國松旋風』曾是前幾年大陸中國畫界的一個重要現象。」（註2）

李鑄晉認為，劉國松的展覽，為中國大陸的藝術界，打開了一個新的局面。本來大陸的美術自解放以來，一直受魯迅三十年代所提倡的木刻版畫運動的影響，再加上解放之初奉行蘇聯的社會寫實主義的理論，遂一直以此為宗旨，極力反對歐美抽象主義。一九八二年由波士頓博物館應美國政府之請，

辦了一個美國繪畫展，到北京與上海展出，其中十多張的抽象畫就遭到中方的反對，幾經交涉後才勉強得以展出。然而艾青等人於劉國松的畫中，卻看到了本來已存在於中國藝術傳統中的抽象美。這種超以象外的美，在劉國松的抽象手法處理下，成功地把中國傳統書畫相結合，推向更高的藝術境界，而構成一個既傳統又現代的表現形式。因此通過劉國松的作品，抽象畫就開始被大陸藝術界所接受了。

吳冠中在一九八三年《新觀察》雜誌第三期發表了一篇題為〈追求天趣的畫家〉的文章，對劉國松十分肯定，他指出，劉國松吸取了現代的抽象畫手法，又依據了中國山水畫的傳統素質。他把這兩種特質結合起來，形成他繪畫上的主要結構。劉國松在猛攻這個結構大關，他畫面的氣勢和神韻是建立在結構這個根基上的，他的結構變化多端，形體伸縮往往出人意外，隨心所欲而不逾矩，亦逾矩，逾那陳規陋矩。

名藝評家黃苗子在一九八三年《美術》雜誌第三期發表的〈水晶域·畫中詩〉文中，稱讚劉國松

1983 年南京江蘇省美術館舉辦個展前，劉國松夫婦前往拜訪劉海粟夫婦，劉海粟書寫一首詩祝賀。左起徐天敏館長、劉海粟夫婦、劉國松夫婦、孫錢先。

1983 年劉國松畫展在南京江蘇省美術館展出時之盛況。

的畫如「水晶域」，是「畫如詩」。他說：「在劉國松的作品面前，我總是感到我自己身在一個奇幻多彩的，杜甫詩中所指的『水晶域』當中，由於春天的陽光，使這個水晶域既溫暖又晶瑩變化。我們欣賞劉國松的作品，可以感覺到劉國松是一位以畫寫詩的詩人。」

持續三年的全中國密集巡迴展覽，使劉國松對大陸的畫壇，有了基本的了解，在大陸的美術界裡，也建立了相當的知名度，許多前輩畫家更對他十分支持與鼓勵。一九八四年，劉國松與李可染同時獲得了第六屆全國美展特別獎，可見他在藝術上的創新成就，已經受到中國美術界的高度肯定。

一九八五年，李可染就熱情的為劉國松創作的長卷《四序山水圖》題跋，上寫「國松藝友，匠心獨具，破時空局限，將四季山川景色薈於一圖，壯觀宏偉，展卷令人神馳不已。」陸儼少、劉海粟也分別題詩相贈，讚揚劉國松繪畫中的創新精神。

除了在大陸巡迴展覽之外，劉國松也積極的將大陸的傑出畫家，介紹到臺灣。一九八七年，臺灣的《文星》雜誌復刊，邀請劉國松撰寫藝術方面的專欄，社方希望劉國松介紹有名的畫家，復刊號第一期就看中李可染，而且要放在封面，但是劉國松認為，李可染大名鼎鼎，不必錦上添花，他打算撰文推介的是新銳的現代水墨畫家，第一位人選就是自己極為欣賞的吳冠中，但是社方不同意，因為吳冠中當時還沒沒無聞，不過劉國松很堅持，認為既然要請他擔任主筆，就要尊重他的決定，否則就另請高明，最後社方讓步了，畢竟像劉國松這樣的作者難尋，他既懂藝術，文筆又快又好，而且又熟悉中國的藝術界，當年他可是第一位深入中國的臺灣藝術家。

「大陸創新畫家」的專欄在劉國松的堅持下誕生了，他所挑選的藝術家都是富於反叛性、創造性，符合他所倡導的水墨現代化精神的人，而不管他是否有名有地位。劉國松在《文星》復刊號由當年十

1984 年劉國松畫展在上海美術館揭幕時，與朱屺瞻夫婦（中）、程十髮夫婦（右）合影。

1984 年劉國松夫婦拜訪李苦禪夫婦及其子李燕（右一）。

2002 年在北京的研討會上，左起羅四平、劉勃舒、李鑄晉、郎紹君。

以很大的篇幅介紹大陸畫家，分別是：

月的第一百一十二期一直寫到第一百二十期，直到雜誌受限經費又再度停刊為止，一共九期，每期都

〈永不斷線的風箏——吳冠中的繪畫歷程與風格〉

〈北疆大自然歌手——于志學〉

〈馳騁畫布的夢幻騎士做夢的畫家——石虎〉

〈一筆獨霸北山河：開拓邊塞畫風的大漠畫家——舒春光〉

〈優生藝術的繁殖者：面向世界、走向未來的畫家——周韶華〉

〈破壞傳統的恐怖浪子：肢解文字、振動靈魂的畫家——谷文達〉

〈西藏的畫中傳奇：苦行千里、以畫殉山的畫家——劉萬年〉

〈走在新舊時代的交接點上——海上畫家周凱〉

〈我從蠻荒中走過：鑽進原始神祕的侗族畫家——楊曉春〉

劉國松熱衷於推介青年藝術家，只要有人對水墨現代化有興趣，他一定熱情支持，真心誠意想幫

助他們，他與吳冠中的相知相遇，就是一個典型的例子。一九八一年劉國松受邀參加中國畫研究院成

立大會之後，被安排拜訪許多著名的藝術家，其中唯獨沒有吳冠中，因為吳冠中的作品在當時的中國

國畫界不受歡迎，甚至是被打壓的，劉國松在香港曾經看過吳冠中的作品介紹，對他非常有好感，因

此來到北京時，就希望能親眼見到吳冠中本人和他的作品，本來主辦方還不肯答應，後來在劉國松的

堅持之下，他們才肯帶他去見吳冠中。

吳冠中當時住在一個破舊的北京胡同裡，當劉國松一走進吳冠中住的房間時，眼眶立刻紅了，因

為那個房子實在太小太舊了，幾乎只容下一、兩個人容身，而且家徒四壁，除了一張床之外，幾乎沒有任何長物，劉國松至今還記得當年他所看到的景象，以及他與吳冠中的對話。他問吳冠中，在哪裡作畫？吳冠中用手指床板，那就是他的畫畫的地方，而畫筆、畫紙等工具就放在床板下面。

當年的吳冠中這樣落魄潦倒，劉國松卻慧眼識英雄，他回到香港之後，還時常與吳冠中通信；幾年後，吳冠中第一次去香港舉行展覽時，劉國松親自邀請他到家裡住，可見他的古道熱腸；而吳冠中也視劉國松為知音，一九八三年劉國松在北京個展時的演講之後，跑去握劉國松的手，激動地對他說：「我們有共同的語言」。這種舉動並非客套，也絕不突兀，而是惺惺相惜的真情流露。

吳冠中是抗戰之後，絕無僅有的幾個留法藝術家，一九五○年返回大陸，一直到文革末期，他的藝術幾乎都被埋沒了，直到一九七八年，大陸開始開放，才回到中央工藝美術學院。李鑄晉在一九七九年八月初在太原的美術館中，首次看到吳冠中的畫，對他十分激賞，他曾在一九九○年六月八日的《聯合報》發表〈構成一個新的體系〉一文，認為「最近十多年大陸美術界十分活躍，人才眾多，藝術空氣蓬勃，是一個可喜的現象。而促成這種新發展最有力的，有兩位畫家，一位是大陸的吳冠中，另一位是在香港的劉國松。」

李鑄晉認為，「吳冠中與劉國松二人的畫藝，都表現著同一條道路。」一言以蔽之，他們融會中西之長後，而構成一種新的體系。

李鑄晉所欣賞的這兩位藝術家，由於堅持創新，分別在兩岸都曾經受到打壓，當然，雖然劉國松所吃的苦頭遠不及吳冠中，但終究是被視為藝術的叛徒。更特別的是，他們都是因為搞抽象藝術而受到誤解，甚至遭受保守派的攻擊。

劉國松舉出一個令人印象深刻的「笑話」。一九八三年他首次在北京舉行展覽及演講，演講後他鼓勵聽眾發問，好不容易才有大膽的人遞上紙條問問題，其中一個問題是：「你們當初提倡抽象藝術、現代藝術，臺灣政府有沒有給你們壓力？」

劉國松回答說，政府完全沒有干預，但畫壇一些保守派的確是攻擊得很厲害，說搞抽象畫是「數典忘祖」、「要革中國文化的命」，甚至說他是「共產黨」。在那個年代，「紅帽子」滿天飛，只要沾上一點邊就心驚肉跳，不少畫友就因為這樣而退縮了。

沒有想到，劉國松講完這些話後，竟然全場哄堂大笑。

原來在大陸，抽象畫一向被視為「資產階級的形式主義」，搞抽象就是「資本主義走狗」、「西方帝國主義妖孽」，在文革時候，一切藝術都要為「服務社會主義」而寫實，也難怪當時在演講臺下的聽眾聽到劉國松在臺灣搞抽象畫被視為共產黨時會哈哈大笑。

其實劉國松後來坦承，當年他第一次去北京開畫展，也還有點「恐共」情結，怕進去了就會被抓起來，不過，為了推動水墨現代化，他還是鼓起勇氣去了。黎模華說劉國松像個「傳教士」，到處去傳授現代水墨畫，而且總是不計代價、不惜辛勞，幫助那些致力於現代水墨畫的畫家。劉國松除了寫文章，還幫助他們辦展覽，以及連絡展覽事宜，關於劉國松的這些努力，很多人都有同感，郎紹君不但時常耳聞，甚至親眼目睹。

一九八九年春，我在香港親見他為一位大陸青年畫家存、寄一捆水墨畫。數月後，他又讓夫人黎模華女士趁到北京之際把那捆展完的畫捎回來，並輾轉經我手送還了作者。」郎紹君在〈劉國松在大陸〉一文中，記述了好幾件劉國松默默地幫助其他藝術家的事蹟，他還寫著：「我熟悉的好幾位青

年作者都接受過劉國松的這種幫助。正是這種熱情和平易態度，使不少怯於接近名家的繪畫青年，視劉國松為忘年交。」

其實劉國松旋風不僅止於年輕畫家，與他同輩，甚至年高德邵的國畫家，對他都是既好奇又欣賞，連他演講時，李可染都派兒子去現場錄音；李可染，以及和他一樣十分強調傳統筆墨的陸儼少，都稱讚劉國松的變法精神；李苦禪去參觀劉國松的畫展時，現場有記者訪問他對劉國松作品的看法，他只回答了兩個字：「天才」。

當時大陸藝壇對於劉國松的評論，多半集中在新技法及其肌理效果，著名畫家兼評論家宋征殷曾經為文指出，劉國松的「褶拓、撕紙筋、貼紙、水拓……，將給青年畫家以新的啟示。」同樣是名畫家和評論家的王伯敏說，劉國松的「特妙其技」、「出入窮其，教人不辨其端倪」亦是指此。劉國松自己也很重視此點，每次演講時，都會介紹畫法，有時放幻燈片，有時直接現場示範，其真誠坦率與開放的態度，常令大陸畫家為之瞠目。同樣也在搞現代水墨畫的周韶華，曾在香港住了一段時日，與劉國松暢談甚久，並把握了他的各種畫法，後來完成了《劉國松的藝術構成》一書，有系統地介紹了他的各種技法、創作，還加上圖示；隨著這本書的普及，劉國松的技法更在大陸風行開來。郎紹君為文表示，幾年之內，拓印、揉紙紋諸種技巧流行開來，還出現各種新試驗，如油拓、漆拓等，他在〈劉國松在大陸〉一文中，甚至舉實例指出：「一些有影響的中青年畫家，如浙江的曾宓、北京的石虎（現居澳門）、南京的常進等，都或多或少、或隱或顯地利用製造肌理以豐富畫面。這些探索與變異，都和劉國松帶來的肌理衝擊波有些關連。」

巫山夢
1995　86.3×60.5cm　設色紙本

郎紹君還指出，「中國，摹仿是十分迅速的。」許多畫家摹仿了劉國松的技法，但是「許多人只是學了劉國松的皮毛（個別方法），未能學到他的膽敢獨造的精神，有悖於其衷。」他認為，劉國松藝術最可貴之處，就是反叛傳統，然其最終目的是要促使水墨畫現代化，而不是要否定它，也就是說，「反叛傳統才能發展傳統」。

「劉國松的挑戰始於五十年代，一九八三年開始向大陸宣傳這一主張，『八五新潮』對傳統繪畫的激烈批判，和劉國松的宣傳有某些連繫。」郎紹君此一歸結，代表劉國松在大陸藝壇的影響力並不止於現代水墨畫，甚至及於油畫界及其他藝術領域了。

李鑄晉認為劉國松在大陸推動水墨現代化的成果十分豐碩，他使得大陸的美術界對於大陸以外畫家的發展，有一個新的認識，而且很重要的一點是，對於八〇年代許多年輕的畫家產生廣大的影響。李鑄晉舉實例指出，由過去中國大陸所舉辦的幾次水墨畫雙年展，還有二〇〇一年廣東美術館的「水墨實驗二十年」及西安美術學院的「首屆西安國際抽象水墨畫大展」及學術研討會，都說明了劉國松在倡導「中國畫現代化」運動的功績，以及鼓吹「現代水墨畫」創作的成果。

「從一九六一年開始，劉國松在臺灣背負著『藝術叛徒』的罪名，揭竿而起去革中鋒的命，一路走來可說始終如一。」李鑄晉說，劉國松的影響力由臺灣到香港，而後遍及大陸各地，還到達東亞儒家文化共同體中的國家，乃至海外的華人世界。因此許多原學傳統國畫的改弦易轍，本習西畫的浪子回頭，可說是從繪畫的兩端投向融會貫通的現代水墨畫，而充分體現了講求中庸之道的中國傳統精神。

無疑的，現代水墨畫在劉國松的揚厲下，必將成為二十一世紀中國繪畫的主流，並建構起中國藝術的新傳統。

「也」字輩的美食家

劉國松喜歡吃是出了名的，但是「美食主義者」這種封號似乎不適合用在他的身上，因為他從不挑食，他固然喜愛品嚐山珍海味、燕窩魚翅等珍饈佳餚，但是一般小吃、家常小菜，他一樣甘之如飴，而且吃的興高采烈；他又胃口奇佳，食量驚人，而且消化吸收能力特別強，所有現代的養生之道在他身上好像全都失靈，他既不講究定時定量，而且也從不忌嘴，大魚大肉、海產野味，他都大塊朵頤。吃到他特別喜愛的食物，他更是絕不客氣，他有過一次大啖七隻大閘蟹的記錄，被傳為美談。

「想吃什麼就吃什麼，不必管太多啦！」

「別人吃講究吃八分飽，我都是要吃十二分飽。」

談到吃，他總是眉開眼笑，不但自己來者不拒，而且也總勸別人開懷大吃，盡情享受，想吃又擔心太多，對於健康反而不利。

「你看看我，吃東西一向百無禁忌，身體卻十分健壯。」他快樂地現身說法。

許多人都不得不承認，與他共同進餐是一件非常快樂的事，因為他是那麼喜悅地在享受所有的食物。

他認為所有的食物都有一定的營養價值，也都對人體健康有幫助。他熱愛食物，一如他熱愛繪畫，因此他不知不覺也會把兩者的關係帶進他的畫論當中。

在他那著名的論文〈當前中國畫的觀念問題〉中，就說過：

「一個孩子如要發育正常，偏食都是要不得的，凡是胃口好不忌嘴的，身體一定比較強壯，壽命自然也長多了。」

為有源頭活水來
1984　183×91.5cm　綜合媒材紙本　香港渣打銀行典藏

這是他在一九八八年十月參加北京國際水墨畫理論討論會中發表的論文，巧妙地把世界文化比喻為人體所需要的各種養分，「中國畫一定要從舊有僵化形式中解放出來，才能找到生路。如果中國畫家也想要走向世界，成為國際藝壇的一員，首先就要開闊心胸，接受世界各地文化的養分。」

劉國松以實例舉出，西洋藝術到了二十世紀後來居上，就是由於懂得吸收世界文化的養分，經過消化而創造出來的結果，例如梵谷吸收東方繪畫中黑色點和線的技巧，強調筆觸的價值；塞尚吸收東方繪畫二度空間的表現方式，放棄歐洲上千年的三度空間的寫實傳統；馬蒂斯由日本版畫及中國剪紙中得到了單純效果；畢卡索則從非洲黑人原始雕塑中獲得靈感；紐約派畫家更從中國書法的結構中吸取抽象的律動美，創造了震驚世界的抽象表現主義。

劉國松所指出的方向非常明確，中國畫想要趕上進步，甚至超越西方，當然必須不斷拚命吸收各種養分。

「劉國松啊，就是貪吃啦！還要講一大堆大道理。」

提到自己的名畫家丈夫，黎模華經常不留餘地的大力批評。她一直保留著年輕學生時代的習慣，

1974 年林海音訪問香港時所攝，左起余光中、胡金銓、林海音、胡菊人，後排左起劉國松、戴天。

指名道姓稱呼她的另一半；從來不會在人前誇讚自己的先生，則是她的另外一個習慣。如果說劉國松是快人快語的話，那麼黎模華絕對有過之而無不及，她常常以迅雷不及掩耳的方式指出劉國松的種種毛病。

「老說自己的先生有多好，那樣子真丟臉。」

她也不喜歡劉國松在大家面前對她表現得十分體貼，那一樣也很丟臉，例如，她最討厭劉國松當著大家的面幫她夾菜，害得她好難為情。可是劉國松總是改不了這個毛病。

劉令徽則觀察說：「我看我爸，真的吃得很不健康，可是我爸身體真的很好，到現在去做檢查都還非常正常。所以我們就認為不是每個人的體質都一樣。」她認為，劉國松的體質好，這是有點先天的優勢，他吃了很多高膽固醇、高油脂的食物，膽固醇比她媽還要低，他也沒有高血脂的問題，可能是大量喝綠茶的關係。

「我們都覺得很奇怪，他在大吃大喝的狀況下，指數都很標準。我們還是會提醒他，你是很幸運，可是你還是要注意一下；可是相反來看，若他身體沒有問題，我們是不是還要他改變生活習慣？也許，他體力這麼好，跟他吃得多也有關。」

他舉例說，許多鼎鼎大名的老畫家，都很能吃，身體比誰都硬朗，活得比誰都長壽。

對於太太老罵他吃太多，劉國松毫不在意，反而說：「吃得多，又能吸收消化，表示身體健康。」

一九八一年十一月他應中國畫研究院之邀，參加該院的成立大會與展覽，這是他首次與大陸的前輩畫家見面，包括李可染、劉海粟、陸儼少、吳作人等等，除了觀摩畫藝、交換作畫心得讓他大開眼界之外，還讓他發現一件非常令人驚訝的事。

「那些前輩畫家一個個都能吃，吃得比我這個年輕人還要多。」

劉國松後來得到一個結論，凡是愈能吃的，生命力就愈強，也就愈有創造力，他們在藝術上的表現也就愈精彩。有了這個結論之後，他從此就更吃得無所忌諱。

劉國松愛吃，太太黎模華則是會燒；劉國松豪爽熱情，黎模華也不遑多讓。劉國松交遊廣闊，常常呼朋引伴，包括後生晚輩，到家裡作客，甚至有時都沒有先通知太太，就把人家請到家裡吃飯，而黎模華總是有辦法變出一桌好菜，熱情款待，賓主盡歡。

由於他們兩人都好客，又能夠夫唱婦隨，無縫接軌，所以家裡經常高朋滿座，劉國松的朋友橫跨兩岸三地，他在香港的家，就成為中、港、臺，甚至是國際友人，如朱德群等各地友人往來的最佳聚點，尤其當時臺灣的朋友們到訪香港，經常到劉國松家聚會，更難得的是從大陸來香港的朋友，因為當年能夠到香港很不容易，例如吳冠中首次到香港舉辦展覽時，熱情的劉國松就邀請到自己家裡作客。

不只是藝術家經常在劉國松家聚餐，還有作家、詩人、報人，如余光中、林海音、胡菊人等，也有電影界聞人，如導演胡金銓、白景瑞等；更有其他領域人士，如科學家楊振寧於一九八五年在中文大學做訪問學人時，剛好與劉國松住同一棟樓，兩人雖然研究的領域不同，卻互相談得來而結為好友，這位諾貝爾獎得主當然也享受過黎模華的好手藝，二〇〇七年劉國松在北京故宮博物院舉辦個展時，楊振寧還親自出席剪綵，足見他與劉國松的好交情。

黎模華不僅是手藝精湛，而且用料不惜工本。出自大戶人家的她從小就很大氣，尤其認為請客絕對不可以小裡小氣，所以花再多的錢也在所不惜。她說：「菜要燒得好吃，關鍵就是講究食材。」

劉國松算是成名早，開始賣畫早，畫又賣的好的畫家，到美國巡迴展覽之後，物質條件相對於同

1985 年楊振寧（左一）與劉國松夫婦（中）、沈平（右一）在香港中文大學宿舍聚會。

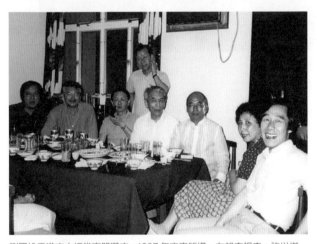

劉國松香港家中經常高朋滿座，1987 年宴客所攝，左起李錫奇、許以祺、黃永玉、朱德群、白景瑞、黎模華、劉芳剛，站立者劉國松。

時代的臺灣畫家，當然要好很多，但儘管不缺錢用，夫妻倆的生活還是相當簡樸。黎模華高級一點的衣服、皮包，劉國松的手錶、皮鞋，只要是好的，都是大女兒送的，他們自己都捨不得買。劉國松夫妻認為，節儉是由早年就養成的習慣，也沒什麼不好。

可是有兩樣劉國松夫婦不省，一是吃，二是和畫有關的支出。舉凡畫冊、裝裱、畫框等，劉國松都要求最好的品質，黎模華形容他為了要求畫冊最高品質，「花錢不眨眼」，想當年剛結婚不久，家裡存款不到一萬元，他印個畫冊居然花了四萬元。吃呢，不管是在外面吃館子，或是自己買材料回家煮，劉國松夫婦都不手軟。

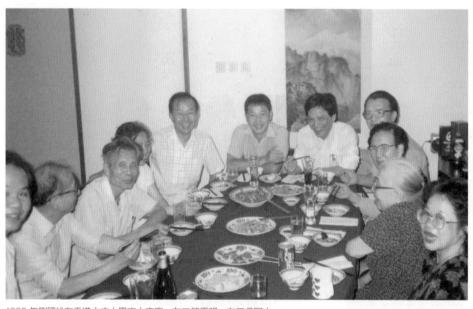

1988 年劉國松在香港中文大學家中宴客，左二熊秉明、左三吳冠中。

對於劉國松夫婦獨特的消費性格，大女兒令徽觀察入微，她說：「我媽、我爸花錢和別人不太一樣，他們在穿著上尤其捨不得，通常好的衣服都是我買給他們的。很多生活用品也很節儉，也捨不得開名牌汽車。唯獨就是捨得吃，在食物上面也很大方，我媽買魚翅、燕窩等，都很大手筆。」

其實劉國松夫婦的這種消費習慣跟很多老一輩沒兩樣，只是比較極端一些。以劉國松在國際藝壇上的地位及身價，要穿什麼名牌服飾、開什麼高級名車，都不是問題。常有朋友們勸他不要太節省，隨便賣一張畫就抵得過一部上百萬的好車了，他總是依然故我。一直到快要八十歲了，基於安全考量，才買了一部歐洲休旅車，但平常幾乎都捨不得開，照樣開著一部老舊的福特汽車，即使小毛病不少，也照開不誤。

「不是因為買不起，而是真的捨不得。」劉令徽知道，父母是苦出來的，節儉已經是生活習

慣了，而改變習慣是很困難的。不過有一點，她父母跟別人很不一樣，就是特別捨得花錢印畫冊。

「我媽媽常提到，爸爸的第一本畫冊是借錢印的，花了好多錢，他一點也不含糊，我覺得這是我爸爸敬業的地方。」劉令徽不但覺得爸爸的敬業態度很可貴，她媽媽全力支持爸爸花大錢印畫冊，也是很了不起，這的確不是一般女性做得到的。

劉國松好客，朋友、學生又多，常邀朋友回家吃飯。甚至有時忙，邀了客人回家用餐，不但忘了先告訴太太，自己還比客人晚回家。黎模華只好練就一身臨時變魔術般的手藝，能遷就冰箱中僅有的材料，馬上變出一桌菜來；如果來客是事先預約的，那當然就更豐盛了。

對於黎模華的手藝，劉國松是讚不絕口，如數家珍。一九八○年，劉國松夫婦第三次到美國愛荷華大學，參加國際寫作班。有一次，應寫作班主持人聶華苓邀請，黎模華一個人為來自各國的詩人、作家，準備了五十人份的自助餐。她使出渾身解數，烤箱裡同時烤兩隻鴨，三個鍋裡蒸著三條魚，抽空還可以在另一鍋炸東西，一會兒再換快炒。鴨烤熟了再換雞，等鴨吃完了，雞火候也到了，正好上桌，火候、時間掌握的恰到好處、有條不紊，而且色香味俱全，令在場的賓客大為佩服。

劉國松還記得那次的盛宴，他太太要做燻魚，就叫他去愛荷華河去釣，那條河的魚之多，簡直多如過江之鯽。他很快就釣了四條魚回來，黎模華料理之後，發現可能不夠五十人吃，就叫劉國松再去釣兩條。劉國松記得，他臨出門時，先前釣回來的四條魚已經下鍋了，當他再釣兩條回來時，一轉眼，六條魚竟然同時上桌了，而且火候味道還一樣好。

「我太太的手藝真是了不得啊！」劉國松一點都不吝於讚美太太。

劉令徽說，她想寫一篇〈白開水與酸辣湯〉的文章，談談父母的婚姻互動。劉國松則想寫一篇〈從

環中環
1972　84.5×84.5cm　綜合媒材紙本

牛肉燴餅到螞蟻上樹〉的文章，談談他們夫妻相處情趣。牛肉燴餅可說是黎模華對劉國松種下好感的「定情之食物」，對劉國松的意義自不待言。螞蟻上樹這道家常菜又有何值得特書之處？劉國松是山東人，對麵食、粉絲類的食物情有獨鍾，上館子就愛點螞蟻上樹這種好吃又不貴的菜。但是結婚之後就再也吃不到了，因為婚後夫妻倆上館子，每當劉國松要點螞蟻上樹時，老是被太太阻止，理由很充足：「螞蟻上樹太普通，材料也便宜，又不難作，回家做給你吃就好了。」可是，回家她就忘了；忘歸忘，下一次上館子劉國松要點這道菜，太太還是反對。

1981年11月劉國松參加中國畫研究院成立晚宴時，與李可染（中）等老畫家一起吃飯，發現他們食量很大，代表消化吸收好。

一直到一九九二年，劉國松由香港中文大學退休，準備返臺定居前夕，他們去一家常去的四川館子，劉國松又要點螞蟻上樹，太太依舊攔阻，劉國松終於忍不住對她說：「親愛的太太，我每次要點這個菜，你都不讓我點，都說要回家做給我吃，可是我們結婚已經三十年了，我還是沒吃到，今天總該讓我吃了吧？」

黎模華聽了也不禁大笑起來，劉國松這時才真的開開心心的吃了螞蟻上樹。

劉國松是真的挺愛吃粉絲，吃螃蟹粉絲煲，他都一個勁吃粉絲呢。吃完了，幸福的摸摸肚子，然後有點不好意思的說：「唉呀，不小心又吃多了！」

劉國松經常自我調侃地說，在家裡論起吃這件事，他是屬於

「也」字輩的。何謂「也」字輩？原來是黎模華心疼三個小孩，在家裡燒菜，以小孩喜歡的菜色優先，就連吃飯時間也盡量配合小孩的作息，在叫劉國松吃菜的時候，常說：「你也吃這個吧。」要不就是有客人來，太太特別下廚，為客人燒些好菜，那時劉國松「也」可以沾點口福。

自嘲是「也」字輩的劉國松，其實是在溫柔的抗議太太從不專門為他燒點好菜吃。然而抗議歸抗議，可以看得出來，他十分疼愛妻兒子女，因此在家吃飯，甘於淪為「也」字輩；從另一方面更可以看出，他確實是胃口奇佳，縱然吃遍山珍海味、大魚大肉，就連清湯寡水、酸甜苦辣，及至剩菜殘羹，都來者不拒，照單全收，而且還能能消化吸收，因而體格健壯，精力充沛，也唯有這樣得天獨厚的本領，才能擔當「也」字輩大任。劉國松雖然聲稱「從不挑食」，其實很懂得享受美食，遇到自己特別喜歡的佳肴，胃口更是奇大無比，他更是美食的行動派，例如他愛吃螃蟹，直到現在，每年香港產黃油蟹的季節，不論多忙，他都專程搭飛機去吃。由於他在香港居住過二十多年，對香港的美食如數家珍、津津樂道，像是他最愛的一家北京菜館子鹿鳴春，每次造訪香港，往往一下飛機，就一定先去報到；離開香港時，也設法再去大吃一頓，還要另外打包一鍋滿滿的雞煲翅回回臺灣。黎模華說，劉國松每次離港前去鹿鳴春吃晚餐，都要吃到打飽嗝了才覺得滿意，然後上了回臺灣的飛機，他照樣把飛機上的整份晚餐全部吃光光。

「胃口大得真嚇人，說起來簡直令人難為情！」黎模華常常取笑劉國松是大胃王，很愛爆料老公大啖美食的奇聞趣事，儘管如此，她實在不得不承認，劉國松天生就很有口福，不像她自己很多食物都不敢碰，例如羊肉、蛇肉，及一大堆叫不出名字的野味等。

像劉國松這樣的一位「也」字輩的美食家，也算是人間奇葩了。

創作源流

臺灣著名詩人，同時也是劉國松多年好友的余光中在其所寫的〈造化弄人，我弄造化——論劉國松的玄學山水〉一文中，歸納了劉國松創作源流的基本理念。他說：「當時我們共同的志願，是要為文藝的現代化找一條寬廣的出路。我們發現，復古不等於回歸，西化也不等於現代化。劉國松提醒西化派的同伴：追新與守舊同樣是陷阱。他說：模仿新的，不能代替模仿舊的；抄襲西洋的，不能代替抄襲中國的。他的看法和我完全一致。他要追求的，是中國的現代畫；我要追求的，是中國的現代詩。我們追求的對象，必須兼有民族性和時代感。」

劉國松自十四歲開始自行摸索畫譜、學習中國山水畫，在中國畫中陶醉了將近六年。在他就讀師大藝術系二年級時，中國畫對他失去了吸引力，使他覺得無路可走。就在這時，藉著雜誌、畫冊，他開始接觸西洋近代藝術新形式，非常嚮往，於是又一頭投入，開始模仿後印象派的塞尚、梵谷、野獸派的馬蒂斯、立體派的畢卡索……，乃至於抽象表現派的帕洛克。沈浸在「全盤西化」的時期，持續了將近十年。一九五七年，他和師大藝術系友合組的「五月畫會」，一開始也是以「全盤西化」為目標。模仿西洋畫風、追隨西洋最新創作思想，在他那時看來，即可超越中國傳統窠臼。

劉國松的繪畫歷程，除了小時候和裱畫店老闆學畫，以及自我摸索時期之外，進入師大藝術系之後，正式接受繪畫訓練，早期都是水彩，之後才有油畫，然後完全抽象，再回頭走中西合璧。

當年臺灣的文藝界普遍籠罩在全盤西化的氣氛中，尤其是年輕一代的知識分子。在藝術界，由於受到「一切藝術都是來自於生活的」觀念影響，年輕一代的畫家體認到應該要把那個時代表現出來，至於如何表現？就是全盤西化，其實就是有樣學樣，就像「五月畫會」的名字都是沿用法國巴黎的「五月沙龍」。但是劉國松漸漸開始質疑，覺得跟在西方的屁股後面走不對，永遠是牛後。他是五月畫會

中第一位提出自我批判的。他呼籲畫友們：「我們應該走自己的路，該走五月畫會自己的風格，不能再全盤西化下去。」

當時像五月畫會這樣的年輕輩畫家，看不起傳統國畫家模仿古人，嘲笑他們不懂得創造，但是那些自以為先進的新派畫家，包括五月畫會，當時就是一窩蜂地模仿西洋近代畫派如野獸派、表現派、立體派、超現實派等。

「那時由於我們見識的不廣，學識的淺薄，總以為模仿了一種國內還無人嘗試過的所謂『新』風格，就自認為自己思想比別人新，比別人具有現代感，目空一切，罵傳統的中國畫家不求長進，不知創造為何物。這樣在無知與淺薄中我們過了五年。」劉國松在一九六九年發表於《藝壇》的文章〈繪畫是一條艱苦的歷程〉，坦承當時的無知與自大。

「我們模仿的對象是外國人。所以我們是五十步笑百步，模仿都是模仿嘛，有何創作可言。」劉國松說：「我們既不是生活在宋、元的環境，我們去模仿宋、元的風格是不對的，我們也不是生活在西方社會，去模仿西方也是不對的。」

這種深刻的反省，是在劉國松離開臺北的熱鬧圈子而南下到成功大學作助教時滋生，那裡的寧靜與孤獨，給了他一個沈靜思考的機會。

「我漸漸覺得民族風格的重要，任何一位有創造性的畫家都離不開他自己的傳統，也無需特別排斥。這是我繪畫思想的轉捩點，也是浪子回頭的一年。」

當時，劉國松提出犀利簡潔的口號：「模仿新的，不能代替模仿舊的；抄襲西洋的，不能代替抄襲中國的。」這也成為他終生創作奉行的圭臬。

既然新的、舊的都不能模仿，西洋的、中國的也不能抄襲，只能走自己的路，但是究竟該如何走？

劉國松提出的解決方案就是中西合璧。當時五月畫會裡面對於劉國松的主張有不同看法，甚至因此爭吵得面紅耳赤。

當時風行全世界的抽象表現派，大量受到中國書法的影響。劉國松認為，這就是西洋人的「中西合璧」，既然他們走中西合璧，我們也要走中西合璧，而且，我們對東方的瞭解，甚至對西方的瞭解，都比他們更深，所以我們走中西合璧比西方人更占優勢。

劉國松最早實踐中西合璧的方法，剛開始單純只用油畫，後來為了要模仿國畫的渲染效果，才在油畫上刷上石膏，因而開創了獨一無二的「石膏畫」。

李鑄晉認為，劉國松石膏畫的工具、技法雖然是來自現代西方，但畫風意境，來自中國傳統，而風格形成，卻是抽象表現派的。

「他首次用抽象的方法來表達國畫中的崇山峻嶺、參天樹木、雨雪紛飛、泉瀑奔流等等的意境，此時，他已經初步創作出中西並兼、融合為一的作品來。」李鑄晉對劉國松的石膏畫評價頗高，而且認為已經發展為成熟的表現形式。

李鑄晉並不是最早欣賞劉國松石膏畫的人，在他與劉國松相遇之前，劉國松的石膏畫就已經賣得相當好了，而購買這批石膏畫的，主要都是外國人，後來有一位收藏家把所購買的石膏畫捐給美術館，現在主要都在美國芝加哥美術館。當時與劉國松一起在成功大學當助教的漢寶德也十分欣賞，他說：

「石膏塗得很厚，好像地形的模型，顏料在上面流出山川等形象，很像自太空高處俯視大地的景象。」

（註1）

劉國松創作石膏畫的時期，大約是他在成功大學及中原理工學院當助教時完成，差不多是在熱戀時期，這一批石膏畫，尺幅都很巨大，曾還搬到「大破廟」前，與當時還是女友的黎模華合影留念，留下了珍貴的歷史鏡頭，因為後來所有石膏畫都賣光了，劉國松自己一張也沒有留下來。

劉國松在中原理工學院建築系當助教時，結識了一批文藝界的朋友，對他後來的創作影響甚大，尤其是他參加了「吃飯會」的活動。「吃飯會」的名稱平淡無奇，與會者卻都是一時之選的菁英分子，如詩人余光中、音樂家許常惠、戲曲學者俞大綱、舞蹈家劉鳳學、藝術理論家姚夢谷、雕塑家楊英風、建築師王大閎，而畫家就是劉國松了。

「吃飯會」是每個月輪流一個人做東，東道主除了請吃飯之外，還要主講自己專攻的領域知識。所以這不是一般泛泛的餐會，更像是一個搞現代藝術運動的聚會，類似今日的文人雅集，不同文化藝術領域的人，透過這種密集而輕鬆的交流，互相學習、成長。

劉國松在這個吃飯會當中受到最大的刺激，就是聽了王大閎的一個重要理論。

家世顯赫的王大閎，擁有英國劍橋大學建築系學士與美國哈佛大學建築所碩士學位，是臺灣第一位完整接受西方現代建築教育的建築師。一九五二年回到臺灣之後，完成過許多著名的建案，包括外交部、國父紀念館

1961 年劉國松與黎模華攝於石膏畫《赤壁》、《如歌如泣泉聲》前。

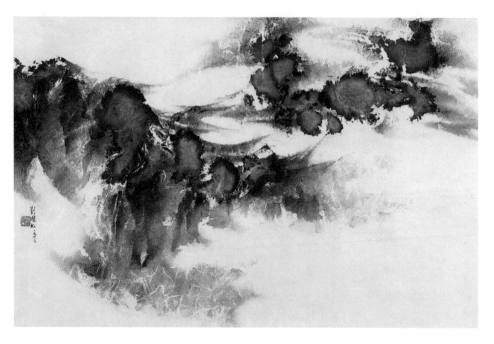

雲深不知處
1983　53.6×85.8cm　設色紙本　香港藝術館典藏

等，他的建築外觀簡潔樸素，具有現代感，又能融入傳統建築美學，就是一種中西合璧的優良典範。

在一次王大閎做東的「吃飯會」中，他談到現代建築理論中的「材料的自然主義理論」。他強調，每一種材料都有其特性，建築師必須將其特性發揮到極致，而不應該以一種材料來模仿另一種材料，這就是造假，這不但沒有意義，而且也違背美學概念。

王大閎特別舉出了幾個有名的例子，包括宮殿式建築的中國文化學院，以及位在南海路上的科學館，科學館的外觀是模仿北京天壇，都是採用鋼筋水泥建造，卻做出一些斗拱，那根本是畫蛇添足，也是一種作假。古代的建築物都是採用木頭建造，木頭的承重量、韌性有限，宮殿式的琉璃瓦很沈重，房頂的重量也很大，用一

根樑沒辦法支撐，所以必須把力量分散，而斗拱的作用就是用以撐開力量，如今使用鋼筋水泥了，根本不需要在屋頂上再做個斗拱；此外，以前的建材都是木頭，木頭最怕蟲蛀，所以在木頭上刷油漆，又因為怕太單調了，所以再加以彩繪或雕塑用來美化，現在很多採用鋼筋水泥的柱子，也刷上油漆，尤其是一些模仿木頭或竹子的柱子，那都是作假，而且一點也不美。

聽了王大閎關於建築材料學的理論，劉國松覺得像是對他當頭棒喝，就跟大一時聽朱德群對他說，「你球打得不怎麼樣」一樣，一棒把他打醒。他自問：「我用油畫來模仿水墨畫的趣味，不就跟用鋼筋水泥模仿木頭一樣？都是作假。」

他還想到臺北新公園裡的小橋、雙溪公園裡的涼亭，都是用鋼筋水泥做的，卻模仿仿竹子的外觀，還塗上綠色的油漆，真是難看哪！

聽完王大閎的演講之後，劉國松苦苦思索發揮每一種材料特性的意義。既然，他想要的是把國畫的趣味發揚光大，為何不直接用紙和墨？何必非要用濃重厚實的油畫顏料，牽強的去表現水墨的渲染、淡雅？最後他終於想通了，在〈我的繪畫觀〉中，他寫道：「所謂『中國的』並非指工具材料而言，而是在精神的表現方面而言，一個現代畫家可以選擇最適合他的工具材料。可是油畫先天上是西洋的，使人易聯想起西洋的傳統來。」

於是，他鼓起勇氣，拿起了丟棄七年之久的毛筆、宣紙、墨水，開始畫起抽象山水來。其實，早在一九六〇年開始，他就試驗過各種不同的工具、材料和技法，以求擺脫中鋒的束縛。一九六一年以後，他完全收起畫筆，而用各種拓印的新技法，當時也得到了甚為清新的效果。而到了一九六三年，當他再度拿起畫筆時，對筆的態度、握筆的感覺、使筆的方法，以及所表現在畫面上的效果，與以前

就完全兩樣了。但是過去的傳統經驗，仍然活在他的手腕之下。因此，「革筆的命」的結果，使那早已定型的傳統繪畫不見了，取而代之的是一種嶄新的繪畫形式的建立。

轉變畫風需要強大的勇氣，重回過去所擯棄的紙墨，等於否定現有的創作理念，彷彿給自己打一個巴掌；更何況當時劉國松的石膏畫賣得很好，也頗受外界好評，一旦不畫了，就會面臨現實的銷售問題，然而他還是毅然決然放棄叫好又叫座的石膏畫。從他的這種創作態度可以看出，他不是追求一時名利的泛泛之輩。

他除了有勇氣之外，還有不怕挫折的毅力，因為轉變之初，必須經過一段時間的摸索，其間充滿重重挫折。

「從一九六一到一九六三兩年的時間，那時候我非常痛苦，臺北所有的紙廠的所有紙都拿來畫，因為我畫國畫很多年，不能再回到老路上，因為已經過西方的洗禮了。」

劉國松覺得，他已經畫過抽象表現派了，如今用水墨來畫抽象表現派，就必須與西方畫家不同，而國畫最常使用的宣紙，其特性已經被過去的畫家發揮到淋漓盡致，難以有所突破，必須另闢蹊徑。

於是他不斷地做實驗，大約試用過四百種不同的紙張，過程備極艱辛。

劉國松常說，藝術家與科學家一樣，科學家在實驗室裡做實驗，而藝術家在畫室創作，也像是在做實驗。做實驗必須鍥而不捨，不計一切代價，總有一天，皇天不負苦心人，就會出現意想不到的成果。「劉國松紙」以及「抽筋剝皮皴」的發明，印證了劉國松的這個主張。

就在他一直苦於找不到滿意的紙張時，有一天進到畫室，看到一張被風吹落在地上的紙，他被紙面的白線吸引住了，那白線自然生動，美得不得了！仔細一看，原來他看到的白線是在紙張的背面，

翻到正面，才是他先前所畫的黑線。那是一張糊燈籠用的薄棉紙，裡面含有許多很細的纖維，那種纖維難以吸墨，所以用毛筆沾墨水在上面畫，是在紙張的反面。劉國松反覆地在這種紙的正反兩面作畫，發現產生的紋路多變，就出現粗細不同的白線，尤其是在紙面的纖維分布較多的地方，就出現粗細不同的白線，尤其掉，出現的白線就更多、更明顯，富有層次感，其效果就如同油彩在畫布上製造的肌理。後來，劉國松去找了紙廠，特別製作一批紙筋較粗的棉紙，比較容易撕去，以出現更多的白線。因為這紙是劉國松所研發，所以被稱為「劉國松紙」。

「劉國松紙」的研發也不是一蹴可幾，因為產生這種紙需要多一次抄紙的程序，以便附上紙筋，所以價錢較貴，而且紙廠還要求劉國松需要訂購兩令紙（一千張兩尺乘三尺的紙），方肯試做。當時劉國松很窮，但仍硬著頭皮下訂，錢則是標會來的。始料未及的是，第一批做好的紙，紙筋跟紙黏得太緊，要費很大的勁才能撕掉紙筋，同時弄出來的白色筆觸也非意料中的遒勁生動。因此他與紙廠研究磋結所在，加以改良，終於做出另一批滿意的紙。

伴隨著「劉國松紙」的出現，新技法「抽筋剝皮皴」也應運而生了。所謂「抽筋剝皮」，是指抽掉不必要的紙筋，留下生動自然的白線；而「皴」就是肌理（或紋理），就是西畫所謂的 texture。劉國松形容，在寒冷的戶外待久了，皮膚龜裂而粗糙就是「皴」。他以「筆就是點和線，墨就是色和面，皴就是肌理」做為國畫與西畫的比照。

劉國松認為，國畫的皴法經過五代、宋元畫家的努力拓展，早已到了極限，後代畫家受限於用畫筆畫皴法的觀念束縛，變不出新花樣。劉國松卻打破這種迷思，認為皴法可以用任何工具製造出來，不必非要靠一枝筆不可，例如現代水墨畫中的拓墨法有「葉脈皴」、「水紋皴」、「流沙皴」等，都

「劉國松紙」表面的紙筋紋路，及正反面墨色的不同表現。

不是用筆寫出來的。歸結到最後，他提出了以「製」代替「寫」來改革中國畫。而他發明的「抽筋剝皮皴」雖仍然用筆，但是卻採用特製的棉紙，以製造自然生動的白線，而「國畫的傳統只有由黑線組合的皴，沒見過白線，而白線的產生，無疑地增強了國畫的表現能力，也拓寬了表現範圍。」（註

2）

「抽筋剝皮皴」的出現，讓劉國松找到創作現代水墨畫的新出路，激起畫壇強烈迴響，奠立了他日後被尊為「水墨現代化之父」的基石，因為但凡能在畫史上留名千古的一代大師，必然要有前無古人的新技法，引領後人繼續前進。評論家對於「抽筋剝皮皴」都極為激賞，蘇立文就以充滿感性的文字寫道：「他運用紙張本身的紋理，在紙上撕下粗糙的紙筋，因此在畫中就顯出絲絲宛如電光火花、迂迴閃亮的紋路，在巉岩中穿越併發。這些作品不只看來栩栩如生，而且肌理優美動人。」

李鑄晉認為，劉國松用了這種新技法後，創造出一種新的繪畫語言，一方面與歐美的抽象表現派相連，但又並非模仿，完全是一種新的創造；另一方面，雖然是抽象的作品，但又與中國傳統山水畫相連，尤其是用了抽象的方法，似乎更能把握住國畫傳統山水的意境，把人世間的一切塵俗都完全洗去，達到了純樸、自然、清冷、脫俗、崇高，以及忘我的境界。

除了「革紙的命」，劉國松也要「革筆的命」。他在《雄獅美術》發表的〈我個人繪畫發展的軌跡〉寫道說：「我有了特用的紙之後，又去尋找適合我用的筆。在我的畫中，雖沒有了過去大師們所創造的各種皴法，我也不想再用他們曾經駕馭純熟的那些筆。最後讓我用的最滿意的一只『筆』，卻是軍隊裡用來刷炮筒的刷子。」不但如此，他連墨都採用建築繪圖用的大瓶製圖墨汁。

劉國松富有開創精神的特性，在畫筆、墨汁上的選擇上流露無遺。當他決心要走一條自己的路時，

劉國松在自創的「劉國松紙」上以狂草的筆法揮毫。（劉素玉攝）

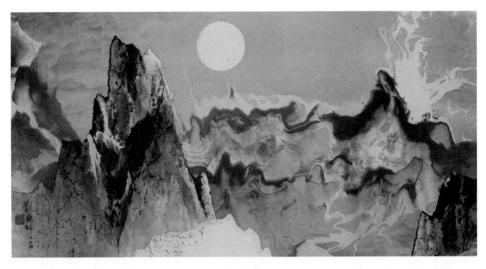

錢塘潮

1974　45×87.5cm　綜合媒材紙本　濟南，山東博物館典藏

他就要做徹底，而當他日夜苦思開創新局時，命運之神就會特別眷顧。

就在研發「劉國松紙」後不久，他看到了日本出版的石恪的《二祖調心圖》，雖然只是印刷品，卻並無礙於對他的啟發，好像靈光乍現一樣，這就是「草書入畫」的經典之作。自古以來，中國畫家就有「書法入畫」的傳統，但是前人都是運用行書、篆書、隸書入畫，而像石恪用狂草大筆觸作畫的傳統竟從中國畫史上失傳了，劉國松想將「狂草入畫」再創高峰，刷炮筒的刷子正好派上用場。

中國美術史家、故宮博物院副院長李霖燦認為，這種刷子乃用剛勁的豬鬃製成，所以畫起來有一種桀驁不馴的「賊毫」出現，在正宗書法中，這原本是一種「敗筆」，但是從抽象畫的另一個角度來看，卻另有一番奇趣，因為這不受主觀的控制，往往接近「天籟」。

當時流行於西方的抽象表現派，挪用了中國

的書法，做為他們的構圖來源，但是他們只得到中國書法的表面形式，卻沒有深入內在的精神內容，比如書法中強調的「疏可跑馬，密不透風」，作品中間的結構、疏密的分配很重要；國畫中也講究的「無畫處皆成妙境」，亦即留白的部分也很重要，甚至比黑的還重要，西方的抽象表現派並不瞭解這一點，而這正是中國畫奧妙之處。劉國松認為，西方人只注意到黑的部分，卻忽略了白的部分，他可以截長補短，把白線的張力發揚光大。

後來劉國松開始走狂草體的抽象水墨畫時，余光中還寫了一篇文章大大地讚美一番。那時，其實劉國松也已經在做水拓的實驗，但是當他開始走狂草筆法的抽象水墨畫，就停止水拓實驗了。這是他創作油畫與水墨畫青黃不接的一段特殊時期。

「狂草入畫」是劉國松丟棄石膏畫之後，建立個人風格的開始。他的終生恩師李鑄晉初次見劉國松的作品時，驚為天人，後來大力推薦劉國松給洛克菲勒三世基金會，完全就是靠這批畫。

這是劉國松非常重要的一個時期，李鑄晉詳加記錄並分析說：「這一時期的畫，如一九六四年的《寒山雪霽》、《嶺上白雲》和一九六五年的《二月的遐思》和長卷《歲月不居，春夢留痕》等都是他的代表作。在這些畫中，他用了特製的粗棉紙，用大刷子來作畫，以墨為主，間略用色，仍以傳統的顏色為多，有時他又在紙背上畫些筆墨，部分滲透過畫面來。他那種在畫面上揮掃幾筆過後，再撕掉紙筋的獨特技巧，產生了許多奇妙的肌理，用這些新的手法所創造出的抽象畫，還表現出中國傳統山水的壯麗雄偉、行雲流水般的靜逸意境，使人彷彿處身於黃山、三峽，以至於喜馬拉雅山中，脫離了塵世的喧鬧，如同進入一個優美的仙境。這與中國歷史山水畫的大師的造境，實在是一脈相承，只是在表現方法上又完全不同，它既清新、又抽象，和歐美的抽象表現派的作品，真有異曲同工之妙。

如果說克蘭因（Franz Kline）的作品是抽象表現的極峰，那麼劉國松的畫是中西融合的最高表現。」（註3）

同樣地，蘇立文對於劉國松以草書入畫也甚為欣賞，他在〈劉國松的藝術〉一文中說：「劉國松在中國書法的筆法中發現了抽象藝術的根源。書法的筆法向來不僅是形式的表現，其中還含蘊超乎形式的意義。在哲學的層面上，書法的筆法是天地之間磅礴氣勢的表現。劉國松的水墨畫看來不論是多麼抽象，卻始終含有山水的意味。」

李霖燦在對日抗戰期間曾在麗江停留四年，畫過玉龍大雪山。當他第一次看到劉國松以新技法、新效果呈現新穎作品時，十分欣賞，並自嘆弗如。他說：「雪山之美，原就在對比強烈、黑白分明和時有奇趣這一些特質之上，劉氏這種非常之紙、非常之筆和這種情趣契合無間，因之一旦畫成，和雪山的情調維妙維肖。」（註4）

李霖燦還說，自己原有雄心壯志，要為雪山畫派開宗立萬，但因不得其門而入，鎩羽而歸，劉國松未曾登玉龍大雪山，卻神理契合把雪山之美完整表達出，使他不禁大聲喝采。

一九七六年，劉國松在美國愛荷華大學藝術學院藝術圖書館讀了一本英文書——《Collage》（拼貼），介紹正在美國時興的普普藝術（POP Art）的創作手法及其源流發展。該書提到，畢卡索將形體剪好貼在畫面上，是學自馬蒂斯，而馬蒂斯晚年癱瘓在床所創作的剪紙，又是從中國傳統的剪紙藝術得來的靈感。

劉國松看完這本書，十分感嘆，中國傳統中的許多財寶自己未能開發，反而讓外國人吸收之後，創造出另一種形式，而中國人以為那是西方藝術的菁華而加以學習。

拼貼藝術是在一個主畫面上根據需要拼貼一些其他畫面，使新貼的畫面和主畫面做出適當的切割，這樣不僅使畫作平面化，而且產生了人工和設計的意味，使理性的結構加在感性的創意之上。

劉國松雖然沒有學過設計，但是他曾經在建築系教過設計，為了教學需要，投入相當的時間研究設計。在環球之旅在美國時，又在紐約見到了所有最活躍的普普藝術家，從他們那裡也吸收到許多新穎的觀念與思想。

一九六五年的下半年，劉國松開始拼貼技巧的嘗試，當時他是將畫壞了的畫中，把其中滿意的一部分撕下來，貼在另一張畫上，完成一種新的組合。

就在劉國松熱衷於拼貼畫的技法時，正好故宮博物院有一批國畫要運到美國展覽，當時香港《大公報》還批評說，臺灣人民水深火熱，沒有東西吃了，所以故宮要把國畫送去美國展覽，恐怕是要盜賣國寶。《大公報》如此一罵，臺灣當局決定，故宮作品要送出去之前及運回來之後，都要在臺灣公開展覽，以昭告天下，表示沒有掉包，臺灣的展覽地點就在當時的省立美術館。劉國松就是在那次的機緣下，看到了許多傳世之作，如沈周的《廬山高》和郭熙的《早春圖》等，而最令他震撼不已的是北宋畫家范寬的《谿山行旅圖》。

「因為那個畫相當大，看了混身雞皮疙瘩、寒毛都立起來了那種程度。我一直在那裡就覺得一股力量壓下來，好像一種冷氣壓下來，就覺得這個畫太棒了。從此我就一直在想這張畫。」經過數十年了，劉國松還記得當年受到的感動，那時他才瞭解，原來國畫也有撼動人心的力量，而並非只有描繪現實生活的現代畫；而且《谿山行旅圖》還是具象的，並非抽象畫。

在此之前，劉國松認為，只有抽象畫才是真正的畫，中國美術史和西洋美術史走的是同一條道路，

矗立之十二
1967　137.5×77cm　綜合媒材紙本

都是從寫實到寫意到抽象，才是找到繪畫的本質。就像音樂一樣，音樂是抽象的，音樂沒有模仿狗叫、貓叫，起碼當時沒有。但是范寬的《谿山行旅圖》卻不是抽象的，卻也讓他那麼感動。為了表達出對《谿山行旅圖》的感動，他創作了《矗立》系列，想要用自己的語言講出來，但是畫了十幾張，就覺得無法繼續畫下去了。後來放棄了《矗立》系列，轉變為《窗裡窗外》。

劉國松後來有一番深切的自我剖析，他說：「我和范寬都是用水墨，笛子和長簫不一樣，用不同的表現技法，因為我和范寬感受不一樣，他在那個時候看到終南山，他有那麼大的感動把它畫出來，我現在沒有看終南山，只有看他的畫的感覺，他那時的心情和我現在的心情顯然不一樣。所以我想用我現代語言要傳達那種感覺，但做了十幾張都沒有達到我的期望。」

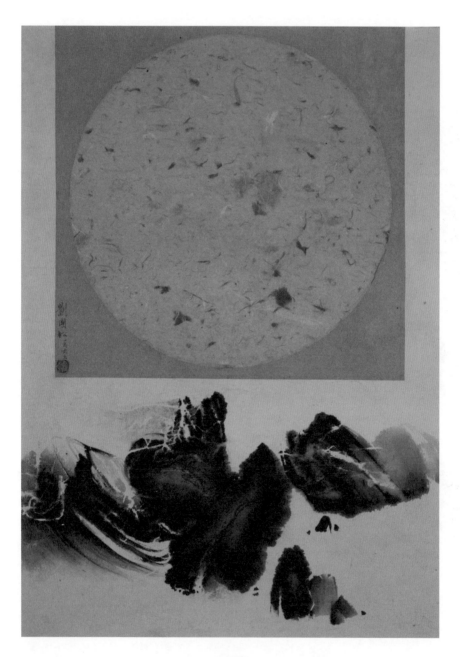

元宵節
1969　81.5×58cm　綜合媒材紙本

此後不久，他又受到「硬邊藝術」的影響，試圖以有清晰邊緣的幾何形，來打破三度空間的畫面效果，造成平坦的二度空間的畫面構成。因此將《矗立》中山石形的貼紙改為方形，貼在有書法筆觸的畫面上，並求得這種方式平面和書法筆觸的調和。一九六七年的《窗裡窗外》系列和《誰在內？誰在外？》，就是這個時期的代表作。

一九六九年的元宵節，劉國松夫婦才結束了為期兩年的環球旅行返回臺灣，和女兒、兒子團聚不久，於是趁著元宵佳節，全家一起到臺北萬華龍山寺逛花燈。龍山寺是臺北市區最有名且香火鼎盛的寺廟，供奉主神是觀世音菩薩，始建於清乾隆三年（一七三八年），每年元宵節寺方都會製作精巧花燈，懸掛寺內各處，任民眾觀賞，因此總是人山人海、香煙繚繞，一派佳節喜慶景象。

劉國松賞燈之餘就在想，如此的元宵節節慶形式，流傳可能都上千年了，大家仍然能感受到歡樂和喜悅，為什麼傳統的國畫卻難以為繼？到底傳統與現代要如何融合，才能在畫中產生新的魅力？想著想著，他突然發現方的窗和圓的燈籠，一方一圓的對比造型很有趣。回家後，他就着手完成了一幅名為《元宵節》的作品。該畫下半部仍是劉國松所擅長的抽象筆法線條的布局，上半部則是一大塊橘紅色的正方形拼貼，在正方形的裡面又有一個圓形，像是窗裡一個燈籠。這種一方一圓的構圖，正好呼應了中國人天圓地方的觀念，同時又帶有歐美正在流行的歐普藝術（OP Art）的趣味。

《元宵節》的創作成功，為劉國松的創作之路開了另一扇門。同年，美國阿波羅八號太空船首次飛近月球表面，將月球表面和漂浮在太空中的地球的畫面一起拍攝下來，傳送回地球，透過電視螢幕呈現在世人面前，這是人類第一次離開地球，在外太空看地球。當大家都在為人類的科技突破與太空探險的成功而興奮時，劉國松卻想到，如果把《元宵節》的方框框拿掉，再在圓形下方畫一個圓弧，

那就和太空人同時拍下的月球和地球的畫面的結構很相近了。於是，劉國松創作了《地球何許》系列的第一張作品，並且在五月初將這張畫送到美國，參加「主流國際美展」，沒想到初試啼聲就旗開得勝，得到了繪畫首獎。

命名為《地球何許？》（Which is Earth?）也饒富其趣，當時劉國松去看了一場名為「二〇〇一」的電影，內容描述一艘太空船飛到外太空，後來迷航了，回不到地球。這部電影啟發他的靈感，所以就把這張太空畫取名《Which is Earth?》，送去美國參加比獲獎，這是《地球何許》系列的第一張，有一位美國的收藏家買去了，後來捐給鳳凰城美術館。

「五」真是劉國松的幸運數字，他是五月生的，又組織了五月畫會，又在五月得獎，很多好事似乎都與五有關。

《地球何許》的上半部是一個圓，代表漂浮於太空的地球，下半部是一個圓弧，象徵月球。地球與月球的部分，都是以抽紙筋法和抽象線條的綜合組合來處理，呈現地球海陸山川的交錯，以及月球的凹凸不平和荒漠的感覺。

一九六九年七月二十日，美國阿波羅十一號太空船登陸月球。太空人阿姆斯壯在世界眾人的注目下，踏上月球，他所說的：「我的一小步，是人類的一大步」，成為家喻戶曉的名言，宣示了人類正式進入太空時代，人類未來在太空的任何可能性，都被打開了。

阿姆斯壯的登月壯舉，又帶給劉國松新的創作靈感，他完成了《月球漫步》一畫。這幅作品是以拼貼的手法，將美國《生活》（Life）雜誌裡太空人登月漫步的照片，剪下來直接貼在畫作上，旁邊畫上抽象水墨，象徵月球表面，藍色的背景，象徵浩瀚無盡的太空，背景上高懸的圓形，則是太空人的

地球何許

1969　150.5×78.5cm　綜合媒材紙本　美國鳳凰城美術館典藏　美國主流國際美展繪畫首獎

由《地球何許》、《太空漫步》出發，劉國松在一九六九年到一九七三年的四年裡，畫了將近三百張的太空畫，包括《地球何許》系列近一百張、《月之蛻變》系列約一百張、《子夜的太陽》十張、《距離的組織》四十張，還有日蝕、月蝕等，使劉國松「太空畫家」的名號，名揚中外。

對於劉國松的創作題材，從中國山水的意境，轉到了廿世紀最科學化的太空探險，李鑄晉認為，劉國松踏出了相當大的步伐，這在中國畫史上，可說是空前的一大進步。

宇宙的奧秘，原是早期中國畫探索的目標，唐代張彥遠在他的《歷代名畫記》的第一句就如此寫著：「夫畫者，成教化，助人倫，窮神變，測幽微，與六籍同功，四時並運，發於天然，非繇述作。」到了宋代山水畫盛行之後，這種目標，就更為明顯了，因此建立了中國山水畫的哲學傳統。到了廿世紀的科學時代，這種哲學的探求，就與科學的追尋合而為一了。人類在太空中去探求新大陸，探月與太空旅行的成功，已大開了人類的眼界，而劉國松繪畫的成功卻增大了中國傳統對自然山水的看法。

李鑄晉讚歎地說：「劉國松這個時期的作品，是集合了古今中西的種種不同因素而形成的新風格——中國現代畫。一方面，它與中國傳統的山水意境一脈相連，另一方面又與廿世紀科學的新進展息息相通。」

中國美術館研究部主任、著名美術評論家劉曦林形容，劉國松的太空畫是「對月亮的現代詩思」，劉國松筆下的月亮，就是他觀照宇宙和藝術的態度，不僅如同他在畫中所表現的春、夏、秋、冬四季共守一輪明月的永恆性，更在藝術的里程上，形成一輪不朽的明月。

故鄉——地球。

月球漫步 1969 69×85cm 綜合媒材紙本

月之律動 1973 100×68.5cm 綜合媒材紙本

劉曦林說：「如果說，阿波羅七號登月是航天科學的一個里程碑，那麼，國松君的《地球何許》、《月球漫步》則是畫月史上的一個新的起點。」（註5）

當劉國松的太空畫進入全盛時期之後，他愈來愈感覺到太空畫遠離了中國傳統，而接近西方的現代風格。在這些相同的題材、構圖的一個系列中，為了避免雷同，所以他採取了一些新的技法、工具和材料，而這些新的創作素材，大都來自美國最新的現代繪畫風格。

一九七〇年，劉國松在美國威斯康辛州教書的時候，開始受到當時極限主義的影響，用噴槍噴出畫面中星球朦朧模糊的效果，同時也將突出的「硬邊」在畫內退隱下去，而這種愈來愈西方化的現代風格的發展，是他始料未及的。一九七三年，劉國松開始思考告別太空畫，但同時要突破太空畫之前的六〇年代畫風。

一九七二年是劉國松「太空畫」創作的高峰期，他應邀舉行了許多重要的展覽，分別在美國猶他州諾根市猶他州立大學美術館、鹽湖城猶他州立大學藝術博物館、普柔蕪市布瑞根揚大學藝術博物館、菲律賓馬尼拉陸茲畫廊。同時，劉國松也應西德漢堡賀普納畫廊的邀請，由四月二十日開始，做第二次的個人巡迴畫展，在經過威斯特蘭的展出後，巡迴至慕尼黑，展覽揭幕時恰逢奧運在當地舉行。國際奧委會主席布倫達治（Avery Brundage, 1952~1972 任奧委會主席）還特別為劉國松的畫展撰寫了序言：「他已經畫過了許多風格，但都是他獨有的。同時，這些水墨畫都是傳世佳作。」

一九七三年底，劉國松重新發展以前曾經嘗試過的水拓技法，但是由於直到一九七六年，他都承擔大量的香港中文大學藝術系的行政工作，所以水拓技法的發展進度相當緩慢。

「水拓」是將墨和顏色滴在清水表面，任其在水面上擴散，或人為引導其做自由的流動，這樣水

面上就會形成如行雲流水般不規則的紋樣，然後再將畫紙鋪平水面，利用紙張吸水的特性，將水面上由墨或顏色形成的紋樣，吸附在紙面上。可想而知，水拓的形象千變萬化，為畫家繼續加工提供了豐富多樣的基礎；但是它的形成卻帶著很強的偶然性，要具體掌握則必須要有很高的技巧。

為了探索其中的奧妙，增加可控制掌握的比例，劉國松找來了各種廠牌、型號的墨汁，觀察比較其中的差異。同時再加入揮發性的油類，以增加墨色在水面流動的速度與花紋。等到技巧完全可以掌握之後，已經是一九七七年年底的事了。

於是劉國松的新畫風形成了，那就是先以水拓法得到最初的紙面形象，再以此引發想像，決定構圖和相應的技巧，再塑造意境。一九七九年所創作的《陰暗的山谷》，墨色的自然流動，聚合成酷似山谷的形象，再加上青綠色的渲染所造成的陰暗氣氛，使其具有唐朝青綠山水的遺韻。

因為水拓是自然形成，所以畫面絕少人工化的氣息，如此的創作方法和傳統的山水畫完全不同，也難以和傳統的山水畫做比較，或是做源流聯繫上的追蹤。至此，劉國松以傳統山水畫的基因培養成現代水墨畫的種子，從而造就出一個千奇百怪、不沾人間煙塵的神秘世界。清新的色調、詭譎的構想、夢幻的氣氛，成為劉國松繪畫的新世界。

李鑄晉認為，劉國松從水拓的技巧，又找到了中國山水畫的新貌。他形容道：「有像冰天雪地，一瀉千里；有像行雲流水，變化萬端；有像山崩石驚，隆隆有聲；有像清幽夜景，明月高照。然而因為技巧的微妙，效果與前兩期的完全不同，但在意境上，仍與中國傳統山水有很密切的關連。尤其是經過了水拓的方法，許多畫都有如夢境一般，現出愉快的色彩、濃厚的氣氛，很像一首抒情的詩篇，予人一種清新、奇妙、迷惑，恍如世外桃源之感。」

劉國松的水拓法運用墨色在水面上流動，形成自然紋路，作為構圖基礎。（劉素玉攝）

李鑄晉認為，這種新的表現，也就是劉國松一貫創新精神的成果。他自從臺灣師範大學畢業以來，在傳統國畫和油畫的基礎上，一直孜孜不倦的嘗試探索與實驗各種新的技巧與方法：從用沙、用石膏，到粗棉紙、撕紙筋、貼紙、噴壓克力顏料，而後水拓等，都能逐步把握各種技巧來達到目標。然而經過這些階段之後，他始終堅持創建一個屬於「二十世紀中國繪畫的新傳統」這一理想。他一直不曾脫離中國傳統山水畫意境的追求，無論用抽象或半抽象的方法，都是用來表現大自然的微妙、偉大、神奇，與那生生不息的本質。他的這種水拓的技巧，發展到一九七七年已逐漸成熟，達到他藝術創作生命的第三個高峰。

同年的另一個作品《多面的山》與同期的其他作品相比，顯示出新畫風形成過程中同一思路下的不同產物，它是以拼貼的方法使多種技巧在同一畫面中作有機的組合，使拼貼的幾個部分都是畫面中不可割捨的一個組成，每個組合之間又有必然的視覺關聯，這種關聯是藝術中的必然連繫所產生的一種複合效果。這與以前脫胎自硬邊藝術的拼貼有著本質上的不同，雖然方法類似，但是在創作觀念上是完全不同的。

到了八十年代初期，劉國松又進一步從水拓法的自然形象暗合山川景色的偶然性中，發掘出經水流而形成的山水中的岩石丘壑、飛瀑流泉、曉嵐晚霧，並且在這樣的基礎上創作了《遠眺北麓河》、《夢遊崑崙》等一系列的水拓山水。它的特點在於毫無筆觸所造就的人工氣息，把自然山川中的雄偉壯觀與變化多端表現得淋漓盡致；它沒有傳統山水畫的模式與規範，但是審美觀念又完全與傳統山水畫吻合，完全不同於西洋的風景畫。

一九八二年，為了配合北京中國美術館的展出，劉國松特別畫了一批比較具象的作品，構圖趨向

白雪是白的 1982 39.2×44.5cm 倫敦水松石山房典藏

傳統的山水布局，如《夕照》、《蜀道難》、《天池》、《日暮的感覺》。這一結構布局和與之相對應的審美情趣上的轉變，使他的畫風轉入另一個階段，和一九八五年所作的《沉入山的呼吸裡》、《千山外水長流》、《吹皺的山光》不同。隨著畫風的轉變，劉國松也修正了他對於繪畫史發展的看法，由「寫實——寫意——抽象」改為「寫實——寫意——抽象意境的自由表現」。

八〇年代中期，劉國松由於在中國大陸的展出非常頻繁，在藝術交流之外，也順道瀏覽了許多名山大川，這些遊歷經驗，也為他增加了許多創作題材。像是他看了泰山岱廟的千年古柏，就以「漬墨法」完成了《岱廟俯望》、《岱廟古柏仰望》，以抽象的手法表現古柏的蒼勁。在這一時期他還創作了一些抒情的小品，像是《夜雨戰芭蕉》、《荷塘月色》、《蓮之聯想》。這些小品的表現技巧和傳統的國畫完全不同，《蓮之聯想》還使用了拼貼的方法，可以看出劉國松刻意要和傳統國畫維持距離。

這一個時期另一個重要作品是長卷《四序山水圖卷》，傳統的中國畫家經常以四條屏的形式呈現四季山水，但將四季山水景色變化呈現在一幅長卷上的，似乎還是前無古人。正如李可染在該畫的卷首題跋所言：「匠心獨具，

突破時空侷限，將四季山川景色繪於一圖，壯觀宏偉，展卷令人神馳不已。」

蘇立文對於《四序山水圖卷》的描繪，十分詩意。蘇立文說：「這幅結構氣象萬千、變化多端，

開始時詩情洋溢，繼而歷經狂烈濃郁的夏秋，進入冰川縱橫、寧謐而壯麗的隆冬。圖卷就在這種寒冷

蕭瑟的終局中結束，使人不禁想將終局與啟端連接起來，形成周而復始的循環；或在皚皚白雪中，尋

找帶來早春訊息的紅梅。」

接下來，劉國松的代表作就是史上最大的水墨畫《源》。

美國運通銀行香港分行落成之前，建築師就在室內留下

了一片五層樓高的牆面。紐約總行藝術總監席費德（Robert

Schenfeld）與董事會商量，認為牆面是直的，香港又是一個中

國人的社會，應請一個中國畫家來畫一幅畫，掛在這個巨大的

牆面上，但是他們反對用傳統的中國畫。所以就有人建議找劉

國松畫，這不僅是因為他是中國人，又住在香港，最重要的是

他是以畫現代水墨而聞名。於是他們找到了當時劉國松的經紀

人莫士撝（Hugh Moss），當莫士撝告訴劉國松並徵求他意見

時，天生就喜歡自我挑戰的劉國松，立刻就答應接下這全世界

最大水墨畫的工作。

運通銀行總行藝術總監席費德專程由紐約來到香港，和劉

國松洽談細節。劉國松顧及畫室大小及繪製的便利，認為只能

美國哈佛大學藝術博物館典藏的劉國松作品《雲水一家》（圖左一）。

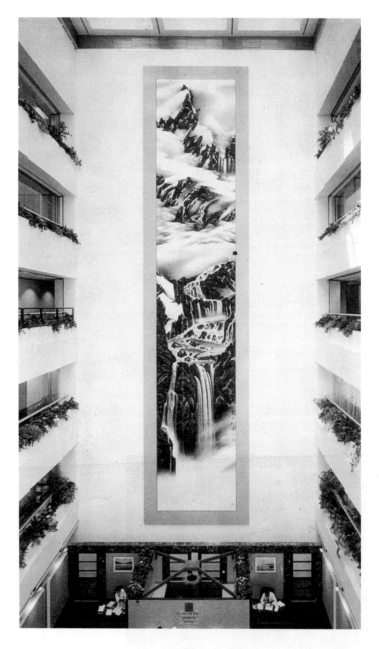

源
1989　1952×366cm　綜合媒材紙本　美國運通銀行香港分行

多面的山
1978　93×68.5cm　綜合媒材紙本

畫高二十公尺、寬四公尺，席費德認為不夠大，劉國松認為再大就沒辦法畫了，並且提出大畫配上大框也一樣能增強效果，於是席費德同意了劉國松提出的尺寸，但是希望能在三個月內完成，自信滿滿的劉國松認為沒有問題，習慣幫先生踩煞車的黎模華，則認為在創作過程中可能會發生許多無法預料的困難和問題，因而拖延了創作的時間。再加上對方一直要求劉國松先畫一個草稿，劉國松則堅持不畫草稿，甚至表示，畫好之後不滿意，對方不要都沒有關係。因此，劉國松沒有和對方簽約，就開始畫起來了，等畫完成之後，對方非常滿意，紐約總行的總裁特地到香港辦了一個盛大的落成典禮，轟動香港。

一九八九年，劉國松著手繪製這幅高二十公尺，寬四公尺的巨作，既挑戰了自己，也挑戰了歷史。

美國運通銀行香港分行位於香港本島最熱鬧的中環的太古廣場，乘電梯到三十五層至四十層的任何一層，只要出電梯就能看到那片貫穿五層樓的牆面，牆面頂端是玻璃屋頂，牆的兩側都是辦公室。和以往創作最大的不同，不僅在於大，而且是在創作之前就知道完成之後要掛在哪裡，所以劉國松在動筆之前去現場看了好幾次，構思如何創作才能在現代的金融大樓內注入現代藝術的氣氛。

構思妥了，劉國松動工了。他將家裡的客廳變成為畫室，當然面積比牆面小很多，創作也只能分段進行。他將兩張特製的紙的短邊相接，成為全幅的四公尺寬邊，如此的兩張相連為一組，一共用了二十五組，組合起來才能達到二十公尺高。劉國松回憶創作的困難說：「這麼大的畫，是一塊一塊畫再拼起來的，所以會出現一個問題，畫這塊時不記得上下塊的內容，很容易接不上。後來我想到一個辦法，畫一張拍一張照片，沒有空間把畫拼起來，就把照片拼起來，這樣就清楚之前畫的了，也才知道接下來要畫什麼。」

藍色光波 2001 56×75cm 設色紙本

完成之後，劉國松命名為《源》。

上面高聳的冰峰突出於雲間，嶙峋的巨石間流水潺潺，歷經千巖萬壑，涓涓細流形成萬丈飛瀑，宛如銀河直落九天。

劉國松由三月初動筆，期間排除一切雜事干擾，終於在五月底完成，之後運通銀行再找人裝裱，先組合為十四塊四尺乘八尺的畫面，分別裱在美國運來的厚紙板上，再貼到木板上，再搭鷹架將這十四塊木板在牆上組合固定。

七月十日下午三點，運通銀行香港分行落成典禮按照原定計畫舉行，紐約總行的總裁親自來香港主持開幕儀式，應邀出席的各界嘉賓有三、四百人，其中還有諾貝爾獎得主——物理學家楊振寧，和美術史家李鑄晉

雲水一家 1977 57×58cm 設色紙本 美國哈佛大學藝術博物館典藏

灑落的山音 1977 59.5×90cm 設色紙本 香港藝術館典藏

教授等。當人們站在電梯口看著這幅有史以來全世界最高大的水墨畫時，都為它宏偉的氣勢所感動，也認為和周圍現代的建築相當融合，並沒有受限於水墨素材，一樣呈現強烈的現代感。

現場嘉賓的交相讚譽和媒體的大幅報導，《源》在劉國松的創作歷程上，樹立了重要的里程碑，而這是用三個月的疲倦和勞累換來的。

雖然在藝術事業上已經獲得了極大的成就與極高的讚譽，劉國松依然在試驗新的技法，創作新的題材，塑造新的意境。劉國松認為，一個畫家一生所做的工作就是不斷地去解決畫面的困難，去試著將兩種對立的東西在畫面上求得適當的調合。自始至終都是在解決黑白、濃淡、輕重、明暗、精細、大小、剛柔、疏密、乾濕、虛實、自然與人工的衝突問題，使其得以調合統一。

他把創作每一張畫都當作是一個新的難題，希望讓每一天都是新的開始。他認為創作的重複就等於是停頓了自己，藝術若沒有挑戰，就等於藝術生命宣告完結；所以他以驚人的毅力和恆心，一直不斷去發掘、創造現代水墨畫的廣闊天地。

現代水墨畫進入八○年代已經逐漸為世人所接受，當時李鑄晉就指出，「現代水墨畫」一詞，已被人普遍使用，不過這個名詞，還有許多含混的地方，需要作出澄清。從一方面來說，「水墨畫」就是國畫，因為國畫乃以水墨施於宣紙之上，已經有一千多年的歷史。但從另一方面來說，「現代水墨畫」此一名詞的應用，只是最近數十年來的事，它所指涉的對象，乃與傳統國畫不同，而多少受了西方的影響，具有一種兼中西之長的作風。「現代水墨畫」主要的工具與材料，仍是傳統的毛筆、墨及紙，但其在技巧的運用與造型的表現上，卻跟傳統國畫截然不同，由此就逐漸形成了「傳統國畫」與「現代水墨畫」的區分。

李鑄晉說：「而在現代水墨畫的領域上，推動最有力的就是劉國松。」這句結語，對於窮畢生之力創作現代水墨畫的劉國松而言，可算是無上的肯定。

李鑄晉進一步申述，「所謂的『現代水墨畫』，是在六○年代初期，由於劉國松提出『中國畫的現代化』口號，而出現的一種新畫風。當時『五月畫會』的各個成員，如馮鍾睿、胡奇中及韓湘寧等，

都由油畫轉向了水墨畫的創作，莊喆亦在油畫中加入水墨趣味。『五月畫會』的藝術追求，遂在當時非常保守的台灣畫壇上異軍突起，他們極力擺脫傳統國畫的支配，決心創造出一種屬於二十世紀中國繪畫的新傳統。與此同時，四、五〇年代出國赴美的曾幼荷與陳其寬，也不約而同地在做同樣的嘗試。後來一度由紐約回香港的王季遷，以及返台定居的張大千，則打破傳統的窠臼，而建立自己的新畫風。

至於近一、二十年來，在法國的油畫家趙無極與朱德群，也偶爾畫些水墨畫了。」

李鑄晉歸結地說，這種新的藝術潮流，其實跟五〇年代台灣的文藝發展，在目的與表現上，有極其相似之處。當時的一群年輕作家們，多少受了臺大外文系教授梁實秋的影響，如白先勇、聶華苓、王文興、余光中及葉珊等，掀起了一股文藝復興的氣象，產生極大的影響。這是因為自五四運動以來，新文學的地位，早已十分穩固，因而這一群年輕的作家，迅速地建立起他們的地位。但在現代水墨畫方面，由於台灣畫壇傳統國畫的積習太深，雖然年輕畫家們也得到一些長輩的支持，如藝專校長張隆延，以及師大教授虞君質、孫多慈及廖繼春等，但現代水墨畫家的創作一直受到保守派猛烈的攻擊與打壓，甚至用政治力量去迫害他們。

從李鑄晉的回顧中，五、六〇年代現代水墨畫在台灣的發展比起學文界更加困難重重，其所遭受到的不只是藝術守舊勢力的壓迫，甚至還有政治上的迫害，而劉國松身為水墨現代化的急先鋒，其所受到的打壓也更為嚴重，所幸，他這一路走來，始終愈挫愈勇，而且總是有貴人相助，到了八〇年代，他在香港已奠立了相當名聲，過去的種種橫逆，於今已經遠離了。正是「回首向來蕭瑟處，歸去，也無風雨也無晴。」

不停止的藝事

做為一位藝術家，劉國松最令人感動之處，就在於他持續不斷的努力創作。他不斷試驗，不斷吸收，不斷自我挑戰，絕不以現狀為滿足。他「先求異、再求好」的創作理念，更激發了旺盛的創作潛能。他不斷嘗試新技法，描繪新題材，這種精神，在許多藝術家身上，並不常見。許多藝術家往往滿足於自己的成名之作，而一再重複受市場歡迎的題材與表現方式，不願嘗試，也不敢嘗試新技法、新題材。

2003年香港漢雅軒舉辦「劉國松七十年」開幕剪綵，左起張頌仁、夏佳理、劉國松。

而之所以能持續不斷的努力創作，也和劉國松獨特的人格特質有關。童年的困苦成長經驗，養成他吃苦耐勞、堅毅不屈的性格。直至目前，他依然生活簡樸，完全不沈迷於物質享受，與許多稍有名氣就安於逸樂的藝術家完全不同。他充滿自信且十分樂觀，認為只要努力，沒有什麼事做不到。他身體健康，為持續創作提供了動力。他藝術立場堅定，且行動力十足，為領軍中國水墨的現代化奮鬥不懈，一路走來，始終如一。

一九八九年夏天，高達五層樓的作品《源》在香港運通銀行中環總部的落成典禮上揭幕，轟動全香港，這是世界上最大的水墨畫，劉國松圓滿達成了一個當初沒人有把握的任務。這時，距離他飄洋過海到香港，已經十八年了。過去在臺灣藝壇他備受排擠，只因為他大力提倡現代水墨畫，把保

守的、西化的、老的、少的都得罪光了，一九七一年他滿心歡喜到香港，以為可以大展身手，海闊天空，卻是事與願違。

劉國松赴港第二年，香港藝術中心為劉國松舉辦展覽，報紙大幅報導，說劉國松儼然以第一之姿出現，竟然激怒了一批香港畫家，有一本《南北極》雜誌說他像歌女一樣到香港來撈油水，還連續罵了他一整年。劉國松實在不理解，他說：「後來看了電視 Discovery 節目才知道，所有動物都有地盤，他們也有地盤。」

一九八三年，他在大陸北京、南京等十八個城市舉辦巡迴展覽及講座，所到之處無不萬人空巷，廣受歡迎，卻也有人看不慣他與大陸的激進派，如與吳冠中等相好，大力批判他，或大罵他是臺灣特務。更諷刺的是，一九八七年底，他想要返臺探親，隔了三個月，竟然被境管單位以「多次前往淪陷區，本局依國家安全法施行細節」為由，拒絕他入境。一九八八年三月二十九日《自立晚報》以〈被拒入境，理由牽強，劉國松困惑不平〉為題，詳加報導。消息一出，藝壇一片譁然，他們紛紛為劉國松大感不平，後來透過曾經任職故宮博物院的楚戈，拿著劉國松的親筆委託信，向有關單位申請查證，直到六月二十一日，劉國松才得以坐飛機回到臺灣。

劉國松雖然出生於安徽，但骨子裡卻始終有著山東人直來直往的個性，平時做人就不拘

1996 年 7 月在「劉國松藝術研究展」開幕典禮上，劉國松接受歷史博物館館長黃光男頒贈金質獎章及獎狀。

小節，大而化之，經常得罪了人而不自知，而他對藝術及創作的看法又十分自信，難免鋒芒畢露。他對於水墨的現代化更有一種強烈的使命感，黎模華經常勸他不要「好為人師」、「好做老大」，但是他江山易改，本性難移。所以他的生活在表面上看起來像眾星拱月般熱鬧風光，私底下卻一直不是很平靜順利。一九六九年，他曾經以〈繪畫是一條艱苦的歷程〉為題，自述創作的困難過程，如今縱橫藝壇已逾半個世紀，早已名滿天下，但是他卻從不懈怠，繼續披荊斬棘，匍匐前進。他的伯樂李鑄晉曾經說過：「在某一點上來說，藝術是他生命的泉源，一種信仰，給予他勇氣和力量，抗拒所遭遇的一切艱苦困難。這種對理想的嚴肅態度及擇善固執的決心和毅力，也就是他成功的保證。」（註1）

繪製高達二十米的水墨畫《源》，是他對巨幅作品的挑戰，而在創作《源》的前兩年（一九八七年），他其實也創下一個新紀錄，就是繪製長達一三七二公分的長卷《香江歲月》，這不只是尺幅長度破紀錄，而且題材前所未有──香港海景，這是香港名人羅桂祥博士特別敦請劉國松繪製的。羅桂祥是香港家喻戶曉的豆奶品牌維他奶的創辦人，也是一位大收藏家，位於香港公園內的香港茶具文物館旁的「羅桂祥茶藝館」的茶具文物，就是他所捐贈。羅桂祥親自登門拜訪劉國松說，他看過長江、黃河與長城萬里圖，但是從來沒有看過海景萬里圖，希望劉國松可以為他畫一張香港海景長卷。劉國松當場答應，但兩年過去了，還是沒有畫出來。羅桂祥再度上門求畫，為了讓劉國松獲得創作靈感，願意提供自己的私人遊艇，讓劉國松和朋友們搭乘，暢遊香港海岸。劉國松便邀請朋友與學生將近五十人，一齊乘坐遊艇，繞了香港一天。他不但畫出香港的早晨、中午、下午，直到日落，畫出時間流動、人也在流動的氣氛，並破天荒的把城市、高樓、兵艦船、老鷹、岸邊的浪濤都鉅細靡遺地畫出，這是劉國松罕見反映乘罷遊艇回家之後，劉國松花了三個月的時間，完成了這幅

現實的具象之作，一改他的抽象畫風。他說：「沒有高樓，怎麼像香港嘛？」足見，他除了喜歡創新、喜歡接受挑戰之外，並不拘泥一格，畫地自限。二〇一四年，《香江歲月》長卷在香港佳士得秋季拍賣會上以一六八四萬港幣成交，創下劉國松個人畫作有史以來的最高拍賣記錄。

長卷的形式對於畢生倡導現代水墨畫的劉國松而言，一直都是一項很大的挑戰，除了耗費體力之外，最重要的是非常難以抽象畫呈現，所以他總共只創作了三件長卷。他的第一件長卷《歲月不居，春夢留痕》創作於一九六五年，是一件抽象性質的水墨山水，李鑄晉曾稱讚這幅長卷重現中國形式的基本精神，而整個構圖像是戲劇性的音樂與電影的形式，在在顯示出劉國松技巧出神入化，將東西兩方融合成一首偉大的交響曲。《歲月不居，春夢留痕》為當時的奧委會主席布倫達治所收藏，這件長卷就捐贈給舊金山亞洲藝術館。

劉國松的英國經紀人莫士禕非常喜歡這幅畫，因此央求劉國松為他再畫一幅相似的作品，劉國松答應了，並花了兩個月的時間完成，這就是《四序山水圖卷》。當時已搬到香港居住的莫士禕經常去看劉國松創作這幅長卷並詳實地紀錄了創作過程。這幅長卷使用的是劉國松紙，主要以抽筋剝皮皴的技法展現四季變化，比較特別的是，畫面上出現了自然景物的描繪，如海浪、田疇、野花、山峰、樹林……，這打破劉國松一貫主張的抽象為上。儘管如此，這幅畫所獲得的評價卻很高，蘇立文稱讚說：「在同一卷中，經營一年四季間天氣之變化，而又能統一調合，全幅作品連成一氣，不顯間隔，又富有新的面，這非但是前人所無，在現代也堪稱絕無僅有之作。」（註2）

這位美國知音收藏了不少他的作品，後來很多都捐給了美術館，這幅傑作氣象萬千，變化多端。」一向致力於水墨現代化的楚戈也心悅臣服地說：「這幅傑作氣象萬千，變化多端。」

在香港任教期間，劉國松還有一件自認為十分得意的事，就是一九七二年在他接任中文大學藝術系主任時，在藝術系與校外進修部創辦「現代水墨畫」課程，這是全世界第一個現代水墨畫課程，栽培了無數的現代水墨愛好者，他們當中很多一路追隨劉國松，成為推動水墨現代化的尖兵，如今香港現代水墨畫協會的會員，幾乎都是劉國松當年一手調教出來的子弟兵，其中很多已自成一家，享譽藝壇，也有人一樣以作育英才為職志，劉國松可謂桃李滿香江。

劉國松教書之餘，不忘持續創作，而創作之餘，更不忘推陳出新，一再的向自我挑戰，向過去挑戰。一九七二年開始研究「水拓法」，一九八六年再研發「漬墨法」，儘管教學與行政工作繁忙，以及藝術展覽頻仍，他永遠不會停止創作與創新。劉國松在臺南成功大學任教時結交的老友漢寶德當年就形容他是「天生的革命家」，從年輕到老年，英雄本色絲毫不變。一九九二年十月他從香港中文大學的崗位退休，並遷居臺灣，回臺之後又退而不休，立刻出任東海大學客座教授，這一年，恰逢他六十大壽，臺灣省立美術館（今國立臺灣美術館），為他舉辦了「劉國松六十回顧展」，這個展覽與前兩年（一九九○年）臺北市立美術館的回顧展，讓臺灣的藝術界一覽睽違已久的劉國松藝術全貌。

耳順之年回到臺灣的劉國松，依舊十分忙碌，展覽、創作、教學同時進行。六十四歲時，漢寶德奉教育部指派籌設臺

2002年香港現代水墨畫協會會員特赴上海參加劉國松七十回顧展並祝壽。

南藝術學院，漢寶德看重劉國松過去二十多年在香港中文大學藝術系教書的寶貴經歷，特邀他擔任造形藝術研究所教授兼所長，劉國松也欣然就任，因為作育英才一向是他的興趣。

一九九八年，美國古根漢美術館舉辦「中華五千年文明藝術展」（China 5000 Years），分別在紐約及西班牙畢爾包市的古根漢美術館舉行，歷時八個月，號稱是「一九九八年華人藝術界最受矚目的一樁大事」，是「西方破天荒對中國藝術投注大量人力、物力的展覽」。根據古根漢美術館統計，展覽期間共超過一百萬名觀眾，光是門票收入就超過一千萬美元，是該館有史以來最成功的展覽。該展覽共展出自西元前三千年迄於清代的二一九件（組）文物精品，和兩百餘件現代美術作品，其中有些文物和現代藝術品是第一次離開中國大陸，全部展品價值將近三‧三億美元。劉國松是唯一一位入選的臺灣現代畫家。該展覽的書畫部分從近現代開始，包括嶺南畫派的創始人高劍父、高奇峰，到黃賓虹、齊白石、張大千、傅抱石、李可染等，一直到五〇至八〇年代的新中國藝術，再到九〇年代的中國現代藝術，這就包括劉國松的巨幅太空畫《午夜太陽》。來自臺灣的劉國松能夠雀屏中選，擠身如此盛大規模的國際大展，實屬不易。

時年近七旬的劉國松展覽邀約不斷，而他在如此忙碌的行程中，也不忘擠出時間來遊山玩水。

一九九八年八月二日，為了親眼目睹午夜太陽的神奇，專程赴挪威最北部、也是歐洲最北部的北岬（North Cape），夏季的北岬是夜半觀日的著名景點，太陽環繞地平線而不降落，蔚為世界奇觀，擅長太空畫的劉國松，看到太陽白天由東往西走，到了晚上卻又由西往東走，感覺非常奇妙，這就激發了他創作全新的太空畫的靈感，返臺之後，他就創作了《動耶？靜耶？》系列的巨幅作品。

劉國松對於遊歷名山大川始終興趣濃厚，尤其特別喜愛雄偉壯觀的高山。一九六七年環球之旅到

了瑞士時，他與太太特別去看雪山，那是他第一次看到雪山，大受感動之餘，回到臺灣就畫了一些雪山，但是不久之後，他開始全力投入創作太空畫，於是雪山就沒有再畫下去。然而，他對雪山一直情有獨鍾，總是想要找機會再去飽覽一番。

一九八七年八月，他前往西藏旅遊，雖然由於高山症所困，一直待在拉薩，但是那裡的壯麗景色已足以令他心馳神移，他開始醞釀「西藏組曲」系列。

其實在他停止太空畫，而開始研究水拓法時，也曾經用水拓的技法畫雪山，也就是水拓做的山水，但是用了一陣子之後，覺得沒有什麼挑戰性，所以就停下來了。然而他始終想要再畫雪山，為什麼呢？他看遍了中國歷代畫家的雪山畫，覺得沒有一張畫好的，於是就想要做一個挑戰。

二○○○年，西藏大學來函想邀請劉國松去講學。劉國松心想，多年來他念念不忘再訪雪山的機會有可能實現了。這個願望後來終於達成了，只是好事多磨，過程頗為曲折。

劉國松答應去講學，不過附帶一個條件，就是希望在講學期間校方安排他去觀賞珠穆朗瑪峰。沒有想到，他的親筆回函寄出去了，卻遲遲等不到回音，他以為這件事就吹了，過了幾個月，終於收到邀請他去講學的回信了。到了西藏大學之後，校方人員才告訴他，他想要攀登珠穆朗瑪峰一事在學校裡引起很大的疑慮，因為劉國松已經六十八歲了，以如此高齡攀登世界最高峰，實在十分危險，萬一出任何狀況，誰能負起責任？不過，由於校方大多數的人都十分仰慕劉國松，非常希望請得動他，既然劉國松已經答應來講學，登雪山的事縱然有危險，他們還是可以做好萬全準備來加以因應，所以最後決議邀請他來講學了。

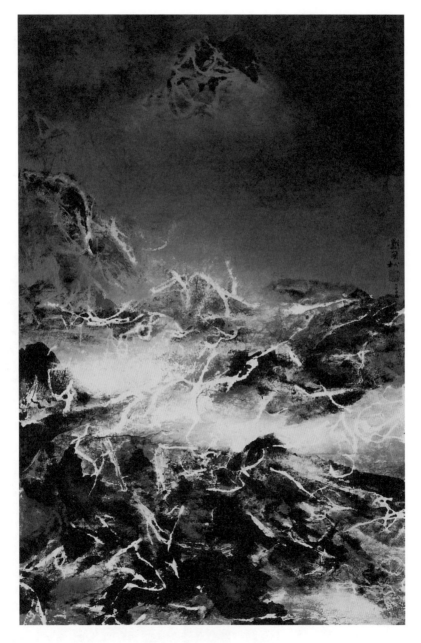

夜靜雪山空—西藏組曲之八十
2005　93×61cm　設色紙本　北京，故宮博物院典藏

劉國松至今還記得攀上珠穆朗瑪峰的前後細節，當然，還有看到壯麗的聖母峰時心情的激動與震撼。當時，劉國松在美國出生長大、正在就讀高中的外孫還陪他一起去，陪同他們祖孫兩人的還有西藏美術協會主席韓書力與一位藏族青年畫家。他們一行人到了定日，韓書力就不再前進，他再三叮嚀劉國松說：「到了探險基地的山頂上，如果天氣晴朗，風和日麗，只能待半小時，然後就要往回走；但如果到了山頂上，氣候不佳，陰天或刮大風，那麼就一刻都不能多停留，立刻下山。」劉國松祖孫兩人與藏族青年一起繼續上山。那天運氣真好，晴空萬里，視野奇佳，他深深地被山頂的奇麗美景迷住了，不禁連連讚嘆，真不愧是世界最高峰，巍峨雄偉，氣勢磅礡，山脈覆蓋著終年不化的皚皚白雪，雪白潔淨，空氣稀薄而清新，雲霧飄來飄去，變幻莫測，妙不可言。劉國松看得目瞪口呆，不知不覺竟然過了兩個多小時，最後在嚮導的再三催促下，才依依不捨地往回走。

下山之後，因為氣壓驟變，劉國松又不小心打了一個噴嚏，左耳就突然失聰，緊急送至成都就醫，

1998 年 7 月 17 日劉國松應邀參加「中國五千年文明藝術展」，開幕典禮前攝於西班牙畢爾包古根漢美術館。

1998 年 8 月 2 日劉國松專程前往挪威北岬，觀賞午夜太陽的奇觀。

2004 年 2 月香港藝術館舉辦「劉國松的宇宙」畫展時，劉國松接受媒體訪問。

卻藥石罔效，直到如今，只剩右耳聽力。不過，樂觀的劉國松卻不以為意，還覺得老天爺對他夠好了，至少還留了一隻耳朵的聽力給他。此後，他總是幽默地對人說：「好聽的話，我就用右耳聽；不好聽的話，我就用左耳聽。」黎模華也經常附和地說：「人活到這麼大把年紀了，有一點缺陷沒什麼不好，不可能凡事要求盡善盡美。」她與劉國松一樣的樂天知命。

劉國松覺得老天爺對他好還有一個理由，就是讓他在如此高齡還可以觀賞到雪山奇景，一償多年素願，由於太令他刻骨銘心，激發了他開創新作品的雄心壯志，從西藏回家之後，就開始創作醞釀了三年之久的「西藏組曲」系列了。

「西藏組曲」系列滿足了劉國松當年沒有畫夠雪山的心願，而這批畫也不同於早期的抽象寫意，而是比較具象。多年來，劉國

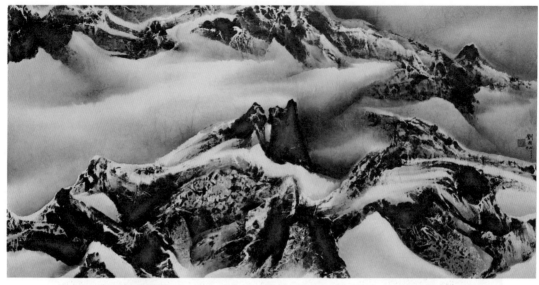

世界屋脊 2000　88×184cm　設色紙本　美國，舊金山亞洲藝術館典藏

松已修正了繪畫發展理論，就是「由寫實，到寫意，到抽象」，修正為「由寫實，到寫意，到抽象意境的自由表現」。何以說是「抽象意境的自由表現」呢？劉國松舉例說，即便是寫生，畫家面對寫生對象而畫出具體的形象，但目的並不是在畫物象本身，或是以「畫得像」為標的，而是透過物象去傳達某種理念。後來他的山水畫、太空畫，也都算是具象的，把幾個星球組合在一塊，也是具象的。後來他就不堅持抽象，只是在開始畫的時候，並沒有決定一定要表現什麼，換句話說，並不是「胸有成竹」，即使在畫雪山，也是要看紙上的紙筋分配，再決定如何著墨畫，由於每一張紙的紙筋是自然分布的，所以構圖也就千變萬化。

文學家葉維廉曾寫過一篇評論劉國松的抽象山水的文章〈與虛實推移、與素材布弈〉，標題本身就足以說明劉國松創作的特點。劉國松主張「畫若布弈」，即像下棋一樣，走一步算一步，

隨機應變，所以，即使是具象的星球、雪山，到了他的手裡，一樣可以千變萬化，最後出現的作品，都會如同法國立體派畫家布拉克所說：「每一張畫都是走向一個未知的旅程」。

同一年夏天，劉國松到九寨溝旅遊，九寨溝是四川阿壩藏族地區的景點，被聯合國教科文組織遴選為「世界自然遺產」，那裡有翠海、疊瀑、彩林、雪峰、藏情、藍冰、宛如人間仙境，其中最美麗的是清澈透明、五彩斑爛的湖水，所謂「黃山歸來不看山，九寨歸來不看水」，一點不錯。劉國松遊歷回來之後，對九寨溝的波光瀲灩難以忘懷；翌年元月大雪之後，他再度造訪，景色完全不同，有如兩個世界，但一樣美得無以復加，一樣讓劉國松心迷神馳，陶醉不已。而那一次遊歷九寨溝還發生了一個驚心動魄的插曲，就是他所乘坐的車子在下山時差一點滑落懸崖，驚險萬分。歸來之後，每次回想起來都還餘悸猶存，而九寨溝非凡無比的天然美景更讓他魂牽夢掛，因此他日夜苦思，想要把存留在腦海裡的九寨溝景色用藝術再造出來，但一如所有去過九寨溝的許多藝術家，發現這是一個艱難的任務，九寨溝的美已經臻於極致，以致於任何想再現其美景的創作都相形見絀。

劉國松鍥而不捨，費盡心思，把他過去試驗過的各種方法都拿出來演練一番，包括在一九八六年就開始嘗試、一九八七到八九年反複實驗而漸趨成熟的漬墨法，或是抽筋剝皮皴，以及他的秘密武器——描圖紙。他打破一般畫家循著自然而造型造景的常規，又別出心裁地只取局部，從「抽象意境的自由表

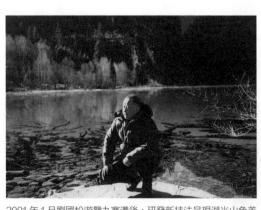

2001年1月劉國松遊覽九寨溝後，研發新技法呈現湖光山色美景。

Column 1 (rightmost): 現」出發，表達他對九寨溝的特殊心理感受。最後，他多年以來不斷演練而成的一套

Column 2: 複雜技法，融會貫通，終於得以巧奪天工的手法，表現九寨溝的綺麗風光。

Column 3: 推動九寨溝成為熱門景點的九寨天堂酒店老闆鄧鴻，在成都建設許多大型酒店、

Column 4: 會展中心，而有「成都會展王」之稱，本身也是藝術愛好者，一九八三年在北京就曾

Column 5: 經聽過劉國松演講，而成為劉國松的超級粉絲，不但大量收藏劉國松的作品，也多次

Column 6: 邀請劉國松到成都及九寨溝旅遊。鄧鴻認為，劉國松的九寨溝系列無人能出其右，是

Column 7: 所有畫過九寨溝風光的藝術家中最傑出的一位，尤其九寨溝的水景變化萬千，難以捕

Column 8: 捉，唯獨劉國松所開創的漬墨法能充分呈現，令他嘖嘖稱奇。

Caption: 劉國松研發漬墨法呈現絢麗水景，方法是在兩張紙上色，兩紙之間產生長形氣泡，達到水面波紋的效果。（劉素玉攝）

現」出發，表達他對九寨溝的特殊心理感受。最後，他多年以來不斷演練而成的一套複雜技法，融會貫通，終於得以巧奪天工的手法，表現九寨溝的綺麗風光。

推動九寨溝成為熱門景點的九寨天堂酒店老闆鄧鴻，在成都建設許多大型酒店、會展中心，而有「成都會展王」之稱，本身也是藝術愛好者，一九八三年在北京就曾經聽過劉國松演講，而成為劉國松的超級粉絲，不但大量收藏劉國松的作品，也多次邀請劉國松到成都及九寨溝旅遊。鄧鴻認為，劉國松的九寨溝系列無人能出其右，是所有畫過九寨溝風光的藝術家中最傑出的一位，尤其九寨溝的水景變化萬千，難以捕捉，唯獨劉國松所開創的漬墨法能充分呈現，令他嘖嘖稱奇。

劉國松研發漬墨法呈現絢麗水景，方法是在兩張紙上色，兩紙之間產生長形氣泡，達到水面波紋的效果。（劉素玉攝）

五彩斑斕五花海 2012 59.2×142cm 設色紙本

劉國松認為，自己以新技法開創九寨溝系列，是應證了「大難不死，必有後福」的說法，他說：「這『福』，就顯示在我創作的大突破上。」他因為克服萬難，畫出了他腦海中美麗的九寨溝，就感到無比快樂和幸福，但是這個甜美的果實難道不是他的辛勤努力換來的嗎？藝術創作之路，不是光靠想像或靈感，而是要經過無數艱難的實踐之後才形成。劉國松還衷心盼望，老天爺繼續眷顧他，讓他可以畫到一百歲。說這句話時，伴隨著他一貫的爽朗笑聲。

子曰：「其為人也，發憤忘食，樂以忘憂，不知老之將至云爾。」劉國松已近耄耋之年，卻總是笑口常開，藝術創作帶給他無窮的樂趣，難怪他總是精力充沛，生龍活虎。

2005 年 2 月 20 日臺灣創價學會舉辦「現代的衝擊———劉國松畫展」，劉國松在開幕典禮上致詞。

一峰還有一峰高

二〇〇七年四月二十六日下午，「宇宙心印——劉國松繪畫一甲子」大展在北京故宮紫禁城裡的武英殿揭幕。這個規格空前的展覽，對劉國松來說意義非凡，一是北京故宮做為中華傳統藝術的殿堂，為劉國松畢生推動的現代水墨敞開了大門，二是中國國家級最高藝術殿堂，接納了來自臺灣的水墨藝術家。

當天的開幕儀式在武英殿前的廣場舉行，來自世界各地的嘉賓魚貫湧入，盛況空前，受邀剪綵的貴賓更是冠蓋雲集，包括北京故宮院長鄭欣淼、諾貝爾物理學獎得主楊振寧、前美國堪薩斯大學中國美術史教授李鑄晉等。劉國松當天致詞時，情緒十分高昂，認為能在北京故宮展覽是他一生中最激動的時刻。

開幕當晚，執行籌劃本次展覽的香港漢雅軒負責人張頌仁特別選在北京湖廣會館為劉國松提前暖壽，並安排京劇演出賀壽。從小就喜歡看京戲的劉國松十分高興，北京湖廣會館建築古色古香，尤其是保有精美的古戲臺，除了故宮紫禁城內的兩個戲臺，北京現存的兩個古戲臺，其一在恭王府，其二就在湖廣會館了。劉國松不但愛看戲，也愛熱鬧，特別是京戲演出現場，觀眾與演員的熱烈互動，鼓掌、喝彩、聊天，還可以吃零食、嗑瓜子、喝茶……，這是劉國松童年時候最愉快的回憶，也只有老式的戲臺演出才有這種鬧哄哄的氣氛。

2007 年 4 月 26 日劉國松在北京故宮博物院武英殿前留影。

「劉國松繪畫一甲子展」開幕在武英殿前的廣場舉行開幕儀式，嘉賓雲集，前排右一為中國美術館館長范迪安。

當晚祝壽的戲碼有「鬧天宮」，這是歷久彌堅、老少咸宜的經典戲曲，屬猴的劉國松看得興高昂揚，樂不可支，全場的觀眾也十分盡興，沈浸在歡樂的氛圍之中。戲罷之後，劉國松上臺致謝時特別感性，對於在武英殿的展覽十分欣賞，認為自己為中國水墨畫的現代化努力了一生，至此可說了無遺憾矣！時年七十五歲的劉國松還發出豪語：「不求多，只求活到一百歲。還要再畫二十五年的畫！」

現場嘉賓對他因執著藝術而散發出的旺盛生命力敬佩不已，紛紛報以熱烈的掌聲。這位充滿豪情壯志的老壽星可能沒有料到，未來他的老運更加亨通，波瀾無限壯闊，更大的展覽以及更多的榮譽接踵而來，而他一生所致力提倡的現代水墨畫終於廣泛受到世人的關注，而且還是前所未有的注目。

隆重又熱鬧的展覽開幕活動結束之後，緊接著是嚴肅的學術研討會，這一直也是劉國松所看重的事，他認為配合大型展覽而舉辦相關的學術研討會，才能激起更多的火花，對於推動現代水墨運動更有相輔相成的效果。翌日，主辦單位在博物院器物處的會議室舉行了「書畫在現代藝術中的流變與波瀾」國際學術研討會，參與研討會發言並發表論文的學者專家皆為一時之選。臺北故宮博物院書畫處處長王耀庭發表〈也說臨摹、寫生、創造——臺灣畫史裡的變局〉、臺南成功大學歷史系教授蕭瓊瑞發表〈水墨變相——現代水墨在臺灣〉、北京清華大學美術系教授陳瑞林發表〈中國美

術的現代覺醒——劉國松與二十世紀中國畫變革〉、北京故宮博物院前副院長楊新發表〈從現代回歸傳統〉、美國哈佛大學藝術博物館亞洲藝術系主任毛瑞（Robert D. Mowry）發表〈當代中國水墨畫在當代〉、美國華盛頓傅立爾美術館研究員張子寧發表〈劉國松在現代水墨畫發展中的地位〉、澳洲雪梨大學藝術史論系教授姜苦樂（John Clark）發表〈中國畫傳統的再構想〉、古根漢亞洲藝術博物館館長亞歷山大・門羅（Alexandra Munroe）發表〈水墨畫辯思：屬於現代，脫離現代？〉。這場學術研討會完整的梳理了中國水墨現代化發展的歷程，以及劉國松在其中所起到的推波助瀾的作用，對於劉國松所走的以及所倡導的中國水墨現代化之路，給予高度評價。

在故宮武英殿的展覽結束之後，還繼續巡迴至上海美術館與廣東美術館展出，擴大了影響層面。劉國松現代水墨作品破天荒的在北京

「劉國松繪畫一甲子展」開幕儀式隆重，邀請國際貴賓如楊振寧（左五）、李鐵晉（左六）等參加。

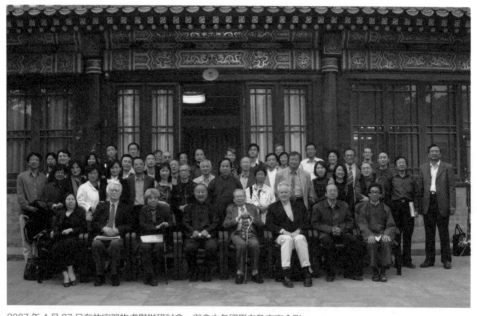

2007 年 4 月 27 日在故宮器物處舉辦研討會，與會之各國學者及來賓合影。

故宮展出，使得嗅覺敏銳的藝術市場觀察者察覺到現代與當代水墨市場蠢蠢欲動的跡象。此時中國當代油畫市場在歷經「非典」之後的井噴行情（註1），已經進入高漲入雲的瘋狂階段。劉國松為北京故宮所接納，背後的「潛臺詞」當然是中國官方對劉國松的接納。眼見中國當代油畫市場即將泡沫化，中國藝術市場風向將何去何從，劉國松的故宮展透露出相當訊息。

當二○○八年美國發生雷曼兄弟次貸危機，引發全球性經濟停滯之際，早已泡沫化的中國當代油畫市場應聲而倒，進入長時間的谷底盤整，而相對價廉的中國當代水墨市場伺機而動，準備接棒，對當代水墨藝術發展居導師地位的劉國松，其作品更加受到華人收藏家的重視，不論在畫廊的第一市場，或是拍賣公司的第二市場，劉國松的水墨畫都炙手可熱。

二○○八年三月五日，劉國松在法國巴黎八區 Galerie 75 Faubourg 畫廊舉行個展。在此之

2008 年 3 月 5 日，劉國松在法國巴黎八區 Galerie 75 Faubourg 畫廊舉行個展。

前，劉國松已經在全世界各國舉行個展近百場，卻是第一次在巴黎舉行個展。因此，連法國吉美亞洲藝術博物館館長賈西格（Dr. Jean-François Jarrige）也親臨現場，一睹這位在北京故宮開過個展的大師風采，並與他洽談未來在吉美博物館舉行個展的可能性。劉國松也很希望能夠在法國其他美術館，甚至是歐洲舉行巡迴展，讓他的現代水墨能夠為更多的歐洲人所欣賞。

巴黎的畫廊為劉國松舉辦個展，主要是因為他在中國現代水墨上具有開創性的意義，水墨畫這個中國古老的畫種，在今天能夠以全新面貌示人，劉國松是關鍵性人物。開幕酒會上，許多藝評家和畫家對劉國松的作品讚賞有加，覺得劉國松的作品與傳統國畫或其他新水墨畫很不同，面貌一新，連旅居巴黎的諾貝爾文學獎得主高行健也到場欣賞，高行健以寫作見長，但也熱愛水墨畫，因此與劉國松熱情交流現代水墨畫的心得。

劉國松此次於巴黎舉行畫展期間，還特地去拜會了當年在師範大學藝術系教過他的老師朱德群，朱德群後來到藝術之都巴黎求發展，經過數十年的努力，終於揚名藝壇，最終榮獲法蘭西學院藝術院士尊榮。劉國松當年就讀師大藝術系時，因為醉心於打籃球而幾乎荒廢藝術創作，朱德群當頭棒喝，劉國松才回頭是岸。當年的朱德群慧眼識英雄，並愛才心切，還送給劉國松一個油畫箱及畫筆。劉國

松如獲至寶，感念至今，他常常說：「當年若沒有朱德群，就沒有今天的劉國松」。

二○○八年劉國松的榮譽事蹟再增添一筆，獲頒「第十二屆國家文藝獎」美術類得主，這是臺灣最高藝文獎項，主辦國家文藝獎的國家文化藝術基金會認為，劉國松對現代水墨畫的努力創作和貢獻，成績卓越，影響深遠，是臺灣美術界重要的藝術家，在一九六○年代，以革命性的主張，參與「臺灣現代繪畫運動」，對戰後臺灣美術發展具有重大意義。劉國松長期持續性投入水墨創作，其抽象水墨畫風別具一格，展現不斷創新的努力與毅力，深獲藝評家和藝術史論者的讚許與肯定。

其實對劉國松而言，他在藝術上的成就早已名滿天下，這個臺灣的最高藝文獎只是錦上添花而已，他在兩岸的藝術界早已被譽為「水墨現代化之父」久矣，這個獎項未免來得太遲，他都已經七、八十歲了。不過，劉國松獲悉自己得獎的消息，還是相當高興，他說：「榮獲國家文藝獎，非常開心與安慰。開心的是，這個獎代表著國家級的最高榮譽；安慰的是，這是對我五十年來所作所為的一種肯定。」

九月二十六日下午，頒獎典禮在臺北賓館舉行，臺北賓館的後院，臨時搭起了舞臺和天棚，銀色的天棚和藍色的天空相映成趣。棚下冠蓋雲集，當天盛裝赴會的藝文界人士耐著炎熱，卻仍然興高采烈。國家文藝獎的頒獎典禮十分特別，頒獎者由獲獎人自己決定，通常都是由得獎主認為最瞭解自己的人擔任。當時劉國松邀請來頒獎給他的是漢寶德，漢寶德於二○○六年就是國家文藝獎建築類得主，比劉國松還早兩年獲獎，他雖然在建築界名聲響亮，但是他的才藝不僅止於建築，其文學、書法、藝術鑑賞的造詣都很高，是臺灣文化界眾望所歸的人物，而他與劉國松相識將近半個世紀，一九五九年劉國松當兵退伍之後，在廖繼春的推薦下到臺南成功大學建築系擔任郭柏川的助教，因而結識了當時

來是一向賞識他的李鑄晉教授推薦他去香港中文大學藝術系教書，才如願以償進入藝術系，但是卻不是在臺灣，從此他離開臺灣超過二十一個寒暑。

又直至四十年後，劉國松已屆七十六高齡，才獲得國家級的最高獎章，過去他在臺灣所受的委屈，終於獲得溫暖回報。不過，他最念茲在茲的還是現代水墨畫的未來。當天他有感而發地表示，中國畫已經由封建一言堂的文人畫，走入了多元化的現代風格，並且帶動了整個儒家文化共同體的其他成員國的水墨畫發展，促使整個東方畫系進入一個嶄新的領域。

他說：「現在國藝會頒給我國家文藝獎，我這一生所追求的『建立一個東方畫系的新傳統』眼見已經到來，我能不深感高興和安慰嗎？此生總算沒有白活。」

二〇〇九年三月中旬，劉國松在臺北國父紀念館舉行「宇宙心印──劉國松繪畫一甲子」回顧展，展出創作年代超過六十年，吸引了許多觀眾。

與劉國松是多年好友、一向尊稱劉國松為「劉大

劉國松榮獲第十二屆國家文藝獎美術類得主，大會介紹他對臺灣藝術的貢獻。

哥」的劉兆玄，時任行政院長，參加展覽開幕致詞時表示，每當看到氣勢壯觀的景色時就有一種感慨，因為無論繪畫或攝影都很難全面捕捉其壯麗，現已有三六〇度的高科技電影以不同視點呈現，而劉國松的繪畫卻更勝一籌，「他以抽象畫表達無窮盡，不但做到多視點，而且更提高視點，例如他的太空畫，將視點延伸到了外太空。」劉院長讚嘆的說。

謙稱曾經摸索、學習繪畫有一段時間的劉兆玄，讚嘆劉國松的繪畫表達了兩個面向的革命性：其一是技法面，例如他的多視點、高視點，以及創新紙張、筆墨用法等，改變了傳統國畫的風貌；其二是意境上，他歸結說：「劉國松繪畫的意境從山水走向宇宙，從繪畫走向哲學。」

沒想到日理萬機的行政院長對於劉國松的繪畫瞭解甚深，讓現場嘉賓都刮目相看，顯然寫過武俠小說，又開過畫展的這位院長文化底蘊深厚。當日在場的世界宗教博物館榮譽館長漢寶德隨後致詞說：「劉院長不但會做官，還會藝術評論。」

2009 年 8 月湖北省博物館將劉國松個展，和臺北歷史博物館合辦的「南張北溥」同時開幕，形成有趣的古今對話。

2009 年 8 月劉國松在湖北博物館的個展開幕留影。

時任國立臺灣藝術大學校長的黃光男特別提到，劉國松的太空畫具有劃時代的意義，他的視野與成就既是前無古人，也是後無來者。

之後，「宇宙心印——劉國松繪畫一甲子」還巡迴展覽至湖北省博物館、合肥亞明美術館、寧夏博物館、重慶中國三峽博物館。

湖北省博物館劉國松展覽開幕當日，適值湖北省博物館與臺北國立歷史博物館合辦的「南張（張大千）北溥（溥儒）展」開幕，歷史博物館館長黃永川、美術史家同時也是張大千專家的傅申都出席了開幕式。

張、溥二氏的傳統水墨與劉國松的現代水墨在同一博物館不同展廳同時展出，展開了一場古今對話，而溥儒還曾是劉國松就讀國立臺灣師範大學藝術系時的老師，劉國松臨摹溥儒的作品維妙維肖。

開幕之後，劉國松還暢遊道教勝地武當山，並直登金頂，當時他已七十八歲高齡，還是步履便捷，絲毫不顯老態。其後參觀武當山博物館，欣賞以明代為主的道教文物。

在安徽合肥亞明美術館開幕之後，劉國松亦前往黃山與宏村、西遞一遊。黃山為中國名山，且以其上

古松姿態險奇而聞名，自古取景於此的水墨畫家不可勝數，國畫大家劉海粟曾經十上黃山。劉國松的繪畫作品以抽象表現居多，偶而也會有較為具象的山水，甚至也會有松樹點景。借展覽之便，遊歷中國名山大川，也適足為繪畫找尋靈感與題材。

二〇一〇年四月，在闊別三十年後，劉國松來到英國倫敦舉辦個展，所展出的二十五幅現代水墨精品，受到英國藝術界高度讚譽，連大英博物館都有意收藏作品。

籌辦劉國松倫敦展的藝術經紀人高豪斯（Michael Goedhuis）表示，劉國松是上世紀五〇年代末期第一位認真研究西方藝術的華人藝術家。他花了四十年的時間，創造一種新的語言，將西方藝術的概念帶進中國古典的文明裡，將西方與中國融合，賦予中國藝術新生命。高豪斯並認為，劉國松在中國畫的現代化上，扮演了先驅與推手的關鍵角色。

專程前往觀賞該展覽的中華民國駐英代表張小月，對於來自臺灣的水墨畫家能在倫敦舉行展覽，並獲得當地文藝界高度肯定，甚至連名列世界三大博物館之一的大英博物館都有意願購藏其作品，認為這是無上的榮耀。她說：「畫作十分特殊，畫中的境界看來十分開闊，有很強的東方元素，看了之

2009 年劉國松在湖北博物館的巡展開幕後，參訪名勝古蹟及博物館，與各地嘉賓交流。筆者夫婦（後排右一、二）也受邀為座上賓。

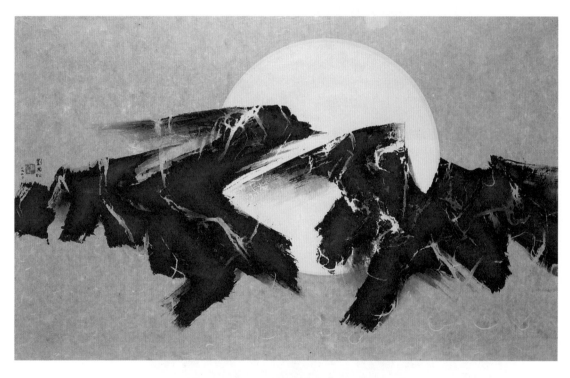

日月浮沉
1970 57.7×94.8cm 設色紙本 倫敦，大英博物館典藏

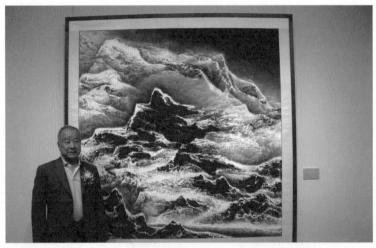

劉國松與參加上海世博會的水墨作品《珠穆朗瑪峰》合影。

2010 年 6 月，劉國松在上海世博會舉辦的「光華百年」特展現場留影。

後內心很震撼，也為劉國松的成就感到驕傲。」

對於藝術家來說，作品被重要美術館、博物館典藏，是莫大的光榮。因為但凡美術館或博物館要典藏某位藝術家的某件作品，必然會先經由學者專家所擔任的典藏委員討論與審核，愈是重要的美術

館、博物館，其典藏委員必然是世界知名的學者專家，作品經過世界知名學者專家認可，就是對藝術家的最大肯定。當時大英博物館所相中的都是太空畫。劉國松的太空畫系列作品之所以備受青睞，因為反映了藝術家對於太空船脫離地球進入太空此一人類重大突破的敏銳觀察與藝術迴響，當時全世界知悉人類此項創舉的藝術家不知凡幾，卻只有劉國松受到感動與啟發，並成功的將其轉換為藝術作品。

在技法上結合當時流行的拼貼與硬邊主義，加上個人獨創的狂草筆法與抽筋剝皮皴，劉國松以亙古太空為創作題材，以畫面詮釋他對於變動不居星球關係的瞬間捕捉。

在此之前，大英博物館所典藏的在世華人藝術家的作品，僅有當時仍健在的大陸畫家吳冠中的作品，只是那件作品為吳冠中贈送予大英博物館。現在對於劉國松的作品則是意欲購買，兩者的意義大不相同。如果大英博物館購買劉國松的作品成真，將是對劉國松現代水墨藝術最大的肯定和鼓舞。直到二〇一一年，這件美事終於成真了，該博物館幾經慎重考量，挑選了劉國松在一九七〇年創作的太空畫《日月浮沉》，該畫題材別出心裁，日月同時入畫，氣勢蒼茫，意境悠遠，可謂前無古人，後無來者。這幅畫的典藏對大英博物館而言意義重大，不但將館內中國傳統畫與中國現代畫的收藏連結起來，同時意味著中國現代水墨畫的創新與脈絡歸功於臺灣。

二〇一〇年，上海市在浦東舉行了世界博覽會，這是繼二〇〇八年北京舉行奧林匹克運動會之後，經濟崛起的中國又一次的實力展示。配合世博會的舉行，上海市政府、文聯、藝術家協會共同主辦了「光華百年──世界華人迎世博美術大展」，展覽收到應徵作品超過一千件，劉國松受邀擔任評審委員，與劉大為、黃鐵山、周長江、俞曉夫等知名大陸藝術家共同進行評選。

除了擔任評委，劉國松並被選定為特邀藝術家，提供作品參展。在三十三位特邀藝術家中，劉國

松和朱銘是唯二的兩位臺灣藝術家，和趙無極、朱德群、蔡國強、徐冰、陳丹青、吳冠中、靳尚誼等中國一線藝術家一起受邀。劉國松參展的作品是長、寬各為一百八十公分的巨幅現代水墨作品《珠穆朗瑪峰》。這幅作品是他自二○○○年造訪西藏雪山，受當地美景震撼的代表作之一，描繪的是清晨天還懵懵未亮前的珠穆朗瑪峰。

二○一○年六月，上海世博會中國館的貴賓接待廳收藏了劉國松的繪畫作品：西藏山水。六月十日，上海美術館協會特別舉行了收藏儀式。

為了感謝劉國松藝術作品為世博中國館增色，負責中國館貴賓室藝術品典藏工作的上海市美術館協會並邀請劉國松參觀世博園，以及中國國家館的貴賓廳。

當時已卸下行政院院長職務，擔任文化總會會長的劉兆玄也在世博期間出訪上海，在參觀完臺灣館、中國館、臺北館、震旦館之後，與上海市長韓正會面，並致贈劉國松太空畫系列的作

2011年3月劉國松在北京中國美術館的創作大展，開幕儀式空前壯觀。

品，代表了劉兆玄本人科技與人文的兩大背景。

二○一一年三月間在北京中國美術館舉辦的「八十回眸——劉國松創作大展」，以及國際現代水墨學術研討會，將劉國松的藝術成就與對現代水墨發展的影響，推到了新的高度。

距離一九八三年劉國松首次到中國美術館舉行個展，已經過二十八年了，這一段幾乎與中國改革開放重疊的歲月，中國現代水墨畫伴隨時代大變動而風起雲湧，而劉國松的創作也在這個時代巨輪中滾滾前進。

二十八年前，劉國松是第一位受邀到中國舉行畫展的臺灣水墨畫家，在當時可算是一件相當敏感的話題，他也為此付出相當代價，這充分反映了他那叛逆的性格。大陸著名藝評家郎紹君曾形容劉國松是「第一個吃螃蟹的人」，他有過人的膽識和勇氣，衝破政治的禁忌。而他的大膽「冒進」，就是衝著水墨畫的革新而來，這是自一九五六年創立「五月畫會」以來的使命，隨後

2011 年的劉國松八十創作大展由中國美術館館長范迪安（右二）親自邀約並策展，共有四個展廳，展出一百六十六幅作品，規格之高，十分罕見。

歷經半個多世紀以來至今，無論遭遇多少橫逆，都義無反顧，全力以赴。

二十八年後重返中國美術館，時空歷經重大變化，當年萬人空巷的參觀人潮雖略有減少，不過劉國松的現代水墨仍舊是眾所矚目的焦點。在臺灣，他被稱為「水墨現代化之父」，在大陸則被稱為「中國現代繪畫的先驅」，臺灣有收藏家將他比擬為趙無極，有朝一日，他的身價也終將急起直追。上海水墨畫家仇德樹卻認為，趙無極豈可與劉國松相提並論！

「同樣都對水墨現代化有卓越貢獻，但是劉國松在中國的影響比趙無極大多了。」仇德樹說。當年劉國松到北京中國美術館辦展覽，隨後應中央美院邀請舉行演講。「去聽演講的人群把演講廳包圍得滿滿的，裡三層、外三層，而更外圍的人是爬在欄杆上『瞻仰』的。」仇德樹見證了當年的盛會，印象深刻，終身難忘。

當年劉國松在中央美院的演講之後，吳冠中走到劉國松面前，緊握他的手，激動地說：「我們有共同的語言！」劉國松在香港中文大學教書時，曾在畫冊上看過吳冠中的作品，眼睛為之一亮。

一九八一年劉國松受邀參加北京中國畫研究院成立大會並參展時，要求會見當時並未受邀的吳冠中。劉國松去參觀吳冠中在北京胡同的一間又小又破的陋室，親眼目睹吳冠中生活的困窘時，當場落淚。

2011 年中國美術館舉行「八十回眸」展覽，中共政協主席賈慶林（左三）在館長范迪安（左二）、國務院臺辦主任王毅（左五）陪同，劉國松親自導覽。

2011年12月19日劉國松榮獲中國最高文化大獎「中華藝文獎」之「終身成就獎」。

回香港後，主動在《文星》雜誌為文介紹他的藝術，兩人從此結為莫逆之交。

此次重返中國美術館，乃由中國美術館館長范迪安親自邀約並為其策展，共有四個展廳，展出自一九四九年至二〇一一年以來的一百六十六幅作品，相關單位撥出大額經費，還有由著名美術評論家薛永年主持的大型學術研討會，規格之高，十分罕見，畢竟劉國松是創新水墨的先驅人物。

中國美術館展覽期間，當時的中共政協主席賈慶林在國務院臺辦主任王毅的陪同下，由劉國松親自導覽，足足看了一個小時，這個新聞當晚就上了中央電視臺全國聯播新聞的第二條，以及次日《人民日報》頭版。一位藝術家的展覽新聞能夠受到中共官方媒體如此高規格的待遇，劉國松已成為兩岸現代水墨畫的第一人。

在此同時，中國藝術市場中的當代油畫價格，在二〇〇八年受到美國次貸危機所引起的全球景氣下滑的衝擊，一蹶不振，仍處於谷底盤整。拍賣市場中的高價品皆以近現代名家居多，包括傅抱石、李可染、林風眠、徐悲鴻、吳冠中、張大千等美術史上已經有明確定位的大師。而傳聞中躍躍欲試許久的中國當代水墨，行情則漸漸升溫。

較為大家所接受的說法是，二〇〇八年的北京奧運中，中國拿下超過五十面金牌，中國已經是經

濟大國、體育大國，未來必然將邁向藝術大國，而且是擁有藝術國際話語權的大國。油畫畢竟起源於西方，是西方人習慣的媒材。水墨才是中國人的傳統媒材，中國人要在國際藝壇擁有獨立性，擁有話語權，一定要以水墨為媒材進行創作。

當代藝術家所受到的養成教育以及整體社會氛圍，都不可能要求當代藝術家在明清文人畫、四王、四僧、揚州八怪、海上派國畫家的基礎上進行擬古、仿古的創作，而必須創作出有全新面貌且與現實社會息息相關的當代水墨，這就說明當代水墨必然會在中國藝術領域中增加其重要性，甚至是代表中國面向世界發聲的代表性畫種。

一旦對當代水墨的發展進行溯源，就會發現劉國松早在六十年前就對當代水墨揭示了明確的理論基礎，以及科學的實驗證明。「革筆的命、革中鋒的命」、「抄襲西洋的，不能代替抄襲中國的」，將中國畫由文人畫的框框裡解放出來，強調了筆墨的當代性。以拓墨法、紙筋法、漬墨法等獨創性的技法以及對紙的試驗，為水墨畫的現代化啟發了無窮的可能。

重要的是，劉國松在上個世紀七〇年代於香港中文大學藝術系任教時，別開生面的設立了「現代水墨」課程。八〇年代進入中國展覽講學時，也不斷宣揚他現代水墨的主張，兩岸三地受他啟發影響

2011年劉國松榮獲「中華藝文獎」，臺師大副校長林磐聳（左一）及本書作者張孟起（右一）出席頒獎典禮，並與劉國松夫婦合影。

的藝術家們不知凡幾，他「水墨現代化之父」之名絕非浪得。

換言之，沒有劉國松所畢生推動的現代水墨，就難以催生現在百花齊放的當代水墨。所以當中國當代水墨市場增溫時，劉國松的現代水墨藝術再度受到重視，價格也開始上漲，是相當自然與合理的。

劉國松長期推動水墨現代化的貢獻，也受到了經濟起飛，國力增強，急切盼望掌握國際藝術話語權的中國的關注。劉國松獲得由中國國務院文化部主導的第一屆「中華藝文獎」之「終身成就獎」，於二〇一一年十二月十九日上午在北京國家博物館，由中共中央政治局委員、國務委員劉延東親自頒獎。

「中華藝文獎」的主辦單位為中國藝術研究院，該院是從建國初期成立的中國戲曲研究院、中央民族音樂研究所、中國繪畫研究所的基礎上發展起來的，成立已有五十六年，首任院長為京劇大師梅蘭芳，時任院長的是文化部副部長王文章。

「中華藝文獎」包括「終身成就獎」、「藝文獎」和「青年獎」三大獎項，涵蓋所有藝術門類，得獎者涵蓋中、港、臺。用以表彰具有高尚精神、卓越才華和傑出成就的中華藝術英才，以推動中華文化藝術的繁榮與發展，體現當代中華優秀文化藝術的審美取向與價值取向。

同時獲獎的還有獲得終身成就獎的香港國學大師饒宗

2012 年 3 月劉國松在國立臺灣美術館舉辦「一個東西南北人─八十回顧展」中，在《四序山水圖卷》前留影。

頤、油畫家靳尚誼、油畫家楊飛雲、國畫家范曾；獲得藝術獎的香港影星成龍，和中國國家主席習近平夫人、歌唱家彭麗媛⋯；獲得青年獎的鋼琴演奏家郎朗、舞蹈家黃豆豆。劉國松是唯一來自臺灣的藝術家。

劉國松的獲獎不但代表臺灣藝術家藝術成就的受到肯定，也標示著不同於傳統而能與時俱進的現代水墨畫在華人藝術圈的受肯定地位，更大意義象徵著現代水墨畫已成為華人藝術圈最重要的畫種，其勢足以與西方的油畫分庭抗禮。

二○一二年三月十七日起，由劉國松的愛徒李君毅所策展的「一個東西南北人──劉國松八十回顧展」在臺中國立臺灣美術館展開，開幕式於三月三十一日上午舉行，學術座談會則在當日下午舉行，邀請國內外研究現代水墨的學者專家出席，對劉國松藝術成就的時代意義進行廣泛的討論。劉國松對現代水墨畫的觀念啟發、技法創新、可能性的開創總總貢獻，其影響力仍在華人水墨畫壇持續加溫。

此一展覽是劉國松繼北京故宮紫禁城武英殿展、北京中國美術館之後，巡迴至臺灣舉行的大型回顧展，當時當代水墨已經受到華人收藏圈的重視，世界經濟又漸漸擺脫美國次貸危機的影響，劉國松作品的價格再度緩步趨堅，國美館的展覽也吸引了許多臺灣收藏家參觀，劉國松作品市場漸漸升溫。

隨著他在藝術界的名氣愈來愈大，大陸有幾個城市都爭取為他蓋美術館，對於故鄉也念念不忘，多次回青州尋根。祖籍山東青州的劉國松，不但擁有山東人的豪爽性格，對於故鄉也念念不忘，多次回青州尋根。

最後由山東博物館勝出，劉國松同意捐贈一百幅具各個時期代表性的作品，山東博物館則在該館的十二號展廳規劃為「劉國松現代水墨藝術館」，永久展示這些作品。山東博物館直屬中央，位於山其中以青州最為積極。

2012 年 3 月 31 日劉國松在國美館舉辦「一個東西南北人—八十回顧展」開幕式致辭。

張孟起於 2013 年 4 月 26 日開幕式中，在劉國松現代水墨館前留影。

東省會濟南市，交通便利，既有機場又有高鐵，全中國想要欣賞劉國松作品的藝術愛好者，隨時都可以前來參觀。

二〇一三年四月二十六日，「劉國松現代水墨藝術館」開幕，舉行了溫馨而盛大的儀式，向這位祖籍山東、來自臺灣、名揚世界的現代水墨藝術大師致敬。包括國務院文化部副部長董偉在內，山東

省政府、全國臺聯等單位多位領導出席了開幕式。開幕式中除播放由沙畫所構成，描繪劉國松顛沛困苦童年的影片之外，還透過主持人對劉國松的訪談，道出劉國松的藝術成就與對家鄉的思念與回饋之心。難得的是，開幕式中，並無一位出席的領導上臺致詞，也無領導剪綵，眾多的領導在開幕式後，接受劉國松親自導覽，細細觀賞他那極具開創性的現代水墨風格。

山東博物館為劉國松設置永久展示的專館，將劉國松這一位在世藝術家的作品，放入博物館級的文物保護空間，象徵對劉國松藝術成就的又一次高度肯定。

二○一三年秋，在結束兩年半與香港龍圖文化公司的合作之後，重獲自由身的劉國松選擇在臺北高士畫廊，舉辦「眾山環抱一峰高——劉國松水墨畫展」，作為他重回臺灣藝壇展出的首站。

高士畫廊為展覽命名為「眾山環抱一峰高」，別有深意。策展人劉素玉與劉國松相交相識已久，對於他的藝術瞭若指掌，劉國松自六○年代起高舉水墨現代化的大旗，由臺灣掀起整個華人世界水墨畫驚天動地的革命，這股旋風激盪了臺灣，風靡了西方，滋潤了香港，啟迪了整個中國大陸。如今，這位享譽於海峽兩岸的水墨現代化之父，早已不是當年獨排眾議踽踽獨行的孤立一峰。其劃時代的觀念與主張，不但滋養著華人世界無數的藝術家，更直接作育了無數水墨現代化的骨幹先鋒。環顧水墨現代化在當今的生機萌發與劉國松號角旗手的關鍵位置，真可謂「眾山環抱一峰高」。

高士畫廊的展覽，受到收藏家的熱烈迴響，許多未曾收藏過劉國松作品的收藏家慕名而來，還有由北京搭乘私人飛機的收藏家聞風而至，市場氣氛空前熱烈。在高士畫廊展出之後，劉國松接連在臺灣多個畫廊舉辦個展，更在北京參加現代水墨聯展，進入展覽密集時期，更帶動市場的熱烈追捧。

一向嗅覺敏銳的兩岸三地拍賣公司，自然不會錯過這一波的「劉國松熱」，自二○一三年的秋季

劉國松現代水墨藝術館有寬敞明亮的陳列空間，長期展示劉國松百幅經典作品。

山東博物館於 2013 年 4 月 26 日為「劉國松現代水墨藝術館」舉行盛大的開幕儀式。

拍賣起，原本在北京、上海、香港、臺北各主要拍賣公司都有穩定成交紀錄的劉國松作品，更加受到拍賣公司的青睞，他的作品每每登上拍賣圖錄的封面、封面裡，或是封底等最重要的位置，更是拍賣公司拍賣的廣告所主推的作品。整個二〇一四年由春拍到秋拍，劉國松已經成為和趙無極、朱德群並肩的拍場首選。

二〇一三年香港蘇富比拍賣公司秋拍，劉國松作品《子夜的太陽》預估價港幣一百二十萬元，結果在多翻競價下以高出預估價六倍的港幣六百二十八萬元成交。接下來香港佳士得於二〇一四年十一月二十四日首次推出「中國當代水墨」拍賣專場，劉國松的作品《香江歲月》以港幣一千六百八十四

萬元成交，高出預估價港幣六百至八百萬元甚多。《香江歲月》是劉國松於一九八七年任教於香港中文大學期間應香港維他奶創辦人羅桂祥博士之請所作，劉國松搭上遊艇遊香港一天，他以長達十三公尺的手卷畫出香港的早晨、中午、下午到日落。《香江歲月》更是劉國松唯一出現高樓大廈的作品，劉國松說：「沒有高樓大廈，哪像香港？」

2013 年 10 月劉國松與作品《眾山環抱一峰高》合影。

《香江歲月》的高價成交消息，立刻震動了華人藝術市場，劉國松的作品受到了收藏頂級高價藝術品的收藏家群的重視，他們紛紛出手購買作品，不但造成劉國松作品收藏家的換手，也拉高了價格。雖然說第二市場高價成交的利潤與劉國松無關，但是看到自己多年前售出的作品價格上升，劉國松還是很欣慰，證明自己的藝術成就受到收藏家的肯定。

二〇一四年十月十七日，在臺北國立歷史博物館一樓展廳「革命‧復興——劉國松繪畫大展」開幕，也揭開了劉國松東南亞巡迴展的序幕。歷史博物館的展覽作品，包括向收藏家借展的早期代表性作品，以及二〇〇〇年，特別是二〇一〇年之後的新作。

劉國松在上個世紀六〇年代高舉中國畫現代化的大旗，提出「革筆的命、革中峰的命」強烈而帶有革命色彩的主張。將近六十年過去了，大家發現，劉國松的革命主張，並不是要切斷或是割裂中國繪畫，而是要建立中國畫的新傳統。

「新」與「傳統」看似對立，但是一旦創新主張被發揚光大，被發現可長可久，創新主張就會成為主流，漸變而成傳統，為眾人所接納與追隨。劉國松在繪畫上的革命主張，其實是想要建立中國畫的新傳統，以新觀念、新技法、大突破來復興中國畫。這就是此展覽被命名為「革命‧復興」的原因。

隨後在二〇一五年一月十六日，在歷史博物館展出的二〇〇〇年之後的新作巡迴至新加坡當代美術館，展開東南亞巡迴展的第一站。新加坡在東南亞國家中雖然幅員不大，但是藝術環境相對成熟，藝術家、畫廊、藝術園區、拍賣公司、收藏家各個環節皆具備，更是東南亞藝術、華人藝術與西方藝術交流匯聚之地。

繼臺灣國立歷史博物館、新加坡當代美術館、印尼雅加達國家博物館展出之後，劉國松東南亞巡迴展的最後一站，泰國曼谷當代美術館展於二〇一五年八月八日開幕，展開為期一個月的現代水墨畫展覽。此項亞洲巡迴展，為目前華人藝術圈方興未艾的當代水墨熱潮增加了熱度，也讓更多的亞洲藝術界人士瞭解劉國松對水墨現代化所做出的貢獻，以及劉國松的藝術構成對當代水墨發展的啟發與指導地位。

劉國松在東南亞巡迴展中的新加坡、印尼以及泰國的展覽深具意義，因為這些國家雖然種族都不同，但都有許多的華僑，也分別受到華人文化不同程度的影響，算是華人文化的邊陲，能夠將現代水墨在這些國家展覽推廣，是很難得而重要的。

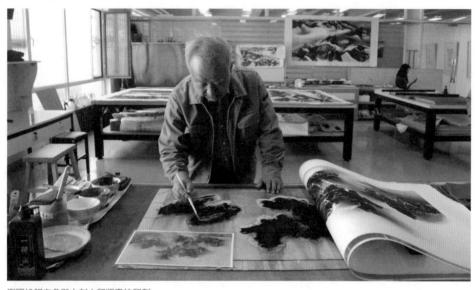

劉國松親自參與木刻水印版畫的印製。

劉國松宣揚現代水墨畫，從年輕時，他甘冒「藝術叛徒」的罵名，向守舊國畫勢力與時尚西洋畫派挑戰，背腹受敵，終老不改其志。近年來，現代水墨畫漸漸方興未艾，為水墨現代化旗吶喊將近半世紀的劉國松，終於從受到矚目，到紅遍半邊天，他的作品也受到市場一路追捧，近來更是一畫難求。

為了推廣劉國松的藝術，也為了讓更多的藝術愛好者分享他的藝術成果，高士畫廊決定為他製作版畫，高士畫廊主張：「版畫如同傳教士的聖經，聖經就要多多益善。」

「傳教士」一詞還本是黎模華揶揄劉國松、帶點戲謔性質的綽號。她形容劉國松推廣現代水墨畫的熱情，簡直就像傳教士般狂熱，劉國松對於這個綽號也欣然接受。不過他強調，他沒有宗教信仰，但可以說，現代水墨就是他的宗教。既然劉國松信仰的是現代水墨，那麼他的作品就是聖經，因為要到處展示給別人看。而現在他的作品很貴，而且一畫難求，所以印製版畫，而且是最高品質，可呈現

原作精髓的版畫，就可以做為這位到處宣揚現代水墨的傳教士的聖經。高士畫廊的這個理念得到劉國松的認可，在他的授權、指導、簽證下，高士畫廊以前所未有的魄力及心血投入，開發製作了木刻水印、銅版、絲網版、石版等四個版種的三十款版畫，分為三套，一套十款，自二〇一四年底，每隔一年推出一套。

數度親臨版畫中心的劉國松，目睹三十多位技師，努力近三年，將他一生中最滿意的代表作，以不同版種製作為精美版畫，感動地向技師們說：「你們都是賦予我作品新生命的藝術家。」

劉國松看到一米乘二米的木刻水印《世界屋脊》時讚嘆地說：「簡直比我的原作還氣派！」而看到絲網版畫《藍色光波》時驚訝的說：「比我的原作還漂亮！」這批版畫原作分別為大英博物館、舊金山亞洲藝術博物館、哈佛大學美術博物館、香港藝術館、北京故宮博物院、中國美術館、山東博物院等所典藏，劉國松慎重地在製作成不同版種的版畫上簽名，以一一回贈各個原典藏機構，在在顯示他對這批版畫水準的高度肯定。

中華民國畫廊協會資深顧問陸潔民一向對版畫藝術有著深入研究，他以「大師、簽名、手工、限量」四點來分析這批版畫值得收藏的魅力。當藝術家的成就達到大師級且原作價格高昂一畫難求時，才具備了製作版畫的時機，劉國松無疑已經達到此一高度。簽名表示藝術家對於版畫製作水準的認可，以及對版畫的認證。手工是有別於數位印刷的複製畫，手工版畫不但有原作的藝術性，還有版畫的工藝性，與不同版種的版畫語言趣味，遠非印刷品可及。此外就是版畫數量要受到嚴格限制，因為雖然版畫是複數藝術，但是物以稀為貴，數量不可浮濫。

這批為劉國松高度肯定的作品能替代原作，讓藝術愛好者也能捕捉到原作的藝術精髓，而這也是傳播劉國松現代水墨藝術源遠流長的利器。

劉國松聲譽日隆，當代水墨愈來愈受到東西方的重視，更多的東西方藝術史家與藝術家對劉國松的藝術構成投入了關注與研究。且劉國松已年過八旬，成名近六十年的他，所累積的自撰文章、被評論文章、中西媒體報導、出版畫冊、評論書籍、個人傳記，以及歷年作品底片圖檔，數量相當驚人。為了系統化的整理相關資料，成為可供外界蒐尋索取的研究資料，將相關資料數位化並成立網站的工作就變得十分迫切。

二〇一四年冬天，在劉素玉熱心的引介下，劉國松與立青文教基金會董事長衣淑凡見面，雙方對於推廣現代水墨畫有許多共同看法，因此相談甚歡，隨即積極展開密切合作。

2016 年 4 月 23 日上海中華藝術宮舉行「蒼穹之韻──劉國松水墨藝術展」開幕現場。

2016 年 10 月 8 日榮獲美國文理科學院海外院士的劉國松，在美國哈佛大學參加入選院士前留影。

立青文教基金會協助架設劉國松文獻庫網站，並負責維護管理，網站提供劉國松在史料與藝術上的相關資訊。衣淑凡為前臺灣蘇富比拍賣公司董事長，對於近現代與現當代華人藝術瞭解甚深，並且已經完成常玉與潘玉良文獻庫，對於推廣常玉、潘玉良二人的藝術，產生積極效果。現正在建構丁衍庸的文獻庫，劉國松文獻庫亦次第建構中，相信未來建構完成之後，將提供全球研究劉國松藝術者最大的便利，對於推動現代水墨藝術更將有卓著貢獻。

二〇一六年四月二十三日劉國松又前進在上海中華藝術宮舉行大型回顧展「蒼穹之韻」。中華藝術宮由原來的二〇一〇年上海世博中國館改建，已成為上海最重要的展覽地點。自邁入新世紀以來，當代水墨藝術的發展，不但在兩岸三地澎湃激昂，影響所及更在東亞儒家文化體系各國造成聲勢，追溯當代水墨萌芽的源頭，必然歸結到劉國松對於水墨畫現代化所提出的觀念革新與技法突破，這也是中華藝術宮邀請劉國松開展的主因。

這項大型的劉國松水墨藝術展由美國加州大學美術史教授沈揆一擔任策展人，他認為，劉國松乃至「劉國松現

象」是在二十世紀八十年代的中國社會改革開放、畫壇求新求變的大背景中產生的，但使之成為必然的無疑是劉國松自己，是劉國松藝術中相容的傳統藝術中的審美精髓和他的創新技法所代表的現代觀念，和他不斷質疑、勇於否定、敢於創新的態度，以及對自己藝術觀念的執著堅持。

沈揆一也認為，劉國松打破傳統筆墨語言程式規範的底線，拓展中國畫新的語言表現形式，而同時顯示了承繼中國繪畫傳統的審美精神的可能性和現實性。劉國松對傳統筆墨語言的揚棄和種種創新的手法，為當時剛開始的現代水墨實驗中無法擺脫筆墨書寫性的困擾，卸下了最後的桎梏，開闢了一個全新的格局。

「蒼穹之韻」為劉國松藝術生涯中的一次大型回顧展。從中可以看到從六十年代起，劉國松自傳統中國水墨畫的基本媒材著手，「革筆的命」、「革中鋒的命」，製作「劉國松紙」，進而對形式技法加以全面革新，揚棄傳統的筆墨程式，引入了拓墨、水拓、漬墨、拼貼等各種技法，開創了他獨特的抽象水墨領域。

值得一提的是，此次展覽還展出劉國松的巨幅作品《源》，這幅作品原為美國運通銀行香港分行所訂製，懸掛於五層樓高的大樓中庭壁面，本次展覽特別展出，備受矚目，雖然受限於展廳挑高，作品無法直立懸掛，而採取「反C」型方式展示，巨幅山水撲天蓋地而來，氣勢還是相當驚人。

就在「蒼穹之韻」在上海舉行開幕期間，五月六日，劉國松又接到美國文理科學院（American Academy of Arts and Sciences）信函，通知他入選二〇一六年度的海外院士，消息曝光之後，各界歡欣鼓舞。

美國文理科學院是美國歷史最悠久、學術地位最崇高的研究機構，能當選其院士一直被認為是美

將近兩米高的作品《源》於中華藝術宮展出，雖然無法直立懸掛，採取「反 C」型方式展示，氣勢還是相當驚人。

2016 年 10 月 8 日，劉國松於入選院士儀式會場上與美國文理科學院院長芬頓握手。

國學術界最高榮譽。

一七八〇年五月四日，美國文理科學院由麻塞諸塞州立法機構批准位於麻塞諸塞州劍橋的美國文理科學院成立。根據其憲章記載，該院宗旨為：「弘揚學術，以增進自由、獨立、良善之公民德行。」首任院長為美國第一任副總統及第二任總統約翰‧亞當斯，六十二位創始院士分別在政治、專業、商業等各領域擁有崇高的地位。

文理科學院於一七八一年選舉首批院士，其中包括著名科學家富蘭克林、美國國父華盛頓，以及多位海外院士。

成立迄今，文理科學院人文與科學院共有約四千位院士及海外院士，其中包括超過二百五十位諾貝爾獎得主及六十多位普利茲獎得主。歷史上，當選為美國人文與科學院院士或者外籍院士的華人包括前中央研究院院長胡適、法學家吳經熊、地質學家也是前

中華民國行政院長翁文灝、中國航太之父錢學森、諾貝爾物理學獎得主李政道、中國的居理夫人吳健雄、諾貝爾物理學獎得主丁肇中，以及諾貝爾物理學獎得主、也是前美國能源部長朱棣文等人。被譽為「水墨現代化之父」的劉國松如今入選，成為首位來自臺灣的藝術與人文科學領域院士，且為全球華人畫家第一位受此殊榮者。

新任院士授予儀式於同年十月八日在波士頓哈佛大學桑德斯（Sanders）劇院舉行，由知名演員李斯高（John Lithgow）主持，在美國文理科學院院長芬頓（Jonathan F. Fanton）及董事會成員見證下，劉國松在院士名冊上簽名，加入院士行列，逾七百名貴賓與會。

劉國松在八十五歲高齡，獲得美國文理科學院院士，此一世界級的學術榮譽，不但是劉國松個人的榮譽，也是現代水墨的榮譽，他與他所創造的現代水墨，已經獲得了最高國際學術機構的肯定。

二〇一七年一月十四日，行政院公佈第三十六屆行政院文化獎得主名單，為導演蔡明亮與畫家劉國松、鄭善禧。行政院文化獎是國家最高文化榮譽獎項，由行政院主辦、文化部承辦，為表彰對國家文化之維護與發揚有特殊貢獻人士而設，屬於個人終身文化成就獎。劉國松的獲獎，既是個人榮譽再增添一筆，也是現代水墨的旗開得勝。

2017 年 1 月 14 日，劉國松獲頒第三十六屆行政院文化獎，劉令時（左二）、劉令徽（右一）從海外回臺參加頒獎典禮，與筆者夫婦於會場合影。

文化部長鄭麗君指出，劉國松自一九五六年畢業於臺灣省立師範大學藝術系，即今國立臺灣師範大學美術系，隨即組成五月畫會，掀起戰後臺灣的現代繪畫運動，其創新理念早期曾受到保守派的反對。時至今日，其理論與實踐已深獲藝術界的認同，成功的帶領水墨畫走上革新的道路，被譽為「水墨現代化之父」，其思想與理論將水墨畫創作推向一個多元的新時代。他在現代水墨畫的貢獻成績卓越，影響深遠。

自二○○七年劉國松在北京故宮紫禁城武英殿開展以來，劉國松的展覽越辦規模愈大，其現代水墨主張影響也更加深遠，所獲得的獎項榮譽愈來愈高，收藏者日眾，畫價也日高，在美術史上的地位更是無可撼動。

劉國松來自中華民族最壞的年代，童年經歷抗日戰爭，喪父、喪妹，別母隻身來臺，流離失所，孤苦無依，但種種橫逆，不但沒有擊敗他，反而激勵出堅強的鬥志。他曾得罪傳統國畫派與西畫派，在美術教育界幾無立足之處，但他依然堅持推動水墨畫的現代化，對來自各方的撻伐予以強力反擊。他不屈不撓的毅力與即知即行的行動力，數十年如一日，他開創了自己精彩萬分的一生，更開創了現代水墨無窮的可能性。他不只是一位傑出的藝術家，更是一位鬥志昂揚的勇者。

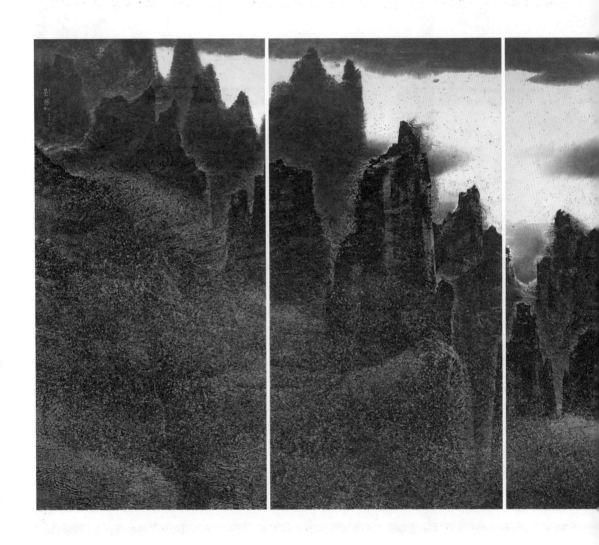

天子山盛夏—張家界印象之九
2006　182.3×453cm　設色紙本　北京，故宮博物院典藏

太虛之初
1999　60×137cm　設色紙本

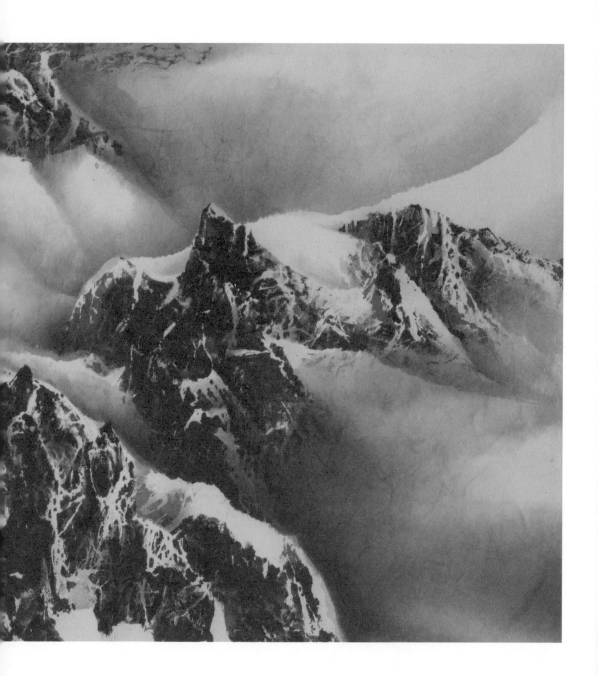

宇宙即我心
1999　91×185cm　水墨紙本

窗外春山窗上雨
1995　95×177cm　設色紙本

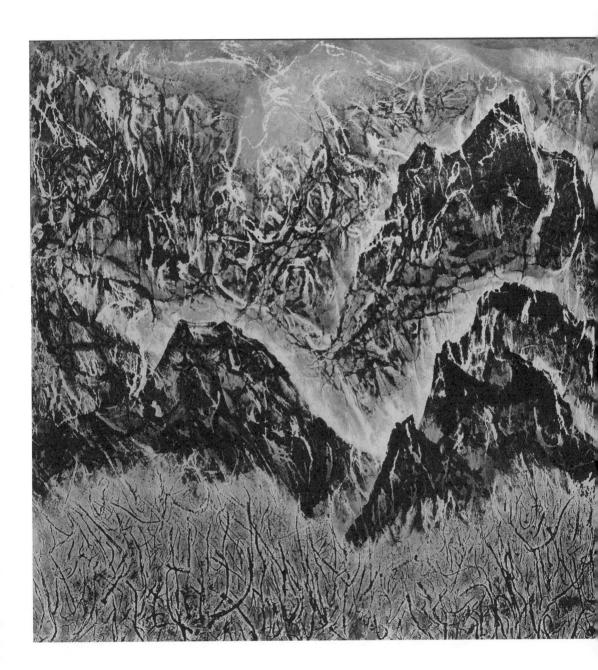

早春圖
2004　91.5×184.5cm　設色紙本

雲樹銀枝
2000　91×182cm　水墨紙本　香港藝術館典藏

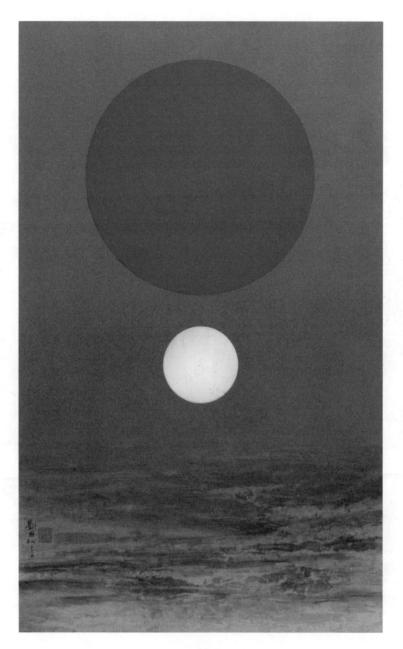

碧波迎旭日
2014　103.5×63.6cm　綜合媒材紙本

地球何許之六十二
1971　57.2×101cm　綜合媒材紙本

池中的獅子林
2012　79×120.4cm　設色紙本

後記

一生以宣揚推廣現代水墨為己任的劉國松，曾在國內外多所大學任教，作育英才無數；更不吝示範技法指導後進，兩岸三地受其觀念影響而投入現代水墨行列的藝術家更是不知凡幾，也因此而被兩岸藝術界尊稱為水墨現代化之父。而這麼一位德高望重，譽滿藝壇的現代水墨傳教士，竟然受到計畫性的誹謗與污衊。一生奮戰不懈，從不退縮畏懼的劉國松，選擇了訴訟以捍衛權利伸張正義，雖然訴訟的過程是漫長的煎熬，所幸在長女劉令徽的參與，專業律師的投入，藝術界友人的協助下，正義得以伸張，還劉國松清白，誹謗、污衊者受到法律的制裁。

一九九二年，劉國松由香港中文大學藝術系教職退休，十月回到臺灣，任教於東海大學並在臺中定居。一九九五年時，任教於臺中新民高中的畫家王美玥攜帶畫作登門拜訪，表明欲拜師學習，劉國松秉持一貫原則，即除學校學生外不另私下招收門生而加婉拒，但仍本著提攜後進的精神熱心予以指導，王美玥遂多次登門求教，迭有進步。劉國松亦鼓勵其繼續努力，舉辦展覽，後更為其於一九九八年在臺中舉辦個展時出版的畫冊「我思我畫」撰文為序。

二〇〇五年末，王美玥前往劉國松家中，閒談提及劉國松身體偶有小疾，以「漬墨」法作畫時，每感腰部疼痛，王美玥聽聞即表示可協助先行打底，因王美玥前曾向劉國松學習「漬墨」法且甚感興趣，劉國松心想一方面可減輕體力負荷，二方面也給後進參與作畫的機會，遂同意所請並匯款以資感謝，惟王美玥兩次寄送之打底畫紙，劉國松皆感覺不合用而寄還，但仍匯付酬金。此事即告一段落。

未料王美玥於二〇〇七年五月向臺灣臺中地方法院民事庭提起侵害權行為損害賠償訴訟，指稱劉國松所創作的四十七件作品，為裁切、拼貼其作品所得，要求法院判決劉國松給付新臺幣五百萬元之賠償，四十七件作品不得公開展示，編輯發行，移轉及散布，並要求劉國松登報道歉、刊登判決書內容。

臺灣臺中地方法院九六年年智字第二十七號民事判決認定，王美玥於起訴狀稱劉國松係裁切冒用自己於二○○六年一月、三月寄送的部分作品，因中華大學展覽並需出版畫冊之故，結稿日期為二月一日，換言之劉國松至遲必須在二月一日前將作品圖檔交藝文中心設計製版印刷。於是王美玥聲稱於當年一月、三月各寄十件半成品給劉國松，後全數遭劉國松裁切冒用，並早在二○○五年十月至十一月間在中央研究院歷史語言研究所展出。王美玥所提訴訟，因此於臺灣臺中地方法院被判敗訴，王美玥並未上訴，因此劉國松勝訴確定。

後來，王美玥改稱寄送作品之時間點為二○○五年十二月三十一日、二○○六年一月十五日，分兩次寄送。然劉國松提出王美玥所指稱裁切之畫作，也是早在二○○五年以前劉國松已完成並曾於二○○六年一月十一日在桃園縣政府文化局桃園館展出。

其後，王美玥三次改稱，部分作品是在二○○五年十月初、二○○五年十二月底及二○○六年三月初，分三次寄送。而劉國松再度提出王美玥所指稱之部分作品，是劉國松在二○○五年以前已完成的作品，並早在二○○五年十月至十一月間在中央研究院歷史語言研究所展出。王美玥所提訴訟，因此於臺灣臺中地方法院被判敗訴，王美玥並未上訴，因此劉國松勝訴確定。

二○一一年，也就是民國一百年，當臺灣舉國上下都在慶祝中華民國一百歲生日，一整年全國各界都在以不同形式的活動為中華民國慶生之際，臺灣藝術界的滅頂之災正在成型。

民國一百年，設於臺中，負責人為林株楠的全球華人藝術網（以下簡稱華藝網），以「讓世界看見臺灣藝術風華與內蘊──臺灣百年藝術家傳記電子書建置」（以下簡稱《百大藝術家》計畫），依當時之《中華民國建國一百年慶祝活動補助作業要點》，申請並獲得當時的「文建會」（今「文化部」）新臺幣一百萬元補助。雙方於民國一百年三月二十四日簽訂補助契約書，華藝網即於當年四、五月間派遣員工分頭拜訪藝術家，並出示文建會公函，邀請藝術家參加電子書建置計畫，要求藝術家

提供簡歷、文章、藝術作品圖檔，並疑似要求藝術家簽署兩份文件，以利該計畫之執行。藝術家們皆認為華藝網係受文建會之委託執行該計畫，基於藝術家同慶民國百年的心情而不疑有他，皆提供上述資料、也簽署文件予華藝網，只是當時所有人都不知道，華藝網提供給藝術家簽署的文件暗藏「賣身為奴、債留子孫」的玄機。

二○一四年十月，王美玥的友人以「許分草」筆名持續在華藝網上對劉國松進行誹謗，撰文指控劉國松作品中的「九寨溝系列」所使用的創作技法「漬墨法」是抄襲自王美玥的「洗墨法」。許分草的不實指控早在二○○七年臺中地方法院的判決中就已還劉國松清白，為何事隔多年還捲土重來，原來許分草的誹謗只是先鋒，主力還是王美玥。

二○一五年二月十日，王美玥在華藝網的支持下在臺北一○一大樓召開記者會，老調重彈的將二○○七年對劉國松的不實指控對媒體界照搬一次，所幸出席媒體在查證事實之後不甘為王美玥利用而

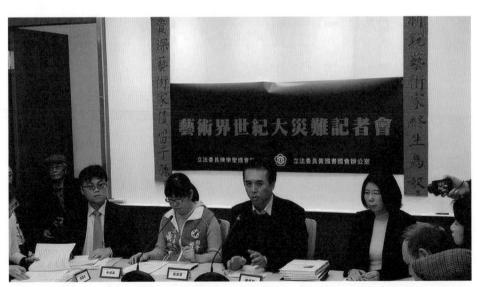

二○一八年二月二十三日立法委員陳學聖與黃國書召開「藝術界世紀大災難」記者會，揭發華藝網騙局。（照片由中華民國畫廊協會提供）

選擇不報導，令王美玥未能得逞。事後推敲，王美玥與華藝網的圖謀，在於二〇〇八年王美玥敗訴迄

二〇一五年，劉國松畫價上漲數倍，二〇一五年王美玥個人畫展在即，以誣陷大師抄襲自己作品來自

抬身價，創造話題。

劉國松不甘無端受辱，委託北辰著作權事務所蕭雄淋律師、張雅君律師採取相關法律措施，而在

蕭律師等發函華藝網，要求撤下許分草誹謗文章，而華藝網置之不理時，張雅君律師竟在華藝網的網

頁（展售區）中發現，該網頁 PO 了（重製和公開傳輸）五百一十二幅劉國松作品圖片，且在作品圖片

旁標示可購買作品、原作複製、租賃作品、作品授權、指定創作，等於將劉國松作品所有著作權、經

紀權利皆據為己有。

劉國松得知之後，驚訝莫名，因為發現被刊登的五百一十二件作品絕大部分早已經售出，甚至許

多還是受世界各大美術館所典藏，華藝網竟然宣稱可以出售、出租這些作品。其次是一面在網上「銷

售」劉國松的作品，一面又在網上刊登誹謗劉國松的文章，究竟是何居心，實在令人費解。

劉國松隨即再委託北辰著作權事務所蕭雄淋律師、張雅君律師發函華藝網，一則要求對方在網站

上撤下許分草的誹謗文章，二則要求對方在網站上撤下作品圖檔及可販售、圖像授權等停止侵害劉國

松著作權的文字，未料華藝網對此置若罔聞，持續在網站上誹謗劉國松並宣稱可販售劉國松作品。

但據悉，當時確有一位民眾向華藝網連絡，表明欲購買在網頁上的某一件劉國松的作品，華藝網

員工則以連絡不上劉國松，無法取得作品塘塞。此一消息為劉國松、蕭雄淋律師得知後，越發起疑，

因為完全看不出華藝網的經營模式與獲利來源，而且華藝網對律師函完全不回應，並非常理。如此不

正常的運作，背後一定是不可告人巨大陰謀。

名譽與權益雙重受損的劉國松於是委託國內著作權法權威蕭雄淋律師及其所主持的北辰著作權事務所張雅君律師，對華藝網提出誹謗及侵害著作權的訴訟。當時劉國松與蕭雄淋都沒有想到一件單純的維權官司，會牽連出一件震驚臺灣藝術界的詐騙案，而劉國松對華藝網鍥而不捨的訴訟攻防，更解救了超過三百位的受害藝術家，這是一輩子推動水墨現代化作育英才無數的劉國松，無心插柳而再一次對臺灣藝術界的重大貢獻。

就在侵害著作權的刑事告訴官司開庭數次之後，華藝網私下給檢察官的書狀上竟附上劉國松於二○一一年六月二十七日簽名的同意書，上面表示劉國松同意將過去、現在、未來所有的著作財產權全部移轉給華藝網與林株楠，且華藝網及林株楠獲得劉國松所有原作的專屬販售經紀代理權。劉國松出售作品，還需給華藝網及林株楠畫價的四成，做為華藝網推廣劉國松藝術的報酬。華藝網出示同意書，向檢察官證明行為係經同意而非侵權，且以維護商業機密為由，要求檢察官不得對劉國松出示同意書，而檢察官竟然也未提示給劉國松及其律師確認，就直接不起訴處分。

直到二○一七年十一月中旬因民事訴訟書狀交換，劉國松與蕭雄淋才看到同意書，兩人看到同意書內容大吃一驚，劉國松堅稱自己不可能簽下形同賣身契的同意書，但也認為簽名的確像自己所簽。

事後，劉國松回想僅因文建會補助華藝網《百大藝術家》傳記電子書活動，而與華藝網接觸過。為了

「藝術界世紀大災難」記者會中，老中青受害藝術家，以及政府相關單位代表、律師蕭雄淋、張雅君等皆出席。

進一步了解真相，蕭雄淋透過政府資訊公開法向文化部（前身為文建會）調取《百大藝術家》檔案，恰好時間點為民國一百年左右，與劉國松印象一致。

「賣身契」現身之後，蕭雄淋認為極可能是華藝網打著文建會的招牌，才使劉國松不疑有他。因此蕭雄淋向法院聲請調閱華藝網提交給文建會的交通費核銷單及相關資料。審核過交通費核銷單之後，赫然發現，劉國松簽名的「賣身契」上的日期，正是核銷單上譚嬋娟（即華藝網員工）拜訪劉國松的同一日，而同時也發現另一位藝術家黃磊生也在民國一百年六月十五日簽署同意書，恰好依文化部調閱的交通費領據，一百年六月十五日譚嬋娟也拜訪了藝術家黃磊生，不幸的是黃磊生在被拜訪簽下賣身契之後一個月就去世了。

而蕭雄淋律師及張雅君律師也仔細審視同意書，發現在同意書紙面上出現筆跡壓痕，進而疑心大起。因為劉國松寫字一筆一筆不苟，且甚為用力，筆跡壓痕極可能是劉國松在呈堂的同意書之上的另一張紙簽名，筆力力透紙背，而在同意書上壓出痕跡所致。

蕭雄淋綜合當時所有證據大膽假設，劉國松當時應《百大藝術家》傳記電子書活動與華藝網接觸過，確實簽下一張自己審閱過的授權文建會《百大藝術家》同意書，而華藝網派出拜訪的員工譚嬋娟向劉國松偽稱上下兩張紙內容一樣，在劉國松簽完上面那張之後，翻起一角，露出下一張與第一張內容不同形同賣身契的同意書的簽名處，劉國松不疑有他也簽了名。對方偽稱兩張紙是一式兩份，實際上是兩式各一份。

蕭雄淋與張雅君律師進一步核對了交通費核銷單上被拜訪的藝術家名單與華藝網網站上和劉國松一樣被宣稱可銷售彼等作品的藝術家名單，發現高度相似。華藝網使用文建會補助的交通費，拜訪藝

術家取得和文建會及《百大藝術家》無關的賣身契，顯然是一手拿文建會的補助，另一手再騙取藝術家的賣身契。再者，依照常理類似的手法絕非只針對劉國松而來。因此開庭時蕭雄淋向證人譚嬋娟詢問是否因為《百大藝術家》活動與藝術家聯絡？答案是肯定的。蕭雄淋又詢問，經譚嬋娟而簽署同一份同意書又有幾人，答案是僅就譚嬋娟印象所及，參與《百大藝術家》二十八位大名鼎鼎的藝術家，都簽了同一份同意書。

所以拼圖慢慢被湊齊，這些在兩份名單上重複出現超過百位的臺灣前輩與中壯輩知名藝術家，極可能遭遇和劉國松一樣，受騙簽下相同賣身契而不自知。蕭律師與張律師接著清查華藝網在全國檢察署、法院訴訟的記錄，發現在黃磊生去世不久，全球華人藝術網即對銷售其作品的敦煌畫廊以及多家拍賣其作品的拍賣公司提出侵害著作權的訴訟，並以與劉國松所簽內容一致的「賣身契」做為證據。

換言之，如果同意書被認定有效，臺灣最重要的百位藝術家的著作權，都移轉到華藝網及林株楠之手。而觀察華藝網的手法，除劉國松是因為其學生王美玥誹謗而發現華藝網站利用其著作，經發函多次未果而提起訴訟才逼得華藝網提出同意書外，華藝網自行提出的僅有黃磊生所簽的同意書，推測華藝網就是知道黃磊生過世，早已「死無對證」，執同意書告藝術家下游換取和解金。而畫廊、拍賣公司使用這些藝術家的作品圖檔，就是侵害華藝網的權益。藝術家自己賣作品，還要被抽畫價的四成。如此一來豈不是臺灣藝壇浩劫，但是「賣身契」白紙黑字，簽名的都是具有完全行為能力的人，基於民事契約自由原則，就算法官認為簽形同賣身契的同意書事有蹊蹺，也很難判定同意書為無效。

蕭雄淋當庭要求法官將呈堂同意書視為重要證物，予以查扣，獲法官同意。此同意書後來送調查局鑑定，調查局鑑定結果紙張壓痕確為劉國松筆跡，證明劉國松在簽「賣身契」之前，也在置於其上

的紙張上簽過名，雖不能證明其上紙張內容為合理的同意書，但因譚嬋娟在庭上作證時堅稱她請劉國松簽名的同意書是彩色的，不是呈堂遭扣的黑白版的，更使人合理懷疑劉國松遭設計簽了兩份內容不同的同意書。

在黃磊生、劉國松的同意書出現而簽署日期恰好可與華藝網交給文建會的交通費領據勾稽，交叉比對華藝網上經紀藝術家名單與交通費核銷單上被拜訪藝術家名單之後，蕭雄淋列出一份可能受害藝術家名單，由劉國松長女劉令徽擇其中熟識者連絡，告知華藝網的侵權行為與可能的圖謀，未料所獲得的反應極其冷淡。一位南部重要水墨畫家謂：「反正自己死後作品全部要捐給美術館，所以也無所謂。」另一位與劉國松過從甚密的北部藝術教授謂：「華藝網不要錢為我宣傳，有什麼不好？」令劉令徽相當無言。

所幸一位知悉內情的劉國松畫廊界友人在外巧遇名列其中的藝術家吳炫三，吳炫三為旅法臺籍藝術家，具有寬廣國際視野、豐沛國內政經人脈與豐富海外辦展經驗。該友人隨即拜訪吳炫三位於外雙溪的家中，將全案合盤托出。聽聞之後吳炫三並不以為意，且認為自己長住巴黎，一向不參與臺灣群體活動，應該不可能會簽賣身契。原來，身為吳炫三工作助理的吳奇娜，電子郵件管理做的非常仔細，她找出華藝網在民國一百年間和吳炫三工作室的往來電子郵件，包括文建會所發委託華藝網進行《百大藝術家》的公文。

此外，吳奇娜還有驚人發現，她發現在華藝網的網頁中存在一個「服務條款與免責聲明」，其中載明凡是藝術家有作品圖檔在該網站售區出現者，即視同該藝術家已同意此服務條款與免責聲明。該網頁刊出的藝術家作品，該網站擁有銷售權，如售出該網站可收取訂價的百分之四十，做為該網站

行銷推廣的酬勞，如作品係經藝術家或其經紀人售出，亦需支付該網站訂價的四成予該網站。如客人向網站下單要求購買，而藝術家未能提出該作品，亦需支付訂價四成予網站的委託行銷關係，必須支付該網站每天每件作品新臺幣九百元的行銷費用與違約金。換言之，如果藝術家在該網站刊出一百件作品，由民國百年起算至當時為五年，一天九萬元，乘以三百六十五天，乘以五年，等於是一億六千四百二十五萬元。條款中還有更匪夷所思者，「本網頁條款將隨時更新，一旦更新視同藝術家已同意更新條款，故建議藝術家經常上此網頁瀏覽。」以此手法衝流量亦堪稱一絕。

至此，吳炫三已經發現事態的嚴重性，於是在二〇一七年四月邀集顧重光、黃才松、羅振賢等多位藝術家商討對策，隨後邀集黃光男、李其茂、歐豪年、江明賢等人加入，大家一致認為藝術家之所以受騙簽下賣身契，是基於對文建會的信任與支持，目前的文化部應該要出面為藝術家維權。於是分別於當年四月向監察院陳情，因為監察院可糾正、彈劾文化部，六月則向文化部陳情。

雖然說「我不殺伯仁」，但事實是「伯仁因我而死」，文化部出於道義也應有所作為，更何況臺灣藝術界面臨百年浩劫，依著作權法規定：擁有著作權人逝世之後，其繼承人可擁有五十年而國際趨勢是延長至七十年，假設簽署賣身契的藝術家可以再活五十年再加上著作權保護法之終身加死後五十年甚至是七十年，臺灣最重要的百位藝術家的著作權未來百年都在華藝網、林株楠與其繼承人之手，這不是臺灣藝術界百年浩劫嗎？此一大患不除，簽下賣身契的百位藝術家與臺灣藝術文化最高推手文化部都只是華藝網的無薪打工仔，甚至債留子孫。文化部為最高文化主管機關豈能坐視！

然而文化部的反應並不符合藝術家的期待，更做出令人匪夷所思的事。文化部在擋不住來自監察院、立法院、藝術界、媒體的各方壓力之下，於二〇一七年十月二日以「機關名義有遭不當利用或不

法冒用之虞，且依陳情人之陳情內容，本案疑涉有刑事詐欺犯罪可能」為由，將全案函送法務部調查局新北市調查處處偵辦時，還將函送函附本送華藝網，這種提前通知受偵辦對象的作法，與通風報信何異？而這已經是在文化部接受藝術家們陳情的四個月之後了。

既然已經遭劉國松向司法機關提出侵害著作權的告訴，且劉國松簽下的「同意書」又已經成為證物，華藝網負責人林株楠遂主動出擊，於二○一七年至二○一八年間向劉國松合作業者提出刑事告訴，刊登劉國松作品的圖檔，侵害了已經獲得劉國松移轉著作財產權的全球華人藝術網的權利，連會長是現任總統蔡英文的非營利機構中華文化總會只因為為劉國松舉辦過展覽，在網頁上刊登作品圖檔，並被告畫廊包括：尊彩藝術、大象藝術、高士畫廊、名山畫廊、現代畫廊、黎畫廊、大河美術；被告拍賣公司包括：中誠拍賣、富德拍賣、金仕發拍賣、景薰樓拍賣、羅芙奧拍賣；以及藝術機構：帝圖科技與中華文化總會。

被告包含所有與劉國松有往來的畫廊以及國內大部分的拍賣公司，理由為在公司網頁上刊登劉國松作品的圖檔，解釋上應該限於劉國松有交付原畫作實體物給華藝網，且華藝網尚未賣出部分，才是華藝網擁有權利的範圍。況且上開被告等因舉辦展覽、銷售、拍賣而使用劉國松作品圖檔，屬於著作權法所規定的「合理使用範圍」所以不予起訴。

不過這些被告在地檢署通通獲得不起訴處分，檢察官所持理由為劉國松所簽「同意書」轉讓標的範圍不明確，所以同意書效力存疑，出版畫冊，一樣被告。（註1）

由於刑事訴訟無須支付訴訟費用，既然不用成本，不告白不告，華藝網對所有被告再一一向高檢署提起再議，唯獨未對中華文化總會提起再議，也算對現任總統的禮遇。不過再議也悉數被駁回。只

是在這些案件的審理期間，臺灣拍賣公司上拍的劉國松作品量確有減少，顯示拍賣市場又再回溫。

不過當不起訴在二〇一七年至二〇一八年陸續確定之後，劉國松作品在拍賣市場又再回溫。

受理陳情案的監察委員劉德勳調查後發現，二〇一一年五月即有新竹民眾向文建會舉發華藝網擅用文建會補助的名義，誤導藝術家進行商業行為，而文建會於六月時僅形式上發函警告華藝網不得據此有商業行為，而無任何進一步處置顯有疏失，於是劉德勳委員向文化部提案糾正，並經監察院教文委員會討論通過。

二〇一八年九月十五日，監察院公告糾正案文，表達了監察院對於全案的觀點與立場。糾正文為：

文化部（前行政院文化建設委員會）未依「讓世界看見臺灣藝術風華與內蘊──臺灣百年藝術家傳記電子書建置計畫」補助契約書第八條侵權責任及驗收第三項規定，要求全球華人藝術網有限公司交付授權書，驗收程序未臻確實；又文化部於該公司執行計畫期間，獲悉有以機關名義誤導藝術家等人士，並逾越計畫目的所為商業行為時，未能積極因應並審慎妥處，致錯失遏止先機，肇生日後諸多藝術家因涉及著作權法而恐遭箝制，實損及國內藝術長遠發展，核有怠失，爰依法提案糾正。

這樣的立場表達，對於劉國松與華藝網的各個訴訟承審法官的心證，也產生一定程度的影響，劉國松所簽的「同意書」的真實意義，也由「契約自由」變被騙受詐欺，基本上雙方對同意書內容無一致的意思表示，其餘藝術家也可主張「定型化契約」，違反平等互惠原則而可被認定無效，這對劉國松與簽下同樣賣身契的藝術家，都是訴訟上的大利基。

而華藝網與林株楠在獲悉糾正案文之後，竟然向臺北地檢署控告劉德勳誹謗，當然劉德勳不可能被起訴，而林株楠這種濫訴動作背後真正的用意，實在令人費解。

主持調查的監委劉德勳主張對文化部提出糾正的最主要原因在於，文建會補助案第八條中有規定華藝網，接受補助後，成果報告資料如有利用他人著作時，需要獲得各藝術家合法授權，將來經費報結時，須將授權書同時送文建會。可文建會承認說驗收中並沒有這些賣身契資料。他們也沒有去確認華藝網如何經營，是否有藝術家在其中受到傷害。

具有法學素養的劉德勳，在受理藝術家陳情，調查案情、對文化部提出糾正的過程中，對於劉國松與華藝網間「賣身契」確認之訴的訴訟過程也詳加了解，他很感嘆的說，法官應該要探求當事人的真意，而不是拘泥於文字，沒有任何藝術家可能會在無償的情況下，將自己現在過去未來的著作權讓渡與他人，顯然是遭受詐騙。但是劉國松要說服法官，推翻白紙黑字的賣身契，卻是難上加難。

受到監察院糾正之後，文化部終於在二〇一七年十月初以「藝術家陳情利用文建會補助名義，以詐術取得藝術家獨家委任授權同意」，認為文化機關名義有遭不當利用或不法冒用之虞，發函法務部調查局要求調查，也算亡羊補牢。但當華藝網與林株楠大肆興訟，控告案件超過四十件後，不但成為檢察官、法官耳熟能詳的常客，也被司法機關視為濫用司法資源，將院、檢當做免費的討債公司的不受歡迎原告。

事後發現負責人為林株楠的全球華人藝術網其實是

監察委員劉德勳（右）對於揭發藝術家受到華藝網詐騙真相出力甚深，劉國松（左）親自登門拜謝。

規劃周密，佈局良久，且背後有法界高人指點。所以要求藝術家簽的是同意書而不是合約書，合約書是雙方簽名各持一份，同意書卻是藝術家簽名之後就被取走，藝術家完全沒有再審視內容的機會。

至此，華藝網詐取同意書的消息在臺灣藝術界不逕而走，許多畫廊都在旗下經紀藝術家的要求下，向社團法人中華民國畫廊協會（以下簡稱畫協）打聽消息或是申訴藝術家受騙經驗，當畫協成為資訊交流平臺之後，赫然發現受害者並不限於參與《百大藝術家》的資深藝術家。華藝網還在二〇一五年、二〇一六年連續兩年獲得文化部補助進行「臺灣新銳藝術家特輯」的製作，繼續複製打著文化部招牌詐騙賣身契型同意書。單單二〇一五年的新銳特輯即有二十五間院校，超過二百位年輕藝術家簽下著作財產權轉讓、不行使著作人格權的同意書。當受害者愈來愈多時，光怪陸離的受騙過程也在社群網站上交流，臺灣藝術界儼然烏雲罩頂，人人自危。

劉國松所委任的蕭雄淋律師是國內著作權法專業律師，研究著作權法逾四十年，且在國立臺北大學教授著作權法三十多年，理論、實務皆屬國內首選。蕭雄淋接下委任重擔，一方面深知劉國松是臺灣最重要的國際級藝術家，訴訟結果攸關劉國松價值數十億元的著作權價值，與臺灣藝術界的百年興亡，二方面所面對的是處心積慮已久又有法界人士參謀獻策的華藝網、林株楠，蕭雄淋打的是律師生涯中最困難、壓力最大，遭遇最匪夷所思的，只能贏不能輸的一仗。

蕭雄淋律師與張雅君律師全力投入此案且持續超過四年，曾經在一次告華藝網等確認著作財產權不存在訴訟言詞辯論意旨狀即達七萬多字，而前後進行六個訴訟所撰寫的書狀，最後書狀字數將超過百萬字。

在蕭雄淋與畫協的相互合作與資訊交流之下，加以劉國松長女劉令徽對訴訟的投入與劉國松友人

們的協助，資深藝術家與新銳藝術家的受害名單逐漸累積，受騙經過也一一還原，華藝網的犯罪版圖與犯罪模式的拼圖已經被拼湊出來。至此，蕭雄淋的事務所免費協助受害藝術家法律諮詢，畫協設置受害藝術家登記窗口，文化部也開始正視本案，立法委員與媒體也深加關注。

二〇一八年二月二十三日剛結束春節假期，立法委員陳學聖、黃國書共同召開記者會，指責華藝網利用文化部前身文建會「慶祝中華民國建國一百年民間提案活動」，於民國一百年提案「臺灣百年藝術家傳記系列電子書建置計畫」，獲得文建會一百萬元補助，而藉以執行此專案的名義，誤導藝術家簽署轉讓著作權的同意書。出席記者會還包括：代表資深藝術家的劉國松長女劉令徽、代表新銳藝術家簽署轉讓著作權的同意書。出席記者會還包括：代表資深藝術家的劉國松長女劉令徽、代表新銳藝術家的臺師大美術系系主任莊連東、畫廊協會理事長鍾經新與秘書長游文玫、蕭雄淋律師與張雅君律師，以及文化部、法務部、公平交易委員會等政府相關機關代表。由於時令新春，記者會現場特別張貼了應景春聯，只不過內容頗為觸目驚心，上下聯為「資深藝術家債留子孫、新銳藝術家終生為奴」，橫批是「藝術百年大災難」。

記者會上陳學聖表示，華藝網藉由表面上受官方委託的正當姿態，以對藝術家進行採訪之名，誘導藝術家簽署如同賣身契的同意書。這是行詐騙之實，生前死後藝術家的著作權華藝網不費一點心力就能獲得，畫作販賣華藝網還能拿到四成收益，這是涉及聯合詐騙，希望文化部能協助藝術家打集體訴訟。

劉令徽說，父親當年是為了響應文建會建國百年的美意才簽署了相關文件，父親認為這種詐欺是詐欺一輩子的心血，聽到其他藝術家和學生都受害，很痛心，這是利用大家對文化部的信任進行詐騙。

一位就讀臺灣藝術大學的郭同學也在記者會上現身說法，指出華藝網的業務人員都是和同學會約

在臺北車站二樓的星巴克咖啡店見面，中部地區則約在摩斯漢堡等非正式的場合，他們在面談時拿出文件請學生簽名，並強調該活動是「和文化部合作」，由於文字繁多，業務人員又是採取口頭說明，很多同學看到學校的師長都有作品在該網站上，又因同意書並非一式兩份，無法留有文本，往往在繁複的說明、時間壓力，以及看到下一位面談者正在焦急等待的過程中，快速簽署了文件。

臺灣師範大學美術系系主任莊連東則自稱是「受害者也是加害者」，因為他作為系主任，本身也簽了同意書，許多學生因為系所的老師主任都簽了，也跟著簽，莊連東難過表示，未來又該怎麼繼續鼓勵學生好好創作，因為他發現這個社會是險惡的，這個國家是不可信任的。他語重心長地說：「這個問題如果沒有解決，對我們從事教育會有很大的傷害。」

國內重要藝術專業雜誌典藏《今藝術》在二〇一八年四月號雜誌對全案做出完整的報導。這篇標題為《引爆藝術圈大災難——一場著作權法的喋血戰》的專題，長達二十頁，採訪眾多相關當事人，詳細報導全案始末，為事件發展留下完整記錄。這對於已經簽下賣身契但還沒有像劉國松、黃磊生往來畫廊被華藝網告的藝術家，是一份重要的歷史記錄，因為只要賣身契還在華藝網及林株楠手上一天，難保那一天這些藝術家的往來畫廊或是藝術家本身不會挨告，屆時新聞熱度已過，人事已非，要還原天方夜譚式的騙局，使法官能了解真相而非拘泥於白紙黑字的賣身契，這篇專題報導或許能發揮相當作用。

當媒體輿論一致指向華藝網涉嫌詐欺，監察院、立法院、文化部也各有作為之後，一向各自為政的藝術家們終於團結一致，挺身維權。二〇一八年十月二十九日，以嶺南派大師歐豪年為首的八十一位藝術家集體提告華藝網負責人林株楠及其員工，藝術家代表羅振賢指出，華藝網當年趁獲文建會《百

大藝術家》、文化部《臺灣新銳藝術家特輯計畫》等補助，以執行相關活動為由，邀約藝術家要求簽署授權文件，趁機夾帶與計畫無關的同意書，使藝術家誤信都是文建會或文化部活動所需文件，不疑有他簽署。

藝創工會理事長林文藻指出，根據藝術家因誤認相關文件皆為文建會活動所需而簽署的同意書，藝術家過去，現在以及未來的創作作品，華藝網不需負擔任何成本，就能取得全部權利或所有權，賺取暴利，是華藝網有組織且有規劃的犯罪行為，提出加重詐欺得利告訴。

文化部藝術發展司司長張惠君表示，接獲藝術家反映後，文化部部長鄭麗君非常重視此案，二○一八年二月組成跨部會專案小組，除蒐集相關事證兩度移送司法調查，也成立受害人追蹤通報窗口，委託律師提供法律服務，持續協助受害藝術家採取法律行動，另也已針對藝術產業建立長期的法律協助機制。

受理藝術家們提告之後，臺北地檢署於二○一九年一月二十三日指揮調查局中部機動站，搜索約談人林株楠及另四名前華藝網員工。由於搜索時並未發現所謂的「賣身契」，檢調擔心重要證據遭湮滅，故於偵訊後，深夜依涉詐欺罪嫌重大等理由，向法院聲請羈押林株楠，並獲法院裁定許可。林株楠遭收押，在看守所度過二○一九年的農曆新年。

劉國松控告王美玥、許分草、林株楠的誹謗案，刑事部分，被告等都被起訴，民事部分，劉國松第一、第二審皆獲得勝訴判決，被告等現正上訴最高法院中。劉國松向法院提起的確認之訴，一審獲得勝訴，法官判決確認「同意書」自始無效，華藝網及林株楠不僅被確認無著作財產權，而且對劉國松無畫作的代理權及百分之四十的分配請求權，目前華藝網及林株楠上訴第二審中。劉國松提告華藝

網的侵權行為損害賠償案，一審劉國松勝訴，華藝網與林株楠需賠償劉國松新臺幣三十萬元，雙方均再上訴，第二審法院判決華藝網及林株楠應另外再連帶賠償劉國松新臺幣二百七十萬元，目前雙方均上訴最高法院中。

在這期間，華藝網為干擾律師辦理訴訟，曾因蕭雄淋律師參與立法委員陳學聖之記者招待會，在部落格張貼劉國松同意書內容及書寫若干訴訟過程，而告蕭雄淋律師違反著作權法、妨害秘密罪、誹謗、違反個資法、包攬訴訟等罪，然而皆經檢察官不起訴處分確定。同樣事實，華藝網也到臺北律師公會檢舉蕭律師違反律師法，迄今也不了了之。

劉國松控告王美玥、許分草、林株楠的誹謗案，第一、第二審皆獲得勝訴，被告現正上訴中。劉國松向智慧財產權法院提起的確認之訴，一審獲得勝訴，法官判決確認「同意書」自始無效。劉國松提告華藝網的侵權行為損害賠償案，一審勝訴，華藝網與林株楠需賠償劉國松。

劉國松、劉令徽、蕭雄淋、張雅君、監委劉德勳、立委陳學聖、立委黃國書，以及多位默默為全案奔走的人士，多年來的努力終於看到了成果，正義得以伸張，而綿密的犯罪計畫還是經不起不懈的抽絲撥繭還原真象。曠日持久的訴訟過程，對劉國松、劉令徽、蕭雄淋、張雅君而言，都是漫長的煎熬，特別是其間還遇到恐龍法官，做出荒唐的判決。遇到明查秋毫的法官，又被林株楠以訴訟干擾聲請迴避，待聲請迴避被駁回確定時，這位法官又被輪調離開，總總煩難不勝枚舉。

雖然受害藝術家眾多，但許多人心存觀望，既不能同心更不能協力，又乏人奔走聯繫，形同一盤散沙。甚至還有藝術家單獨拜訪林株楠試圖取回同意書，反遭林株楠塘塞且利用傳話抹黑蕭雄淋。這使得劉國松在相當長的時間裡隻身奮戰，面對其他藝術家的袖手旁觀，與時順時逆的訴訟進程。所幸

典藏雜誌《今藝術》二〇一八年四月號
專題以長達二十頁的深入報導華藝詐
騙藝術家案始末，留下重要歷史記錄。

劉令徽的投入，她由排斥閱讀訴狀，看
三行就因看不懂心煩而放下，到對於法
律用語，法律人行文的邏輯都相當熟悉
閱讀無礙，其間的辛苦不足為外人道。

走筆至此，雖然部分訴訟案件還
因漫長的訴訟程序，未達到三審定讞，
但最終結果必然是劉國松全部勝訴，華
藝網和林株楠全部敗訴。而林株楠雖已
結束收押，其詐欺罪的司法結果尚不可
知，但起碼其犯罪手法已經為藝術界所
洞悉，他要東山再起故計重施，應該已
經不容易了。劉國松在歷經四年且尚在
進行的訴訟過程中，既恢復了自己的名
譽、維護了自己的權利，給為惡者應得
之治裁，也為台灣藝術界除一大害，這
也算水墨現代化之父、現代水墨傳教士
在水墨之外對臺灣藝術界的又一貢獻。

■ 附錄 1
佳評如潮

自成立五月畫會開始，評論劉國松藝術成就的文章，就在中外的報紙、雜誌上不斷的出現，迄今已經超過四百篇。撰寫者也遍及世界各國，許多都是世界級的美術評論家，他們對劉國松藝術成就的肯定與推崇，實在是劉國松最大的欣慰與自豪。

劉國松是一位使傳統的中國山水畫與現代抽象觀念融為一體的不屈不撓的代表者。他那種蘸滿墨與顏色掃帚式的筆，使整張畫紙充滿活力；海、山與河谷在畫中若隱若現，畫面上處處像已被重壓和力量扯裂而打開的許多裂縫——其實這不過只是拼貼而已。總之，每一個細節都是非常優雅的。

—— 約翰・甘乃德（John Canaday）／藝評家、《紐約時報》藝術主編
美國《紐約時報》，1967 年 1 月 21 日

這位來自臺灣的傑出中國青年劉國松，他是我們這個時代最重要的藝術家之一。他運用毛筆和水墨，驚人的揉合了東方與西方，過去與現在。

我認為，劉國松是今日中國的領導藝術家，他那極具原創性的水墨畫反映出中國古典傳統在非具象布局上的表現，並提出對山水和大自然力量的抽象的解釋。他以極大的生命力去把新的與舊的結合在一起。

——芭芭拉·哈黛（Barbara Haddad）／藝評家

美國科羅拉多州《丹佛郵報》，1968 年 3 月 24 日

他的畫在風格上是古典的，在態度上是現代的、抽象的和西方的。這裡沒有風格上的衝突，東方是極易獲勝的，其中有些是西洋無法得到的。這些畫不像許多西洋畫所展出的那樣，他們不是吶喊，而是傾心細語。特別為這個畫展所設計的小型噴泉就是對劉國松的藝術的一個簡明正確的說明。這是一個值得一看再看的展覽。

——李察·富納（Richard E. Fuller）／美國西雅圖藝術博物館館長

〈序文〉，1968 年

劉國松的作品是屬於現代真正有意義的繪畫中的一部分。其作品中的情緒、敏感性及活潑的表現，顯示出其對過去與現在以及中國文化價值的一種卓越的混合，而又非常的充滿活力。

——歐文·方德遜（Owen Findsen）／藝術雜誌主編

美國《辛辛那提質詢報》，1968 年 12 月 17 日

——韓娜（Katherine Hanna）／美國辛辛那提塔虎脫博物館館長

〈序文〉，1969 年

這種使人聯想到新與舊、東與西的能力是他作品偉大的部分。對西洋藝術家來說，所有新的科學和太空發展只是給人類帶來災難；但是劉國松的看法則不然，他追隨傳統中國的思想家，不僅以人的立場看天，而且放開眼界，和過去一些偉大的中國山水畫家一樣，能夠將天人二合為一。從這個觀點看來，他對抽象繪畫抱有樂觀態度是有正當理由的。

我們對於所有偉大的藝術家應該以他們成就的廣度與深度加以衡量。就劉國松而言，從上面所討論的，他最近幾年作品所產生的聯想，就是他作品廣度最佳的證明。

〈劉國松——一個中國現代畫家的成長〉，1969 年

——李鑄晉／美國堪薩斯大學美術史系名譽教授

我覺得劉國松最卓越的地方，還是他對故步自封的中國繪畫傳統的攻擊與改革。在以往，中國故有的山水畫總被認為是一支可以孤立於世界藝壇繪畫系統，這種自囿的概念，促使固有的繪畫不但變化失靈，且無法呼應時代的召喚。

〈劉國松與他的時代〉，《幼獅文藝》，1969 年 12 月

——林惺嶽／畫家、藝評家

到了一九六三年，他的風格已經變得異常的洗練而微妙；水墨、彩色，甚至於那個棉紙和紙筋，都成為工具，創造了無限明亮深邃的影像，和克蘭因以及馬澤威爾畫布上那種生硬晦暗的姿態完全不同。

劉國松究竟需要多久才能探勘開完這條新的礦脈，我們無法肯定。現在一個新的階段可能正在萌芽。同時，他已經創造了一個影像，中國的技巧，宇宙的意義；而他的視覺也已擴大了我們的眼界。像這樣的一位畫家，我們還能有何企求呢？

——蘇立文（Michael Sullivan）／美國史丹佛大學美術史教授

〈序文〉，1970 年

劉國松在英國的第一次畫展是一件盛事。這標明了一個事實，那就是他的藝術清楚的顯示出是中國的，同時也確定是二十世紀的藝術，同時還可以證實這種藝術是與我們直接有關而且相通的。

——彼得‧哈代（Peter Hardie）／英國布里斯脫市立美術館東方部主任

〈序文〉，1971 年

毫無疑問的，作為一位藝術批評家、學者和遊歷廣博的畫家劉國松，其多方面的天才已經促使他的畫風國際化，可是最後分析他之所以能在東西方同時成功，是由於一個簡單的事實，那就是他是一位不妥協的書法大師。他以這種基本的特質達到了當代最佳藝術家的卓越地位。

——達襄西（Rene-Yvon Lefebvre Dargence）／美國舊金山亞洲藝術博物館館長

〈序文〉，1974 年

劉國松是一個不需要多做介紹的畫家。他的名聲在亞洲、美國、歐洲已經很顯赫，他作品為有權威的藝術史家及批評家所推許。全世界的收藏家、畫廊、博物館也都收藏他的作品。

在劉國松的作品中，我們找出了一個解救二十世紀中國畫的主要困境的有效方法：即如何去調和傳統和現代，如何去綜合西方與中國的審美觀念。

劉國松之筆墨技巧中所具有的中國特質，在與西方抽象表現主義者所常見到在結構上的毛病比較起來令人更容易看出，無論西方畫家多麼受到中國的形象迷惑，但卻完全缺乏書法的修養，而劉國松卻精於此道，因曾接受過那無瑕疵的傳統訓練。

—— 李克曼（Pierre Ryckmans）／澳大利亞國立大學漢學教授

〈傳統和現代的銜接〉，1978 年

我自己欣賞《四序山水圖卷》，往往一看數小時。賞畫的體會雖然次次有別，但每次的感受都是沉思默想的。賞完畫後但覺身心洗滌一清，對生命有更新的認識，因而生活得更豐富了。有時我會對著圖卷的抽象形象而出神；有時又受到畫中肌理與色彩的吸引（這兩種媒體揉合起來使圖卷產生震撼人心的力量）。有時我發覺自己往往在圖卷的同一部位停頓下來，在懸崖下的秋色中凝望遠處的垂瀑，從而進入冥想沉思的領域，但不再是從現實世界，而是從圖卷的另一角度出發。

—— 莫士撝（Hugh Moss）藝評家

《四序山水圖卷》亞當姆斯東方國際公司出版，1985 年，香港

金聖華·譯／香港中文大學翻譯系系主任

劉國松的「形而上的山水畫」卻把觀者的立腳點提高，遠出於雅士與隱士之上，而與群峰相齊，可以平視絕頂，甚至更高、更高，到了俯瞰眾山的程度。

因為劉國松卓爾不群的藝術，是建立在一種微妙的平衡之上。他以眾多的傑作一再證明，自己的勝境在於矛盾的統一，能將似與不似、動與靜、變與常，熔於一爐。無可置疑，劉國松已經是二十世紀後半期中國的一大畫家，願他常保持這得來不易的平衡之境，莫以流俗的要求稍懈堅守的原則。

〈中山人文學報〉第一期，1993 年 4 月

——余光中／詩人、高雄中山大學文學院院長

在當代中國臺灣或內地畫壇，劉國松都曾是個引發爭議的人物；但不論持正負面評價的論者，都不得不承認：劉國松是近代臺灣和中國美術史上，一個無法被忽略的人物。劉國松顛覆了中國傳統水墨的技巧和畫法，他那強調「革中鋒的命」的基本思想，把一向堅持基本功的教學傳統徹底瓦解，引發許多人強大的危機感。但如果略去這些不談，光從作品本身來評斷，即使反對他的人，也不得不承認：劉國松的確開拓了水墨傳統一個遼闊而嶄新的視覺景觀；他讓山水脫離「國畫」狹隘範疇，成為一個具有世界性及現代化語言能力的媒材，卻又始終不失中國傳統美學的一些基本素質，這也正是西方藝評家、收藏家，之所以被特別震撼、感動的一點。

〈劉國松研究〉臺北歷史博物館出版，1996 年 7 月

——蕭瓊瑞／臺南成功大學歷史教授

「五月畫會」的健將、中國水墨畫的革新者劉國松，其在藝術上的成就以及美術史上的定位不僅非凡，並

且對後人的影響力相當大。

回顧中國近代美術史，從晚清與民初以來，對傳統國畫的革新，大體以兩個大方向來進行，一是「引西潤中」，另一是「汲古潤今」。「引西潤中」是主張吸收西畫的畫理、畫法來改良國畫，如徐悲鴻、林風眠、劉海粟、嶺南三傑等。劉國松可歸類於此「引西潤中」的方向中。然而劉國松跨出的腳步比較大，他縮短了國畫與西畫之分，同時對工具、材料、技法有許多創新與開發。

〈劉國松現代水墨畫的發展經歷與藝術思想探釋〉，《劉國松研究文選》臺北歷史博物館出版，1996 年 7 月

—— 王秀雄／臺灣師範大學美術史教授

劉氏從美國抽象表現主義取得借鑒，從材料工具入手改造水墨畫，以撕紙筋、摺印等種種方法製造肌理，有時適當加入拼貼，其創造過程強調隨機性，作品近於抽象或半抽象。他的主張與實踐，在臺、港和八〇年代後的大陸產生了廣泛影響，是「做效果」一派現代水墨畫家最富創造性和代表性的藝術家。

〈二十世紀山水畫〉，《中國現代美術全集》，臺北錦繡出版社，1997 年

—— 郎紹君／藝術史學者

他的風標獨具的創造為中國畫無疑開闢了一條生機勃勃的新途，他的藝術是對美的現代闡釋，是他生命的燃燒，他的路也必將愈走愈寬廣。

〈天地玄黃 鴻蒙再闢 —— 論劉國松的繪畫藝術〉，2001 年 12 月 12 日，北京

—— 劉勃舒／中國畫研究院院長

一九八三年，劉國松個展在北京中國美術館舉行，內地美術家才對他的畫有了整體的認識。那種「新奇」的畫法立刻引起熱烈的討論，而且引起相當廣泛的讚譽。雖然當時有不少人視他的畫為旁門左道，但總體反應是驚奇、讚嘆超過懷疑、否定。從那以後，劉國松的繪畫風格又有所變化，內地美術界對他的藝術思想也逐漸有了更多的了解。而隨著現代水墨藝術的發展，追隨模仿劉國松畫法者已遍及南北各地，以至於在談論中國繪畫的現狀、前景與問題的時候，劉國松已經成為代表者某種趨勢的象徵。

〈二十一世紀看劉國松〉，《藝術新聞》，2002 年 4 月，臺北
——水天中／中國藝術研究院美術研究所研究員

水墨能有如此神秘莫測的力量，實是國松兄爽朗的個性，細密的觀察，充分的配合其靈巧的手所得到的豐碩果實——這不是每一位藝術家所可能達到的。不論是他在改革運動中的戰友或是對手都不能不承認，他是二次大戰之後，中國美術界最富鬥志的中國傳統的維護者，也是創造力最旺盛的畫家。

〈尋求傳統精神的再生〉，《藝術界》雜誌，2002 年 4 月
——漢寶德／建築師、前臺南藝術大學校長

劉國松的抽象水墨畫則將文人畫的「書法入畫」提昇到了「書法即畫」的境地。畫家以縱橫揮灑的寬大筆觸，率性塗抹，筆觸和線條的律動、空間和肌理的塑造，本身便具有自足的美感。

《中國美術的現代覺醒——劉國松與二十世紀中國畫變革》紫禁城出版社出版，2007 年 4 月

回想半個世紀前被稱為「藝術叛徒」的劉國松，如今卻在故宮舉辦回顧展，他的畫也為故宮所收藏，與歷代名家並存其間，進入了傳統藝術的殿堂。劉國松不再是「叛徒」，他已是傳統的一員。

〈劉國松在現代水墨畫發展中的地位〉紫禁城出版社出版，2007年4月

──張子寧／美國華盛頓傅立爾美術館研究員

劉國松是一位充滿挑戰意識和創造才情的畫家，自踏上藝術之旅，他就不斷的向藝術所遭遇的時代課題挑戰，也不斷地向自我挑戰。他的秉賦、性格與才情支持著他的挑戰，而挑戰的歷程則進一步磨勵了他的思想和實踐鋒芒。

〈劉國松：水墨現代化發展的里程碑〉人民美術出版社出版，2011年3月

──范迪安／北京中國美術館館長

「士不可以不弘毅，任重而道遠」劉先生本著這種文化使命感，一往無前地倡導並實踐著現代水墨畫的創作，他的作品標示著已經建立起來的既富於民族精神又有當代意識的水墨畫新傳統，而且正以其彰顯東方畫系所具有的天人合一的精神美味。

〈一個東西南北人 劉國松八十回顧展序〉國立台灣美術館出版，2012年3月

──薛永年／北京中央美術學院教授

──陳瑞林／北京清華大學美術學院教授

作為一個藝術家，劉國松不斷越界，不斷的把外來的藝思與策略轉化、本土化，不斷把傳統顛覆，陌生化，而賦予新生。

〈舞躍九霄遊目八極　劉國松與現代西方藝術的對話〉國立臺灣美術館出版，2012 年 3 月

——葉維廉／美國加州大學文學系卓越榮譽教授

劉國松教授被兩岸譽為「現代水墨畫之父」和「中國現代繪畫的先驅」。半個世紀以來對現代水墨畫的努力創作和貢獻，風格獨具，影響深遠，對戰後臺灣美術發展具有重大意義，進而先後影響了韓國、日本、香港、東南亞、而後擴及中國大陸，促使東方畫系的水墨畫創作起了根本的變化，形成復興的新局面。

〈革命・復興——劉國松繪畫大展〉國立歷史博物館出版，2014 年 10 月

——張譽騰／國立歷史博物館館長

劉國松無疑是中國現代繪畫中最重要的藝術家之一。當我們在一九九八年為古根漢博物館策劃「中華文明藝術五千年」的現當代部分展覽時，在當代水墨畫這一部分，腦中最先跳出的名字即是劉國松。為什麼劉國松？這位在大陸出生，六〇年代在臺灣開創現代水墨運動的藝術家，後又在海外聲譽卓著的藝術家是如何在當代中國水墨畫發展中佔據了其他人無法取代的位置的，是一個很有意思的研究課題。

〈蒼穹之韻——劉國松現代水墨藝術〉山藝術基金會出版，2016 年 9 月

——沈揆一／美國加州大學聖地牙哥分校美術史教授

■ 附錄 2

畫家畫語錄

劉國松是少見的能寫文章的畫家。又能執畫筆又能秉筆為文，讓他左右逢源，既能畫畫又能以文章闡述自己的創作概念。只是劉國松寫文章不僅談藝術、談自己的繪畫，也會評論別人的繪畫，而且是就畫論畫，毫不留情，如此又將自己陷入腹背受敵的險境。

劉國松繪畫上的創作力旺盛，文字的創作力也很驚人。以下是針對特定主題，摘錄劉國松部份曾發表過的文章。

劉國松對於中西方的藝術史研究透徹，本身邏輯思考能力又強，對文字的運用也相當純熟，他的畫語錄讀來既精彩又痛快。

一‧國畫史與畫論

人家舊有的形式不能當自己的創建

由一班思想家與文學家所領導的「五四」是一個偉大的運動，其影響力至今猶存，目前中國在文學上科學上所有的一點點進步，不可否認都是「五四」的功勞。在這個偉大的運動進行的當時，唯有蔡元培鄭重的呼籲：「文化運動不要忘了美術」可是，在義大利的文藝復興中占第一把交椅的美術，畢竟是被遺忘了，「五四」運動之不能造成「中國的文藝復興」，這是其最大的原因之一。我之如此說，並非意指今日若談文藝復興，就必須把主位讓給藝術家坐不可，我只是在提醒我們的藝術家們不應逃避責任或看輕自己，我們的地位是相當重要的。不要再像我們的上一代，在「五四」整個的運動中交了白卷，給民國以來的美術史留下一片空白。或許還有人自滿的說，「五四」給中國帶來了西洋藝術，不錯，西方藝術的介紹工作實在做得太差，五四時代的藝術家們，至今仍停留在十九世紀以前的西洋風格的模仿上，試問我們能把人家舊有的形式拿過來當自己的創建嗎？

〈過去‧現在‧傳統〉《文星》1962 年 9 月

中國的文化思想是包容而非保守

如果我們真能將中國美術史深讀一遍，就會發現中國並非一個保守的國家，目前的現象僅是幾位思想狹隘目光近視的「權威」所造成的，他們壓根兒就不知道在文化思想上，中國是一個兼容并包溶化力甚強的國家。

〈過去‧現在‧傳統〉《文星》1962 年 9 月

藝術家的奮鬥歷史：寫實、寫意到抽象

我認為無論中國或西洋美術史的發展，都是走著同一條道路，那就是由工筆（寫實）經過寫意（變形）而走

向抽象意境的自我表現。換句話說，整個的美術史，就是藝術家為了爭取表現自由的奮鬥歷史。

〈由中西繪畫史的發展看中國現代畫家應走的方向〉《新亞藝術》1972 年 7 月

推崇、模仿古人，即不知創造為何物

縱觀中國美術史的發展，五代與兩宋的繪畫之所以如此朝氣蓬勃，出了那麼多的大畫家，是因為個個都在實驗自己的方法，發明個人的技巧，創造獨特的風格。我們現在所常用的披麻皴、解索皴、斧劈皴、馬牙皴、雲頭皴、雨點皴、米點皴、拖泥帶水皴等等，都是那是的畫家為了達到個人的表現，創造出來的繪畫辭彙和語言。元四大家外，除了倪瓚創造了褶帶皴，王蒙創造了牛毛皴之外，元以後就沒有看到有任何新的技法的發明。後人最崇拜的黃公望，也只是將前人所創造的披麻皴、硯頭皴及米點皴組合的非常好而已。明清兩代的畫人，更是推崇古人、模仿古人，根本不知創造為何物。一代模仿一代的結果，只注重形式技巧的傳承，而失掉原創性的藝術本質；徒具古人軀殼，毫無時代精神。

〈談水墨畫的創作與教學〉《美育月刊》1996 年 9 月

革筆的命、革中鋒的命

中國繪畫史上最早出現在畫面上的題款是什麼？是「某某制」，是「制」呀，隨後變成某某「繪」，再變成某某「畫」，某某「作」。但到了文人參與畫事之後，他們用寫字的筆畫起畫來是一件非常自然的事，隨後順理成章的提出了「書畫同源」之說，同於何呢？同於「用筆」嘛。於是主張「書法入畫」，「書法即畫法」，以寫字的方法來畫畫，畫也得「寫」出來了。從此以後，文人畫家再題款時就變成某某「寫」了。由於寫字又多講究

用中鋒，於是到了走火入魔的文人手中，更提出了「不用中鋒就寫不出好畫來」的論調。中國畫就在文人的「專政」之下，一寫就寫了七八百年，把整個中國繪畫的前途「寫」進了一條死胡同之中，已到了萬劫不復的境地。

〈現代水墨畫發展的我見——並微觀當代香港與大陸的水墨思想〉〉《臺灣現代美術十年》1993 年

畫若佈弈、隨機應變

中國畫的沒落與走入公式化是分不開的，走入公式化又與「胸有成竹」的理論有著密切的關係。元朝以後的畫家，為了表現眼前所看到的山石肌理，而發明了個人的皴法，也創造了自己的獨特風格。後來的畫人不去看真山真水，也沒有自創的欲望。古畫臨多了，已經可以背著畫了，「胸有成竹」又提供了他背畫稿的理論依據。他胸中能有多少成竹呢？難免不一再的重複那既成的形式了。針對這種現象，我提出「畫若布弈」的理念以更新創作的思想。畫畫應該像下棋一樣，走一步算一步，隨機應變。不應該還沒有畫就已經知道結果了，那樣的畫一定板，不可能活，更談不上生動了。

〈談水墨畫的創作與教學〉《「美育月刊」》1996 年 9 月

二・中外畫家與畫派

張大千終於變了

當畢卡索慕名前往欣賞國畫大師張大千在巴黎舉行的畫展後，向張氏提出了一個非常不禮貌的問話：「大千

先生，你的畫在哪裡？」隨後張大千在義大利的演講，即公開認為中國畫不再是一代模仿一代的東西，並表示他自己對中國的精神抽象與西方的物質抽象更有興趣，企圖找出一些個人創作的思想中心；後來經過香港，在方召麐畫展的會場中，更勇敢的說出：「今後我要再寫一批畫，而不是以前畫冊中刊印過的那種畫，是再寫一批從沒有人寫過的。」

這是多麼重要的覺醒呀。以張大千對中國傳統技法的熟習，其基礎之深厚、藏品之豐富、遊歷之廣博，在現時的中國首屈一指，現在猶如畢卡索宣布結束其自創的「幾何的立體主義繪畫」般的，宣布仿古主義的終結，捨棄技法形式的模仿，道出中國繪畫這一指向，更是使得關心發揚中國傳統文化的人欣喜若狂的。

〈老大意轉拙——張大千終於變了〉《聯合報》1963 年 11 月 17 日

偉大的梁楷

有一位畫家實在是了不起，他的偉大，他對世界文化的貢獻，絕不在文藝復興的達文西之下，比起荷蘭的林布蘭特、法國的現代繪畫之父塞尚，甚至當代的大師畢卡索都有過之而無不及，那就是在十三世紀初葉，就已經畫出了世界上極少數幾幅最偉大的作品之一「潑墨仙人」的梁楷。

我們可以由他這幅傑作中看到，他在宋朝的時候，已將中國繪畫史推到第二階段——寫意——的末期。他的藝術思想與表現手法，在西方一直到了二十世紀初，才能在野獸派的畫中看到一些端倪。甚至到了 1959 年，畢卡索還在追求「潑墨仙人」的意境呢。但在這兩者之間，卻相差到將近七世紀之久。換句話說，西洋繪畫的發展直到二十世紀初，還比中國落後了六百多年。

〈由中西繪畫史的發展來看中國現代畫家應走的方向〉《新亞藝術》1972 年 7 月

溥心畬：中國文人畫的最後一筆

凡是關心藝術的人，幾乎沒有不承認，溥心畬先生是中國傳統畫家中，最富代表性的一位。也就因此，青年畫家或是年輕人常批評他是一位不知創作的老朽、生活在二十世紀的古人、民主時代的封建皇族。實際上這些批評都欠公允。他在思想與行為上都很保守也是事實，但他並非毫無創作的臨摹古人，他在中國山水畫的傳統上亦有相當程度的貢獻。

我們都知道溥先生對於山水、花卉、翎毛、草蟲和人物都有涉獵，但主要還是山水。溥先生學南宋的「北宗」，卻以讀書文采來孵發山川之靈秀，一掃浙派的粗獷刻板，進而變化了北宗的氣質，化實為虛，凌駕浙派之上，使匠氣的北宗，納入了文人畫的行列，成為民國以來文人畫的代表。可惜他生不逢時，如果早生個三五百年，情形就完全不同了。清代以降，文人畫已經沒落，溥老師再高的才華，只手也挽救不了文人畫的頹勢，難怪有人要稱他為「中國文人畫的最後一筆」了。

《溥心畬先生的畫與其教學思想》香港中文大學出版，1976 年

石恪：狂草入畫

在中國畫家中，宋朝的石恪給我很大的啟示，因為他畫的羅漢，身上的衣紋全是用狂草的筆法畫出來的。他這兩張羅漢畫給我很大的衝擊。在以前大家常說書法即是畫法，說以畫法入畫，但用在畫上的書法都是行書、楷書乃至篆書的筆法，這種狂草很少用在畫上，就是大楷的筆法也是很少用的。在北宋時期石恪已將狂草之筆法用在畫上，為什麼我們不將這種傳統發揚光大，並將它用在抽象畫上呢。

葉維廉著〈與虛實推移、與素材布弈──劉國松的抽象水墨畫〉《藝術家》1982 年 10 月

永不斷線的風箏：吳冠中

我們由吳冠中作畫的方法與過程來看，他是著重寫生的。但是他的寫生又不像他所崇拜的印象派畫家那樣，把畫架放在一個固定的地方，他是採用中西合璧的。他先去拭入畫的個別對象，然後把它們用寫生的方法組織起來，完成一張構圖。他稱這種方法是先選演員再寫劇本。每張畫都是曲選來的景物與形象所決定的。隨後又將西方的形式美結合中國的意境特質，創造一種富於民族性的現代繪畫，並希望它能達到雅俗共賞的效果，一面讓專家拍手，另一面又要百姓點頭。他形容自己這一種企圖叫做「風箏不斷線」。他說：「風箏不斷線，不斷線才能把握觀眾與作品的交流。」

〈永不斷線的風箏 —— 吳冠中的繪畫歷程與風格〉《文星》1987 年 10 月

先求異。再求好

我所知道的陳其寬和余承堯，他們不但沒有臨過古畫，也沒有畫過文人畫，而且余承堯還是由軍隊退伍之後才開始畫畫的，可以說都沒有所謂的中國傳統繪畫的基礎和基本功，如果以傳統文人畫的觀點來看，沒有一筆是對的、是好的。陳其寬更是很少用筆，所有的點、線、面和色彩，幾乎都是用拓墨畫的技法拓出來的，是一位真正用行動來反文人狹隘的筆墨論的現代畫家。他們的作品受到國際畫壇的重視與肯定，得到社會大眾的讚賞，還沒有人說他們的作品不是中國畫，他們不是中國畫家。這些擺在我們面前的事實，還不夠我們從事美術教育的工作者反省的嗎？

〈先求異再求好 —— 從事美術教育四十年的一點體悟〉榮寶齋出版，1999 年 10 月

三‧藝術創造與革新

到底誰是藝術的叛徒

在政府提倡恢復民族精神、發揚固有文化的今天，大多數反對新藝術的人，都是以衛道者自居的，談起傳統好像就是他，他就是傳統似的。其實這些人中多半是不明瞭傳統而拚命抱著死人骨頭不放的學徒畫匠，他的老師教他多少，他就只知多少，從不去讀美術史，亦不知道中國繪畫到目前他們抄襲的形式已幾經變化；從不去看看歷史的藝術理論，更不了解藝術最重要的是貴有創造。自以為抄襲剽竊古人的風格形式即而獲得傳統，豈不知其根本不知傳統為何物；嘴裡整天在維護傳統，豈不知真正破壞傳統的卻是他自己，因為傳統必須在不斷衍變中方能保持其永恆的存在，變即是傳統的特性，創造才是藝術不變的本質。

一個有創造和深切了悟文化藝術的人，絕不會甘願接受前人替他鑄定的形式與格法。保守者常稱我等為「藝術的叛徒」，其實，藝術的目的在求創造、在求表現自我，絕不在求破壞或表現反叛。創造必與已有的不同，自我必與他人相異，藝術只求異於大眾，不談反叛，如果一定要說我們背叛的話，那我們也許遵守了藝術的創造，而背叛了形式的抄襲，而那些所謂傳統大師們，卻願意遵守先人固定的形式而去背叛創造，如果說背叛的話，到底誰是藝術的叛徒呢？

〈過去‧現在‧傳統〉《文星》1962 年 9 月

我們既非古時之中國人，亦非現代的西洋人

傳統的「皴」早已變成僵硬的「地龍乾」（曬乾的蚯蚓），固有的形式（如山水、人物、翎毛、花卉）早已

變成了封閉的枯井，毫無生命之可言。因此，我一定要送他進殯儀館（而不是博物館）。一味跟隨西洋現代的風格形式，亦失去自己，我們既非古時之中國人，亦非現代的西洋人。

〈中國現代畫的路〉《文星》1965 年

模仿中國古代、西洋現代皆非創造

藝術貴在創造，創造的當然也就是新的，新的也就是過去沒有的。可是，一些崇拜西洋的青年畫家，將西方新的畫風模仿了過來，就自認為「新」了、「創造」了，那不是無知，就是自欺欺人。如果我們僅把眼光局限於台灣這一地區內，那的確是新了。假若我們一旦把眼光放得寬一點、遠一點，那我們就會發現，那既不新，也非他自己的創造。由此看來，這些年青藝術家們對上一代如何如何失望，罵他們一代抄襲一代，不知創造為何物，卻很少自我檢討。其實，這只是五十步笑百步，模仿抄襲則一樣，所不同者，僅模仿的對象不同而已。一個是模仿中國古代的大師，一個是模仿西洋現代的流派，全非真正的創造。

〈美術在復興文化的地位〉《新聞天地》1969 年 1 月

繪畫是不停的實驗

我常常對我的學生說：作為一個畫家與作為一個科學家沒有什麼兩樣，科學家一定要全心投入地在實驗室裡不停的做實驗，實驗成功了才有所發明，有所發明才能成其為科學家。畫家也是一樣，他必須全心全意地在畫室中不停的實驗，實驗成功了才有所創造，有所創造才能成其為畫家。如果一個人只知跟著古人的筆法走，或老師教他怎樣畫就怎樣畫，那又何異於科學家的助手呢？助手就是完全聽科學家指揮的，他自己是沒有什麼發明或創

造的思想和理念的。

〈談水墨畫的創作與教學〉《美育月刊》1996 年 9 月

走出筆墨論的一言堂

我有鑑於此，和自己多年來的教學實驗，遂提出了「先求異，再求好」的教學理論，並開始付諸實行。我首先要學生由「一隻筆走天涯」的文人畫家「筆墨論」一言堂的封建思想中解放出來，進而介紹幾種水墨畫的新技法給他們，並鼓勵他們一定要能舉一反三，聯想藝變，由探索、試驗，最後達到創造屬於自己的新技法。隨後再一再的重複練習，等到把自己所創造出來的這種新技法鍛煉好了，能運用自如了，個人的畫風也就建立起來了。

過去那種金字塔的教育思想，是不適合創造人才的培育的，一個創造性的畫家，是只求專、精、深，而不求廣博的，博是通才而不是專才。

〈21 世紀東方繪畫的新展望〉《21 世紀視覺藝術新展望國際學術討論會論文集》行政院文建會出版 1999 年

不要再「寫」畫了

我們大家不都是整天地談「創作」嗎？「創」是過去沒有而初有、初造的意思，也就是現代畫家們所強調的原創性。那麼「作」又是什麼意思呢？我們不是常將藝術家創作出來的東西稱之謂「作品」嗎？畫家創作出來的畫也叫作品嗎？是「作」出來的藝術品啊。我在此鄭重的呼籲，從今以後的現代水墨畫家，在你們落款時，不要再題某某寫了，應題某某作。為什麼畫不能制不能作，只能寫呢。

〈論抽象水墨的欣賞與評論〉《朵雲》1999 年 9 月

筆墨無用論

臨摹不是國畫的基礎，只是傳統國畫的基礎；古人的皴法不是所有水墨畫的基礎，只是毛筆畫法的基礎；國畫家所強調的筆墨只是文人畫的狹義要求，並非現代水墨畫家所需要的。現代水墨畫家所需的是廣義的筆墨觀念，創新的個人皴法以及奠定建立其個人畫風的基礎，任何一種創新的繪畫，都有其本身的技法基礎。

〈東方美學與現代美術〉《藝術貴族》1992 年 7 月

四‧繪畫工具與技巧

發揮工具、材料的特性

近幾百年來，就有一些畫家，窮畢生的精力與時間，練習如何用羊毫筆「寫」出狼毫筆的力量來。其實，如果要寫出狼毫筆的效果來，為何不直接用狼毫筆呢？就是花了一二十年的時間，費了九牛二虎之力，用羊毫筆寫出了狼毫筆的效果，又有何意義呢？這些文人畫家忽略了一點，那就是每一種不同的工具或材料，都有它自己的特性，藝術家應該利用其個別的特性，並儘量將其發揮到最高的限度，不應該用一種工具或材料去代替另一種工具或材料的特性。

〈談繪畫的技巧（下）〉《星島日報》1976 年 11 月 19 日

抽象畫不是亂畫

不可否認的，目前一般嘲笑或誹謗現代繪畫，多半集中在表現的技巧上。因此，有人這樣說：「把污穢抹布縫在畫布，算是什麼畫呢？」也有人那樣說：「抽象畫還不容易嗎？我三歲的兒子都會畫，把顏色往布上一潑就行了。」但事實上，不僅他的兒子不可能，就是要他來潑也是不行，原因很簡單，因為他沒有這方面的修養。他不知道怎樣的潑，潑在什麼地方，潑時需要在多高的距離，需用多重的力量，什麼顏色和什麼顏色潑在一起會產生怎樣的感覺，潑到什麼程度就應該停止，怎樣才算完成。可是一位真正的現代畫家，他知道。因為他曾受過嚴格的基礎訓練，並有現代畫的一般知識，有新的美的概念，有超越一般人更高的意境。那些說這種畫的人，他們過去所看到的，都是用一定的技法一筆一筆地描出來的一些他們所熟悉的物象，而做夢都未想到畫可以潑出來的。

工具、材料與技法的自由解放

我們這一代的中國畫家，如欲將中國繪畫由這一個死胡同裡解放出來，就必須革中鋒的命，如要革中鋒的命，就要從革筆的命做起。因為我們已經了解，中鋒是許多用筆技法中的一種，而筆又是許多表現工具中的一種。因此，中鋒筆法只是許許多多表現技法中的一種而已，並不像傳統畫家所強調的那麼重要。做為一個繪畫的創作者，我們不但有權利不用中鋒（如馬遠、夏珪），而且還有權利，為了個人表現上的需要，用任何我們需要的工具、材料與技法。

真正的創造不可能做到百分之百的控制

「畫若布弈」的理論，我首先在六十年代的「抽筋剝皮皴」上實踐了。隨後又試驗運用水拓及漬墨的技法來表現，都獲得相當的成功。可是還有人說這些技法是碰出來的，偶然性太大，是靠運氣完成的。不錯，這些新的技法，你在最初的確是碰出來的，但是你如果鍥而不捨地一再重複的練習，也就是往地底下打地基，久而久之地基自然愈打愈深，地基打好了也就是你可以控制到百分之八十或九十，自己的風格也就開始建立出地面了。因為真正的創造不可能做到百分之百的控制的，如果真能做到的話，那就可以複製，能夠複製的東西，就不是藝術品，而是工藝品了。

五・美術課程與教學

荒謬的金字塔

中國繪畫的教學思想，是根據「為學如同金字塔」的教育理論而來的。所以傳統的國畫老師一再向他的學生們強調：畫畫先要把基礎打好，基礎打的愈廣闊，將來蓋的愈高，才能出人頭地。換句話說，學畫先要臨摹過去各家各派的技法，把它們都學好了，然後再求個人的創造。基礎不學好是不能談創造的。我把這種教學思想稱之為「先求好，再求異」。

六‧繪畫形式與表現

形式創造就是繪畫的內容

不幸的是，通常人們不是在畫面上尋找物象，就是問你畫的意思和內容。這種問話。與其說他們曲解了內容，勿寧說其根本不知內容為何物。任何一位畫家都在追求創造個人的風格形式，這種形式創造的本身已具備了內容。當我第一次看到范寬的《谿山行旅》時，感動得全身汗毛都豎起來。《谿山行旅》內容是什麼？是表現終南山的高大嗎？還是人物的渺小呢？甚至如畫題所表示的「旅途的愉快」或「趕路的辛苦」？都不是，而是范寬創造的形式中所給予我們那種強烈的感受，也就是理論家所說的精神、意境和氣韻。

〈談繪畫的內容與欣賞〉《龍語文物藝術》1991 年 8 月

畫就是畫

如果你再追問：「畫是什麼？」我的答案是「畫就是畫，不是別的。」這就如同你去問：「佛是什麼？」答者會告訴你：「不可說，不可說，開口就錯。」原因是，二者的境界，既不能由知識中求得，亦非言語所能表達，全靠個人聰明才智的領悟。我之說畫不能由知識中求得，是因為畫全屬個人性靈的表現，非他人可以傳授；可傳授者僅形式技巧而已。故臨摹抄襲一輩子而未能入堂者大有人在。我之說畫非語言所能表達，是因為畫如能用語言說出來，即可用文字寫出；能用文字寫得出的東西，就不必再費事用畫筆去畫了。假如你了解音符與文字所表現的意境之不同，你就會承認畫所欲表達的就是語言文字乃至音符所無法達到的領域。

〈畫，就是畫〉《中央日報》1962 年 8 月 9 日

藝術家掙脫形象束縛的奮鬥

一部美術史也就是一部藝術家掙脫形象束縛的奮鬥史。所以，在早期的時候，畫家都是在盡量的模仿，等到他感到「像」對於一個藝術家的束縛太大，甚至感到它阻礙著畫家去表現自己，就開始變形。這種變形，國畫稱為寫意。因為要寫「意」，便需要打破自然形象，也說明那些形象不重要，而那個要表現的「意」或「我」才重要。等到那些形象完全不需要時，繪畫就能直接的自由的去表現了，到了這個階段，「意」或「我」就是抽象了。

尉天聰著〈一個畫家的剖白──與劉國松的一席對話〉《幼獅文藝》1969 年 12 月

七・藝術欣賞與批評

如何欣賞抽象畫

欣賞現代藝術應該超越時間空間與一切形象，如欣賞書法一樣不要在畫面上去求知求解，當你看到王右軍的《快雪時晴帖》或索靖的《月儀帖》時，是先欣賞其用筆與飛舞的線條呢？還是先認識清楚字，看其中寫的什麼意義呢？如果你是先認字的，那你就是不懂書法的人。虞世南《筆論》中曰：「書道之妙，必資神遇，不可以力求也；必資心悟，不可以目取也。」這也正說明了欣賞抽象畫應有的態度。除了用眼睛靜觀之外，並需用你的心靈去體會。如果你僅看到抽象畫的畫面，而不知用心靈去體會其內在的精神，這畫面對你仍然是死的，不是一件藝術品，因此你就不由自主的否定了它，說它不是畫。

八‧美學觀念與境界

自然天成、氣韻生動

古人的潑墨、吹雲、彈粉、擲蔗滓等都是半自動性的技法，為的也是偶然效果的獲得。中國人的人生哲學與西方的完全不同，西洋人把人與自然對立起來，相信人必勝天；中國人認為人是自然的一部份，一定要與自然取

模仿西洋新的與抄襲中國舊的都不是創作

以往，我寫批評，只有一個想法，也是一個期望，企圖使假的畫消失，壞的畫慢慢變好。結果呢？假的畫仍然存在，壞的畫還繼續壞下去，憑空多添了許多仇人。原因很簡單，畫家根本不需要真正的批評，自始至終就無意談藝術、談創造，只希望肉麻的吹捧。這是我停筆寫批評一類文字的原因之一。其次，作為一個批評者，很難擺脫環境的影響，自由的訴說自己的感覺，因為大多數藝文界的人都是朋友，多少有些感情作用，或者就是利害關係，一有感情作用與利害關係存在時，品評的主觀獨立性即或多或少受到損害。我曾作過極大的努力去避免環境的干擾，可是保守的人仍覺得我太過偏激；青年朋友卻認為我應該捧他，因為他們自認為是新的。殊不知在我認為，模仿西洋新的與抄襲中國舊的，只是五十步與百步之分，其抄襲模仿則一，都談不上創作的。

得和諧，最高境界是天人合一。如果要把此一天人合一的理想落實到繪畫上，這種半自動性技法（如水拓、漬墨等）所得到的偶然效果，可以稱得上是自然天成，然後再加上畫家的人工修飾、營造，最後獲得一張氣韻非常生動的畫。這是古人所嚮往的，也是我們現在所追求的。

〈談水墨畫的創作與教學〉《美育月刊》1996 年 9 月

中國是一個最能欣賞抽象美的民族

其實中國是一個最能欣賞抽象美的民族，這不但表現在我們的各類藝術中，而且也深入在我們的生活裡。全世界的人都知道並承認，中國的書法是抽象的藝術，而且直接影響到美國乃至世界抽象表現派的建立與發展。在中國各個地方戲曲裡，一切動作的表演都是抽象的，例如：開門、撐船、上馬、奔騰，那個動作不是抽象的表現呢？當然中國人這種抽象概念亦表現在舞蹈音樂裡，在我們生活中隨處可見。例如庭園中的太湖石的安置，就是世界最早的抽象雕塑。中國人對石頭的愛好已經達到如癡如狂的地步，石頭的形、色、肌理，都是抽象的美。我們的祖先早就將大理石的花紋裝飾在桌面上、椅背上，更把它裝上畫框掛到牆上去欣賞，欣賞的是其抽象的線條及色紋肌理，現在一談到抽象畫時，就認為是外來的、西洋的，看不懂，這實在說不過去。

〈論抽象水墨的欣賞與評論〉《朵雲》1999 年 9 月

九．文化傳承與自主

到底誰是反傳統

一些只知畫地為牢且自命傳統派的先生們，常常把我們喊做反傳統派，真不知我們才是最傳統的呢。我們所遵守的是那種寬容大度，兼容並包與超越性的傳統精神，而所反對的卻是那一代抄襲一代而已剩下了軀殼的外表形式。而所謂的傳統派呢？他們在中西繪畫之間劃一道鴻溝，以為固有形式是神聖不可侵犯的，這種狹隘的觀念與胸襟使得永遠彼此對立，不能溶合。他們違背了中國繪畫上那種寬容性與超越性，才是名符其實的反傳統，才是真正的反傳統派呢。如若還有人一定要說他們是傳統派的話，那麼，他們是偽傳統，而非真正的傳統派。

〈過去・現在・傳統〉《文星》1962 年 9 月

中國畫的起死回生

所謂大師們，分別的抱著中國或西洋古人的屍體，又有一部份自命為前進的「日本畫」，也只像小殮時的化妝師，僅替死屍抹胭脂抹粉的工作，但我們深深了解，要將中國傳統藝術發揚光大，不是擦與抹的問題，而是根本要已死的轉活過來。這種起死回生的工作是相當困難而艱鉅的，除了理論的正確外，同時還要高明的技術，這樣才有得心應手、水到渠成的希望。

首先我們肯定一點，要中國固有文化活轉過來，必須先要氧氣的補充，然後大量的輸血。氧氣可供藝術家們自由呼吸，不受大師畫閥的鉗制，不生活在他們陰影下見不到天日，因此我們組成了自己的畫會；輸血一定要從體外輸入，最理想健壯的軀體就是西洋的現代藝術，於是，我們開始嚴肅的專心研究西洋整體藝術的發展，由他們各個宗派中吸取適合我們本體的血液，作為滋潤自身的養份。

〈無畫處皆成妙境──寫在五月美展前夕〉《文星》1963 年 6 月

日本畫不是國畫

假若確有一部分人對日本畫有興趣的話，省美展為何不像西畫和雕塑一樣設一個日本畫部呢？為什麼一定要把日本畫往國畫裡擠呢？在提倡民族固有文化的今天，身為藝術界的先進們，怎麼給世人一個不正確的觀念來毀壞我們具有獨特風格的民族藝術呢？這也是我站在藝術教育的立場，很客觀的為國畫說幾句話，也是為國畫家叫幾聲冤，為下一代提出嚴重的抗議。

〈為什麼把日本畫往國畫裡擠？——九屆全省美展國畫部觀後〉《聯合報》1954 年 11 月 23 日

國畫展覽方面，我們已經不止一次地呼籲政府教育當局，重視這「扼殺民族文化，打擊國粹藝術」的集團。這所謂的「國畫部」，大半以上是中華民族的歷史傳統中找不到的，琳琅滿目掛的全是「日本畫」。這種亂真的手法，勢必給予參觀者一種錯誤的觀念（尤其無知學童），對於「國粹」的發揚，勢必發生極不良的後果。我曾在會場親耳聽見一位國際友人問他同去的中國朋友：「這不是日本畫嗎？你們怎麼說是中國畫呢？」試問，國際友人們見這種情形將作何想法？中國的文化是抄襲日本的？中國自己的文化呢？全省美展不但沒有給國家造就人才，反丟了國家的體面，就是日本人見了也不會瞧得起你，反會嘲笑說：「哈哈，中國人還在學我們一二十年前的畫呢。」所以我建議：將日本畫由國畫中踢出去，保持國畫的純粹性。孟子說：「不全、不粹，不能謂之美。」目前每個國家的電影藝術都走向表現純粹的民族性，我們的「國粹」怎麼能失掉其民族性、純粹性呢？

〈談全省美展——敬致劉真廳長〉《筆匯》1959 年 10 月

附錄3

劉國松年表

1932 五月三十一日（農曆四月二十六日）生於安徽蚌埠，祖籍山東青州。

1938 父親於抗日戰爭中陣亡。與母親流亡於湖北、陝西、四川、湖南、江西等地，歷經艱難，妹妹於流亡中夭折。

1945 抗日勝利，就讀江西金溪縣立中學，之後定居湖北武昌。

1948 考入南京國民革命軍遺族學校。

1949 隻身隨遺族學校來臺，分發至臺灣省立師範學院（今臺灣師範大學）附屬中學高一就讀。

1950 發表新詩及短篇小說於《自由中國》、《中學生》等雜誌。

1951 以同等學歷考進臺灣師範大學藝術系（今美術系）。

1954 發表《為什麼把日本畫往國畫裡擠？》等文，揭開「正統國畫」之爭序幕，展開大量藝術評論寫作。

1956 臺灣師範大學藝術系第一名畢業，與同班同學李芳枝、郭東榮、郭豫倫於校內舉辦「四人聯合畫展」。

在廖繼春老師的鼓勵下成立「五月畫會」。

1957 代表臺灣參加日本東京「亞洲青年美展」。

首屆「五月畫展」於臺北舉辦，掀起了臺灣現代藝術運動。

1958　退伍，回基隆市立第一中學執教。

開始大量撰寫藝術理論文章，鼓吹現代藝術。

參加第二屆「五月畫展」。

1959　參加巴西「聖保羅國際雙年展」、第一屆法國「巴黎青年雙年展」，被法國《費加羅報》評為天才。

參加第三屆「五月畫展」。

參與尉天聰主編《筆匯》月刊編撰工作，與詩人余光中、楚戈、鄭愁予，音樂家許常惠、史惟亮，及評論家姚一葦等相識，共同鼓吹現代藝術。

思想由全盤西化轉為中西合璧，開始採用石膏在畫布上打底，在油畫中加入水墨趣味。

赴臺南成功大學建築系擔任郭柏川助教。

1960　參加第四屆「五月畫展」。

擔任中原理工學院（今中原大學）建築系講師。

參與發起成立「中國現代藝術中心」，因「秦松事件」受挫、解散。

與黎模華女士結婚。

1961　參加第五屆「五月畫展」。

參加巴西「聖保羅國際雙年展」、第二屆法國「巴黎青年雙年展」。

受建築學界材料理論影響，放棄油彩與畫布，重回紙墨世界，倡導「中國畫現代化」運動，並開發各種拓墨技法，以「拓墨」和「拼貼」為主。

撰文反駁徐復觀《現代藝術的歸趨》一文，引發現代繪畫論戰。

長女劉令徽出生。

1962　參加第六屆「五月畫展」。

參加越南西貢「第一屆國際美展」，以及臺北歷史博物館「中國現代繪畫展」與「現代繪畫赴美展覽預展」。

1963 參加第七屆「五月畫展」。

發明「劉國松紙」，開創「抽筋剝皮皴」，展開大筆觸時期風格。

《雲深不知處》為香港藝術館收藏，係作品首次為美術館收藏。

長子劉令時出生。

1964 參加第八屆「五月畫展」。

參加巴西「聖保羅國際雙年展」、澳洲雪梨多明尼畫廊「中國前衛畫展」、臺中東海大學「現代畫展」、香港雅苑畫廊「臺灣現代藝術展」。

參加「當代中國繪畫展」於非洲十四個國家巡迴展，及「五月畫展」於澳洲雪梨、坎培拉等地巡迴。

擔任第五屆全國美展評審委員。

1965 參加第九屆「五月畫展」。

參加義大利羅馬現代藝術館「中國現代藝術展」，隨後在歐洲巡迴展出。

參加義大利佛莫市市政廳「第一屆國際和平美展」。

參加「亞洲先進藝術家畫展」，於亞洲十大城市巡迴展出。

首次個展於臺北臺灣藝術館舉辦。

論文集《中國現代畫的路》由臺北文星書店出版。

經李鑄晉推薦，獲美國洛克菲勒三世基金會兩年環球旅行獎。

1966 應美國加州拉古那海灘市藝術協會美術館之邀，在美國舉行首次個展。

赴愛荷華大學學習銅版畫三個月，隨後四個月參訪全美各大城市，旅居紐約九個月。

多次參加「中國山水傳統」於美國主要美術館巡迴展的開幕式。

受范寬《谿山行旅圖》震撼，作「畫立」系列作品。

第二本論文集《臨摹・寫生・創作》由臺北文星書店出版。

第一本畫冊《劉國松畫集》由臺北歷史博物館出版。

1967

應諾德勒斯畫廊之邀，舉行首次紐約個展，獲紐約時報名藝術評論家肯乃德（John Canaday）好評，並與該畫廊簽約，成為代表畫家。

應美國密蘇里州堪薩斯市納爾遜美術館邀請舉行個展。

周遊歐洲四個月後，返臺，繼續任教於中原理工學院。

參加第十二屆「五月畫展」。

1968

當選臺灣「十大傑出青年」。

發起成立臺灣「中國水墨畫學會」，繼續鼓吹中國畫之現代化。

參加美國俄亥俄州馬瑞埃塔學院藝術中心「主流 '68」國際美展，並獲「傑出畫家獎」。

次女劉令儀出生。

1969

受美國阿波羅八號太空船登陸月球啟發，開創「太空畫」系列，首幅《地球何許？》獲美國「主流 '69」國際美展繪畫首獎。

臺北歷史博物館主辦「劉國松畫展」，並出版李鑄晉專文《劉國松——一個中國現代畫家的成長》英文版。

參加美國加州史丹佛大學美術館「二十世紀中國繪畫的發展」展覽。

1970

擔任美國威斯康辛州立大學藝術系客座教授一學期。

應邀為日本大阪世界博覽會繪製巨作《午夜的太陽》。

德國科隆東方藝術博物館和法蘭克福博物館合辦「劉國松畫展」巡迴展，並出版《劉國松——一個中國現代畫家的成長》德文版。

順道訪問巴黎、倫敦、並繞道美國，出席紐約諾德勒斯畫廊個展開幕。

重遊芝加哥、舊金山，接受美國電視臺「早安今天」（Good Morning America）節目訪問。

1971

赴香港中文大學藝術系任教，遷居香港。

於美國檀香山美術學院與俄亥俄州辛辛那提市塔虎脫博物館舉辦個展。

1972　參加美國堪薩斯州立大學「東方繪畫之新方向——十一位當代中國藝術家」及臺北市、美國俄亥俄州克里夫蘭美術館、加州佛瑞斯羅藝術中心、香港藝術館等地展出。

　　　擔任第六屆全國美展評審委員，及巴西聖保羅國際雙年展中華民國參展作品評審委員。

　　　擔任香港中文大學藝術系主任，首創「現代水墨畫」課程。

1973　創辦「現代水墨畫文憑課程」於香港中文大學校外進修部，推廣現代水墨創作。

　　　「劉國松畫展」於香港藝術中心舉辦。

　　　英國藝術史家蘇立文《東西方藝術之會合》(The Meeting of Eastern and Western Art) 在英國出版，給予劉國松重要評價。

1974　參加國際電話電報公司 (ITT) 在各國著名博物館巡迴展出的「國際美展」。

　　　開始全力探索水拓畫技法。

　　　發表〈談繪畫的技巧〉，提出「革中鋒的命」、「革筆的命」理論，引發大規模討論。

　　　參加日本東京上野之森美術館「亞細亞現代美術展」。

　　　參加美國耶魯大學美術館「當代中國之繪畫與書法展」，並於著名大學美術館巡迴展出一年。

　　　母親梅敏玲由湖北申請至香港，團聚四個月。

1975　作品《地球何許？》收錄於法國出版的《抽象藝術》一書。

　　　赴美國愛荷華大學藝術學院，擔任客座教授一年。

1976　參加日本東京上野之森美術館「第十一屆亞洲現代美展」。

　　　籌辦及主持香港中文大學第四屆亞洲國際美術教育會議，並當選國際藝術教育協會亞洲區會長。

　　　辭中文大學藝術系系主任一職，專心教學與創作。

　　　蘇立文著《中國美術簡史》(A Short History of Chinese Art) 由美國柏克萊加州大學出版，將其列入創新一派。

1977　當選英國國聯八位畫家的亞洲區代表，參加加拿大「國聯版畫代表作」之創作。

1978

參加香港藝術館舉行之「今日香港藝術展」。

紐約大學教授希諾考瓦 (Conrad Schirokauer) 著《中國與日本文化簡史》(A Brief History of Chinese and Japanese Civilizations) 大學教科書，將其列為臺灣現代藝術的代表，並刊載其作品圖片及藝術理論文章。

1979

與歐豪年在西德法蘭克福博物館舉辦雙人展。

獲國際靜坐協會完美獎。

參加美國聯合國舉行的「藝術家'79展覽」。

1980

赴美國愛荷華州、伊利諾州藝術評議會之邀，擔任訪問藝術家一年，並於各大學美術學院、教育電視臺及美術館巡迴演講及教授繪畫。

應猶他州水彩畫協會之聘，赴鹽湖城主持工作坊，講授現代水墨畫。

名列英國出版之《成就人士錄》。

1981

參加北京中國畫研究院成立大會並參展。

參加法國巴黎塞紐斯基博物館「中國現代繪畫趨向展」。

應巴林國家銀行之邀，參加「第一屆亞洲藝術展」。

名列美國出版之《世界名人錄》。

1982

參加英國倫敦莫士撝公司「二十世紀中國畫之發展」、澳洲墨爾本市東西畫廊「現代中國水墨畫展」、香港藝術館「山水新意境」畫展。

個展於美國猶他諾根市諾拉依科哈瑞森博物館和臺北市版畫家畫廊。

應菲律賓馬尼拉市大都會博物館之邀，參加「當代香港美展」系列活動。

名列美國出版之《美國名人大辭典》。

英國出版希諾考瓦《現代中國和日本》(Modern China and Japan) 視其為臺灣代表畫家。

英國 HBJ(Harcourt Brace Jovanovich, Inc.) 出版社又出版希諾考瓦的大學教科書《現代中國與日本》(Modern China and Japan)，刊載其作品圖片並解說其理論。

1983　採用袁江筆法與水拓法相結合，完成《天池》一作，是一種新嘗試。

於北京中國美術館舉行個展，並應中央美術學院之邀公開演講；隨後於南京江蘇省美術館、廣州市廣東畫院、武漢市湖北省美術館等地巡迴展出，並做多場演講。

1984　北京人民美術出版社出版《劉國松畫輯》。

參加北京「第六屆全國美展」，與李可染同時獲得「特別獎」。

於上海、濟南、煙臺、杭州和福州舉行個展。

1985　應法國「五月沙龍」之邀，於巴黎大皇宮展出作品《沉入山的呼吸裡》。

赴北京中央美術學院講學兩周，教授現代水墨畫。

周韶華著《劉國松的藝術構成》由湖北美術出版社出版。

1986　赴敦煌與絲綢之路考察。

個展巡迴於重慶、西安、蘭州、烏魯木齊等地。

獲東京都美術館國際水墨畫特別獎。

水拓畫達於成熟境地，開始潑墨畫的探索與試驗。

1987　參加比利時布魯塞爾市政府「中國現代畫展」、加拿大溫哥華美術館「當代中國繪畫展覽」、日本東京都美術館「國際水墨畫展」、香港藝術中心「十年香港繪畫」，及香港交易廣場「現代中國繪畫展」。

個展於長沙湖南省圖畫館、山東濰坊博物館、山西太原展覽館，結束第三次在中國的巡迴展。

應地中海俱樂部 (Club MED) 之邀，赴印尼峇里島，參加「第一屆亞洲藝術節」。

八月前往西藏旅遊，成為創作系列「西藏山水」之靈感泉源。

1988　參加北京中國畫研究院主辦之「國際水墨畫展」及「水墨畫研討會」，發表論文《當前國畫的觀念問題》。

參加日本福岡市美術館「第三屆亞洲國際美術展覽」、漢城韓國美術館「東方現代彩墨展」、臺北新光美術館「當代中國繪畫展覽」、美國密西根州卡拉馬助藝術學院「古墨新筆──當代中國畫展」、臺北

1989　市立美術館「中華民國美術發展展」，及香港市政局於英國倫敦比斯特中心舉辦「香港水墨」畫展。
　　　參加英國倫敦「當代中國畫展」、臺北歷史博物館「當代藝術發展展覽」、韓國漢城大都會藝術館「第
　　　四屆亞洲國際美術展覽」，及日本東京都美術館「國際水墨畫展」。
　　　個展於西德布瑞曼市烏伯西博物館。
　　　擔任北京「全國現代書畫大賽」評審委員。

1990　應美國運通銀行香港分行之邀，繪五層樓高之大畫《源》（1952×366公分）。
　　　參加聯展於香港藝術中心舉辦之「蛻變 —— 現代中國水墨畫展」。
　　　大型回顧展於臺北市立美術館舉辦，並出版畫冊。
　　　獲李仲生現代繪畫文教基金會「現代繪畫成就獎」。

1991

1992　參加臺北市立美術館「東方美學與現代美術」學術研討會，發表〈先求異，再求好〉教學理論。
　　　參加英國倫敦「中國藝術一九九二」、香港藝術中心展覽聯齋「臺灣十四名家中國水墨畫展」展覽，
　　　及亞洲美術協會「亞洲國際水墨畫大展」。
　　　「六十回顧展」於臺中臺灣省立美術館（今國立臺灣美術館）展出。
　　　十月自香港中文大學退休，返臺中定居，並任東海大學客座教授。

1994　應廣東珠江市文學藝術界聯合會之邀，赴珠海舉行「中國現代水墨畫兩岸兩人作品展 —— 劉國松與仇德
　　　樹」展覽。

1995　參加臺北國立藝術教育館「中華民國第一屆現代水墨畫展」。
　　　赴法國參加巴黎臺北新聞文化中心舉行「臺灣當代水墨畫展」。
　　　參加香港藝術館「傳統與創新 —— 二十世紀中國繪畫」展，並出席學術研討會。
　　　參加韓國光州美術館「光州國際雙年展」，並赴韓國慶熙大學演講「現代水墨畫」。
　　　錢瓊瓊著《中國畫家大傳 —— 劉國松》由河南美術出版社出版。

1996　參加新加坡美術館及英國倫敦大英博物館舉行之「傳統與創新 —— 二十世紀中國繪畫」展。

擔任臺南藝術學院造型藝術研究所所長。

「劉國松研究展」於臺北歷史博物館展出，並出版蕭瓊瑞著《劉國松研究》及李君毅編《劉國松研究文選》。

陳履生著《劉國松評傳》由廣西美術出版社出版。

1997　參加上海美術館「中國藝術大展」及研討會。

臺灣唯一的藝術家應邀赴紐約參加古根漢美術館舉辦「中華五千年文明藝術展」，並參加該展於西班牙畢爾包市古根漢美術館的開幕。

參加「上海美術雙年展」於上海劉海粟美術館。

1998　應德國文化中心之邀赴歐洲參訪，並參加「展望二〇〇〇——中國現代藝術展」。

作品《千仞錯》被德國波昂大學教授 Ursula Toyka-Fuong 所著的《Bruchen und Bruche》的大學教科書選為封面，內文並大量介紹其對當代繪畫的影響。

《永世的癡迷》論文集由山東畫報出版社出版。

自臺南藝術學院退休。

1999　個展於臺北國父紀念館中山國家畫廊「宇宙即我心」。

赴比利時參加「臺北當代水墨畫展」開幕活動。

擔任臺灣中山文藝獎評審委員。

蕭瓊瑞與林伯欣合著《臺灣美術評論全集：劉國松卷》由臺灣省立美術館出版。

余光中特別為劉國松的繪畫創作六首詩，同時出版《詩情畫意集》，並赴巴黎製作《畫中有詩》版畫集。

2000　個展於臺灣中央大學藝文中心、紐約 Goedhuis Contemporary 畫廊。

參加上海劉海粟美術館「新中國畫大展」、法國巴黎大皇宮「二千年國際沙龍」展、成都現代藝術館

2001

「世紀之門」展覽。

赴西藏大學講學，並前往珠穆郎瑪峰，出藏後左耳突然失聰，返臺後創作「西藏組曲」系列。

擔任臺北市立美術館典藏委員。

《劉國松、余光中：對影叢書——文采畫風》由河北教育出版社出版。

赴紐約參加「無限中華」藝術大展，並訪問華盛頓、舊金山等地。

個展「西疆擴遠——劉國松畫展」於成都現代藝術館。

參加廣東美術館「水墨實驗二十年」展，及成都現代藝術館「成都雙年展」、西安展覽館「第一屆國際抽象水墨畫展」、上海美術館「臺北現代畫展」。

2002

赴四川九寨溝旅遊，開始實驗建築描圖紙結合漬墨技法創作「九寨溝」系列。

「宇宙心印——劉國松七十回顧展」於新竹智邦藝術中心、廣東深圳畫院「超越現實」展。

參加廣東省廣州藝術博物館「現代藝術的驚嘆」展、北京國家博物館、上海美術館、廣東省美術館及臺北京華城盛大巡迴展出。

作品《石頭的玄學》(The Metaphysics of Rocks) 和繪畫理論刊載於美國 Wadsworth Group 出版的學教科書《東方文化史》中。

當選臺灣師範大學「傑出校友」。

2003

李君毅編《劉國松談藝錄》由河南美術出版社出版。

「造化心源」於臺中文化中心展出。

「劉國松七十回顧展」於香港漢雅軒畫廊展出。

參加美國舊金山亞洲「在新的光彩中——亞洲藝術博物館之收藏」展。

2004

個展「劉國松的宇宙」於香港藝術館展出，並出版大型畫冊。

出任香港中文大學訪問學人。

獲頒臺南藝術大學「榮譽教授」證書。

2005

美國 Thomson 出版的大學教科書《現代東亞簡史》刊載其作品圖片與理論文字。

「現代的衝擊——劉國松畫展」由臺灣創價學會主辦，於新竹藝文中心、臺中藝文中心、景陽藝文中心與鹽埕藝文中心巡迴展出。

出席英國牛津大學主辦「蘇立文教授收藏展」及「現代中國藝術學術研討會」。

參加美國亞歷桑那州立大學「劉國松師生展」。

個展「劉國松創作回顧展」於新加坡泰勒版畫院展出。

2006

「心源造化——劉國松創作回顧展」由杭州浙江西湖博物館、浙江西湖美術館與湖南省博物館主辦展出。

英國 The MIT Press 出版的《Discrepent Abstraction》大學教科書，收入劉國松畫作《The Sun is Coming 1971》及其理論文字。

應美國哈佛大學之邀，演講「我的創作理念與實踐」，並參加賽克勒博物館「中國新山水畫展」開幕活動。

2007

遊覽張家界之後，創作「張家界」系列，山水巨幅《天子山盛夏》隨後被北京故宮博物院收藏。

應北京故宮博物院之邀在紫禁城武英殿展覽館舉辦「宇宙心印——劉國松繪畫一甲子」特展並舉辦國際學術研討會，邀請歐、美、澳、中、港、臺十二位學者和教授發表論文，出版畫冊及論文集，發行全球，之後在上海美術館、廣東美術館巡迴展出。

張孟起與劉素玉合著《宇宙即我心——劉國松的藝術創作之路》由臺北典藏藝術出版。

林木著《劉國松的中國現代繪畫之路》由四川美術出版社出版。

赴瑞士參加蘇黎士英特堡博物館新館落成及日內瓦蕾達畫廊舉辦「水墨新傳——劉國松、李君毅師生畫展」。

2008

獲頒臺灣第十二屆國家文藝獎。

個展於法國巴黎 Galerie 75 Faubourg 畫廊。

2009

赴北京參加當代藝術館「水墨演義」開幕及上上美術館「水墨主義」展覽。

赴香港參加「香港水墨色」畫展並在學術研討會上發表「二十一世紀東方畫系的新展望」。

「宇宙心印——劉國松繪畫一甲子」回顧展於臺北國父紀念館展出。

「宇宙即我心——劉國松繪畫一甲子」於湖北省博物館、寧夏博物館、重慶中國三峽博物館及合肥亞明美術館巡迴展出。

2010

赴西南大學與四川美術院講學，被聘為客座教授。

獲臺灣師範大學講座教授聘書。

「宇宙即我心」於英國倫敦 Goedhuis Contemporary 畫廊舉行，作品《日月浮沈》為大英博物館收藏。

獲世界藝術文化學院及世界詩人大會頒發榮譽博士學位。

蕭瓊瑞著《水墨巨靈——劉國松傳》由臺北遠景出版社出版。

2011

應邀擔任「光華百年——世界華人迎世博美術大展」評委，作品並於上海美術館展出。

赴成都四川大學講學，被聘為客座教授。

赴北京參加兩岸漢字藝術節。

「劉國松創作大展——八十回眸」於北京中國美術館展出。

應邀赴北京中央美院作專題演講。

應邀於澳門舉辦之「海峽兩岸學術研討會」作專題演講。

應邀以嘉賓身份參加北京全國文聯代表會議。

獲中國文化部頒發首屆「中華藝文獎」之「終生成就獎」。

參加辛亥革命一百周年藝術展於北京國家博物館與中國美術館。

2012

「一個東西南北人——劉國松八十回顧展」於臺中國立臺灣美術館展出。

「白線的張力——兩岸三地現代水墨展」於新竹交通大學藝文空間展出。

「長卷視界——第二屆杭州中國畫雙年展」於杭州浙江美術館展出。

2013
「傳功一甲子——劉國松現代水墨創作展」由中華文化總會舉辦，於中華文化總會空間展出。

「白線的張力——兩岸三地現代水墨展」於臺中文化創意園區展出。

「原緣——劉國松現代水墨師生展」於桃園中原大學藝術中心展出。

山東省博物館成立「劉國松現代水墨藝術館」，作品永久展示。

「眾山環抱一峰高——劉國松現代水墨畫展」於臺北高士畫廊展出。

「中國當代水墨畫展」於香港會議展覽中心展出。

2014
獲香港全球傑出華人協會頒發之「全球傑出華人獎」。

「白線的張力——中國現代水墨藝術大展」於山東院博物院與濰坊、煙臺、濟寧、青島博物館巡迴展出。

「劉國松師生展」於舊金山南海畫廊展出。

「中國當代水墨畫展」於香港會議展覽中心展出。

「革命·復興——劉國松繪畫大展」於臺北國立歷史博物館展出，隨後巡迴展於新加坡當代美術館、印尼雅加達國家博物館、泰國曼谷當代美術館。

「現代水墨傳教士的聖經——劉國松版畫展」於臺北高士畫廊展出。

獲頒中華民國總統府「二等景星勳章」。

2016
「蒼穹之韻——劉國松水墨藝術展」於上海中華藝術宮展出。

入選二〇一六年美國文理科學院海外院士。

2017
獲頒第三十六屆中華民國行政院文化獎。

「一個東西南北人——劉國松創作回顧展」於山東博物館展出。

2019
張孟起與劉素玉合著《一個東西南北人——水墨現代化之父劉國松傳》由臺北遠流出版公司出版。

註釋

1

1 一九五九年初，劉國松經過深刻反省後，寫下這兩句話作為個人從事創作的座右銘，以後在其文章及演講中一再提到，成為他最重要的藝術創作主張之一。

2 最早見於一九六五年劉國松於巴西藝評展評審後所寫的〈我的繪畫觀〉，曾登載於當年四月三日《徵信週刊》。

4

1 劉國松著〈繪畫是一條艱苦的歷程 —— 自述與感想〉，一九六九年四月《藝壇》第十三期。

2 一九九九年現代畫廊出版。

3 對影叢書。二○○二年河北教育出版社出版。

4 劉國松著〈繪畫是一條艱苦的歷程 —— 自述與感想〉，一九六九年四月《藝壇》第十三期。

5 劉國松著〈重回我的紙墨世界 —— 我創作水墨畫的艱苦歷程〉，一九七八年七月二十六日《中國時報》。

6 劉國松著〈重回我的紙墨世界 —— 我創作水墨畫的艱苦歷程〉，一九七八年七月二十六日《中國時報》。

7 筆者按，當時這位校長應是范覺非。

8 國立臺灣師範大學藝術系創設於一九四七年八月，原為四年制圖畫勞作專修科，一九四九年秋，更名為藝術學系。

9 師大藝術系那一屆其實共錄取十八名，其中兩名是該校高班休學而重考的插班生，那就是後來與劉國松共創「五月畫會」的郭豫倫、郭東榮。

[10] 劉國松著〈我的老師朱德群〉，一九八六年十月一日《中國時報》。

[11] 劉國松著〈學畫憶往〉，一九九〇年六月十日《聯合報》。

[12] 尉天驄訪問劉國松所寫成的〈一個畫家的剖白〉，一九六九年十二月《幼獅文藝》。

[13] 尉天驄訪問劉國松所寫成的〈一個畫家的剖白〉，一九六九年十二月《幼獅文藝》。

5

[1] 劉國松曾經寫過一篇〈學畫憶往〉散文，刊登於一九九〇年六月十日的《聯合報》，分別描述與這幾位愛護學生的老師相處的種種溫馨往事。

[2] 當時關於「正統國畫」的爭議主要以「二十世紀社」的《新藝術》為主要的論述戰場，該社舉辦過多次相關座談會，其中劉獅的發言就十分激烈。

[3] 見於一九六六年「文星叢刊」出版劉國松著《臨摹・寫生・創造》的自序。

6

[1] 今日譯名為波納爾（Pierre Bonnard, 1867-1947），法國先知派畫家。

[2] 劉國松著〈談繪畫的內容與欣賞〉，香港《龍語文物藝術》一九九一年八月。

[3] 劉國松著〈我的繪畫觀〉《徵信週刊》一九六五年四月三日。

[4] 〈從異鄉人到失落的一代〉是五、六〇年代臺灣文藝青年的一個典型王尚義文章的一個標題。

[5][6] 劉國松著〈我的繪畫觀〉《徵信週刊》一九六五年四月三日。

[7] 劉國松在這裡所指的「畫會」呼之欲出，就是「臺陽美協」，當時全省美展審查委員幾乎清一色是台陽的會員。

[8] 參考蕭瓊瑞所著〈來臺初期的李仲生（一九四九～一九五六）〉，載於臺北市立美術館館刊《現代美術》22、23、24期。李仲生於一九四九年剛來臺灣時，曾與何鐵華、黃榮燦等人組織畫會，舉辦雜誌，推動現代繪畫思想，不過後來受到政治壓力而消聲匿跡，黃榮燦還被以匪諜罪名槍決。

7

1 劉國松著〈過去‧現代‧傳統〉，《文星》第五十九期，一九六二年九月一日。

2 出處同上，劉國松原文：「保守者常稱我等，為藝術的叛徒。」

11

1 李鑄晉生前將其收藏的一批畫陸續捐贈各大美術館，其中《寒山雪霽》捐給哈佛大學藝術博物館。

2 硬邊藝術（Hard Edge）源起於一九五〇年代中期，以幾何圖形，或具有清晰邊緣的形狀，構成抽象繪畫的要素，捨棄抽象表現主義明暗對比的色彩和三度空間的畫面效果，以大塊的色面，構成平坦的二度空間。它用到很少的形，且表面光滑純淨，整個的畫面構成一個單元，色彩限定在二或三個色調以內。

12

1 郎紹君著〈劉國松在大陸〉，一九九二年十月《龍語》雜誌。

2 郎紹君著〈探索傳統與現代的契合──劉國松繪畫印象〉，一九九〇年四月《現代美術》。

14

1 漢寶德著〈求新、求異、求變──為傳統易容的劉國松〉，《臺灣美術》一九九二年十月。

2 劉國松著〈我的思想歷程〉，一九九〇年一月《現代美術》。

3 李鑄晉著〈中西藝術的匯流──記劉國松繪畫的發展〉，《劉國松畫集》一九九二年三月。

4 李霖燦著〈既師造化又得心源──劉國松紙與創新技法〉，《明報月刊》一九九二年十月。

5 劉曦林著〈不朽的月亮──劉國松太空創作二十年〉，《開放雜誌》一九九二年九月。

15
1 李鑄晉著〈中西藝術匯流——記劉國松繪畫發展〉，一九九二年三月《劉國松畫集》。
2 楚戈著〈天人之際——劉國松的繪畫與時代〉，一九八五年三月《良友》。

16
1 二○○二年底，中國爆發了「非典型肺炎」（簡稱「非典」）疫情，民生經濟受重挫，二○○三年中國藝術市場在一片看壞聲中卻異軍突起，尤其六月以後，藝術市場一路攀升，兩大國際拍賣公司的秋拍竟然紛紛締造佳績，更刺激了隨後的市場行情，被稱為「後非典時代」來臨。

18
1 中華文化總會（簡稱「文總」）創立於一九六七年，歷來由現任總統出任會長。二○一三年一月文總為劉國松舉辦「傳功一甲子——劉國松現代水墨創作展」，當時總統是馬英九。華藝網於二○一七年提告文總時，會長是現任總統蔡英文。

一個東西南北人

｜水墨現代化之父 劉國松傳｜

作者　劉素玉、張孟起

行銷企畫　高芸珮

內文構成　賴姵伶

封面設計　陳文德

責任編輯　陳希林

發行人　王榮文

出版發行　遠流出版事業股份有限公司

地址　臺北市南昌路 2 段 81 號 6 樓

客服電話　02-2392-6899

傳真　02-2392-6658

郵撥　0189456-1

著作權顧問　蕭雄淋律師

2019 年 09 月 01 日　初版一刷

定價 平裝新台幣 650 元（如有缺頁或破損，請寄回更換）

有著作權 ‧ 侵害必究 Printed in Taiwan

ISBN 978-957-32-8629-5

遠流博識網　http://www.ylib.com

E-mail: ylib@ylib.com

國家圖書館出版品預行編目 (CIP) 資料

一個東西南北人：水墨現代化之父劉國松傳 / 劉素玉，張孟起著 . -- 初版 . -- 臺北市：遠流，2019.09

面；　公分

ISBN 978-957-32-8629-5(平裝)

1. 劉國松 2. 畫家 3. 臺灣傳記

940.9933　108012927